本书为国家社科基金艺术学项目
"近代中国视觉文化研究"(10CC077)结项成果

唐宏峰
　著

透明

中国视觉现代性
（1872—1911）

生活·讀書·新知 三联书店

Copyright © 2022 by SDX Joint Publishing Company.
All Rights Reserved.

本作品版权由生活·读书·新知三联书店所有。
未经许可，不得翻印。

图书在版编目（CIP）数据

透明：中国视觉现代性：1872—1911／唐宏峰著．—北京：生活·读书·新知三联书店，2022.9
ISBN 978-7-108-07152-1

Ⅰ.①透… Ⅱ.①唐… Ⅲ.①视觉艺术-研究-中国-1872—1911 Ⅳ.①J120.952

中国版本图书馆 CIP 数据核字（2021）第 123704 号

责任编辑	唐明星
装帧设计	康　健
责任印制	宋　家

出版发行　生活·讀書·新知 三联书店
　　　　　（北京市东城区美术馆东街 22 号 100010）

网　　址	www.sdxjpc.com
经　　销	新华书店
制　　作	北京金舵手世纪图文设计有限公司
印　　刷	河北松源印刷有限公司
版　　次	2022 年 9 月北京第 1 版 2022 年 9 月北京第 1 次印刷
开　　本	635 毫米×965 毫米　1/16　印张 30.5
字　　数	280 千字　图 364 幅
印　　数	0,001-3,000 册
定　　价	118.00 元

（印装查询：01064002715；邮购查询：01084010542）

序言一

巫 鸿

在过去十余年里，唐宏峰教授围绕着19世纪至20世纪初中国现代视觉性的问题进行了大量研究，发表了许多专题文章。积至今日，已成为这个新兴领域的领军人之一。在我看来她的研究和写作有两个主要特点，一是对原始材料的敏锐和悉心发掘，二是对理论话语的贯通与灵活运用。她所发掘和处理的材料涉及印刷、摄影、幻灯、电影、绘画、文学、科学、环境等各方面，与其说是跨学科，不如说是以视觉性为核心将这些材料和有关学术讨论融入一个新的领域。在这个意义上，她的个案研究——不论是对《点石斋画报》四千余张画稿和三百余张插页画的分析，是对费正清在哈佛大学教授近代中国史课程中使用的大量幻灯片的发掘，还是对有关晚清幻灯放映的报刊资料的搜寻和整理——都具有为新兴学科奠定史料基础的意义。由于这些原始材料在形式和性质上有着明显区别，如何将之融会贯通作为研究现代视觉性的历史证据，必然会引起对分析方法和解释方法的思考，她对这些材料所做的具体分析，因此也在方法论层面上为学科建设提供了实验性的例证。在这些个案研究和方法论反思基础上继而进行的理论探索，也就不是对西方视觉理论的简单引证和延伸，而是以中国历史文化、社会环境和实际例证为基础与这些理论进行的对话、补充和商榷，以达到对现代视觉性更全面和深刻的理解。

作为一本专著，本书的一个重要成果是以十余年积累下来的专案

研究和相当数量的新例证，作为基础材料构造出一个完整的描述和解释体系。这个体系建筑在三个基本概念之上：图像、观看和现代性。"图像"涉及的不仅是形象本身，而且包括了图像的生产、展示和衍生。"观看"涵盖了观者和图像之间的多维关系，以及对观者主体性的缔造。"现代性"既是全书的框架也是论证的焦点。之所以如此，是因为图像和观看存在于人类历史的所有时期和经验中，并非现代所独有。二者与现代性的特殊关系因此成为全书的核心，更具体地说就是以大量史实论证书中提出的一个核心命题：在整个人类历史中，现代性具有前所未有的视觉性，而视觉性也是现代性的最重要特征之一。这个命题的基础不但是新视觉技术在现代时期的大量发明和推广，迅速扩展了人类观察世界的范围和方式，更主要的是新型图像和观看方式从根本上改变了人类与世界的关系并引起对自身存在的重新认识，包括对"观看"本身的自觉。

把图像、观看和现代性联系起来的是新型视觉媒材和视觉技术。实际上，虽然"媒材"或"媒介"这个概念在本书的书名和章节题目中并不突出，但它其实无处不在，贯穿了整本书的讨论。被研究的新型视觉媒材和技术——诸如摄影、幻灯、电影、印刷术、X光、显微镜、望远镜、放大镜、解剖、透视等——有一个突出的共同点，即在强化和扩张视觉性的同时都具备"自隐其身"的能力和效用，所生成的视觉图像因此呈现为现实的"对等"复制，由此得以取代被表现的真实世界本身。以基于照相术的摄影、幻灯和电影而言，它们在许多情况下着意排除传统图像制作中的画家手笔和风格因素，把真实与再现的距离压缩到最小值，从而激发出人们未曾经验过的强化视觉感受。康有为因此得以被影戏中"尸横草木，火焚室屋"的景象冲击而撰写《大同书》，鲁迅也被幻灯演播的日俄战争中的砍头场面所震动而弃医从文，投身于思想启蒙运动。这两个例子概括了书中讨论的大量以隐身媒介承载，与现实画等号的图像所引起的新型视觉经验，也最深刻地诠释了作为书题的中心理念——"透明"。

序言二

汪悦进

《透明：中国视觉现代性》是一部研究视觉文化的难得的力作。要了解这部著作的知识背景，还得从视觉文化研究的兴起说起。视觉文化研究在西方滥觞，有不同说法，亦有不同回溯。但可以肯定地说，作为一种方法论或学界焦点，它的兴起并成为波澜是20世纪90年代的事情。在这之前，有几股潮流涌动，最后合流，成了气候。一是来自艺术史内部的自身反思。一向以风格演变为经纬的主流艺术史陈规局限愈来愈明显，引起不少批评。不少有识之士扬弃以风格流变为主干的艺术史，艺术发展便不再被视为以目的论驱使并以终点关怀为准的线性进化过程。由此，"艺术史终结"论甚嚣尘上。与此同时，所谓"新艺术史"之说鹊起，一改过去风格纵向溯源的视角，转而关心艺术品在特定阶段的横向关系，即特定文化氛围内催生艺术创造的过程。同时，艺术品被视为审美对象的看法也逐渐式微。艺术品更多被视为文化表象。艺术家作为艺术创造主体、艺术品的独特性，以及艺术品的经典序列等过去视为天经地义的习见也受到冲击。新聚焦点在文化体验和文化习惯如何转换为视觉形式等。艺术史界发展至此，究其转向动因，归结起来，一是文化热，二是理论热。

七八十年代文化研究热潮的主要思路是戳破对人自在自为的主体性（subjectivity）的自我幻觉，强调所谓主体的"构成性"——或更严格地说——"被构成性"。语言、制度、社会关系等无不在形塑人

的所谓"主体性"。同时，文化批评一反过去的反映论，即所谓文化为社会基础之反映的说法；相反，文化被视为塑造众多社会现象的发轫与起因。由此，经验实证的社会学让位于精于机制结构分析的文化批评与文化分析。与之呼应的是批评理论热。以法国思想界为引领、以语言分析为经纬、以解构为方法主导，肢解过去习见的种种主流概念的神话，如个人的一统性、作者的权威性、文本的一致性等。同时，跨界的"视觉文化"研究已不再以历史学科（尤其是艺术史、建筑史、电影史等）为经纬，而趋向于非历史性的人类学模式。艺术史一旦与文化分析和批评理论合流，便发生了上述的变化，催生了"视觉文化"在20世纪90年代的兴起。"视觉文化"一反传统艺术史的经典框架，以"图像"或"意象"取代"艺术品"，不再执着于雅俗之分，不再受制于艺术品的特定物质媒介性，不再拘泥于传统艺术史对介质的泾渭分明的划分（如绘画雕塑等），而注重视觉场域、环境与事件过程，关注文与图之间、可视与不可视之间的关系和张力等。

　　接下来的问题便是，艺术史与视觉文化的关系为何？有人主张艺术史可吸收视觉文化的视角，调解自身的框架；亦有人主张艺术史与视觉文化研究风马牛不相及。同时，颇有些艺术史家对"视觉文化"不那么反感，甚至到早期艺术史去重新发现"视觉文化"研究的先声，诸如李格尔（Alois Riegl）和瓦尔堡（Aby Warburg）。瓦尔堡确实是艺术史的另类，他对主流艺术史大为不满，便去美洲土著文化中发掘图像的运作机制，如蛇舞之类。不过，最初的造反派后来往往被招安。艺术史巨匠贡布里希（E. H. Gombrich）就对瓦尔堡大加赞赏，并著专书为其作传，恐怕也是心心相惜。贡布里希治艺术史，亦为歪打正着，其艺术史活力与新颖之处在于引入心理学视角。以瓦尔堡、贡布里希为轴线，并从心理分析的视角来看"视觉文化"的兴起是有道理的。"视觉文化"关注的焦点是"图像"（image），或者用"意象"理解也许更准确。"意象"之所以不被艺术史独占，是它的虚拟性，多依存于符号场域或主观投射的经纬之上。这个概念的使用，将

"意象"置于心物之间，与心理分析和媒介场域更接近。

视觉文化兴起后，争论激烈，并没有形成共识。尽管有所分歧，但艺术史总体上吸收了视觉文化研究的视角，开放了视野。这一过程中有诸多标志性节点与事件，其中有两个，我都参与了。一是90年代，研究拜占庭艺术的专家罗伯特·纳尔逊（Robert Nelson）邀请艺术史界对"视觉文化"研究并不排斥的学者在洛杉矶雅集，后在2000年出版了题为《超越文艺复兴的视觉性》（*Visuality before and beyond the Renaissance*）一书。其潜台词是：文艺复兴时期的艺术，一向为艺术史的经典，亦为界定艺术史方法的基石，而此书意在突破这个藩篱。我在该书中的章节讨论中国中古的移步换景与视觉文化的关系。由此，读到宏峰论及近代视觉文化中交通工具带来的新视觉风景，不免有心有灵犀一点通之感。二是英国艺术史机关刊物《艺术史》（*Art History*）于2004年刊出"视觉文化"特刊，内容涉及中国中古的镜殿、拜占庭艺术的感官与感觉、文艺复兴肖像画的性别、十八世纪肖像画的面色等。编者将中国佛教艺术镜殿列于诸案例之首，颇让人感慨。视觉文化尽管常常与现代相连，其实在中国语境内，传统与现代之间却没有那么大的鸿沟。中古的"影窟"与"镜殿"想象已经到位了，只是苦于技术手段有限。这种遗憾随着现代技术手段发达便消失了。但现代的这段佳话如何来叙述呢？宏峰给出了答案。

宏峰的《透明：中国视觉现代性》便是在这个世界学术视野内诞生的一部难得的力作。作者的核心概念"透明"是个巧设，既"透"又"明"，指向了视觉形式的两面。"透"者，宏峰指的是晚清引入西方爱克司光等光学技术媒介后，人眼凭此技术手段，可透视肉眼所不能及的不可视世界。在此之上，还有个层面，涉及绘画的"点线面"的面的层面，将画面、画框提到前沿。这对解释中国美术在近现代重新引入久已疏远的视幻颇有意义。"明"者，精辟地概括了视觉艺术在现代美术中重新成为前沿问题的背后原因。乾隆帝对西洋画明暗的忌讳，几乎成了我们对中国美术史的总体印象。其实，公元400年

左右由西域引入的"影窟"和"佛影像",从北到南,曾经掀起一个"影像"热。机缘是这样:犍陀罗地区传说有毒龙在石窟作祟,佛降毒龙于石窟内,为龙所请,踊身入壁,成了"影像",远看方显,近视则无,唯有石壁。佛陀跋陀罗将这一概念带到中土,启发高僧慧远在庐山拟影窟及佛影,"影窟"概念深植于华夏想象之中,以至于唐人咏长安雁塔,脑中浮现的竟然是"影窟"。由此观照大雁塔门楣的线刻西方净土变,透视的建筑与人物形象在油光暗黑的石面上若隐若现,可谓"透"且"明"。不过,历史发展,种种原因,中国艺术竟没有再顺这个充满认知意蕴的形式逻辑发展下去。到宋元以降,祖述李公麟传统的宋人试图想象庐山慧远的佛事,竟然采用素面白描。雅则雅矣,可惜当年晋唐绘事中对绘画对象透出的主体意味闪烁暧昧的"影像"的思辨性已荡然无存。快进到20世纪,广东高氏兄弟(高剑父、高奇峰)对光影的捕捉,陶冷月将摄影光影植入绘画的探索,李可染受伦勃朗戏剧化明暗法的启发来经营布置黑山水,都是耐人寻味的后话,可惜尚未能进入主流艺术叙事的视野。但这些至少说明一个问题:对明暗的需求,不仅是形式问题,更是心理需求。

暗箱(camera obscura)是照相艺术的术语,其实更是一种视觉想象的核心概念和范式。这种想象的经典场面可以追溯到庄子对"心斋"的论述:"瞻彼阙者,虚室生白",将心比室,即将心斋修行过程置入暗室情景,平心静气,便会虚室生白,神明来舍。这个知白守黑、坐暗求明的想象模式在后世颇有生命力。从北魏石窟到唐宋寺观内图像配置,都有这个想象模式的烙印。暗室效应在近代重起波澜,可以说是宏峰所言的"中国视觉现代性"的契机所在。因为这涉及近现代视觉文化性质逆转的两个关键人物,一是康有为,二是鲁迅。两人认知的飞跃竟然都与现代镜头之下的微生物等观照有关。试比较康有为的两次顿悟,一是1878年,一是1884年。康有为在1878年在礼山草堂闭户静坐养心时,"忽见天地万物皆我一体,大放光明,自以为圣人则欣喜而笑,忽思苍生困苦,则闷然而哭。"这情景可谓是上述庄子虚室生白、神明来舍的范例的搬演,是谙熟宋明

心学的传统文人都可能体验的。但六年以后情况就不一样了。他借助显微镜,"视虱如轮,见蚁如象,而悟大小齐同之理,因电机光线一秒数十万里,而悟久速齐同之理。"西方现代科技仪器不仅给他提供认识想象世界的新途径,更重要的是它提供了从书本推想世界所不具备的新颖的身心感受方式。文化人读史得知战国秦军屠杀赵国军队多达四十五万人,奈何时隔久远,死伤只是抽象数字而已。但通过"影戏"观看1870年普法战争却使康有为感受到沙场杀虐的切肤之痛,进而体悟到人类的同情慈悲的感受。这里,现代科技不仅验证了书本知识,更重要的是这种知识是与视觉技术提供的特殊感官体验分不开的。同样,鲁迅的世界观转变可以聚焦在他仙台修学时对暗室幻灯放映场域的想象或体验。镜片装置对近现代两位深刻影响中国思想的关键人物如此之人,不得不使人关注所谓"技术化视觉"。由此引发出近年来学界对"技术化视觉"和"观看媒介化"的反思,由此又进入对观看主体的探索,何为观看主体?等等,这便是宏峰的论述焦点。

　　宏峰选择的晚清民初是最能凸显这个问题的所在之处。从马车到火车,从煤油灯到电器,从金石纸墨到荧屏,更有马戏、油画、西洋剧、影戏,等等,顷刻之间,国人随着媒介变化,对世界的声色体验方式可谓根本改观。对视觉媒介化的研究,国内近年来学界瞩目颇多,似乎更偏重于对西方理论的综述,常常感觉是在说别人家的事。相比之下,读宏峰的史论,备感亲切,因为说的是自家的事情。但又不是坐井观天。宏峰谙熟西方视觉媒介理论,左右逢源,顺手拈来,但绝不生吞活剥。因为是有史有论,便有血有肉。国人在晚清民初的喜怒哀乐,便可真切感受得到。以史带论,便道出历史的复杂曲折,警示人云亦云会带入的误区。宏峰最精彩的华彩篇章之一便是对"看客"的梳理重构。

　　有许多历史体验,现在已经很难想象。1876年6月30日中国第一条铁路吴淞铁路试通车,成了众人瞩目的集体事件。《申报》的报道精确地捕捉了各种观者看客的注目凝视方式:"想身在车上者,不啻腋有羽翼,足登烟云矣!……惟见铁路两旁,观者云集,……

继以气筒数声,而即闻勃勃作响者,即火车吹号,车即由渐而快驰矣。坐车者尽带喜色,旁观者亦皆喝彩,注目凝视,顷刻间车便疾驶,身觉摇摇如悬旌矣。"火车经过田野,"农人呆视,老妇扶杖而张口延望,少年荷锄而痴立,弱女子观之而喜笑",不一而足。观者神态不一,观看本身成了关注对象。不仅如此,《申报》作者似乎以火车为主体媒介,以其快速穿梭来压缩空间并结构试听印象。现代化交通工具带来的特殊声色习惯显然在重组人们的试听观感结构(sensorium)。作为人,五官难以在短期内变化,但五官感受的关系的调整,目识与心领的重新组织与调整,确是现代媒体技术重塑国人体物状势的认知结构所在。

 晚清民初的知识精英前贤,忧国忧民,立志启蒙,教化懵懂大众,令人钦佩。但他们急切之中,将媒介简单政治工具化,不免忽略对媒介本体意蕴的思想性与创造性开掘。由此造成一些误区、悖论,以及耐人寻味的情景。如康有为一方面求真,表举写实油画,确立"现实主义"的价值观,自己却一头扎入金石趣味,借《广艺舟双楫》来抒发新政失败后的愤懑,阐发重塑中国审美形式的价值趣味,表举汉魏碑派阳刚、力贬二王帖派阴柔。康有为的"现实主义"绘画观有误导性,是失败的尝试;但他以金石媒介重整中国审美趣味却又是天翻地覆,改变了国人沿袭了近一千多年的书法价值观和审美习惯。其成功,可谓是奇迹般的。既然显微镜、望远镜让他的世界观大变,既然金石媒介能给他提供一个如此纵横驰骋、叱咤风云的沙场,为什么不能呼吁催生出一个新的艺术物质媒介呢?如显微镜、望远镜的洞察力,有缩地千里之术,通识大千世界之观,又有金石媒介之厚实底蕴和书家笔触的只可体会难以言说的意蕴。为此,他大可不必另起炉灶,只需重新开掘便可。在他之前,"金石僧"六舟和尚做了探索。其《剔灯图》,融视觉幻象与物质触觉的双重体验为一体,是良好的实验开端。比康有为略长的宣鼎(1832—1880)的《砚隐图》,移自写小像于砚石之端,又将砚中之画戏拟为画中画,于古嗜中开掘现代生趣,真可谓"再媒介"的精品,与他那被誉为清代小说压卷之作的

《夜雨秋灯录》成双璧。是图是文,"展卷则佳境处处,目不暇接;掩卷则余音袅袅,神犹在兹"。状物写事,无不可愕可惊,如泣如诉,若嘲若讽,不即不离,常常惊世骇俗,令人寻味。可惜,未能进入康有为的视野。对金石与摄影同样关注的鲁迅也只注意到宣鼎小说中"狐鬼渐稀,而烟花粉黛之事盛"的一面,令人唏嘘不已。有这番感慨,无不源于宏峰对鲁迅幻灯片事件和对康有为近代媒介世界观分析的启发。

唐宏峰是研究现当代视觉文化与媒体艺术史及理论的佼佼者。这个领域吸引了众多年轻学者,大多数学者表现出两种倾向中的一种,要么是喜好理论,以阐释理论为经纬,再加主观印象式的点评为主体;要么是长于历史材料收集和梳理,而对理论框架兴趣甚少。宏峰的出众之处在于她史论兼备。这在她的专著《从视觉思考中国——视觉文化与中国电影研究》与这部《透明:中国视觉现代性(1872—1911)》都有充分的展现。她的论著,从材料宽广度,到理论思考论述的精湛都是同类论述中的翘楚。此书的最大亮点是对晚清变革时期新旧交替研究的深入研究以及从中生发出的理论问题。她敏锐地把握住了近现代转型期间的两大图像媒介载体,一是光影类的媒介(幻灯、电影等),另一是复制媒介(石印)等。抓住这两个核心媒介载体,纲举目张,近现代艺术及文化呈现方式尽收眼底。而媒介问题也是目前现当代艺术史的核心问题。

宏峰的史论学术素养好。一方面在于她原先研读现代文学史,对原典熟悉,同时已经关注文化史层面的现象,如电气交通等新技术对现代体验的再塑;另一方面是她在艺术史、视觉文化及理论方面训练有素。若干年前,我受哈佛燕京学社委托,在哈佛大学主持了两届中国艺术史高级研修班,每届从国内挑选年轻学者四名。唐宏峰是首届学员之一。在哈佛研修期间,她大量研读西文最新媒介艺术史论著作,同时深入对晚清视觉文化做新的个案考量,如鲁迅在日期间幻灯片放映的历史一幕的大背景。当年的哈佛研修,如今成了书稿的基石,令人欣慰。宏峰以视觉文化为经纬的艺术史论研究非常得个中三

昧。她深知自己是文学史出身,也深知每一学科有其学科的关注焦点、规范及方法。在哈佛学习期间,她在此狠下功夫,潜心揣摩艺术史研究的理论方法与路径。几年以后,她真的将自己脱胎换骨地成为文学史、艺术史论的两栖学者。最能说明问题的是若干年前在北京召开的世界艺术史大会。我受邀主持了媒介与视觉专场。唐宏峰的论文《照相"点石斋"——〈点石斋画报〉中的再媒介问题》在全世界递交的众多论文中被选中,深度分析了《点石斋画报》(甲五,四十一)刊登的一张酷似照片的《暹罗白象》背后所反映的艺术史的再媒介问题。她从《点石斋画报》的暹罗白象图像出发,追踪该象如何从暹罗被运至美国纽约进行展览,后经摄影师拍照,被美国画师绘制成照相效果的版画刊登在《哈珀周刊》,后又经过点石斋的工匠将其制成照相底版并配上文字,然后文图共同经石印刊印于《点石斋画报》上。唐的详密追踪考证令人惊叹。她不仅发现《哈珀周刊》的原图,而且又在上海历史博物馆的原始档案中发现《哈珀周刊》的散页。环环相套,丝丝入扣,是学术论文中的侦探案。但她的功力,不仅在严谨考证,还在于用此个案与媒介艺术史论前沿理论议题进行对话,既有史,又有论,博得了当时在场的许多著名学者的喝彩。那篇论文,经过修改充实,被融入此书。

如今的艺术史论与视觉文化研究,已不是以上世纪那种以思潮为经纬的传统;相反,融媒介、技术与认知为一体的思路,是21世纪的前沿范式,《透明:中国视觉现代性》便是此种趋向中的重要收获。

目 录

序言一 巫 鸿 *1*

序言二 汪悦进 *3*

导论 透明：中国视觉现代性 *1*
 一、视觉现代性的提出 *1*
 二、"透"与"明"：近代中国视觉文化 *9*

上编 透明的世界

第一章 透明的世界图景 *27*
 一、玻璃与灯：透明的观看之道 *29*
 二、双重"图像—世界" *36*
 三、图像的潜能：世界3的可能 *51*
 四、费正清的教学幻灯片：图像作为"不变的流动体" *66*

第二章 照相"点石斋"——《点石斋画报》中的再媒介性 *75*
 一、再媒介：照相与石印 *76*
 二、原始画稿：文字、涂改与造型 *91*
 三、摄影视觉的展开 *108*

第三章 晚清图像的机械复制与公共传播
 ——以《点石斋画报》插页画为中心的考察 *124*

一、图像印刷资本主义　124
二、机械复制与公共传播：《点石斋画报》插页画　125
三、视觉性与公共性："卧游图"系列　141
四、结语　机械复制的极端：画谱/画册　154

中编　观看的主体

第四章　作为视觉装置的"看客"　161
一、"看客"作为一种视觉装置　162
二、观看的女性与凝视的辩证法　184
三、看客坐马车：运动的视觉　191

第五章　"摄影机表情"：鲁迅与砍头图像　197
一、幻灯片事件考寻　197
二、技术化观视与看客的凸显　215
三、"麻木"与摄影机表情　224
四、西方看客：砍头图像的生产与传播　237
五、启蒙的辩证，文学的自觉　250

第六章　可见的主体——近代视觉技术与国民性话语　258
一、显微镜：解剖/透视国民性　258
二、作为视觉媒介的 X 光　265
三、"验性质镜"与透视的国民性　269

第七章　uncanny，或者"故鬼重来"
——近代中国的镜像图像与视错觉　280
一、洋装辫子：镜像视觉图像　281
二、uncanny，或者"故鬼重来"　294
三、视错觉下的双重面相　303

余论　317

下编　透明的艺术

第八章　近代人像：个人性与公共性　323
 一、任伯年肖像画的个人性　323
 二、画报时人肖像的公共性　344
 三、画报人像照片的时间性　361

第九章　虚拟影像：近代电影媒介考古　369
 一、徐园影戏实为幻灯　371
 二、《点石斋画报》中的"影戏同观"　381
 三、幻灯／电影：虚奇美学　388

第十章　影像—媒介：康有为与近代媒介世界观　401
 一、康有为的媒介世界观：全球、血球、影戏、以太　401
 二、影的考古：脱域与再域　409
 三、媒介考古：新与旧的悖论　419

第十一章　透明的文学——风景描写的发生　426
 一、"实地的描写"：《老残游记》之风景描写
 如何成为一个美学问题？　427
 二、言文一致里的风景　431
 三、发现"风景"　439
 四、科学精神与视觉技术　443

结语　（不）透明：图像—媒介的双重性　453
 一、一个更为复杂的故事　453
 二、（不）透明：图像—媒介的双重性　457

主要参考文献　464
后记　471

导论 | 透明：中国视觉现代性

一、视觉现代性的提出

近年来，视觉文化研究逐渐成为人文学科领域的一门显学。在国内，视觉文化研究的兴起主要是作为文化研究兴起所连带出来的话题，作为一种对当代图像时代、视觉爆炸等后现代主义文化状况的分析。文化研究给视觉文化研究学者提供了一整套在社会与文化中看待图像的方法，在图像领域中引入社会与身份政治的内容，消解高雅文化与通俗文化的区隔，注重权力的操作与身份政治的差别等，这些都是视觉文化研究共享的取向与方法论。但正如吴琼所指出的，文化研究者对于视觉文化的研究比较单一，偏重受众研究和效果批判，对具体的视觉内容缺乏分析的兴趣，其"顽固的意识形态意图使得他们对非马克思主义的理论资源缺乏足够的兴趣"[1]。同时，在我看来另外的也许更严重的隐患是，在文化研究的框架中，视觉文化研究很容易被理解为是对当代社会状况的分析批判，正如米尔佐夫（Nicholas Mirzoeff）明确提出视觉文化是"后现代全球化"社会的突出现象[2]，

[1] 吴琼：《视觉性与视觉文化——视觉文化研究的谱系》，见吴琼编：《凝视的快感——电影文本的精神分析》，北京：中国人民大学出版社2005年版，第18—19页。
[2] 米尔佐夫：《什么是视觉文化》，见《视觉文化导论》，倪伟译，南京：江苏人民出版社2006年版，第3—5页。

但问题同样也出现在这里，在这样的视野中，视觉文化与现代性、视觉文化作为一种新史学的面向被埋没了。

在我看来，视觉研究并不天然只是对当代的全球化或后现代的文化和视觉现实的回应，视觉文化研究从一开始就同时是对任何历史时期的艺术、图像与视觉性的研究。最早在艺术史研究中提出视觉文化的是巴克森德尔（Michael Baxandall）的《十五世纪意大利的绘画与经验》（*Painting and Experience in Fifteenth Century Italy*）（1972年），此书提出了"时代之眼"（period eye）的概念，影响深远，主张考察一个时代各种艺术与图像形式中具有稳定性的视觉惯例和知觉形式，将艺术生产与社会历史联系起来。这样一种从各种图像和视觉媒介入手，考察一个时代视觉文化状态的研究，成为艺术史和视觉文化研究的重要路径。

视觉文化并不等于对通俗图像与大众传媒的研究，它并不单纯是客体或对象导向的研究。实际上，视觉文化以视觉性（visuality）为中心议题[1]，在观看对象——艺术、图像、广告、肥皂剧之外，观看行为、看的过程、视觉性与视野等，更是视觉文化的关切重点。米歇尔（W. J. T. Mitchell）在其研究中强调视觉经验和观看方式，认为视觉性是先于艺术作品或图像的。[2] 观看风景、逛街、都市游逛、旅游、看电视等行为本身等并不是图像，但却是视觉文化的合理对象。汤姆·康利（Tom Conley）认为，传统的绘画与雕塑需要长时间的观看，而现代社会则是大量的短促的瞥视，比起对单个对象作品的研究，视觉文化研究更强调对整个视觉和观看系统的研究。[3]

布列逊（Norman Bryson）曾经在《视觉与绘画》的中文版序言中反思这一二十年前旧作的根本缺失，即是对视觉行为的忽略。他举例说："在一家美术馆里，观赏者在一幅画作前凝视良久，什么也没

[1] 埃尔金斯：《视觉研究：怀疑式导读》，雷鑫译，南京：江苏美术出版社2010年版，第2页。

[2] Margaret Dikovitskaya, *Visual Culture: The Study of the Visual after the Cultural Turn*, Cambridge: The MIT Press, 2006, p. 57.

[3] Margaret Dikovitskaya, *Visual Culture: The Study of the Visual after the Cultural Turn*, Cambridge: The MIT Press, 2006, pp. 72-73.

有说。然后,这位观赏者离开了。那么,刚才发生了什么?"这个并未留下任何痕迹的观赏行动,对研究视觉文化的史家来说,是"使人极为困惑不安的"。历史上,无数次观赏、凝视、匆匆一瞥在产生的同时就在消逝,如果我们试图描画和重建一个时代的视觉文化,虽然画作图像在那里,但显然更应该做的是重建彼时的视觉制度和恢复当时的视觉情境,但这些都只能依赖于文字档案,那些属于视觉历史的文字。但那种数量极大的凝视进入历史记录的的确微乎其微,留下的大多是职业评论家高度编码的文字,而观看行为本身是极度复杂和多样的,是"无声的实践"。[1]

布列逊的亲密战友米克·巴尔(Mieke Bal)同样将更为广义的"观看行为"的视觉性作为视觉文化的研究对象:

> 我们不要定义一个所谓新建构的对象,而是从视觉性的问题出发来探究对象的某些方面。问题很简单,人们在看的时候究竟发生了什么事?在那一行为中出现了什么?"发生"这个动词意味着把"视觉事件"看作一个对象。"出现"这个动词意味着把它看作一种视觉形象,但却是一个稍纵即逝的、比喻的、主观的形象,会随主体的变化而变化。这两个结果——事件和经验中的形象——对于看的行为及其后果而言都是至关重要的。
>
> 视觉性不是对传统对象的性质的定义,而是看的实践在构成对象领域的任何对象中的投入:对象的历史性,对象的社会基础,对象对于其联觉分析的开放性。视觉性是展示看的行为的可能性,而不是被看的对象的物质性。正是这种可能性决定了一件人工产品能否从视觉文化研究的角度来考察。[2]

[1] 布列逊:《视觉与绘画》,中文版序,郭杨等译,杭州:浙江摄影出版社2004年版,第xvii—xx页。
[2] 米克·巴尔:《视觉本质主义与视觉文化的对象》,见吴琼编:《视觉文化的奇观——视觉文化总论》,北京:中国人民大学出版社2005年版,第136—137页。

巴尔的意见很明确，她根本否认视觉文化的对象领域是完全由对象构成的，认为视觉文化研究的对象与由对象所定义的学科如艺术史和电影研究不同，它把视觉性当作一种"新"的研究内容。因此，巴尔突出作为一套可见性条件系统的视觉政体。尽管一方面视觉文化对象必然包括视觉形象，但另一方面更复杂的则是这种视觉形象之所以能够出现、被看见，能够以视觉性的形态被感知的一系列存在于视觉形象背后的政治与文化建制，即一种"视界政体"（Scopic Regime）[1]。

相比视觉（vision）一词，视觉性（visuality）更强调观看的行为、过程，更强调"看"的背后的一系列政治与文化历史的构建，那些使视觉成为可能的条件。朗西埃（Jacques Ranciere）的核心创见"感性的分配"（the distribution of the sensible），从一个全新的角度重新解释美学和政治的关系，在对感性的不同分配中，美学获得政治含义。而在这种感性中，视觉是重要部分。政治以美学的面貌对感性进行不同的分配，从而划分社会系统中感官与感官对象之间的关系和位置，何者被包括，何者被排除，何者可见、可听、可以被感知，何者不可见、被定义为噪音、被排除在可感知的范围外。感性的分配为一个社会中的人们建立共通感，决定不同的个体以何种方式被嵌入这个感性分配系统当中。[2]"可见性之可欲求或是被厌憎，并不是人性本然之美感或是善感，而是被文化所强行内置的感觉体系。"[3]因此，视觉文化研究由视觉对象转换到视觉性问题，由不证自明的观看转换到观看位置的选择，不仅讨论绘画和图像等对象，更讨论历史的视觉记录、视觉的历史脉络、社会的观看机制，则对人文学科知识的增长有更多的贡献。

从视觉性的角度思考视觉文化，视觉文化研究就并不具有后现代

[1] Martin Jay, "Scopic Regimes of Modernity", in Hal Foster eds., *Vision and Visuality*, Seatle: Bay Press, 1988, pp. 3-23.

[2] Jacques Ranciere, *The Politics of Aesthetics*, London & NY: Continuum International Publishing Group, 2011, p. 12.

[3] 刘纪蕙主编：《文化的视觉系统Ⅰ：帝国、亚洲、主体性》，总序，台北：麦田出版公司2006年版，第4页。

主义的天然之义，它同样与现代性有着本质的联系。视觉现代性是现代性的重要内涵之一。对于视觉性与现代性的考察，为视觉文化研究开辟了一个宽广的历史领域，这便是一种视觉文化史的研究趋向。19世纪上半叶，随着视觉科学的发展，出现了大量新式光学器具、视觉媒介和娱乐活动，人类漫长的图像史被爆炸式地突破了。曾经在很长的时间里，人类的图像就是绘画和自然物质形象等，到了15、16世纪，开始出现暗箱、幻灯等生成影像的装置，17世纪出现望远镜、显微镜等，生成镜头中介后的虚拟影像（virtual image）。而在19世纪早期，更多新的视觉技术与媒介出现，带来了大量的虚拟影像和主观性的视觉，包括万花筒（kaleidoscope）、幻盘（thaumatrope）、费纳奇镜/转盘活动影像镜（phenakistiscope）、走马盘（zootrope）、立体视镜（stereoscope）、全景画（panorama）、摄影（photography），直到电影（cinematograph）。这些极大拓展了人的视觉经验，Image/picture（图像、形象、影像）的概念被前所未有地扩展，人类开始拥有大量绘画以外的视觉形象——一种虚拟影像。艺术史处理图像，而现代虚拟影像（以摄影和电影为代表）给人类提供了在图画与美术之外的更为丰富的尚未被定义的图像和新型的观察者。安妮·弗莱伯格（Anne Friedberg）对虚拟（virtual）这一概念做了新的阐释，认为虚拟并非单纯指电子或数字制作的图像，不只是虚拟现实的虚拟，而是经过光学技术中介的视觉形态，比如各种镜头中的影像，是一种非物质形式的影像，但也可以被赋予物质载体。弗莱伯格进而认为现代视觉具有一种"虚拟"的本质，提出"虚拟之窗"（virtual window）的隐喻，为理解西方从文艺复兴至当今社会的视觉文化历史提供了一个重要的具有穿透力的理论观察。窗/框架/屏幕（window/frame/screen）都不是客观的观看载体，而是影像发生的虚拟空间，观者在一个虚拟界面中观看虚拟的影像，正是现代观看实践的基本面貌。艺术史家如潘诺夫斯基，理论家如本雅明、克拉考尔等都对摄影和电影这两种在其时代日益重要的影像技术充满热情，艺术对象的领域自然扩大，同时连带起报刊印刷图像、广告、街头橱窗、人的视觉科学

等。最早使用"视觉文化"(visual culture)这一语汇的,恰是电影理论家巴拉兹(Béla Balázs)[1]。对于这种现代视觉文化历史形成进行描述分析,挖掘这种视觉经验与现代社会空间和现代人主体性之形成的关系,是视觉文化研究的题中之意。正如迪克维斯卡亚(Margaret Dikovitskaya)所言,视觉文化研究正在变成一种新史学,它考察观看的形成,并因此连带起整体的感觉经验的重构和复现。[2]

克拉里(Jonathan Crary)的《观察者的技术——论十九世纪的视觉与现代性》一书已成为视觉现代性研究的经典。他明确说:"本研究所坚持的论点乃是,视觉史(history of vision)(如果这样的说法可以成立的话)的范畴,远比再现实践的演变史还来得庞大。本书所处理的对象,并非艺术作品的经验性材料,或者可孤立的'知觉'这个终究是唯心论的观念,而是亟待解决的观察者的现象。"[3] 从"再现实践"到"观察者",就是从艺术作品到视觉性,克拉里认为视觉不能单纯从前者那里进行探讨,相反后者远为重要。视觉现代性研究将那种当代图像文化批判的视觉文化研究扩展到了更为宽广的领域和更为精细的分析。视觉现代性研究考察视觉性的历史变化,新的观者的出现,思考现代视觉的构成与新经验的培育及其背后的社会历史文化的原因,思考现代性转型中视觉文化的作用,展现某一时代的视觉文化状况。

现代性特别是视觉性的,同时,视觉性也特别是现代性的。对于前半句话来说,诸多现代性社会理论已经给出了回答。本雅明引述西美尔的观点指出现代社会"表现在眼的活动大大超越耳的活动"[4]。

[1] 1924年,巴拉兹在《可见的人——电影文化》一书中第一次提到"视觉文化"的概念,1945年,他在《电影美学》中再一次重复论述了这个话题。他在这两本书里提及和讨论视觉文化的篇幅和笔墨加起来并不是很多,但已经涉及了视觉文化的一些基本问题。
[2] Margaret Dikovitskaya, *Visual Culture: The Study of the Visual after the Cultural Turn*, Cambridge: The MIT Press, 2006, p. 57.
[3] 克拉里:《观察者的技术——论十九世纪的视觉与现代性》,蔡佩君译,上海:华东师范大学出版社2017年版,第10页。
[4] 本雅明:《发达资本主义时代的抒情诗人——论波德莱尔》,张旭东、魏姓译,北京:生活·读书·新知三联书店1992年版,第56页。

他为我们描述了一个"游移的观察者",其形成系基于新兴城市空间、科技,以及影像与产品所带来的新经济和象征功能所形成之辐辏结果——其形式包括人工照明、镜子的新应用方式、玻璃与钢筋建筑、铁路、博物馆、庭园、摄影、流行时尚、群众等。[1]事实上,从传统社会向现代社会的转变,一个重要的视觉现象就是从黑暗的不可见状态,向普遍的、光明的、可见状态的转变。晦暗/光明,蒙昧/文明,专制/民主,现代性就是凸显视觉作用或使社会和文化普遍视觉化的发展过程。而福柯的研究打开了光明的启蒙理想的另一面,他讨论了一系列现代社会的主体规训制度,如监狱、医院、学校等,在视觉方面,揭示出目光与权力规训的紧密关系。他考察了现代性的一系列体制如监狱和医学与可见性的关系,深刻揭示了视觉与权力之间的联系。典型的例子是他对边沁"全景敞视监狱"的分析,无所不在的注视成为现代社会进行治理和个体进行自我规训的手段,卢梭关于透明社会的理想转而成为边沁式的无可逃遁的注视的梦魇。视觉性是现代性的产物,也是现代性的组成部分,二者互为结果和原因。克拉里明确说《观察者的技术》一书"想要描写的观察主体既是19世纪现代性的一项产物,同时,也是其构成分子之一。大致说来,19世纪发生在观察者身上的正是一个现代化的过程;他或者她得以进入新事件、新动力和新体制的星丛之中,而所有这些新的事件、动力与体制,大致上,或许有点套套逻辑地说,可以定义为'现代性'"。[2]

前文所说的后半句话——视觉性尤其是现代性的,也许不那么好理解。这句话当然不是说古典时代没有观看行为和观看对象,也不是简单说现代社会中视觉材料极大丰富、视觉越来越重要,而是说一种纯粹的视觉只有进入现代性历史之后才发生,一个纯粹的观看者是一个现代人。正如海德格尔"世界图像的时代"的本意是,现代世界

[1] 克拉里:《观察者的技术——论十九世纪的视觉与现代性》,蔡佩君译,上海:华东师范大学出版社2017年版,第33页。
[2] 克拉里:《观察者的技术——论十九世纪的视觉与现代性》,蔡佩君译,上海:华东师范大学出版社2017年版,第16—17页。

作为一幅图像出现了，而非世界由一幅中世纪图像转变为一幅现代图像，"世界图像"只能是现代性的。[1]这也正是本雅明所说的从"膜拜价值"到"展示价值"的变化，和马丁·杰（Martin Jay）对文艺复兴"笛卡尔透视主义"（Cartesian Perspectivism）所做的分析。本雅明指出，机械复制时代的艺术从宗教礼仪的对象转变为单纯展示的产品，这就是从神学转变为视觉。马丁·杰对"笛卡尔透视主义"的分析也是如此，在透视法之后，图像所具有的宗教或神圣意味逐渐不再是画家关注的重点，准确的视觉呈现成为真正的核心。这实质是一种祛魅化、世俗化，以所谓纯粹的眼睛的名义，画家和观看者的肉身被遗忘，观看中情欲投射消失了，宗教的信徒转化为画面与形式的观看者。[2]凸显纯粹视觉、去叙事化、去宗教化、祛魅的观看，是现代性的。观者的问题从形式主义艺术史学那里就得到了高度重视，当形式主义标举视觉的时候，必然就将观者的问题带入艺术研究，形式主义理论发现纯粹形式的观看，必须思考绘画如何设定与观者的关系，从17世纪尼德兰绘画到19世纪晚期的印象派，绘画用纯粹视觉取代了触觉式的错觉主义，都设定了一个能够将纯粹观看与视觉凸显出来的观察者，而这是现代主体的一面。

在视觉文化史的研究趋向中，视觉性必然与一种新的主体性相关。克拉里对各种视觉的探讨最终落脚于对一个现代观察者形象的描述，将19世纪的观察者与一整套"新的主体规训制度"联系起来。他认为在18世纪二三十年代，一种新的观察者形象和视觉形态——一种主观的视觉、身体介入的视觉——已经成为一种新的现代性视觉形式，这种观者及其视觉性内在于一系列的现代科学、生理学、心理学等知识形态和权力部署的体制建构之中，是现代性的结果也是其原因，而这个新型的观者就是现代性主体的一个代表。作为新观察者的

[1] 海德格尔：《世界图像的时代》，见《林中路》，孙周兴译，上海：上海译文出版社2014年版，第77页。

[2] Martin Jay, "Scopic Regimes of Modernity", in Hal Foster eds., *Vision and Visuality*, Seatle: Bay Press, 1988, pp. 3-20.

现代主体，是主观的、向内的，同时又是被科学计量和规划的。这种断裂将观者转变为一种可计算的、可规范的主体，将人的视觉转变为一种可测量、可交换的物质。这种视觉与观者的变化都是大的现代性主体转变过程的体现。[1]

视觉现代性问题为视觉文化研究开辟了广阔空间，本书即是对中国视觉现代性问题的研究，考察晚清以来近代中国视觉文化的方方面面，思考一种新的视觉经验、视觉性与视界政体在近代中国的出现，及其与现代中国人主体性的形成的关系。本书尝试以"透明"为关键词，描画出中国视觉现代性的基本面貌与核心特征，力图为近代中国史与视觉文化研究两方面提供一种重要的补充。

二、"透"与"明"：近代中国视觉文化

1. 技术化观视与"看"的自觉

1898年，奋发蹈厉的戊戌变法仅持续百日即告失败，康有为流亡海外，继续进行著书与政治活动，《大同书》便是写于此时（1898—1902年）。此书《绪言》开篇阐释"人有不忍之心"，其中提到了康有为曾经有过一次观"影戏"的经历：

> 盖全世界皆忧患之世而已……，芸芸者大，持持者地，不过一场大杀场大牢狱而已。……吾自为身，彼身自困苦，与我无关，而恻恻沈详，行忧坐念，若是者何哉？是其为觉耶非欤？……我果有觉耶？则今诸星人种之争国……而我何为不干感怆于予心哉？……且俾士麦之火烧法师丹也，我年已十余，未有所哀感

[1] 参见克拉里：《观察者的技术——论十九世纪的视觉与现代性》，蔡佩君译，上海：华东师范大学出版社2017年版。

也,及观影戏,则尸横草木,火焚室屋,而怵然动矣。非我无觉,患我不见也。夫见见觉觉者,凄凄形声于彼,传送于目耳,冲触于魂气,凄凄怆怆,袭我之阳,冥冥岑岑,入我之阴,犹犹然而不能自已者,其何朕耶?其欧人所谓以太耶?其古所谓不忍之心耶?其人人皆有此不忍之心耶?〔1〕

这段话中,康有为先提出了一个"我为何可以感受到他人的痛苦"的问题,"吾自为身,彼身自困苦,与我无关,而恻恻沈详,行忧坐念,若是者何哉?"人无法与他人沟通肉体感受,但为何依然会体会到他人的痛苦?康有为给出的答案是人有"觉",即是一种"不忍之心"。但这种"觉"与"不忍之心"是有条件的,与视觉相关,"觉"源自"见"。康有为叙述普法战争并没有让十余岁的自己产生哀感,直到观看了一场展现"尸横草木,火焚室屋"的普鲁士攻占色当的"影戏"(应当为摄影或绘画的幻灯展示),才感到巨大的冲击。"非我无觉,患我不见也。"与之类似,几年之后,鲁迅在日本仙台医学学校的教室里看到了一张表现日俄战争中砍头场面的幻灯片,受到巨大的震动,弃医从文,开始了文学与思想启蒙的事业。本书后面专章详细分析康有为的"影戏"和鲁迅的幻灯片事件。

康有为和鲁迅,两位近代中国思想史上的重要人物,在其思想形成与发展的关键点,视觉都发挥了重要作用。值得注意的是,这两场视觉震惊事件都不是亲见,而是一种技术化观视(technologized visuality),是通过现代视觉技术展现远距离的战争暴力,让康有为和鲁迅开始了新的思考。无论是康有为的"影戏"还是鲁迅所说的"电影/画片",其实都是新式幻灯放映。幻灯放映自然不同于亲眼所见,幻灯所形成的放映效果也不同于直接观看图画或照片,幻灯一方面凝聚、放大了画面,因而扩大了视觉震惊的效果,所以康有为才会这样形容这种触动的深刻——"夫见见觉觉者,凄凄形声于彼,传送于目

〔1〕康有为:《大同书·绪言》,沈阳:辽宁人民出版社1994年版,第3页。

耳,冲触于魂气,凄凄怆怆,袭我之阳,冥冥岑岑,入我之阴,犹犹然而不能自已者……";另一方面则使得图像可以被许多人同时共享,不同于个体观看图像,而造就共同观看的环境。鲁迅与其日本同学形成一个观看共同体,因此才会在其日本同学的欢呼与掌声中感到刺痛。

技术化观视的概念由周蕾(Rey Chow)在《原初的激情:视觉、性欲、民族志与中国当代电影》一书中提出,但根本上源自本雅明在《机械复制时代的艺术作品》中对于摄影、电影等现代视觉技术和人之感官经验的讨论。[1]技术化观视与肉眼视觉相对,这强调的是现代视觉技术条件之下的观看,各种新式视觉技术使得更多的事物被视觉化,技术扩大视觉,"把那些本身并非视觉性的东西予以视觉化"[2],达至最大化的可见性。这是现代性视觉的根本特征,从暗箱到摄影、电影和电脑的链条,现代人的视野早已被技术化,从太空星辰到人体细胞,从至大至远到至近至微,一切皆可以视觉对象的面目出现。于是"看"被凸显出来,观看变得前所未有地重要和复杂,纠合着主体与客体、自我与他者的难解关系。如康有为和鲁迅的例子所揭示,这种技术化观视已经成为近代中国视觉文化的核心议题。

中心透视法、写生、新式照明、幻灯、石印画报、显微镜、全景画、摄影、西洋镜、X射线、电影等,种种现代视觉技术乃是在晚清开始进入中国(或是于此时被广泛接受),改变了中国人的观看方式,带来新的视觉经验,也成为近代中国人现代性体验的重要来源。租界里的西式煤气灯、电气灯使上海成为"不夜城",观看的时间和空间被极度扩大;玻璃、镜与灯,构筑出一个可见性愈渐增强的世界;新闻画报繁盛,刊载各种记录传达国外战事、奇物新巧、西方名胜、上海洋场新闻、传统风俗的石印画;采用照相石印术的《点石斋画报》

[1] 参见 Rey Chow, *Primitive Passions: Visuality, Sexuality, Ethnography, and Contemporary Chinese Cinema*, New York: Columbia University Press, 1995。本雅明:《机械复制时代的艺术作品》,王才勇译,南京:江苏人民出版社2006年版。
[2] 米尔佐夫:《什么是视觉文化》,见《视觉文化导论》,倪伟译,南京:江苏人民出版社2006年版,第3—5页。

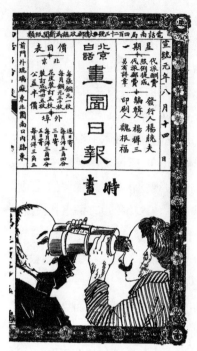

图1 《时画》,《北京白话画图日报》第9号,1909年

实现了多类图像的直接复制,具有强大的再媒介能力;以海派绘画为代表的晚清美术图像实现了真正的机械复制与公共传播,画作不再藏之名山,而是追求以其复制品在公众中广泛流传;任伯年在肖像画中表现出个人化的精神性的创造;《月月小说》等小说杂志几乎在每一期刊物上刊登吴趼人等主笔、托尔斯泰等文豪、罗兰夫人等名人的肖像照片,和世界各地名胜的风景照片;沪上妓女复制分发自己的小像以招揽生意;各种显微镜、望远镜、透视镜在许多小说故事中成为关键道具;天足运动中,传教士使用X射线照见三寸金莲畸形的骨骼;小说想象中,X射线力图证明了中国人所谓的"污浊劣根性";康有为观普法战争幻灯片,启发他思考"不忍之心"的基础与大同世界的可能;早期电影的放映让晚清都市的时髦观众慨叹"数万里在咫尺,不必求缩地之方,千百状而纷呈"[1];鲁迅从课堂的幻灯片

[1]《观美国影戏记》,《游戏报》第74号,1897年9月5日。

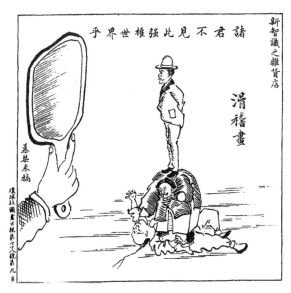

图 2 《诸君不见此强权世界乎》,《画图日报》第 78 号,1909 年

里看到了"看客"……

 以上举隅让人窥见近代中国视觉性的丰富与广泛,可见性确实成为近代文化的重要问题。不仅是观看形态的丰富和观看行为的凸显,更重要的是近代文化形成了"看"的自觉,常常呈现"看"本身,对"观看"的意义与效果开始有了自觉的意识。这种"看"的自觉证明视觉现代性之概括并非后设的理论提升,而是在同时代就被时人自觉地感受到了。我们在各种晚清画报中会看到不少图画有意识地表现通过各种技术中介来进行的观看。比如表现一个中国人与一个西方人通过望远镜互看的《时画》(图1),其中中国人显然占据的是一个错用望远镜而只能适得其反的位置。"看"是现代性社会里最典型的行为,并深具主体意义。这个动作最基本地区分了观看者和被看者,使得自我与他者、东方与西方、女性与男性的位置立判同时又相互纠缠。在另一幅漫画《诸君不见此强权世界乎》(图2)中,占据画面近三分之一的是一面完全可以不出现的镜子,镜子不出现也不会影响表意,通过这样的构图,作者表明只有借助工具才可以更好地看到世界的

导论 透明:中国视觉现代性 13

真相。而在近代中国，"镜"的含义大为丰富，不单是简单的反射性镜面，而是可以指代各种新视觉技术，"镜"一词成为各种新式视觉技术进入中国后的译名的基本词根，比如显微镜、X光镜等。这种对待新视觉技术的态度正与美查在《点石斋画报》导言中的判断相同，"故平视则模糊不可见，窥以仪器，如身入其镜中"[1]。这大概可以看出晚清国人与知识分子对新式视觉技术的信任态度。看得更远、见到不可见，看的权力与欲望跟现代主体的生成关系密切，在拉康那里，婴儿通过镜像获得自我意识，而纷繁的现代视觉媒介使得个人通过观看而进入一个主体位置。

2."透"与"明"

本书研究近代中国视觉文化，以视觉性为线索，从绘画、画报、摄影、幻灯、电影等艺术门类，到各类光学玩具/视觉技术，乃至小说与报章文字所记录的视觉经验、视觉感知，力图描画和分析近代中国所呈现的视觉图景、图像—媒介文化与近代中国人所分享的视觉经验，并将之与晚清的政治氛围、文化心理，乃至全球跨文化的图像、媒介与思想的流通联系在一起，由此勾勒出近代中国的视界政体，并揭示其与中国人主体性形成的关系。

关于中国视觉现代性的起止时间，自然很难有明确的界定，对于本书来说，我将研究时段大致定位在1870年代至1910年代的晚清民初，认为这是中国视觉现代性的发轫时期。1872年，《申报》创刊，标志着中国进入以现代报刊为代表的文化机械复制与公共传播时代，而图像是这一"印刷资本主义"（print capitalism）的重要内容之一。图像机械复制是近代视觉文化的突出特征，本书以此为研究起点。而近代中国视觉文化的终点则可以民国初年为止，1911年辛亥革命成功，次年中华民国成立，中国历史进入新的阶段。但自然，共和并

[1] 美查：《点石斋画报》导言，丁酉九秋重印本（1897年）。

未真正实现，其后袁世凯篡权、二次革命、军阀割据等乱象层出不穷。1915年《新青年》创刊（最初名为《青年杂志》，从第二卷改名为《新青年》），标志着中国进入思想启蒙的新文化运动阶段。本书以民国初年为结束的时段，也会有材料偶尔超越这个时段。用1872—1911来描述晚清民初这一研究时段，只是一个方便的方法，具体论述时为了研究的完整会偶有越界。

视觉文化的范围非常广泛，本书主要集中在近代机械印刷图像与虚拟影像这两类最主要的现代性图像。机械印刷与虚拟影像是视觉现代性区别于古典视觉文化的两种最主要的新图像—媒介形态，它们在传统的图像领域之外带来多种新的图像形态、视觉生产和感知经验。而这两类图像基本属于大众文艺形态，如吴友如等画报画师、广告画家，并非独具个性的文人画家，而是服从于新闻与商业广告宣传需要的大众美学的实践者，并不号召以作者或风格等观念论之。摄影、幻灯片、早期影戏等也是如此，或者是实用目的，或者是杂耍奇观，都不属于严肃艺术之列。但正是这些大众艺术形式实实在在改变了近代人的观看方式，一种新的大众视觉素养（visual literacy）正在形成。以往的研究多集中在精英艺术领域，而本书之视觉文化的含义远远大于以往多被关注的近代美术的转型，涵盖了更广泛的日常的视觉经验，这是润物无声的感官领域。

现有的对近代视觉文化的研究绝大部分为分门别类的个别研究，比如万青力、孔令伟等对近代美术的研究[1]，陈平原、瓦格纳等对《点石斋画报》的研究[2]，李道新、石川等对早期电影的研究[3]，王

[1] 万青力：《并非衰落的百年——19世纪中国绘画史》，桂林：广西师范大学出版社2008年版。孔令伟：《风尚与思潮：清末民初中国美术史的流行观念》，杭州：中国美术学院出版社2008年版。
[2] 陈平原：《左图右史与西学东渐——晚清画报研究》，香港：三联书店2008年版。瓦格纳：《进入全球想象图景：上海的〈点石斋画报〉》，《中国学术》第八辑（2001年4月）。
[3] 李道新：《中国电影史研究专题》，北京：北京大学出版社2006年版；《中国电影文化史（1905—2004）》，北京：北京大学出版社2005年版。石川：《电影史学新视野》，上海：学林出版社2003年版。

儒年对《申报》广告的研究[1]等,为进一步的研究奠定了基础。但缺点就是少有进行贯通的跨学科的研究,没有办法从完整的层面回答视觉现代性的问题。同时这种各自为政的研究人为地增强了对象的独立性,譬如电影仿佛从一开始就被视为一种崭新的不同的视觉艺术,而忽略了早期电影的放映和接受与传统戏曲、杂耍等是混杂在一起的,而看电影与逛公园、照小相一样,是近代市民现代性体验的一部分。同时,这些分类研究极少以视觉性、视觉经验、视界政体等问题意识为核心,而多是注重艺术史、文化史与报刊研究的角度,并不以回答视觉性问题为要。本书体现出较强的跨学科性,以视觉性为联系,展示这一感官机制的核心作用。事实上,从画报图像、摄影术、西洋景,到万花筒、走马灯、幻灯,最终发展到电影,构成了近代中国的丰富多样异质交融的视觉现代性内容,它们在首要的属性上是一致的,都是全球景观的呈现,是新奇、是现代性。《味莼园观影戏记》开篇即说:"上海繁胜甲天下,西来之奇技淫巧几于无美不备,仆以风萍浪迹往来二十余年矣,凡耳听之而为声、目过之而为成色者,举非一端,如从前之车里尼马戏,其尤脍炙人口者也,近如奇园、张园之油画,圆明园路之西剧,威利臣之马戏,亦皆新人耳目,足以极视听之娱",而"新来电机影戏神乎其技",正是沪上视听娱乐的新宠儿。[2]对于作者来说,从马戏、油画,到西洋戏剧等,乃至电影,都是新型的感官娱乐文化的具体种类,越来越奇、越来越神妙。媒介各别,而人自一体,在娱乐文化丰富的晚清口岸城市中,早期电影的观众同时是画报读者、公园的游览者和各种新式娱乐活动如赛马、马戏等的参与者,当然同时仍是传统的诗酒文人。视觉文化研究具有跨学科、跨媒介的基本属性,在不同性质的媒介与活动中探究共通而根本的视觉性问题。需要讨论的是这些媒介与技术的视觉性问题,询问它们提供给人何种感受,如何作用于现代人,带来何种现代视觉,如何

[1] 王儒年:《〈申报〉广告与上海市民的消费主义意识形态——1920—1930年代〈申报〉广告研究》,上海师范大学2004年博士论文。
[2]《味莼园观影戏记》,《新闻报》1897年6月13日。

在历史现代性的宏大进程中与各种其他视觉媒介共同参与构造一种视觉的现代性？而回答视觉现代性的问题，共通比差异重要。现代视觉文化当然包含各类视觉媒介，但其间的差异在回答现代性这一共同问题时就没那么重要了。

对近代中国视觉文化的综合的跨媒介的研究属于方兴未艾的学术前沿，目前重要的成果不过黄克武编《画中有话：近代中国的视觉表述与文化构图》（"中央研究院"近代史研究所，2003年）、彭丽君《哈哈镜——中国视觉现代性》（*The Distorting Mirror: Visual Modernity in China*, University of Hawaii Press, 2007）、张真《银幕艳史——都市文化与上海电影 1896—1937》（*An Amorous History of the Silver Screen: Shanghai Cinema, 1896-1937*, Chicago, IL: University of Chicago Press, 2005）、包卫红《火影——一种情感媒介在中国的兴起》（*Fiery Cinema: The Emergence of an Affective Medium in China, 1915-1945*, University of Minnesota Press, 2015）等寥寥几部，仍需要更多细致而深入的研究。本书在应用报刊史料与图像资料的同时，将引入彼时的小说材料，在文学叙事与想象中，视觉技术大量出现，而这种出现直接与人物的情感细节、命运曲折相纠缠，视觉器物不仅照亮了外部，更激起欲望主体最深沉的匮乏或认同。

视觉文化包罗万象，本书难以全面探讨，故择取诸重要问题，但仍力求避免成为各种案例的简单集合，因此本书重在对近代视觉性进行提炼，即挖掘那种构成了晚清中国人所共享的视觉经验、视觉图式、惯例和感受的核心要素。本书试图用"透明"来概括它，对"透明"一词重新解释，本书中透明不仅指英文 transparency 所表示玻璃等材质所具有的视觉效果，还表示一种通过媒介而形成最大化可见的视觉性状况。我将"透明"拆分开理解，使其成为一个新词——透明，透而明，因为"透"而达到"明"。"透"，概括了近代视觉文化中的技术性与媒介性的层面，"明"则是对建立在这种技术与媒介层面上的新型图像文化与视觉图景的概括。透，透过……而看，是技术化观视，如前引美查（Ernest Major）的话，

"故平视则模糊不可见，窥以仪器，如身入其镜中"。并且这种"仪器"（现代视觉技术），如透视、玻璃—镜、解剖、摄影、X光、显微镜、望远镜、放大镜、电影等，无论在实在的或是比喻的意义上，都具有一种"穿透"的意味，穿进切入对象，进入事物的内部，使其成为可见。X光与显微镜等自不必提，而摄影和电影在本雅明的论述中，与绘画相比，也仿佛是解剖，"深深地刺入现实的织体"，"画家的画面是一幅整体，而摄影师的画面则由多样的断片按一种新的法则装配而成"[1]。内部被翻转成外，来自内部的视觉真实似乎具有更加不可辩驳的真实说服力。

因"透"而"明"，"明"指经由新技术而来的更加可见的视界。启蒙运动以来，光明与照亮就是与启蒙同行的比喻，从传统社会向现代社会的转变，一个重要的视觉现象就是从黑暗的不可见状态，向普遍的、光明的、可见状态的转变。晦暗/光明，蒙昧/文明，专制/民主，现代性就是凸显视觉作用或使社会和文化普遍视觉化的发展过程。晚清上海租界区的市政建设中最引人赞叹的就是路灯，先进的煤气灯带来了公共照明，"不夜城"扩大了人们的时空感知。而新闻画报的兴起则第一次使得图像成为再现世界、表达现实的主要手段，遥远的世界与无穷的现实开始以视觉可见的方式呈现在国人面前。而照相石印术将摄影引入印刷术，为画报画师提供了再现现实的更多笔墨手法，更实现了图像的机械复制与公共传播。但是后来福柯告诉了我们事情的另一面，他借边沁的"圆形敞视监狱"来阐发一种"通过透明度达成权力"。"我要说边沁是对卢梭的补充。激励了众多革命者的卢梭式的梦想是什么呢？他梦想的是一个透明的社会，每一部分都可见而易读，他梦想的是一个没有任何黑暗区域的社会……边沁既是这一观念的体现，又是其对立面。他提出了可见性的问题，但是把可见性想象成完全围绕着一种充满统治性的、无所不见的注视。他发起了

[1] 本雅明：《机械复制时代的艺术作品》，载《启迪——本雅明文选》，张旭东、王斑译，北京：生活·读书·新知三联书店2008年版，第253—254页。

普遍的可见性的计划,该计划为严酷而细致的权力服务。"[1]在我的分析中,这一"透明的权力"在晚清中国主要表现为国民性话语的视觉建构,讽刺漫画和科学小说中的种种国民性质检测仪器,都在以一种视觉真实的权威将中国国民性的刻板印象固定化和本质化,不可见之性质以确定无疑、清晰可见的面貌出现,中国人被锚定在一个固定的位置,无可逃遁。

透明意味着祛魅,从传统中国崇尚以心观物,到近代追求视觉真实的视觉中心主义(ocularcentrism),透明意味着最大化的可见性。最终这种透明的视觉成为一个装置,这个装置生产着社会现实的形象,更划定着中国人的主体位置,在看与被看当中确立自我与民族的身份。

本书分为上、中、下三编。

上编"透明的世界",讨论近代世界的图像化。

第一章《透明的世界图景》从新式公共照明和玻璃材质的广泛应用入手,探讨光与透明的视觉,扩大了观看的时间与空间的煤气灯/电气灯,与带来窥视、象征身份、撩拨情欲的玻璃共同在晚清海上小说叙事中发挥作用。本章进一步探讨近代世界图像,提出双重"图像—世界"的观点。以《点石斋画报》为代表的近代新闻画报以图像再现多变的现实,表现为两种方式——一为类型化,一为以无限的细节铺展贴近无边的现实。《日之方中》中被放弃的"报风旗"显示出第二种"图像—世界"的自觉意识,即世界3的可能,这也是图像所具有的潜能。最后,以费正清教学幻灯片为例,印证近代社会的图像化。世界在图像中被集合起来,各种可知的和已知的事物构成一个帝国的知识档案。近代世界是一个秘密不断被揭开而且给予标签分类形成知识的透明的世界。

第二章以《点石斋画报》为核心,讨论世界图景化的另一个重要

[1] 福柯:《权力的眼睛》,转引自吴琼:《视觉性与视觉文化——视觉文化研究的谱系》,《文艺研究》2006年第1期。

层面——图像的制作与传播。透明的世界呈现如何可能？照相石印术（photolithography）将摄影纳入石印印刷当中来，实现了图像制作的逼真、快速与简便，更具有一种强大的再媒介（remediation）能力，对象物通过多重媒介的复杂中介传递到观者眼前，而表面呈现出来的却似乎是直接的透明的。《点石斋画报》原始画稿充分证明了这一点，吴友如等画师的创造力于此可见。

第三章指出，照相石印技术带来图像的机械复制与公共传播，作为再现真实现实之手段的图像才是可能的，并进而为近代公共领域提供了视觉性的维度。《点石斋画报》三百余张插页画（包括"卧游图"系列）为大众提供了在常规新闻时事画之外的公共视觉。作为机械复制时代的艺术，海派画家画作广泛传播，绘画成为普通公众的世界图景的一部分。

中编"观看的主体"，讨论近代中国人的视觉经验与视觉形象。

第四章《作为视觉装置的"看客"》，世界的图像化带来的就是主体的看客化。以《点石斋画报》为代表的近代画报所塑造的最大形象正是"看客"，围绕在各种洋场新物与乡野奇闻周围的表情夸张的观看群体，引导、组织和规范着读者的目光。"观看"成为特别被表现的行为，而女性格外是这种行为的施动者与受动者，在这里主动与被动、固化与行动等矛盾纠缠在一起。近代新式交通工具与新的视觉经验之间也形成了紧密关系，其核心是一种运动的视觉。

第五章讨论鲁迅与砍头图像。"看客"之所以成为现代中国文化的关键词，来自鲁迅独特的视觉经验——幻灯片事件。通过对彼时日本图像与媒介环境的考寻，在认定鲁迅经验真实性的同时，也挖掘出了大量近代砍头图像，它们将摄影暴力与战争暴力合二为一，塑造出"麻木的看客"这一国民性批判中的最大形象。本书则将"麻木"还原为一种摄影机表情。"幻灯片"事件作为文学鲁迅的起点，为视觉技术与国民性话题这一问题提供了一个生动具体又具有思想史力度的案例。

第六章则进一步讨论近代视觉技术与国民性话语，鲁迅在显微镜

下看到细菌与在幻灯片中看到国民劣根性，都是科学视觉的结果。近代知识分子将摄影、电影乃至X光等视觉技术与国民性话题关联起来，现代科学技术不仅可以再现形象，更可以照见抽象的人之性质，当小说家在想象如何"看见"中国人的性质时，这种观看方式所蕴含的一套新的认知体系、规范原则，都已内在化于对自我主体的理解当中，内在的人性被翻转出来成为外在可见，视觉真实被认为具有更高的真实性，传统的心性之维在科学性的现代规范下日渐丧失了合法性与有效性。

第七章讨论在19世纪末20世纪初的中国视觉文化中广泛存在着各种类型的镜像图像，包括镜子映照、二分对立结构、颠倒头像等视错觉图像。这些图像的出现符合20世纪初中国政治革命、文化价值观念激烈变化的时代心理感受，尤其体现出弗洛伊德所分析的Uncanny心理——一种五四新文化人所描述的"故鬼重来之惧"。同时，此种镜像视觉和各种衍生图像的普遍出现也与主观视觉和视错觉等新的视觉知识传入中国密切相关。

下编"透明的艺术"，讨论近代人像、幻灯、电影和文学中的视觉性。

第八章探讨近代人像。首先重新探析任伯年肖像画创作，通过细腻的图像分析，展示其笔下人物突出的个人性，这种属性少见于任其他画科的创作，也在很大程度上突破了清代肖像画的惯例与传统，任结合民间写真传统与西洋人物画技法，创造出了高超的传神写物的方法。在个人性的画家肖像之外，晚清画报上的时人肖像呈现出名人形象的大量生产与公共传播，这些肖像在意识上高度追求真实依据，强调对照片以及西方画报原本的临摹。随后再晚几年，随着照相制版术的成熟与审美习惯的改变，各类西方名流与中国名人的照片便大量出现在画报上，其中一张宋教仁被刺后尸体的照片展现了摄影与人体的新的关系。

第九章考察晚清幻灯和电影的放映，考察一种虚拟影像在近代中国的接受。从幻灯到电影，虚拟影像成为近代新型的视觉形态，幻灯

和电影共享一种相似的视觉效果——公众放映，黑暗之中被放大的影像，形成一种剥夺性的画面效果，影像逼真并且变幻无穷。包括幻灯和其他各种风行的光学娱乐玩具在内的视觉文化是电影之出现的同质环境。幻灯放映的历史告诉我们一种类电影的视觉经验在电影技术之前已经展开。幻灯与电影之放映共同构成了中国视觉现代性的重要内容，而二者在内容与形式上的同一性程度对于晚清中国观众比对同时代的西方观众更高，这源于一种"虚奇美学"在早期电影接受中的主导地位。

第十章考察康有为的媒介世界观。本章以康有为观普法战争影戏而思考共通感的事件为例，分析物、影像与媒介的关系。康有为记述的几段技术化观视经验，呈现出物—媒介—影像之间的现代性脱域本质。他赋予"不忍之心"与"大同世界"这种思想、感受和治理策略等虚事以现代科学或物质层面的基础，比如新式视觉技术和西方近代物理概念"以太"。无论是幻灯还是以太，在康有为这里，都被理解为一种传播图像，进而传递情感、激发共情、形成情感共同体的媒介。在这样的基础之上，康有为开始思考人心相通的条件、不忍之心的基础与大同世界的可能。不独康有为，谭嗣同等近代知识分子也将以太与仁学联系起来，将世界与社会的基础定位为一种具有无穷"吸摄力"的"媒介物"。

第十一章提出"透明的文学"，以晚清小说中的风景描写来思考文学与视觉的关系。晚清小说家们时常将文学与种种视觉技术进行并置比较，认为在真实、全面而深入地再现社会这一点上，文学具有与油画、摄影、电影和X光同等的能力。本章具体以风景描写为考察对象，指出以刘鹗为代表的晚清小说家首先在风景描写的领域中生产出一种"透明的文"，用新鲜的白话、细致的观察和精细的描摹来再现自然景色。文需要成为透明的，文字与语言之间、语言与事物之间的距离被逐渐拉近，并消于无形。于是人们只能抛弃自古以来所习见的韵文，而带着笔记本奔向自然与社会进行写生，事物的视觉次序逐渐成为事物本身的次序，传递出眼睛观察的过程，才是最大限度传达

了对象的真实。

中国视觉现代性的问题处在古今中西的复杂结构之中，西方图像与各种新视觉技术进入，与中国传统绘画和光学的观念与实践结合。本书在对近代中国视觉文化历史进行广泛而细致的研究的同时，希望可以对中国自身的历史经验进行抽象化和理论化，与西方理论进行对话。如，我通过对19世纪末中国幻灯和早期电影放映活动的考察，呈现出近代中国观众如何将现代虚拟影像纳入古老的"影"的观念与实践，呈现出与西方早期卢米埃电影观众不同的"虚奇美学"感受。通过"影戏"将早期电影放映纳入"影"的传统——影与物的脱域与再域关系中，幻灯、电影、以太、显微／望远镜等尤其与一种媒介性联系起来，此种媒介性在晚清政治精英和报刊大众启蒙者那里，与"仁学""佛学""大同"思想和全球化认识直接对话。因此，一种"图像—媒介"——图像与媒介之间相互说明、互为基础，特别构成中国近代视觉文化的核心。在马丁·杰、克拉里等关于视觉现代性的经典研究中，主观视觉和肉身化、内化的视觉及其图像表现是现代视觉文化最核心的内容，而晚清中国的虚拟影像经验，则在观者内在视觉为观看基础的前提下，更强调肉身经验经由影像媒介的外化与联通。事实上，在西方视觉现代性理论中内含着的是西方人的现代主体形象（所谓理性的人和内面的人），近代中国人共享着这一形象，但又有很大不同，故此差异的视觉性，本质上提示着多样的现代主体性。

在这些有限的研究中，本书力图贴近19世纪晚期20世纪初年中国近代视觉文化的细微面貌，不将近代中国与西方理解为要么同一要么对立，而是理解为交融、接受、改造、抵抗的复杂场域，同为现代性世界历史转型的内在部分，消解关于现代的中心与边缘的设定，重组或扩大一种关于现代的理解。在图像的全球流通、多点中心独立又交融的视野下，还原现代世界的视觉文化。

上 编
透明的世界

第一章 | 透明的世界图景

晚清最重要的新闻画报《点石斋画报》[1]上曾刊登一张田子琳所画《日之方中》(图1),表现上海法租界在洋泾桥堍新建造一个"验时球"与"报风旗",文字介绍了这一新物的原理和作用,赞叹为"奇制"。这是典型的《点石斋画报》表现洋场新物的图画。画面最突出的事物是这个高耸的仪器,其形制符合文字介绍的原理和面貌,但与《格致汇编》上用西法表现科学器物的图像非常不同,画师田子琳花费了更多的笔墨描摹仪器周围的环境与人物,包括仪器下面三三两两抬头看的人群,大马路上乘坐各式交通工具的人,有新式马车、人力车和独轮车,马路两旁的西洋建筑,路边由电线连接的一排路灯,还有远处的大海和海上的火轮船。此图文字只是陈述两个新器物的功能,但图画却将新物所处的环境——晚清上海城市面貌细致地呈现出来。

包天笑曾这样回忆《点石斋画报》:

> 我在十二三岁的时候,上海出有一种石印的《点石斋画

[1] 本书所使用的《点石斋画报》版本主要为丁酉九秋(1897年)合集重印本(广东人民出版社1983年再版)。另有哈佛燕京图书馆善本室所藏的少量初刊本和一本广告、附录与插页画的合集;北京国家图书馆所藏少量初刊本;上海图书馆所藏大量初刊本,及其制作的《点石斋画报》数据库。

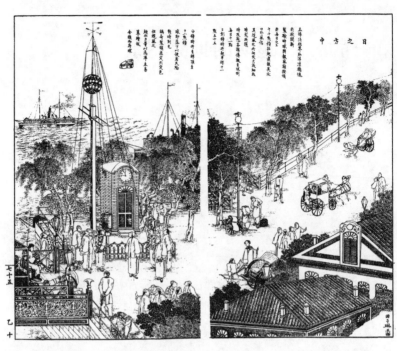

图1　田子琳《日之方中》,《点石斋画报》(乙十,七十五)

报》,我最喜欢看了。本来儿童最喜欢看画,而这个画报,即是成人也喜欢看的。每逢出版,寄到苏州来时,我宁可省下了点心钱,必须去购买一册。这是每十天出一册,积十册便可以线装成一本。我当时就有装订成好几本。虽然那些画师也没有什么博识,可是在画上也可以得着一点常识。因为上海那个地方是开风气之先的,外国的什么新发明、新事物,都是先传到上海。譬如像轮船、火车,内地人当时都没有见过的,有它一编在手,可以领略了。风土、习俗,各处有什么不同的,也有了一个印象。[1]

图像成为晚清国人了解社会、认识世界的方便途径。文字向来是人类

[1] 包天笑:《钏影楼回忆录》,香港:大华出版社1971年版,第112—113页。

把握世界、生产意义的主要媒介，但此时，在新的媒介技术和再现观念条件下，图像以前所未有的重要性参与进来，成为再现世界、阐释现实与生产制造意义的重要手段。

一、玻璃与灯：透明的观看之道

《日之方中》着重展示了上海租界繁荣整洁的城市环境，其中马路旁边出现了一排路灯。新式公共照明是晚清城市市政建设的重要内容，主要采用煤气（"地火"）引火，后来又出现更先进的电灯。这些路灯在黄昏点燃，放送的光芒在玻璃灯罩下更加光亮耀眼，将上海点亮为"不夜城"，极大地延展了生活的时间与空间。

路灯给晚清国人带来了巨大的便利，引发无数吟咏与赞美，《申报》上的竹枝词与各种上海旅游书中有许多关于"灯"的文字。《申报》曾经刊登过《煤灯铭》："膏不须焚，汽蒸则明。带不须断，管通则灵。斯是煤灯，洋场大兴。方架铜凝绿，高檠铁映青。燃凭煤气烛，熄倩螺丝钉。可以送归院、照行人。有光辉之夺目，无剪剔之劳形。上界常明院，西方不夜城，公司云：何费之有。"[1]《海上游戏图说》（1898年）也详细描述"电气灯"："西人格物之功最精，能以电气引火为灯。上洋黄浦滩一带，及大马路四马路繁盛处，十字街头皆矗立高柱，装电气灯，照耀如一轮明月，戏园中亦用此灯。又有小器，可以置诸几案间，其价甚昂，人亦罕购。"[2]这些描述刻画了租界各马路分布电气灯的情形，它们在戏园等公共游乐空间的夜间演出中扮演最关键的角色，煤气灯在上海街头的光耀象征了洋场的兴盛，成为代表城市文化的文明符号。"彻夜通宵"的沪北街灯，最终带来了"不夜天"的概念，"不夜"意味着夜晚成为另一种生活——舞馆歌

[1]《申报》1872年12月11日。
[2] 沪上游戏主人辑《海上游戏图说》卷4，上海：出版社不详，1898年石印本，第3页。

图2 《大放光明》，《开通画报》，见《清末民初报刊图画集成续编》，全国图书馆文献缩微复制中心，2003年，第7024页

筵、声色犬马："电火千枝铁管连，最宜舞馆与歌筵。紫明供奉今休羡，彻夜浑如不夜天。 万里长空一镜磨，楼台倒影入江波。此邦亦有清凉境，搔首何人发浩歌。"[1]可见夜幕低垂后，沪北租界区的声色繁华因为明亮街灯，延长了各种娱乐活动的时间，将十里洋场胜景与不夜之城画上等号。晚清画报中许多图像专门表现路灯给人们带来的便利（图2）。

吕文翠在《"观""看"新视界：视觉现代性与晚清上海城市叙事》一文中分析了晚清上海公共照明对城市空间、市民生活乃至伦理与情感等方面的意义。她通过《海上花列传》《海天鸿雪记》等海上小说分析这种由灯而延展的时空，最终落实为一种身体、感官与欲望的铺展。二春居士《海天鸿雪记》第十五回描述徐君牧与蒋又春夜里九点钟去看马戏，戏场里"电光通明，中西士女，围坐戏场，鳞次栉比，甚为稠密"，在这公众娱乐场合，戴着金丝边浅黑色玻璃眼镜的

[1] 袁祖志：《谈瀛录》卷6，上海：同文书局1884年版，第3页。

名妓高湘兰偕一妙龄小姐同往,君牧对女郎一见倾心,十一点半戏毕后几乎要乘马车尾随而去。这说明了上海夜生活与照明设备的密切关系,人际的交往互动范围更因此而扩大,引逗更为活跃的情欲追逐。[1]

新式照明与另一种视觉媒介关系紧密——灯与玻璃唇齿相依,煤气灯罩一般用玻璃制成,灯的光芒经过透明的玻璃放射出来,显得格外明亮。王韬游历欧陆各国后对照明设施印象深刻:"西人于衢市中设立灯火,远近疏密相间,其灯以六角玻璃为之,遥望之灿若明星,后则易之以煤气,更为皎彻。盖藉煤磺之气,聚而发焰,故光远而有耀耳。"[2]显然,玻璃的折射映照使得煤气灯的光芒更加耀眼。它们作用于人的日常生活,将视觉的明亮构筑为一种更方便、更先进的现代生活。《海上繁华梦》第十七回讲述杜少牧、谢幼安等人去南城访友,在回来的路上对于那里狭窄黑暗的道路有深刻的印象,而当他们进入沪北租界区的时候,宽敞明亮的马路使他们备感轻松。玻璃与灯所构成的现代公共照明将视觉现代性实实在在地外化为一种人人身心共感的日常生活。

玻璃作为一种透明的物质,在16世纪的欧洲开始广泛应用于日常生活器皿、建筑门窗和各种光学用具。玻璃所具有的透明性与特殊的光学折射作用使其成为近代视觉文化的一项重要介质,影响着现代人的视觉感知。台北《当代》杂志曾刊登过《透明与透明化》专辑,其中周樑楷写作《玻璃与近代西方人文思维》一文,分析玻璃及其制品对西方近代人文思想观念的作用。该文讨论玻璃在视觉和思维上的效果。望远镜、显微镜等都是利用玻璃的光学原理,伽利略通过望远镜进行天体观察,将哥白尼源自信仰与推理的日心说真正科学化。透明的玻璃被制作成杯、罐等各式容器,更重要的是成为窗子的主要材料,玻璃通过透明性达至一种特殊观看的

[1] 吕文翠:《"观""看"新视界:视觉现代性与晚清上海城市叙事》,《"中央大学"人文学报》第三十六期,2008年10月。
[2] 申报馆编《瀛环琐记》第12卷,上海:申报馆1873年版,第11—12页。

图3 《玻璃巨室》，王韬《漫游随录》，湖南人民出版社1982年版，第101页

效果。14、15世纪，透视法与望远镜、显微镜、玻璃器皿大致同时在西方出现，本质都是一种透明的、科学化的观看。玻璃与近代西方社会和文化有整体的互动关系，工商社会—玻璃工艺技术与其产品—透明视觉—理性主义思维取向，这是一个互相关联的链条。"光、透明和视觉"是启蒙理性的另外的维度，以人类为观看的主体，不断增进透明度，认识客观世界，加深了主客分立的思维方式。〔1〕

1851年巴黎建造了一座全由玻璃造就的"水晶宫"来举办博览会，水晶宫成为西方近代文明成果与思维方式的象征。这个透明晶莹的巨大建筑给后来游历欧洲的王韬以极深的印象，《漫游随录》称其为"玻璃巨室"（图3），"砖瓦榱桷，窗户栏槛，悉玻璃也；日光

〔1〕 周樑楷：《玻璃与近代西方人文思维》，《当代》第112期，1995年8月，第10—25页。

图4 《传讯名妓》，《时事报馆戊申全年画报》，《清末民初报刊图画集成续编》，全国图书馆文献缩微复制中心，2003年，第6997页

注射，一片精莹"[1]。张志瀛的绘画将其表现为一幢高大厚重的西式建筑，立面皆是玻璃。晚清画报画师表现玻璃的时候，通常用窗面上的密集排线表现反光，以示玻璃材质。比如时事报馆《图画新闻》载《传讯名妓》（图4），窗外站着一些向内张望的男子，窗面上部密集的横线表现玻璃的材质。晚清画报中不少图像在展现室内奇观的时候，刻意描摹玻璃窗和外面的观看者。透明的玻璃使得窥视更加方便，扩大了室内的空间，延展了观看的范围，使得内部空间里的情欲、秘事被暴露出来，画报借此为图画的呈现也为读者找到了一个合乎逻辑的位置。玻璃成为窥视的中介。

玻璃在近代中国获得的形象也包括种种晶莹剔透的器皿、家用与装饰。尤其是西餐餐具——各种晶亮透明的玻璃杯盏，与奇妙的饮食

[1] 王韬：《漫游随录·扶桑游记》，长沙：湖南人民出版社1982年版，第101页。

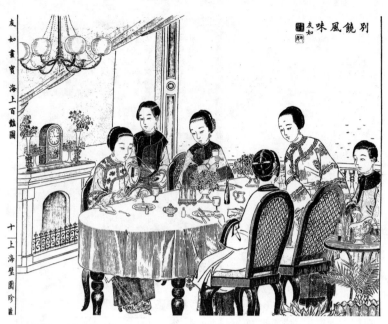

图 5 《别饶风味》,《吴友如画宝·海上百艳图十》,上海璧园,1909 年

一起出现,唤起了上层时髦人士的巨大热情。《海上花列传》第十九回有一段描述,讲名妓屠明珠寓所设西餐为人做寿,屠明珠的寓所富丽堂皇:"原来屠明珠的寓所……右边做了大菜间,粉壁素帏,铁床玻镜,像水晶宫一般;……在亭子间里搭起一座小小戏台,檐前挂两行珠灯,台上屏帷帘幕俱系洒绣的纱罗绸缎,五光十色,不可殚数。又将吃大菜的桌椅移放客堂中央,仍铺着台单,上设玻罩彩花两架,及刀叉、瓶壶等架子,八块洋纱手巾都折叠出各种花朵,插在玻璃瓶内。"[1] 这段文字中,"玻镜""玻罩""玻璃瓶"等西洋精巧物事让餐厅与客堂像五光十色的水晶宫。筵席中有"十六色外国所产水果、干果(外国榛子、松子、核桃等)、糖果暨牛奶点心"装在"高脚玻璃盆子"里排列桌上;席间的"大菜"有八道;席终各用一杯牛奶、咖啡。《吴友如画宝》"海上百艳图"中有一张《别饶风味》(图5),展现吃西餐的场景,画师对各式餐具细致描摹,显然这是近代国人尝试

[1] 韩邦庆:《海上花列传》,姜汉椿点校,台北:三民书局1998年版,第182页。

西餐的重点之一,不只是西式菜肴在引人品尝,那些光滑明亮的餐具也是主要的吸引力。小说为静态的图画提供了故事与情感,在小说叙事中这些器物与洋场上等妓女的身份密切相关,与妓女和"恩主"之间的亲密关系与情欲纠缠密切相关。

玻璃易碎,这一属性使其暗含了美好的消失、情欲之不可靠的意味。吕文翠曾对《海上花列传》第三十三回中的玻璃意象与性别关系做了精彩分析。王莲生发现相好妓女沈小红的私情,生气将其房间一切物事砸碎:"(莲生)拨转身抢进房间,先把大床前梳妆台狠命一扳,梳妆台便横倒下来,所有灯台、镜架、自鸣钟、玻璃花罩,乒乒乓乓撒满一地。但不知抽屉内新买的翡翠钏臂、押发,砸破不曾,并无下落。……莲生绰得烟枪在手,前后左右,满房乱舞,单留下挂的两架保险灯,其余一切玻璃方灯、玻璃壁灯、单条的玻璃面、衣橱的玻璃面、大床嵌的玻璃横额,逐件敲得粉碎。"[1]这段文字中出现了众多被砸碎的"玻璃"物品,显示出红倌人沈小红书寓琳琅满目的时髦家具。但小说叙述笔墨似乎是故意不关心翡翠钏臂、押发等的下落,只在诸多玻璃物事与碎裂的时髦家具上大做文章。明话本《杜十娘怒沉百宝箱》通过弃掷那些烙满昔日欢爱印记的首饰与百宝箱来陈诉爱的灭绝、生变的情感关系,但在这里,中介物变成了玻璃物品。小说家描绘王莲生妒性大发的笔法,正是要透过打碎、破坏这种泛爱的现代物质佐证,彰显洋场情爱如海市蜃楼的虚幻特征。[2]无论是窥视的中介,还是情欲关系的象征,玻璃在晚清叙事中都与视觉、隐私、情感、欲望等人的内面需求相关。

灯与玻璃构成了一个晶莹亮洁的世界,这个世界具有越来越大的透明度与可见性,无论是照亮远方与深夜的灯光,还是窥视、折射出性别关系,甚至探析进分毫之间的各种玻璃,都显示出近代世界的一种透明性。

[1] 韩邦庆:《海上花列传》,姜汉椿点校,台北:三民书局1998年版,第326—327页。
[2] 吕文翠:《"观""看"新视界:视觉现代性与晚清上海城市叙事》,《"中央大学"人文学报》第三十六期,2008年10月。

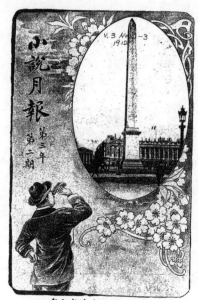

图6 《小说月报》1912年第三卷第二期封面

二、双重"图像—世界"

1912年，《小说月报》刊登《本社特别广告》称，"本报自本期起，封面插画用美人名士风景古迹诸摄影，或东西男女文豪小影，其妓女照片，虽美不录。"[1]在第三卷第二期的封面上，出现了这样的构图（图6）：画面左下角是一位背对着读者、拿着望远镜的西装男子在眺望，右上角是一张剪切成椭圆形的被标注为法国革命纪功碑照片。这是矗立于巴黎协和广场的埃及卢克索神庙方尖碑，其意义结合了殖民主义和法国大革命纪念，而在近代中国人的视野中，埃及这个来源地消失不见，方尖碑成为西方现代文明与资产阶级革命的象征。这个封面图像准确体现了报社封面的新宗旨——用世界名人或名胜古迹之照片来彰显报刊的世界性。观看世界是画面明白无误的主题，而这种观看要透过望远镜、同时更是透过报刊自身才

[1]《本社特别广告》，《小说月报》1912年第三卷。

能实现。世界远景被摄影捕捉,再被画报再现和传播,最终收纳于一位掌握了现代视觉技术的中国人眼中(这也是读者的位置),他胸怀世界、主动观望,却也对照片所隐含的意识形态习焉不察。这张图画所呈现出来的观看——作为动作、关系、世界图景的观看,可以说凝缩了晚清以来画报的核心内容。

海德格尔曾提出"世界图像"的概念:"世界图像……指的并不是一幅关于世界的图像,而是作为一幅图像而加以理解和把握的世界……世界图像也不是从中世纪的图像变化为现代的,事实上,世界成为图像根本就是现代的区别性本质。"海德格尔认为"世界成为图像和人成为主体这两大进程决定了现代之本质"。[1]中国近代可以被理解为是海德格尔所描述的"世界图像的时代",世界作为图像,而人作为观看的主体。这里,并非是关于世界的图像,或者是充满图像的世界,而是世界作为图像,图像成为世界,因此我使用"图像—世界"这样的表述。近代世界是一个秘密不断被揭开而且给予标签分类形成知识的透明的"图像—世界"。

这种图像世界之所以能出现,最主要是由于新闻画报的出现。报刊史的研究梳理了近代中国画报从《小孩月报》《寰瀛画报》的不成功尝试,到《点石斋画报》的成功,再到《图画日报》《时事画报》等的繁盛的历史过程。[2]而画报之所以能够出现,与先进的石印印刷技术的引入关系密切。本雅明在其名作《机械复制时代的艺术作品》的开篇,追溯现代机械复制技术的发端,指出石印大大超越了木刻,标志着图像机械复制的开始。石印技术(lithography)由德国人赛内非尔德(Alois Senefelder)于1798年发明,是以石头为印版版材的平版印刷方法,根据石材吸墨与油水不相溶的原理所创制。石印

[1] 海德格尔:《世界图像的时代》,《林中路》,孙周兴译,上海:上海译文出版社1997年版,第84—85页。

[2] 参见阿英:《晚清文艺报刊述略》,上海:古典文学出版社1958年版。方汉奇:《中国近代报刊史》,太原:山西教育出版社1991年版。陈平原:《左图右史与西学东渐——晚清画报研究》,香港:三联书店2008年版。

技术用化学方法取代了传统的木刻过程，刻工的中介被取消，原作被直接复制在石板上而得以照样批量印刷。石印技术在1832年传入中国[1]，到晚清，在已成为全国出版中心的上海，石印出版机构广泛存在，如点石斋书局、同文书局等。这些石印书局重印了以《康熙字典》为代表的大量古籍，同时更在图像印刷领域大显身手。新技术的运用真正开始了一个"机械复制时代的艺术"的传统。石印技术在近代中国印刷史上发挥了巨大的作用，在速度、数量和准确性几方面都达到了前所未有的程度，图像的复制由此不再是困难、昂贵的事情，画报的出现因之才成为可能。在《点石斋画报》之后，晚清民初中国各地创办了数量众多的新闻画报，如《时事画报》《浅说画报》《燕都时事画报》《图画旬报》《图画日报》《北京白话画图日报》《民呼日报图画》《舆论时事报图画》等。

中国有漫长而伟大的绘画史与图像史，但如此大规模地用图像来再现现实社会，甚至是瞬息万变的新闻时事，则前所未有。印刷媒介的进展使之成为可能，图像确乎展现了不亚于文字的表现现实的能力，那是一种图像所特有的直接透明性。我们可以《点石斋画报》为例来讨论这一点。《点石斋画报》是晚清中国持续时间最长（1884—1898）[2]、发行最广、影响最大的石印新闻画报，每十天一期，每期九幅时事画[3]，积累了四千余张图像，内容包括万象——国家战事、国内各地新闻消息、上海洋场景观、京城风物、世界各地风俗奇闻、各

[1] 石印的印刷原理和程序参见张秀民：《中国印刷史》（下），杭州：浙江古籍出版社2006年版，第441页。

[2] 关于《点石斋画报》的闭刊时间，学界尚存在很大争议，有1894年、1896年、1898年和1900年等不同说法。参见裴丹青：《〈点石斋画报〉研究综述》，《河南图书馆学刊》2007年第2期。苏全有、岳晓杰：《对〈点石斋画报〉研究的回顾与反思》，《重庆交通大学学报（社科版）》2011年第3期。

[3] 《点石斋画报》的通常形态是第一幅和最后一幅为单页图，中间七幅图为两个页面合成一张的宽幅，共计九幅。但偶然也会出现特别的情况，有时全部是单页图，比如"影戏助赈"（巳六），这样总图数就更多。同时，在时事画的正刊之外，《点石斋画报》通常还有插页画、小说附录和广告。插页画尺寸不一，大部分是彼时海派画家如任伯年、任薰、徐家礼等人的作品，附录则为连载的笔记小品（如王韬的《漫游随录》和《淞隐漫录》等），配以一张绘制精细的插图。

地战事状况、西洋新物发明、国外政治经济新闻等。"点石斋"确乎将一幅全景世界展现在读者面前。画报第一期的内容即是明证,八张图分别表现中法战争中清军的暂时胜利、潜水艇、氢气球、水雷、城市火灾与救火、妓女与嫖客的故事、孝子剖肝疗父,典型地概括了点石斋的几方面内容——大事新知、城市景观与乡野奇闻。点石斋有着庞大的野心,力图成为一个"总体性"的现实图景。

近代出现画报以来,图像与当下的现实和世界的关系第一次如此紧密,通过读图而进入当下现实。这正是彭丽君概括的"写实主义的欲望"[1],用写实主义的技巧,图像第一次力图再现复制外在现实。这类似于卢卡奇和巴赫金对小说的"总体性"和"未完成性"的理解。卢卡奇赞颂"现实主义的总体性",主张现实主义文学揭示资本主义社会的内在本质[2]。画报以无限的热情追求再现现实,表现为一种对具体的切近的时间和具体的地点信息的看重。这是新闻的属性,对于图画来说则是全新的要求。《日之方中》称"本埠法租界",《无故杀子》写明"顺天宁河县之芦台镇居民某甲于本年春间……",《串吃白食》注明"杭垣望仙桥畔之三阳楼",《驽马伤人》说明"静安寺进香日徐家汇静安寺"……甚至种种虚构幻想的鬼故事也有具体时间,因此对读者来说一下子就具有了更高的真实性。画报努力再现未完成的当下,追求贴近刚刚过去的时间与这块土地上某个明确的地点。

晚清画报的世界图景一方面是对具体时空中具体事物的表现,另一方面则是对模糊了时空的遥远世界的无尽热情。这在各种探险图像中可见一斑。画报对西人在世界各地包括南北极的探险有诸多表现,不厌其烦地展示各种野人和奇珍异兽。其中有不少图描绘大海中的鲸和其他大鱼(图7),画师以自己的想象来摹绘这些海洋生物。这些

[1] Laikwan Pang, *The Distorting Mirror: Visual Modernity in China*, Honolulu: University of Hawaii Press, pp. 33-68.
[2] 卢卡奇:《卢卡奇早期文选》,张亮、吴勇立译,南京:南京大学出版社2004年版,第32页。

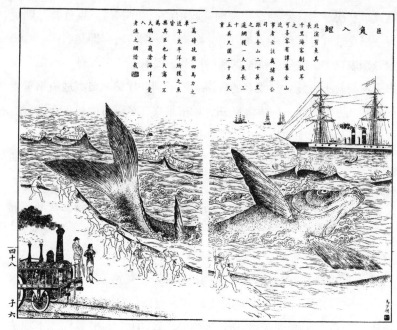

图 7-1 《巨鱼入纽》,《点石斋画报》(子六,四十八)

图 7-2 《鲸鱼志巨》,《点石斋画报》(申三,十八)

图 8 《上海之建筑——博物院》，《图画日报》第 65 号，第 2 页

图像反映出晚清文化中的一项重要内容——对奇珍异物的一种博物馆式的兴趣。晚清科幻小说在这方面有充分的表现，比如吴趼人《新石头记》讲述主人公宝玉上天下海去猎奇，搜寻各种稀奇古怪的珍物——乘飞车猎大鹏；坐潜艇抓鳅鱼、人鱼、貂鼠、"其音如鹊"的鲦鱼、会放冷气的透明的珊瑚、翠石。小说满篇都是光怪陆离的奇物的堆积。这种器物中所体现出来的时空追求，是对于速度、距离、数量的追求，对于空间的大、远、无限的爱好，对于时间的快速、长久的爱好。这种追求的极致就是博物馆了。"文明境界"有装活物的动物院，有陈列各种标本的博物馆。博物馆在晚清画报中也有许多表现（图 8），此图中展示了诸多珍奇动物。"博物馆"这一概念是鸦片战争之后由西方传入中国的，在晚清中国发挥了重要的作用，成为西方

第一章 透明的世界图景 41

文明的一个重要象征。正是由于这种对"物"的欲望，晚清小说与图像中处处表现出一种"累积"[1]的意象。古典中国的静处、内敛被一种对于冲动和力量的渴望所代替。

而在这种丰富、进步中，一种含混吊诡的意味令人不安。晚清小说对于物质累积的追求，对于空间扩张的追求，乃至于博物馆的概念，都有一种殖民主义的色彩与欲望。这实在是一个有些时代错乱症（anachronism）的反讽。晚清以来，国人通过各种书籍报章对西方资本主义扩张的历史逐渐有了基本的了解，西人海外殖民的记录大量出现在晚清各种地理学和历史简述的书籍中。[2]康有为回忆戊戌变法失败后他的打算，"既审中国之亡，救之不得，坐视不忍，大发浮海居夷之叹，欲行教于美，又欲经营殖民地于巴西，以为新中国"，"航海哲开新国土，移吾种族新中华"，但未能付诸行动。[3]时人时常关注和向往西人在亚非美洲开辟新世界的事迹。人们一方面痛恨西方列强的帝国主义殖民主义侵凌，一方面又对殖民者所带有的强大的、进取的力量和精神表示赞赏。同时，在"物竞天择、适者生存"的意识形态下，西方国家海外殖民扩张为自身发展获取资源这一历史和现实，在生存竞争、弱肉强食的逻辑下被赋予合理性。并且这成为一些晚清国人心中的一个遗憾，一个因自身迟到而错失了的机会。

无论是社会现实、洋场风物还是海外奇景，晚清画报都为它的读者提供了一幅世界图像。画报追求贴近无边的现实，但"写实主义是一个不可能的计划，因为'真实的'最终拒绝以它的全部再现眼前。一个复杂的写实主义计划不可以视再现的反映能力为理所当然的，而

[1] 伊夫·瓦岱把西方的现代性文学划分为四种类型：空洞的现时和英雄的现时、累积型的现代性、断裂与重复时间类型、瞬时的时间类型。对于"累积型的现代性"，瓦岱指出科技和经济这两个领域是受累积进程支配的，累积与进步主义观念联系密切。瓦岱以丰富的文学作品为例，指出其中"累积"的表现，譬如左拉作品中的纺织物展览、农品会等。这种累积的意象确实在现代性初期的文学作品中常有体现（伊夫·瓦岱：《文学与现代性》，田庆生译，北京：北京大学出版社2001年版，第60—70页）。

[2] 徐继畲：《瀛寰志略》，台北：华文书局1968年版，第39页。

[3] 康有为：《自编年谱》，《康南海自编年谱（外二种）》，北京：中华书局1992年版，第18页。

应该强调现实的无穷无尽。巴赞或克拉考尔称颂的电影写实主义包含着视觉的暧昧性，它可以解放而不是限制观看者的诠释力"。[1]这是彭丽君基于巴赫金的理论所概括的"未完成性"。

《点石斋画报》处理这种繁杂现实的最主要方法是类型化，将社会现实处理为洋场新物、官场朝堂、乡野异闻、妓女悍妇、伦理果报等有限的类型，叙述和画面顺利滑入既定的框架，为创作者和接受者提供舒服的入口。在与现实的关系上，与点石斋可资对照的，可能并非中国绘画史，即使是偏于写实的宋画或实景山水之类，或者小说绣像、版画插图，其写实主要是造型写实，再现山水花鸟或小说文本，而非准确反映社会现实。与新闻画报可类比的是晚清小说。在总体性的表达时代的能力方面，点石斋不亚于种种揭示怪现状的社会小说、书写欲望与伦理的写情小说与想象未来的科学小说，画报的通俗图像与晚清海上小说中通俗的、白话的市民故事与情感分外接近。甚至也许可以说，是点石斋孕育出了十几年后的新小说美学的特质——"新奇美学"与"扁平的重复"。[2]画报当然追求新奇美学，"可惊可喜之事"，不新不奇无以入新闻，但新奇的背后，却是高度的重复，到处是机器新巧、怪胎怪物、因果得报、妓女寡情、乐极生悲，到处是大大小小的官僚、大同小异的洋人、破坏道德的妓女、剖肝挖肉的孝子，无限重复堆积。在这幅同时性、总体性的图像中，读者见到各种各样的官府、宅院、妓院、茶馆、客栈、学堂、大菜馆、制造局、轮船、马车，正是这种情景、这些复数名词在我们心中唤起了一个社会空间：那里充满了彼此相似的官府、茶馆，但其中没有任何一个具有独特的重要性。在新奇背后是重复和空洞，一种对世界的平面感受。

但恰恰是这种扁平、重复与平面，与图像的空间性、场景性和平面性的媒介属性一致。图像在这种扁平的重复中，又孕育和枝蔓出一

[1] Laikwan Pang, *The Distorting Mirror: Visual Modernity in China*, Honolulu: University of Hawaii Press, 2007, p. 65.
[2] 参见拙作：《旅行的现代性——晚清小说旅行叙事研究》，北京：北京师范大学出版社2011年版。

图9 《点石斋告白》,《点石斋画报》(甲五)

种延展性的、无边的、由无限细节和成分组成的平面。新闻看似各不相同,实质却是千篇一律,类型稳定性消化着中心事件与人物,不过在中心事件与人物之外,在空间的无数缝隙之中,画家又不得不用各种细节与元素填充平面。点石斋以图像的方式,枝蔓于无关紧要的细节,以无比细致的笔触、充分饱满的画面元素,将中心、戏剧冲突、典型形象等,消解于无边的空间之中。《点石斋画报》发行最初几期之后大获成功,遂登广告招募画稿(图9),此广告包含了许多重要信息:

> 本斋印售画报业已盛行,惟各外埠所有奇奇怪怪之事,除已登申报外能绘入图画者,尚复指不胜屈。固本斋特请海内大画家如遇本处有可惊可喜之事,以上白纸新鲜浓墨绘成画幅,另纸署明事之原委,函寄本斋。如果惟妙惟肖足以列入画报者,每幅酬笔资洋两元,其原稿无论用不用概不寄还。画幅直里需中尺一尺三寸四分,横里需中尺一尺六寸。除题头少空外,必须尽行画

足，里居姓氏示悉……[1]

《点石斋画报》这则广告蕴含了丰富的信息：1. 点石斋画稿来源丰富，接受投稿，期望更多沪外新闻；2. "奇奇怪怪之事""可惊可喜之事"点明了点石斋一贯秉承的新奇美学；3. "白纸"和"浓墨"的要求符合照相石印技术对原稿的需求；4. "另纸署明事之原委"，符合我在原始画稿中观察到的图画与文字分工完成的现象。

与本章讨论最相关切的是"除题头少空外，必须尽行画足"几个字，这一要求带来了点石斋画面细密饱满的风格。在这样的要求之下，画报构图通常选取一种高远视野，拆解室内室外空间，包容众多人物、动作、场景要素、细节等。陈平原、瓦格纳和包卫红的研究都引述了此广告材料[2]，但其使用的来源均是《申报》文字，而未看到《点石斋画报》上带有图像的此则广告。广告图像显示了画师的自我形象，一位长衫文人在提笔作画，其使用的笔墨纸砚等材料提示图画为传统国画材质，而图画内容被有意清晰地展现出来——一组西式建筑（采用了西式技法，有阴影和排线，不过这个画中画的几何关系出现了错误）。可以将这幅图画看作《点石斋画报》的元绘画，在这种自我呈现中，点石斋表明了自己的一个突出特征——注重表现新式题材。同时，广告选择建筑来表现，也无意中提示出了画报对于环境、场景、空间的重视。点石斋的画师们在中心类型、主导意识与观念之外，笔墨延宕开来，着力于描绘那些周边的无关人群、器物、建筑与环境，耐心地将世界铺展开来。如《醋溜（熘）黄鱼》（图10，署名金蟾香），在构图上将室内、院落与村郭多重空间延伸在一起，将一场妓女家中的闹剧打开，与楼

[1]《点石斋告白》，《点石斋画报》（甲五）。
[2] 陈平原：《晚清人眼中的西学东渐——以〈点石斋画报〉为中心》，《左图右史与西学东渐——晚清画报研究》，香港：三联书店2008年版。瓦格纳：《进入全球想象图景：上海的〈点石斋画报〉》，《中国学术》第八辑（2001年4月）。Weihong Bao, "A Panoramic Worldview: Probing Visuality in Dianshizhai huabao", *Journal of Modern Chinese Literature*, Vol. 32 (March 2005), p. 410.

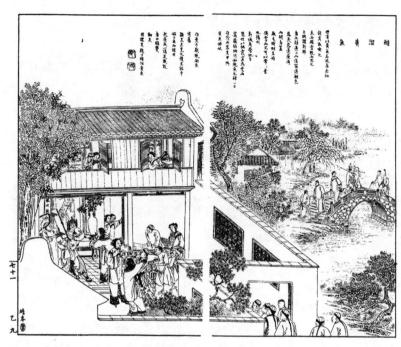

图 10-1 《醋溜(熘)黄鱼》,《点石斋画报》(乙九,七十一)

图 10-2 《醋溜(熘)黄鱼》(局部)

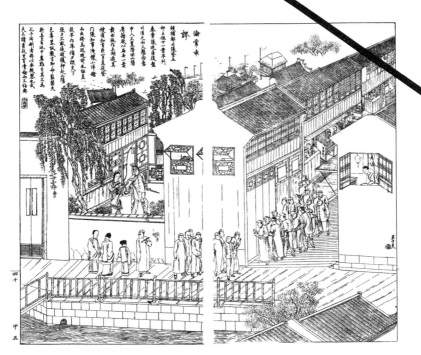

图 11-1 《伦常乖谬》,《点石斋画报》(甲五,四十)

上窗口张望的欢爱男女,院门外聚集的人群并峙在一起,更延宕至远处村郭环境,细致描绘小桥上挑担、拄拐、持篮的三两行人。这种图景正仿佛是共时、多线、繁复的现实生活本身,中心的风暴与附近的平静共时。再如《伦常乖谬》(图 11,署名吴友如),构图类似,高远视角将私家宅院与城市街道同时展现,画家更细致描摹了街道商铺中的各式人等——账房先生、染坊中劳作的妇女、暂停营业的老板和敞窗望远的女子。《点石斋画报》中只要出现窗子,基本都是敞开的,露出某处空间中的私密世界。再如《行窃寻欢》(图 12,无署名),男子行窃钱财于烟花柳巷挥霍,画家细致描绘了长三书寓的陈设,包括钟表、硕大的玻璃吊灯、桌案上的玲珑物件。如前文所述,近代以来,玻璃仿佛珠宝,成为妓家重要的装饰,乃至身份的象征,玻璃之透明与易碎也与脆弱的情感伦理相一致。海上小说中由玻璃和灯而延展的时空,最终落实为一种身体、

图 11-2 《伦常乖谬》(局部)

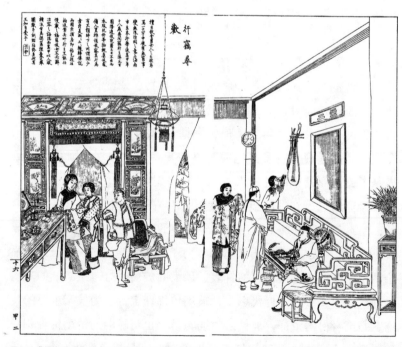

图 12 《行窃寻欢》,《点石斋画报》(甲二,十六)

感官与欲望的铺陈。画面右侧还有个小婢女,她双手拿着一副墨镜凑到眼前尝试、琢磨,姿态中充满可爱。点石斋的画师们,热情于塑造类似于此的周边的生动形象。这些细节占据了画家极大的耐心,它们旁枝于中心情节,兀自发展着,让观者津津有味,跟随并想象他/她(们)的故事。

在戏剧性的、类型化的核心再现关系之外,点石斋无意中揭示出另一重图像与现实世界的再现逻辑,即另一种图像—世界。这是一种怎样的图像与世界的再现关系?单纯指出近代通俗图像形塑了一种世界图像只是表层常识,关键是回答怎样的再现逻辑,理解世界怎样被转译为图像,图像在新闻故事的事件和人物之外,还多出什么,或少了什么,完全贴合于现实与世界的意图反而产生了什么枝蔓的、不自觉的在意图之外的东西?首先,点石斋图像不是对文本的图解,它与文本紧密相关,却并非文本的图解,在文本提供的信息之外,图像遵循自己的逻辑,将无数无关的事物元素纳入进来。这使点石斋脱离了所有的插图传统,如绣像小说、版画插图刻本等,它们在更严格的意义上图解着小说情节与人物。进而,图像以循环往复的共时性空间,超越线性的因果的文本逻辑[1],贴合于现实本身的无边无涯、共时性、复调性、多线性。点石斋的画面极为饱满、笔触极为细腻,无数的细节、要素堆积,我想象吴友如等画家在作画时必定时常忘记所谓故事与中心,醉心于窗口中梳妆的妓女、田间的老妇、玩耍的孩童,乃至于树叶、水波、房上的瓦片。尽管这些细节也在重复,如窗口中的妇女,但却可以在每一幅画面中发挥延宕、牵扯、分散、充实、贴近生活——那个无法被集约化为典型形象与戏剧冲突的生活。

于是,点石斋与现实的再现关系,是一种双重逻辑,一方面是将现实世界符号化为类型化的人物与事件,一方面则是源于图像的本性

[1] 参见弗鲁塞尔:《摄影哲学的思考》,毛卫东、丁君君译,北京:中国民族摄影艺术出版社2017年版,第9—13页。

与第一次如此直面现实的艺术家的直觉的作用，以无边的场景细节贴近"无边的现实"。点石斋在构图、空间设计方面体现出来的世界观并不同于中国古典，无论是南画还是宋画，传统中国画没有充分建立起与现实的直接再现关系，甚至像《清明上河图》这样的风俗画，也依然不同。点石斋在表现焦点事件的同时，旁枝无数细节，体现出那种现实本身的褶皱、多层与共时性对于画家的吸引，画家敏感于此，而《清明上河图》本身是一种均匀的图像，世界被理解并展现为一种市井百态式的风俗生活。但点石斋对氛围与环境的捕捉与营造，并非以市井生活为目标，而是着迷于一种环境的营造与氛围的捕捉，用日常融化新物，用闲笔稀释奇观，一切都是"奇怪""可惊可喜"的，但日常的人情世俗使之成为自然社会的一部分。

点石斋的这种意识是宝贵的，但这份遗产并没有特别被后世画报继承，大部分画报简单直接、日益漫画化，那种耐心的闲笔与自由的枝蔓都不见。不过，仍旧是在小说这里，如《老残游记》，这份意识被继承下来。五四以后现代小说学所强调的环境与风土，在《老残游记》这里先兆性地表现为自然真实的风景描写，和并无叙事功能的作为风景的民情。这里列举其中一处段落，也有助于我们理解前述对点石斋的讨论。在《老残游记》第二回"大明湖游记"著名段落中，在鹊华桥，老残上岸，看到街上人烟稠密：

……也有挑担子的，也有推小车子的，也有坐二人抬小蓝呢轿子的。轿子后面，一个跟班的戴个红缨帽子，膀子底下夹个护书，拼命价奔，一面用手巾擦汗，一面低着头跑。街上五六岁的孩子不知避人，被那轿夫无意踢倒一个，他便哇哇的哭起。他的母亲赶忙跑来问："谁碰倒你的？谁碰倒你的？"那个孩子只是哇哇的哭，并不说话。问了半天，才带哭说了一句道："抬轿子的！"他母亲抬头看时，轿子早已跑的有二里多远了。那妇人牵了孩子，嘴里不住咭咭咕咕的骂着，就回去了。

看到这热闹的街景后,老残缓缓向小布政司街走去,看到了明湖居说书的预告,这个摔倒的孩子和他的母亲再没有出现过。这样一个街上即景,生动真实,把济南城活的一面展示出来。这个摔倒的孩子和他的母亲,在小说整体情节中没有作用,只作为一个即兴的场景出现。这里,具体的人作为风景而出现、作为环境而出现,这在传统小说中是极为少见的。传统小说中,每一个成分都是故事的有效组成部分,为情节发展而服务,对旁枝旁蔓、对环境风景,都缺少耐心。如果这个孩子出现在《水浒传》中,或者是《文明小史》中,必定成为启动一段故事的引子。这里显示出了环境的真正凸显,不只是静态的风景、事物、风土构成环境,人也构成环境,并且不是整体的抽象的人,而是具体活泼的人。这个具体的人第一次被褪掉了情节的功能,而单纯成为点亮环境的要素。《点石斋画报》空间中作为环境的那些人物,不正像是老残眼中的街景吗?

三、图像的潜能:世界3的可能

自然,与刘鹗的主体自觉相比,点石斋的大部分表现大概都是不自觉的,而是源于图像的本性与艺术的直觉,但存在一处自觉意识的闪现。当《点石斋画报》结合了传统写实技法和西洋绘画手段来追求"无边的现实主义"的时候,《日之方中》(图1)的一处细节让我感到困惑。如前所述,田子琳所画《日之方中》表现了上海法租界在洋泾桥堍建造了一个新科学装置,文字介绍了这一新物的原理和作用,赞叹为"奇制":它包含两种器物,一是报风旗,即它可以随着风力和风向的变化而改变颜色和方向;一是验时球,它在一天中的特定时刻升起,让市民据其来调整时间。这是典型的《点石斋画报》表现洋场新物的图画。画面最突出的事物是这个高耸的仪器装置,但与各种科学杂志用西法纯粹表现科学器物的图像非常不同,画师田子琳花费了更多的笔墨描摹仪器周围的环境与人物。问题在于,画面中只有验

时球,却没有报风旗。文字解释说:"旗无定形定色,但视风之趋向力量以为准,未易摹绘,故舍旗而存球。"这是不太寻常的,旗子并非难画之物,点石斋图画中有不少旗子的形象,即便是风中之旗,无论在中国绘画传统还是在点石斋其他图画中也都极为常见,那么这里的特殊性是什么呢?这里提示出什么重要的意涵呢?

1. 图像的"穿破"

这里有可读、可见和不可见三个领域——文字是可读的,图像是可见的,图像又以可见包蕴着不可见。文字介绍两种装置的原理,是知识的、叙事的、线性的、因果的。文字按照理性将地点、风、旗、球、人组织成一个线性因果的时间链条,我们可以将之理解为是一条微观的对现实世界的叙述,讲述晚清上海洋场使用科学新器物。图像则将叙述转化为场景,让目光在空间中循环。田子琳画出了高高在上的验时球,更画出了包含无数细节的空间场景本身。图画将吴淞口法租界的公共空间细致呈现出来,包括宽敞的马路、公共照明、大轮船等,高高在上的验时球成为吴淞口的装饰。那些三三两两的人群,指点着、私语着。只要稍微耐心些,我们就会看到:杆子下面指点私语的人群似乎是在讨论这些新鲜玩意儿;那个刚刚从独轮车上卸下包袱的先生,正在掏钱给人力车夫,他许是刚刚从外地回到上海;刚从黄包车上下来的小姐,不知要到哪里去;那个法租界的巡警孤独地站立着……画师田子琳没有画报风旗,却充满热情地描画着叙述中心物之外一切微小的、微弱的人与物,甚至树叶、瓦片、烟雾。图像志研究告诉我们,图像意义的阐释依赖于文献知识,一旦文献确认画面为"莎乐美"的故事还是"朱迪斯"的故事,意义就被锚定,图像转化为叙事,一切便安全可控。[1]图画被确定为是两种新器物的图解,我

[1] 潘诺夫斯基:《导论》,《图像学研究——文艺复兴时期艺术的人文主题》,戚印平、范景中译,上海:三联书店2011年版。

们就仿佛正确把握了图像,完成了任务。然而图像包含的显然更多。甚至,这张图又以其故意的放弃,将图像的潜在性(不可见)暴露出来,它画出了许多,但它没画的更多。非线性的循环往复的图像从来都是充满间隙的,或者说图像的特性就在于间隙、空白之间的意涵,是无法诉诸语言的"间隙的图像学"。

 这里,我们有了两种世界,分别是文本—世界和图像—世界。为了更清晰地表述,我们先把世界分为世界1和世界2。世界1就是客观世界,是无穷的事件、人物、事物正在同时发生的空间本身,无穷的客观世界本身无法把握,而为了(有限地)把握,便有了世界2——经验世界,人们用语言文字讲述的世界,即世界叙述、文本—世界。世界2是对世界1的无限贴近与复现。而当人们通过图像来贴近、描摹、理解世界的时候,图像—世界可以提供什么样的世界图景?不同于世界2的世界3是可能的吗?[1]

 图像总被看作具象的、孩童的、前现代的,而文字则是理性的、观念的,《日之方中》似乎正验证了这一点,图像画不出来,文字说得出来,图像败给了文字。就图像和文本与世界1(客观世界)所形成的关系而言,二者有着根本的不同。图像 vs 世界1,图像是对世界1的抽象,再具体的图像也是对世界进行简化抽象的结果。图像用场景取代了事件。按照弗鲁塞尔(V. Flusser)的观点,图像在结构上有别于世界2的线性。在线性的文本—世界中,一切要素之间是时间先后的因果关系。而在图像的魔法世界,一切要素是非因果的循环往复。弗鲁塞尔用公鸡打鸣与日出来说明文本与图像的差别,前者必将说明因为日出所以打鸣,而在后者中日出与打鸣之间是循环重复而非因果的关系。这类似于本雅明对"过去(the past)/现在(the present)"和"曾在(what has been)/当下(the now)"的区分,前者是同质、均匀、前后相继的自然时间,后者则是形象性的辩证凝

[1] 本文对世界1、世界2、世界3的划分,不同于波普尔(Kal Popper)对三种世界的划分。

结。[1]文本 vs 世界1，文本又是对图像的再度抽象，进而是对世界的更高程度的抽象。在图像之后，线性书写被发明出来，用概念思维对抗图像思维，用线性的文本—世界给循环往复的图像魔法时代编码。从此世界1变成世界2——文本—世界，用文本的线性组织世界，从此，对世界只剩下了一种理解——世界2。世界2就是逐渐把图像编码为概念，阐释图像的意义，逐渐给图像去魅。伴随这个过程的是，偶像变成艺术，图像变成文本。[2]在这种关系中，文本被认为是理性的、知识的，而图像则是非理性的、非知识的，因而是不足的，需要文字解释。在与知识和世界的关系中，图像是不足的。就像点石斋这张图，图像败给了语言。但是，也许我们该对图像有另一种认识。

在《以侍女轻细的步态（图像的知识、离心的知识）》这篇文章中，迪迪-于贝尔曼（George Didi-Huberman）讨论艺术与历史（同理于世界）的关系。他指出，"历史学架设起一台巨型知识'装置'，而与此同时，艺术史则仅作为有关局部认知的简单'机器'而运作"。于贝尔曼进而指出，历史对艺术史的接受，仅限于"致力于将作品重新放到它们所诞生的历史时代的视觉文化中"的艺术社会学。"这场对艺术史的迎接是如此审慎，以至于我们得到这样一种印象，即历史这门学科仅仅在其对象、领域和时间不被质疑的隐含条件下，才算是做好了遭遇图像领域的准备——仍旧依赖于传统理念下图像世界与'再现'世界之间的等同关系。这也就意味着，图像从未以其现实所是被对待过，即能向所有一般历史性发问的对象，能将历史从其可理解性模式和其用以阐释的工具的内部向外敞开的对象。""作为批判的或离心的知识"的艺术史，有能力通过对历史对象的质疑来质疑历史本身，而不是补充、巩固既有的历史模型。于贝尔曼认为有两种方式理解历史向图像的"敞开"，一种是扩张，一种是穿破（blesser），二

[1] 本雅明：《〈拱廊计划〉之N》，《作为生产者的作者》，王炳钧等译，开封：河南大学出版社2014年版，第121—122页。
[2] 弗鲁塞尔：《摄影哲学的思考》，毛卫东、丁君君译，北京：中国民族摄影艺术出版社2017年版，第32—33页。

者完全不同。扩张是"让其领地向图像扩张,当然意味着接受新的对象,然而也意味着把这些新的对象捕获、吸收进预先便存在的某种通行的学术行政机制中"。而穿破作为"洞穿领土或穿越地界意义上的敞开",则完全不同,"只有这种敞开才是拥有批判维度的,才是拥有超越边界的跨域（extraterritoriale）能力,唯有如此,它才能辟出未经之路并改变所跨越领地的自洽性……"。[1]于贝尔曼对我们的启发是巨大的,图像进入历史/世界,带来的是对历史/世界对象本身的挑战,而绝非补充和巩固一个既定的模式。但图像的批判也不同于其他知识方式的批判,它"既是运动的、轻细的、脆弱的,又是非权威化的、实验性的"[2],它以一种异质的方式将固定的历史/世界叙述问题化。

2. 图像的"潜无能"：从"不能画"到"能不画"

再回到《日之方中》这张图,文字对知识确信无疑,图像则好像露怯了。田子琳没有画旗子,这是不太寻常的,这里的特殊性是什么呢?《日之方中》中的旗子是"报风旗",会根据风力的方向和大小改变自身的颜色和形态,所以随时变化是此旗的区别属性,那么它便不同于其他的风动之旗,用惯常的方法去画结果就不是此"报风旗"了。所以画师田子琳放弃了,这意味着一种什么样的现实再现的态度与观念呢?当现实极速变换没有稳定形式的时候,绘画被放弃了,画家没有截取一种瞬时的面貌,显然因为他觉得那不真实,他想表现的是随风而变的报风旗,是一种本质的、观念的真实,而不是下一秒就面目全非的这一瞬的表象真实。这里体现出作画者对现实之无限与未完成性的认识。画报以无限的热情追求再现现实,但偶尔,一种对表

[1] 于贝尔曼:《以侍女轻细的步态（图像的知识、离心的知识）》,赵文译,载黄专主编《世界3：开放的图像学》,北京：中国民族摄影艺术出版社2017年版,第261—275页。
[2] 于贝尔曼:《以侍女轻细的步态（图像的知识、离心的知识）》,赵文译,载黄专主编《世界3：开放的图像学》,北京：中国民族摄影艺术出版社2017年版,第274页。

象的怀疑与对视觉有限性的认识浮现出来。

这种怀疑和放弃，最终指向的是绘画的属性本身。在以图像去再现贴近历史/世界的过程中，历史/世界在被捕获的瞬间滑向一旁，画家一定是尝试过多次，发现无论怎样，所求总是旁落。这不只是旗子，而是画面所有，是绘画本身。这也不只是绘画，而是也包含文字。在《什么是历史事实》的经典文章中，卡尔·贝克尔（Carl Becker）以"公元前四十九年恺撒渡过卢比孔河"为例，来说明历史叙述（历史2）与历史事实（历史1）之间的差别。在恺撒与恺撒周围无数的士兵之间，在卢比孔河与卢比孔河的河水之间，在"公元前四十九年恺撒渡过卢比孔河"与"前前后后无数人无数次渡过卢比孔河"之间，历史被抽象为一句清晰的包含主词谓词的事实，而围绕着这一事实的无数人的无数活动、事件与思想都被省略掉了。[1]这个历史事实在后续时间中的结果反过来决定了它的意义，否则它根本不会进入历史叙述。叙事以线性因果将意义组织出来，历史便成为有原因、有目的的人之活动的时间序列。在田子琳放弃画旗的时候，他朦胧地意识到了历史/世界与绘画/再现之间的距离。文字自信满满，图画则以其"无能"暗示出历史的无边无涯。

再进一步，恰恰是这种"无能"，提示出图像的"潜能"，因为它是"能不画"，而不是"不能画"。将"不能画"转变为"能不画"，我们才算真正贴近了前文所谓图像的"轻细"的"穿破"。这里我们要引述从亚里士多德到德勒兹（Gilles Deleuze）再到阿甘本（Giorgio Agamben）对艺术创造的理解。阿甘本在《什么是创造行为》一文中，通过回顾亚里士多德对潜能和行为之区分，对德勒兹"作为抵抗的创造"的观点进行了更为深入和具体的理解。亚里士多德认为潜能不在行为当中，其存在是一种缺失的在场。有某种潜能——或有某种潜能的习惯——的人可以把它付诸行动也

[1] 卡尔·贝克尔：《什么是历史事实》，段涓译，载汤因比等著、张文杰编：《历史的话语：现代西方历史哲学译文集》，桂林：广西师范大学出版社2002年版，第282—299页。

可以不把它付诸行动。"潜能本质上是为它的不—行使的可能性所定义的。……潜能是对行为的悬置。……不在行动中的东西也有一个形式或在场,这个缺失的在场,就是潜能。""潜能和潜无能(impotential)在构成上共属(constitutive co-belonging)一个东西。""'潜无能'并不是指任何潜能的缺失,相反,它的意思是,不(向行为过渡)的潜能。是和不是、做和不做的潜能。因为他保持他和他自己的不是和不做,所以他才能是和做。"潜能的本质是潜无能,是对行为的悬置,是一种摆脱在场的潜能。无阻滞地滑向行动的潜能不是真正的创造。但是如果每一个潜能都是不……的潜能的话,那么,向行为的过渡又是如何发生的呢?阿甘本进而重新理解德勒兹说的创造与抵抗之间的联系。"在每一个创造行为中,都有某种抵抗和反对表达的东西。……它的意思是'停止,阻止'或'自己停下来'。这种在潜能向行为的运动中抑制或阻止潜能的势力,就是潜无能,……潜能是一个模棱两可的存在,它不只既能够做某件事情又能做某件事情的反面,还在自身中包含一种亲密的、不可化约的抵抗。""如果一切潜能都既是是的潜能又是不是的潜能的话,那么,向行为的过渡,就只能通过把自己的不……的潜能转移给行动发生了。"[1]正是在这种潜能与潜无能、是与不是、表达与抵抗的张力当中,创造发生了。

《日之方中》的作者不是"不能画",而是"能不画"。他的放弃所显示出的不正是那种"在潜能向行为的运动中抑制或阻止潜能的势力",不正是"潜无能/不……的潜能"吗?田子琳控制了自己画的冲动,在向行为的转化中阻滞了行为的自由发生。"抵抗行为,作为一个批评的瞬间,使潜能向行为的盲目而直接的冲刺慢下来,并以这

[1] 阿甘本:《什么是创造行为》,王立秋译,https://www.douban.com/note/722481329/,译自 Giorgio Agamben, "What Is the Act of Creation?", in Giorgio Agamben, *Creation and Anarchy: The Work of Art and the Religion of Capitalism*, Adam Kotsko trans., Stanford: Stanford University Press, 2019, pp. 14-28。

样的方式,防止潜能在行为中被'解决'或完全耗尽。"[1]如果创造只是"是……的潜能"的话,潜能盲目地闯入行为,那么,艺术就会滑入单纯的执行,即所谓"行活儿"。阿甘本进而讨论"非作的诗学"。潜能/潜无能建立在创作者对创造行为的自觉意识基础上,对绘画来说,就是对画的行为的意识,潜能与抵抗中的创造形成的是"思想的思想、画的画、诗的诗"。"画的画仅仅意味着,在画画这个行为中,画画(画画的潜能,pictura pingens)被暴露、被悬置了,就像诗的诗意味着,在诗中,语言被暴露和悬置了一样。"[2]《日之方中》中的缺失,指向了绘画本身,成为"画的画",包含着对何为绘画、绘画的属性、绘画与历史/世界的关系等重要问题的自省。阿甘本说:"使思想的思想、画的画、诗的诗成为可能的,就是潜能的这个非作的剩余。"[3]进而,阿甘本从对亚里士多德、斯宾诺莎等人的分析中,阐释人的非作的本质,不……的潜能将人的本质存在从制作产品的工匠的具体存在中超越出来,这与马克思主张的"人的本质力量的对象化"完全相反。具体到绘画而言,能不绘画,首先是一种对绘画的潜能的悬置和展示,在这里,绘画的潜能没有被简单地转交给行为,而被交给了它自己。

我将《日之方中》中的空白理解为潜(无)能的非作,它通过悬置画画的行为将绘画本身呈现出来。具体到这里的论题,这张图以空白和缺席,将图像与世界之间看似透明的关系悬停起来,进而触摸

[1] 阿甘本:《什么是创造行为》,王立秋译,https://www.douban.com/note/722481329/,译自 Giorgio Agamben, "What Is the Act of Creation?", in Giorgio Agamben, *Creation and Anarchy: The Work of Art and the Religion of Capitalism*, Adam Kotsko trans., Stanford: Stanford University Press, 2019, pp. 14-28。

[2] 阿甘本:《什么是创造行为》,王立秋译,https://www.douban.com/note/722481329/,译自 Giorgio Agamben, "What Is the Act of Creation?", in Giorgio Agamben, *Creation and Anarchy: The Work of Art and the Religion of Capitalism*, Adam Kotsko trans., Stanford: Stanford University Press, 2019, pp. 14-28。

[3] 阿甘本:《什么是创造行为》,王立秋译,https://www.douban.com/note/722481329/,译自 Giorgio Agamben, "What Is the Act of Creation?", in Giorgio Agamben, *Creation and Anarchy: The Work of Art and the Religion of Capitalism*, Adam Kotsko trans., Stanford: Stanford University Press, 2019, pp. 14-28。

图像—世界的真正的脉络与面貌。如果说文本—世界是"作品",图像—世界也许可以在不……的潜能中以"非作"的形态抵达另一种世界形态——世界 3。

3. 世界 3 的可能

以文字为基础的世界叙述则将漫溢无边的世界组织为事件、因果、影响和意义,人在其中获得世界前进发展的规律与自己在其中的位置,人才会觉得安稳。图像也是人与世界之间的媒介,但其中介的方式却根本不同。文字对再现现实的"总体性"自信满满,图像则以其潜无能贴近无涯生活的"未完成性"。在图像露怯的地方,它以一种"非作"的形态贴近本来无形的世界。这是世界 3 的可能。

在图像的空间延展之中,线条、色彩、人物、背景、建筑、风景,无数细节在循环往复中交互作用,构成的是非线性因果,或者多线性因果。为了更清楚地说明这一点,我们稍微延宕一下。释迦牟尼舍身饲虎的故事,在敦煌莫高窟壁画中有多种表现,其中以开凿于北魏时期的 254 窟南壁上的《萨埵太子舍身饲虎》(图 13)最为重要。画面从经文中选取了发愿救虎、刺颈跳崖、虎食萨埵、亲人悲悼、起塔供养这五个情节。画师将三个情节安排在画面上方,两个在下方,并利用人物的体态加以间隔与联系,设计了复杂的"势"的运行之路,它如同引导观众的视觉形成一种势,在复杂的画面里运行,起承转合。[1] 在连续性的画面中,萨埵太子多次出现,其中最有意味的是画面右上部表现萨埵太子刺颈跳崖的情节,画师让"两个"萨埵产生了跨越时空的对视:跪着刺颈的萨埵左手高高举起,与跳崖的萨埵左脚衔接;跳崖的萨埵用身体的动势将故事的发展引向下方,同时他的目光回望向跪姿的萨埵,不同时空的同一人物相接。还有画师对塔的特殊表现,塔基、塔身和塔顶分别从平视、俯视和仰视三个角

[1] 陈海涛、陈琦:《图说敦煌二五四窟》,北京:生活·读书·新知三联书店 2017 年版,第 102—104 页。

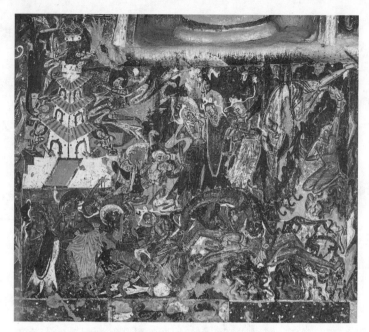

图 13-1　敦煌 254 窟南壁上的《萨埵太子舍身饲虎》图

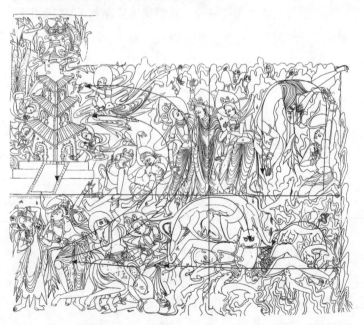

图 13-2　敦煌 254 窟南壁上的《萨埵太子舍身饲虎》示意图，出自陈海涛、陈琦：《图说敦煌二五四窟》，北京：生活·读书·新知三联书店 2017 年版，第 104 页

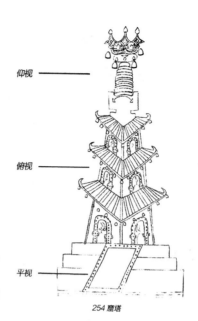

图 13-3 敦煌 254 窟南壁上的《萨埵太子舍身饲虎》示意图，出自陈海涛、陈琦：《图说敦煌二五四窟》，北京：生活·读书·新知三联书店 2017 年版，第 98 页

度来表现，最终连接为一个在线性／透视时空中扭曲自身的建筑（图 13-3）。[1] 历史的纵面被拉伸为平面，仿佛是本雅明历史哲学中的"星丛"（constellations），图像以图像的方式贴近无涯、晦暗、无可把握的历史时空。而在图像组织的目光相接当中，隐没在历史叙述中的心灵、情感、身体的颤动，以最直接的方式呈现出来。

于贝尔曼在其《在图像面前》一书的开篇分析安杰利科的《报喜图》（图 14），指出图像是一种非知识，主张"重视展现性"，甚至是不可见性。处在佛罗伦萨圣马尔科修道院的一间幽闭的修士起居室墙壁上的这张图像，在纯白的底色与幽暗的光线下，让人看不清，让人感觉没什么可看。面对图像的即时的和直接的感官质量，我们常会感到矛盾和茫然，它在那里显而易见又模糊不清。随即，我们转向艺术史和图像学的知识，寻找故事和寓意，将可视变为可读，一切就变得可把握、安全稳定。然而，图像世界是给知识世界提出难题的，图

[1] 陈海涛、陈琦：《图说敦煌二五四窟》，北京：生活·读书·新知三联书店 2017 年版，第 98 页。

第一章　透明的世界图景　　61

图 14 安杰利科《报喜图》(1440—1441年),壁画,佛罗伦萨,圣马尔科修道院

像是一种非知。我们应该遵从目光的现象学,回到知识未能阐明的东西上。于贝尔曼将画面分为可见、可读和不可见三个领域(本文正是受此启发将《日之方中》分为这三个领域),可见的非常贫乏,让人怀疑安杰利科是个平庸的画家;可读的十分清晰稳定,让人转身就要离开图像;不可见的是一团如墙壁本身的纯白,是天使与圣母之间毫无身体与情感接触的空白,它让人困惑、想要逃避。但恰恰是那个"无",让人静观,并使得一种解释有可能在放弃的体验中展开。"我们应该回到我们的知识尚未能阐明的东西上来。因此,我们应该在被表现的可见的范围之内回到目光、展示和用形象表现性的条件本身上来。"于是,那个"不可见/无"便成为潜在的、强力的,"不以可见的方式出现的物之神圣的力量"。因此,恰恰是纯白、缺席、匮乏、空隙,成了天使报喜之神圣性与神秘性的最好"展现",因为这是无法用形象表现和无法用言语表达的天音。[1]

[1] 于贝尔曼:《在图像面前》,陈元译,长沙:湖南美术出版社2015年版,第15—30页。

《日之方中》中的空白，不也是这种"无"的潜在力量吗？通过"无"将画的行为悬置起来，进而将绘画本身呈现出来。在《点石斋画报》上无数的真假正误的新器物图像中，几乎只有在这一瞬间，画家谦卑下来，通过这一次的"控制"和"悬停"，画家质疑了所有再现式的图像与历史/世界关系。进入我们讨论的另一幅图《萨埵太子舍身饲虎》，则以复杂的动势展示一片相互联结、缠绕在一起的领域，过去与现在、原因与结果混合交融。与安杰利科的《报喜图》完全相反，这里元素密集，复杂纠缠，让人目光迷惑、循环，但根本是一致的，图像是潜在性的，无名画师将同一个身体一分为二、连接缠绕成闭环，在其中生成的是在画面之外、更在佛经文本教义之外的生命的肉身感受。

通过图像触摸世界和历史，我们能得到的到底是什么呢？如果我们用阿甘本再来推进于贝尔曼，那么，与文字/知识相比，图像不仅仅是非知，而是能不滑向知识、在知识与非知之间保持张力的控制，而正是在这种悬停与控制之中，世界才有可能向我们显现自身。恰恰是在这种退缩中，在图像的微弱、谦卑、空无、潜（无）能、潜在之中，世界有可能显现自身。这是图像—世界的途径，我将之名为世界3。图像在控制中，以自身的循环、朦胧、空间的蔓延，在世界叙述（世界2）之前或之外，保留了同样在时空中纠缠往复的世界1复现的可能，图像—世界在高度抽象、定型的世界叙述中，爆裂出一个缺口，让我们有可能去想象一个空间性的、共时性的、复杂多义的另类世界3。

图像之于世界和历史，提供的不是世界/历史叙述的完满，不为世界2补充增加什么，而是提供一种新的世界图景。那个前现代的、魅化的、循环往复的图像，恰恰有能力在文字把世界/历史线性化之前把握世界/历史的共时性与历时性，理解共时的、多线的、有着无限可能的世界。行文至此，本雅明的"辩证意象"（dialectic image）已呼之欲出。图像—世界意图穿破线性因果的文本—世界，正仿佛本雅明批判进步历史主义的结合了神学与马克思主义的历史哲学。"不

是过去阐明了现在或现在阐明了过去,而是,意象是这样一种东西:在意象中,曾经与当下在一闪现中聚合成了一个星丛。换言之,意象即定格的辩证法,因为虽然过去与现在的关系是一种纯粹时间和延续的关系,但曾经与当下的关系却是辩证的:不是时间性质的而是形象比喻性质的,只有辩证意象才是真正历史的(即不是陈旧的)意象,被读解的意象,即在其可辨识性之当下的意象,在最高程度上带有那种危险的、批判成分的印记,这正是一切读解所赖以建立的基础。"[1]在本雅明看来,辩证意象是一种"定格的辩证法",将曾经、当下和未来聚合为一个"星丛",将线性时间转化为辩证关系,打破了平滑顺畅的因果进步历史主义,在辩证的时间关系中开启"当代"内爆即革命的可能,而这种辩证在结构上体现为不以线性逻辑组织自身,而是以"蒙太奇"或"拼贴"等方式并置杂糅,将其在原初语境中固化的意义解放出来,进而在新的语境中辩证生成革命的潜能。[2]

本雅明的辩证意象极为复杂多义,自然不是简单的辩证的图像——绘画或者照片,而是具有此辩证意义的事件、行为、语言或图像等,是一种历史展开的模式,本雅明甚至说:"能够得到这种意象的地方是在语言中"[3],尽管在其后对这段话的重复中删去了此句。但这"语言"自然是辩证的语言,是形象性的语言,是辩证扬弃的语言—图像。在反思庸俗唯物主义的时候,本雅明提出"将一种高度的形象化(Anschaulichkeit)与马克思主义方法的实施相结合","将蒙太奇的原则搬进历史,即用小的、精确的结构因素来构造出大的结构。也即是,在分析小的、个别的因素时,发现总体事件的结晶"。[4]

[1] 本雅明:《〈拱廊计划〉之N》,《作为生产者的作者》,王炳钧等译,开封:河南大学出版社2014年版,第121—122页。

[2] 关于本雅明"辩证意象"的研究,参见常培杰:《辩证意象的起源逻辑——本雅明艺术批评观念探析》,《学术研究》2019年第3期。罗松涛:《〈论历史概念〉:历史的辩证意象——兼论本雅明对历史唯物主义的思考》,《北京师范大学学报》2010年第2期。

[3] 本雅明:《〈拱廊计划〉之N》,《作为生产者的作者》,王炳钧等译,开封:河南大学出版社2014年版,第120页。

[4] 本雅明:《〈拱廊计划〉之N》,《作为生产者的作者》,王炳钧等译,开封:河南大学出版社2014年版,第116页。

本雅明的这种形象性即辩证意象是一种历史绽出的事件,不管是以语言文本还是视觉图像为媒介,它都呈现出一种"形象性"、一种辩证的星丛构型。而如本文前面所述,这正是图像的基本结构。如果不是对图像内在的星丛结构(空间的、非线性的、循环的)有感觉,本雅明不会将 image 引入其历史哲学。事实上,"星丛"本身正是图像/形象。本雅明体现辩证意象的语言文本,是寓言,是其自身的充满意象性的写作——即思考图像(thought-image)。这是本雅明与辩证意象相关的另一概念,可以被理解为是体现辩证意象的图像—文本。本雅明集中阐释其历史哲学的《〈拱廊计划〉之 N》《历史哲学论纲》等文本,本身即是一种思考图像,充满着引文、意象、简言断语、思想火花。《历史哲学论纲》第九正类似于一种巴洛克徽铭(emblem):肖勒姆(Scholem)的诗歌作为题目、保罗·克利的《新天使》绘画作为图像和本雅明自己的书写作为隽语。这正是一份思考图像。思考图像可以被理解为是以文本形式书写的图像,图像被转化为文本,文本被构型为图像。思考图像是辩证意象的媒介,是其展开和显现的通路。

于是,我想我们看到的本雅明历史哲学——辩证意象,是一种图像—世界或图像—历史,尽管本雅明书写,但这一历史/世界用引语、寓言、形象组成,这一历史文本完全不意味着要像普通文章那样被分为字词句子来解读,文字文本的方式不可解读,除非我们将之处理为形象性的,处理为图像、思考图像、辩证意象。本雅明关于辩证意象的论述帮助我们获得世界 3 的一个更为清晰的面貌,就像是目光相接的两个萨埵太子,辩证并置的星丛在"一道闪光"中将"曾在"与"当下"两颗行星并列在天空,它们虽然互不相关,但是却共时化地彼此相待,"当下"这一真实时刻赋予"曾在"以意义,相反也是如此,让"曾在"与"当下"在凝固的瞬间发生现实的、辩证的交错。作为"非作"的《日之方中》所暗示的不也是事物在自然时间中的悖论吗——"无定形定色"?本雅明的辩证意象与思考图像也让我们超越简单的图像与语言文字的二元对立,本文对比文本—世界与图

像—世界,但并非将二者的差别本质化,重要的是"图像性",文本在辩证扬弃中抵达其反面或超越的地方——图像。就像科幻电影《降临》所探讨的语言图像问题,当线性语言遭遇共时性的图像语言,主人公就看到了自己的未来,时间本身成为曾在、当下与未来的辩证并置的星丛。

阿比·瓦尔堡(Aby Warburg)在晚年,随着思想日益艰深,写作却日益减少,其手稿笔记中充满了各种难解的图表、图示、符号、只言片语,他思考的是图像和历史,所以他不得不努力超越和辩证语言,最终以《记忆女神图集》的形式探索艺术的历史,更是历史本身。来自古典世界/异教往昔的艺术形式如何在基督教图像中重新出现?瓦尔堡用"死后生命"(Nachleben)这一概念来解释图像,也是解释往昔与当下的历史性关系。这与本雅明将历史理解为"那已被理解过的事物的死后生命(afterlife/ überleben)"[1]是非常接近的。图像进入世界或历史,带来的是对世界/历史本身的重构。在某一时刻,图像通过辩证、空间、蒙太奇、空无、错时、记忆等的运作会开启一个新的(不妨碍也许是古老的)世界或历史的模式。

四、费正清的教学幻灯片:图像作为"不变的流动体"

有一个图集案例很好地显示了近代社会的图像化。李欧梵曾在文章中回忆费正清(John King Fairbank)在哈佛的教学经历。费正清在1937年返回哈佛任教,开设了两门经典课程《近代东亚文化》和《中国近代史》。李欧梵描述费正清讲课"语调干枯而细致,面孔毫无表情",为了激发学生的兴趣,时常使用幻灯片,第一堂课放的第一张幻灯片是一张中国的稻田,然后不动声色地说:"女士们,先生们,这是一块稻田,这是一头水牛……"学生们因此把此课叫作"稻

[1] 本雅明:《〈拱廊计划〉之N》,《作为生产者的作者》,王炳钧等译,开封:河南大学出版社2014年版,第114页。

图 15-1 当年的广东珠江,费正清教学幻灯片

田课",是哈佛有史以来持续最久的课程之一。[1]费正清在回忆录中也提到了自己为了教学效果使用幻灯片:"我认为历史学应该充满心理形象,包括地图、遗址、风景和人物,而不只是一张阶梯状的年代列表。""当时福格博物馆(Fogg Museum)和美术系已经有大量用玻璃制作的 4 英寸×3.5 英寸的关于遗迹和绘画等内容的文献材料。于是我开始将我看过的书页插图制作成幻灯片,……幻灯片不仅可以生动体现故事的真实性,同时还可以使得一些论题更加形象化。"[2]1973 年,在格里姆彻(Sumner Glimcher)的帮助下,15 套幻灯片配上费正清的评论解说,被哈佛大学出版社编辑出版。

费正清的教学幻灯片至今仍保存在哈佛燕京图书馆,总计近千张,内容涵盖近代中国经济、政治、军事、文化、艺术等各方面。这些幻灯片图像部分是费正清在中国时收集而来,部分是他搜集的画报、书籍插图上的相关图像。图像媒介以照片为主,也包括版画、水墨画、油画等多种(图 15)。

[1] 李欧梵:《费正清教授》,见《我的哈佛岁月》,南京:江苏教育出版社 2005 年版。
[2] 费正清:《费正清中国回忆录》,北京:中信出版社 2013 年版,第 156 页。

图 15-2 在一个被烧毁和劫掠后的村庄里,费正清教学幻灯片

图 15-3 大运河,费正清教学幻灯片

图 15-4 李桦木刻作品《怒潮—挣扎》(1946 年),费正清教学幻灯片

图 15-5 倪瓒山水图,费正清教学幻灯片

第一章 透明的世界图景 69

这些幻灯片时间跨度上主要从晚清开始（也包含了少量清初以来的皇帝画像、皇家园林版画和历史上的名家画作等），直到20世纪40年代末。内容极为丰富，包括自然地理、城市面貌、风景名胜、政治人物、文化名人、百姓生活、职业百态、历史大事、档案文件、佛教造像、名家画作等，呈现出近代中国的方方面面。应该是得益于夫人费慰梅（Wilma Canon Fairbank）的艺术趣味，费正清的这批教学幻灯片中有大量的艺术图像。从一些幻灯片上带有的商标可知，离开中国重返哈佛的费正清，陆续将他在中国和其他地方搜集到的图像交给纽约一家幻灯制作公司制作成幻灯片。图像变成半透明的透光材质，经由幻灯机放映变成幕布上硕大的影像。影像里的事物早已不再，但影像使它们作为历史陈迹在遥远的大洋彼岸为年轻的美国人呈现着一个近代中国的总体图景。

这些图像无论是照片还是绘画，都意图忠实复制对象、再现现实。摄影和石印印刷作为机械复制时代的艺术实现了对象的准确复制，但这里更为重要的并不是原本真实的再现，而是由复制使原作变成一个单薄的平面的图像，进而可以进入恒久的流通与传播之中。原作不可移动（或者说移动的成本太高），而图像复制品则可以海量快速传播。

法国科学知识社会学家布鲁诺·拉图尔（Bruno Latour）在一篇重要文章《视觉与认知：用眼睛和手思考》的开篇，讲述过一个故事：在18世纪后半叶，法国探险家拉彼鲁兹（La Perouse）伯爵奉路易十六之命到遥远的东方——库页岛去考察，他的任务是制作一张精确的地图。在那里，他遇到了当地土著，问他们库页岛是半岛还是岛屿。令他吃惊的是，这些本地土著是非常通晓地理的。一位老者在沙滩上给他画了地图，有比例、有细节。这时，另一个年轻人看到涨潮的海水马上要淹没地图，于是在拉彼鲁兹的笔记本上又用铅笔把地图重新画了一遍。通过这个故事，拉图尔提出一个重要观点：现代科学发展的基础是将对象物进行不断的抽象和记录，使之可以运动和传播。故事中，野蛮人的地理知识和文明人的有何不同？这种区别并不在于一个是前科学，一个是科学；一个模糊，一个精确；一个具

体,一个抽象。事实上,土著也可以以地图的方式去思维,可以跟文明的欧洲人讨论航海知识,在有能力去绘制地图和视觉化地表现出来这一点上,二者没有区别。真正的区别在于,对于前者来说,地图毫不重要,海浪淹没就淹没了,土著人并不需要保存这个图像,而对于后者,地图是其万里探险的唯一目的,他要将这个图像带回欧洲。正因为此,拉彼鲁兹才对书写、痕迹、铭写(inscription)、记录(documentation)格外感兴趣。记录的需求的产生和记录的技术的发展,是现代科学发展的基础。拉图尔进一步提出"不变的流动体"(immutable mobile)这一概念,指称种种可以保持视觉一致性而不断流动传播的现代媒介手段,如地图、图表、印刷、幻灯、摄影、电影等。不变而流动,正是种种铭写的根本特征。[1]

拉图尔描述现代科学产生的条件是种种可以将世界转化为一种可见的、可流通的铭写(inscriptions,包括文字、图表、图像、数据、印刷、摄影等)的技术,即一种记录/复制,而复制/铭写的本质不单在于可见,更在于运动、传播、流通。现代性在很大程度上可以被理解为是一种流通和传播,从商品的世界消费到航海、铁路等现代交通的发展,再到符号的流通(铭写、报纸、图画、照片、电影的运动与消费),而艺术复制也是其中的一员。复制的问题是一个现代性问题,而非复制技术从古至今不断演进的历史连续发展的问题。复制的需求与复制的技术的出现成为衡量现代性文化与艺术的一个重要面向。在前现代社会,复制只是艺术品增殖自身的有限需求,而在现代性条件下,批量复制是资本主义生产制度的核心。艺术复制是现代性流通的重要内容,认识到这一点才会理解为何复制会带来"光晕"(aura)的消失,才会理解本雅明为何会将复制问题与现代性政治形态联系起来。

复制根本上并不是艺术如何生产出逼真的副本的问题,而是艺术品如何离开其出生的地点而进入无限流通的问题;光晕也不是副本与

[1] Bruno Latour, "Visualization and Cognition: Thinking with Eyes and Hands", in H. Kuklick ed., *Knowledge and Society Studies in the Sociology of Culture Past and Present*, Vol. 6, JAI Press, 1986, pp. 1-40.

原作在物质形态上的差异，而是流通带来的脱域问题。这在本雅明的讨论中都已经包含，但后世学者的研究都只强调前一点。本雅明讨论石印、摄影和电影等技术使得艺术作品的复制达到了前所未有的准确、快速和方便。艺术的复制不再需要人手工操作的中介，技术实现了对象的自动的、机械性的复制与再生产。确实如此，在摄影术诞生之初，艺术作品就是摄影的重要题材和对象。在塔尔伯特（Talbot）制作的人类第一本摄影插图的书籍《自然的画笔》（*The Pencil of Nature*）中，就有摄影拍摄的石膏和素描稿。这种精确复制带来了光晕的丧失，同时带来了艺术的大众民主化进程。正如拉图尔所说，铭写的本质不在视觉化、书写或印刷，更深的核心问题是流通（mobilization）。

艺术复制根本是现代性流通系统中的现象。我们可以将现代性理解为是一种前所未有的流通、运动与传播系统的出现，这种流通席卷资本主义体系包括了从商品市场、交通工具到货币、电报电话，甚至摄影、电影、画报、艺术复制品等符号文化领域的方方面面。前现代的时空观念与社会形态被这种流通与运动所打破。英国社会学家吉登斯将现代性的扩展动力概括为一种"脱域"（disembedding），所谓脱域指的是社会关系从彼此互动的地域关系中脱离出来。这是现代性社会时空分离与压缩的结果。在现代性的条件下，通过各种缺场因素的孕育，地点变得捉摸不定，社会活动本身不再是地域性的了，而是受到远距离因素的强烈影响。[1] 吉登斯讨论现代性的象征系统，并未涉及艺术问题，但完全可以把机械复制的艺术放到这个理论框架中来思考。早期电影史学者汤姆·冈宁（Tom Gunning）借此分析摄影和电影，认为照片的可复制性和可传播性，连同电影的运动性本质及其在世界领域的放映和流通消费，都是资本主义象征流通系统的重要部分。[2] 必须认识到，摄影作为传播这一点的重要性丝毫不亚于其作为

[1] 吉登斯：《现代性的后果》，田禾译，黄平校，南京：译林出版社2011年版，第18—19页。

[2] Tom Gunning, "Tracing the Individual Body: Photography, Detectives, and Early Cinema", in Leo Charney and Vanessa R. Schwartz eds., *Cinema and the Invention of Modern Life*, University of California Press, 1995.

一种视觉再现技术。在摄影最初发明的时期,塔尔伯特就已经实现了照片的复制。不同于绘画,照片没有原本,只有无数的复本,照片可被商品化,同任何普通商品一样,被出版发行、出售,是流行的消费品,人们乐于购买异国风光明信片、妓女名媛的照片和各种新奇的立体照片。照片上的信息、符号与形象可以复制、流通和增值,从而重塑整个地理疆界。照片成为全球流通的"货币",同金钱一样,打破空间的障碍,成为可携带、可流通、可交换的拟像/幻象。[1]

这种特性使摄影成为"帝国档案"的重要部分。欧洲对世界的统治,一方面是通过领土与经济上的占领,而另一方面则是通过对殖民地国家的知识的搜集和积累。知识的获取使得一方为认识主体,另一方为认识的对象,因此也是控制和把握的客体。人类学、人种学、民族学、植物学等现代科学系统对整个世界进行认识、分类和整理,将他者整理为一套规范的、可理解、可使用的对象。这种认识欲望,可称为建档的冲动(archival desire),即为人、地、事留下记录性证据的欲望。而这个档案系统包括文字,也包括了各种图画、图像和影像,包括无论以各种形式面貌出现的再现成果。机械复制使得自然对象便捷地转化为平面上的图像,完成这一步,后面的事情顺理成章,世界、自然和原物无法移动(或者说移动成本太高),图像复制品则可以累积、拼贴、组合、比较、分类、计算和研究,现代科学成为文书工作,帝国档案建立,世界变得稳定、清晰和可控。在维多利亚时代的英国,"有识之士忍不住将帝国想象成一个档案,他们必然发现将文献统一成档案远比将分歧的领土与不同的民族统一成帝国要来得简单。"[2] 这里真正重要的并不是准确、真实的再现,而是稳定的平面,和由平面而来的便捷流通。拉图尔用"不变的流动体"来概括

[1] Tom Gunning, "Tracing the Individual Body: Photography, Detectives, and Early Cinema", in Leo Charney and Vanessa R. Schwartz eds., *Cinema and the Invention of Modern Life*, University of California Press, 1995.

[2] 南希·阿姆斯壮:《何谓写实主义中的写真》,见刘纪蕙编:《文化的视觉系统 I:帝国、亚洲、主体性》,台北:麦田出版公司 2006 年版。

这一点。"不变"是说这些文字图像在流通的过程中并不改变其物理形态，世界和自然是变动不居的，而一旦真实的事物被转化为一张平面的文字或图像，它就不再改变，与此同时开始具有了流动性，可以不断地流通传播，远方事物可以在纸上以很小的代价被传输到其他地方。在拉图尔看来，科学革命和理性化过程首先发生的领域不是人脑生理，也不是哲学，而是视觉，自然被转译为图像。与自然对象相比，平面的铭写／复制品具有许多优势，比如"可移动、平坦轻薄、大小尺寸可随意调整、可复制、可组合、与其他不同来源的铭写／复制品进行组合叠加与被插入进其他文本"等。[1]世界在文本与图像中被集合起来，各种可知的和已知的事物构成一个帝国的知识档案。

费正清的教学幻灯片正仿佛是这样一个帝国的知识档案，关于东亚与中国，图像代替其对象在另一个时空呈现，对象在时间中经历生死，而图像则成为永恒，漂洋过海在另一个国家的课堂上发挥着讲述、再现、认识一个古老／新生中国的任务。

本章以近代新闻画报对晚清社会现实与世界图景的表现为主要内容。晚清图像以最大的热情努力再现其身处于中的世界与社会，世界成为图像，而主体成为观看者。在各种或精细或粗糙、或独创或重复的图像中，世界变成一张可供观看、认识、移动、传递的平面。在本体论意义的层面上，无论这张平面的质量如何，它都以其图像性成为世界的显身。在线性文字之外，形象的辩证提供了另一种描画世界与叙述历史的可能。这是我们为何要去探讨特定历史时期的图像、探讨特定时代人的视觉观看的原因，在文字文本的媒介之外，图像提供了我们抵达历史对象的另一条途径。

[1] Bruno Latour, "Visualization and Cognition: Thinking with Eyes and Hands", in H. Kuklick ed., *Knowledge and Society Studies in the Sociology of Culture Past and Present*, Vol. 6, JAI Press, 1986, pp. 1-40.

第二章 照相"点石斋"
——《点石斋画报》中的再媒介性

1884年5月,英国商人美查在上海创立了近代中国最为重要的一份画报《点石斋画报》。此时,同样由其创立的《申报》已经发行了十二年,早已确立了在彼时中国报纸出版行业内不可撼动的首要位置。《点石斋画报》作为《申报》的副刊,通过引进照相石印技术(photolithography)和本土画师操作,大获成功。如第一章所述,《点石斋画报》刊载图像内容极为丰富,成为表现近代中国历史与社会文化的丰富的资料库。

因此《点石斋画报》研究的成果主要是从社会历史方面进行的,《点石斋画报》成为以图证史的最佳范例,而对画报自身的研究又多落在报刊研究的领域内,这导致对《点石斋画报》自身的图像特征与媒介性质的研究少之又少。现有的研究成果多出自文学史、历史、文化史与新闻传播史的学者,美术史学者很难在美术的意义上注重点石斋,以笔法风格等问题考量,答案不过就是初级的中西合璧,一些美术学的硕博论文做了这方面的工作。而对画报的视觉性、技术手段、媒介性质、图式传统、图像特征、图像来源等可能更适切于新闻画报(既是画作,更是新闻;虽是新闻,但仍是画作)的问题,则少有人提出。《点石斋画报》是视觉文化研究的好对象,但很多标为视觉文化研究的研究却根本规避了视觉性问题,把画面转为叙事,进而转为史学材料。"点石斋"以图像传播新知或旧闻,形成了自己的图像传

统、视觉表达的惯例，其传播的内容与传播这一内容的媒介、方式和惯例一起参与塑造着晚清中国读者的视觉经验，影响着他们所观看的世界和观看这一世界的方式，影响着视觉感知优势的形成，影响着近代中国的视觉性内容、性质和走向。这个过程是怎么形成的，怎样达到的，怎样完成的，这些问题亟待学界共力深入。本文是试图回答这些问题的努力之一，无法全面应对，主要希望对《点石斋画报》的媒介操作及其造成的图像特征进行研究，集中在摄影媒介与石印画报之间的互动，探讨一种"照相点石斋"的面貌。通过这种研究，我希望向人们展示《点石斋画报》所包含的复杂的图像转译与再造的过程，使人们看到晚清上海的通俗画报画师们面对新世界、新媒介和新技术所做的回应与创造。

《点石斋画报》具有一种鲜明的杂体性质，在其统一的面貌下面，有着多样的图像来源和复合的媒介实践（传统中国水墨画、白描画和版画，西洋石印画报图像、铜版画、摄影照片等），这种杂体性带有鲜明的时代特色，体现出近代中国图像世界与视觉文化的复杂与冲突。照相石印技术具有强大的机械复制图像的能力，将这种杂体整合为一个统一的平面，保持表层媒介的一致与平滑，这就是一种再媒介（Remediation）的效果。对比现藏上海历史博物馆的点石斋原始画稿与刊行的印刷本，清晰可见这种多重媒介中介的效果，和画师利用此种再媒介而做出的种种试验与创造。

一、再媒介：照相与石印

本书前面的讨论在某种程度上已经展示出近代中国丰富杂糅的图像与视觉世界。当我们翻看清末民初的报纸杂志如《真相画报》《良友》等，会看到各种不同性质的图像，包括时事版画、新闻照片、艺术摄影、传统国画、西洋水彩画、西洋版画等。而这些杂多的图像媒介最终呈现为一本统一的画报，在现代印刷媒介的调和下表现为一种

和谐同一的形态。这种视觉特征是现代视觉文化的重要特点，即一种媒介中包含另一种媒介，一种媒介通过另一种媒介再现出来，一种媒介媒介了另一种媒介，这个拗口的说法可以简言之为再媒介。而这种杂体与同一的再媒介特征实际上在更早的《点石斋画报》中已经出现，只不过相较后来者较为隐蔽，但也因此更值得学者仔细考察。

再媒介的概念主要来自美国媒体理论家杰·伯特（Jay David Bolter），他研究书写与印刷的历史在当代电脑和超文本条件下的变化，出版了《书写空间：电脑、超文本和书写的历史》（*Writing Space: The Computer, Hypertext, and the History of Writing*）一书，十年后修改再版此书并更名为《书写空间：电脑、超文本与印刷的再媒介》（*Writing Space: The Computer, Hypertext, and the Remediation of Print*），他将再媒介的概念应用于对印刷技术和电子媒介的讨论，认为印刷术再媒介了手写文稿，而电脑等数字技术则再媒介了印刷产品。在再版此书之前，伯特与理查德·顾辛（Richard Grusin）共同出版了《再媒介：理解新媒体》一书，充分阐发了再媒介的概念。伯特主要是在对电脑等数字新媒体的研究中讨论再媒介概念的。在他看来，数字媒介的根本特性在于对传统媒介的包容与再使用，比如一张最普通的网页上，通常也会有文字、图像、照片，甚至动画、视频等各种不同的媒介，原有媒介在新的数字媒介中得到再现。在一张平滑的电脑平面上，我们得到的是经由数字技术媒介过了的各种媒介。这正暗合了麦克卢汉的观点，媒介的内容是另一种媒介。[1]伯特将再媒介定义为一种媒介在另一种媒介中的再现。[2]再媒介的本质被认为是一种双重逻辑，一方面是透明的无媒介（immediacy），另一方面则是多重的超级媒介（hypermediacy），"我们的文化总是既希望将媒介多重化，又希望消除各种媒介中介的痕迹，而最理想的情况恰恰是通过

[1] Marshall McLuhan, *Understanding Media: The Extension of Man*, Cambridge: MIT Press, 1994, pp. 23-24.
[2] Jay David Bolter and Richard Grusin, *Remediation: Understanding New Media*, Cambridge: MIT Press, 1999, p. 45.

多重化媒介来达到透明的无中介的效果"。[1]

再媒介并不仅仅始于数字媒介，伯特承认在西方传统的视觉再现媒介中同样可以看到这一过程。而本文将这个概念引入近代中国的视觉文化，它将有助于我们认识晚清画报中复杂的媒介实践。如前所述，《点石斋画报》包含了多种媒介的图像，虽然其表面呈现为相当完整一致的面貌——画面风格基本体现为传统的版画面貌，使用连史纸印刷，采用统一的版式，甚至通过其有意的设计，经年的画报可以装订成整齐一致的书册。[2] 但在其内部，点石斋凭借照相石印技术，已经实现了一种复杂的再媒介的能力，它"直接"再现了传统版画、白描画、水墨画、西洋版画和照片等其他视觉媒介。

点石斋再媒介的实现依赖其采用的当时最先进的印刷技术。关于《点石斋画报》的研究，基本都不会忽略该画报对新式石印技术的运用。[3] 1879年1月1日新年第一期《申报》刊登了一则《楹联出售》的广告：

> 本馆近从外洋购取照印字画新式机器一付，因特创点石斋精室，延请名师监印，凡字之波折、画之皴染，皆与原本不爽毫厘。兹先取古今名家法书楹联琴条等，用照相法照于石上，然后

[1] Jay David Bolter and Richard Grusin, *Remediation: Understanding New Media*, Cambridge: MIT Press, 1999, p. 5.

[2] 《点石斋画报》采用一种特殊设计，在创刊号封二中称，"故书缝中之数目亦鱼贯蝉联，将来积有成数，可以装成一本之后，再将缝中数目另起。其幅式之大小统归一律，以便合订成书，毫无参差不齐之病。鉴赏家以为然否？"单本的画报最终可装订成连续的书册，编辑者预设了画报在即时性的时事新闻意义之外，还可成为更具价值的长久保存反复鉴赏的图画之书。包卫红将这种独特形式称为"连续的断裂体"（continuous discontinuity），并形成一种消费世界图景的全景旅游的效果（panoramic perception of the world）。Weihong Bao, "A Panoramic Worldview: Probing Visuality in Dianshizhai huabao", *Journal of Modern Chinese Literature*, Vol. 32 (March 2005).

[3] 如瓦格纳与陈平原的经典研究。陈平原：《晚清人眼中的西学东渐——以〈点石斋画报〉为中心》，《左图右史与西学东渐——晚清画报研究》，香港：三联书店2008年版。瓦格纳：《进入全球想象图景：上海的〈点石斋画报〉》，《中国学术》第八辑（2001年4月）。

以墨水印入各笺，视之与濡毫染翰者无二。夫中国之字画皆以手摹者为贵，而刻板者不尚，然古人之名迹有限，斯世之珍庋无多，欲购一真迹，非数十金数百金不办，然犹有赝鼎之虞也。兹无论年代之久远，但将原本一照于石，数千百本咄嗟立办，而浓淡深浅着手成春，此固中华开辟以来第一巧法也。[1]

这则广告在以往的研究中都被忽略了，而它对说明点石斋书局的成立时间、使用的印刷技术等问题都提供了很重要的信息。[2] 从广告可知，1878年申报馆引进了新式石印机器，并专门为此成立了点石斋书局，此机器尤擅印制书画作品，"凡字之波折、画之皴染，皆与原本不爽毫厘"，并且印制快速，"数千百本咄嗟立办"。新技术的运用真正开始了一个"机械复制时代的艺术"的传统。石印技术在近代中国印刷史上发挥了巨大的作用，画报的出现因之才成为可能。

不过，《点石斋画报》所采用的石印技术需要更仔细地探究，学

[1]《楹联出售》,《申报》1879年1月1日。
[2] 关于点石斋书局的成立时间，学界仍然莫衷一是。瓦格纳根据《申报》1879年5月25日出现的一则广告《点石斋印售书籍图画碑帖楹联价目》（"本斋于去年在泰西购得新式石印机器一付，照印各种书画，皆能与元本不爽锱铢，且神采更觉焕发。至照成缩本，尤极精工，舟车携带者既无累赘之虞，且行列自然，不费目力，诚天地间有数之奇事也。"），驳斥了1876年的说法，判断点石斋书局成立时间为1878年。瓦格纳：《进入全球想象图景：上海的〈点石斋画报〉》,《中国学术》第八辑（2001年4月），第9页。而包卫红同样引述了这则广告，但认为应该区分点石斋书局成立的时间与石印机器引入的时间，她采纳了同样引述该广告的徐载平、徐瑞芳在《清末四十年申报史料》一书中认为点石斋书局成立时间在该广告之后的说法，即1879年。熊月之《上海通史》也持此意见。Weihong Bao, "A Panoramic Worldview: Probing Visuality in Dianshizhai huabao", *Journal of Modern Chinese Literature*, Vol. 32 (March 2005), p. 410. 申报馆编《最近之五十年》（1922年）述说自身历史的时候也称点石斋书局成立在1879年。但我的观点是1878年。瓦格纳指出从1879年5月起《申报》定期出现点石斋的广告。事实上，广告出现得更早。本文使用的1879年1月1日的这则广告称"本馆近从外洋购取照印字画新式机器一付，因特创点石斋精室"，而发布广告之时已经印制了不少书画作品。无论是否区分点石斋书局成立时间和印刷机引入时间，此条信息确切无疑地表明二者都发生在1878年。瓦格纳称未看到早于1879年的点石斋出版物，而我在哈佛燕京学社图书馆看到一本标注"戊寅（1878年）春之月上海点石斋石印惜分阴馆主人署"的《古今名人书画扇谱集锦》，也证明了1878年点石斋书局已经成立，并且有了一些出版物。

者包卫红根据《申报》等资料对点石斋印刷技术的描述和点石斋出品的缩印书籍等情况，判断美查所引进的是当时最先进的石印技术的新发展——照相石印技术，而非单纯的石印术。[1]照相石印技术将照相与石印两种复制技术结合起来，通过摄影来完成绘石过程，使其不仅可以复制新鲜原稿，更可以通过摄影翻拍来复制已有图像，再完成印刷，更可以扩大或缩小原有对象。因此《点石斋画报》才具有强大的再媒介能力，容纳各种图像来源，体现出一种复杂的视觉状况。包卫红特别强调照相石印技术形成一种"总体性的力量"（totalizing technology），可以将来源不同、质地不同、大小不一、媒介多样的各种材料整合为一个统一的平面，消除一切历史痕迹，而形成一种综合性的视觉形态，造就一个整齐划一的图像世界。[2]

前文所引《申报》广告已经明白无误地透露了点石斋所使用的是照相石印技术，"照印字画新式机器"之"照印"二字不会用来描述一般的石印机器。这段最早介绍照相石印的文字显然是非常有意地凸显申报馆引进该机器不同于一般石印的新创之处，寥寥几句广告语已经对照相石印技术之原理过程做了清晰介绍，"兹先取古今名家法书楹联琴条等，用照相法照于石上，然后以墨水印入各笺，视之与濡毫染翰者无二"。照相石印技术由英国人詹姆斯（Henry James）和斯科特（A. Scott）在1859年发明[3]，它通过摄影复制原稿为玻璃底片完成传统的绘石过程，再通过通常的石印化学原理，完成落石的过程。1892年《格致汇编》刊登的傅兰雅《石印新法》一文，更准确点明当时上海印刷界使用的是照相石印术，并详细介绍了照相石印技术的原理：

[1] Weihong Bao, "A Panoramic Worldview: Probing Visuality in Dianshizhai huabao", *Journal of Modern Chinese Literature*, Vol. 32 (March 2005).

[2] Weihong Bao, "A Panoramic Worldview: Probing Visuality in Dianshizhai huabao", *Journal of Modern Chinese Literature*, Vol. 32 (March 2005).

[3] 吕道恩：《照相锌版印刷术和照相石印术的发明及传华时间新考》，《中国科技史》杂志2013年第1期。

现今石印之法，皆以照相为首工。照像之书，虽有数件，然所论者不过照人物山水之事，与石印照像之工大不相同，因必用特设之照器与照法也。凡石板所能印之画图，不能用平常所照之像落于石面印之，须有浓墨画成之样，或木板铜板印出之稿，画之工全用大小点法，或粗细线法为之。画成之稿连于平板，以常法照成玻璃片，为原稿之反形，即玻璃片之明处，为原稿之黑处；玻璃面之暗而不通光处，为原稿之白处。此片置晒框内，胶面向上，覆以药料纸，照常法晒之。晒毕，置暗处，辊以脱墨，入水洗之。未见光处洗之墨去，见光处墨粘不脱，洗净则花样清晰与原稿无异。将此纸覆于石板或锌板面，压之，则墨迹脱下，此谓之落石。照常法置石于印架，辊墨印之。[1]

傅兰雅的文章点明了照相石印的过程和技术特点。照相石印与传统石印有着巨大的技术差别，它将摄影技术引入制版过程，通过摄影来完成原稿的第一步复制。摄影术在发明之初就被发现其复制人类美术作品的能力，在塔尔伯特创作的人类第一本有照片插页的书籍《自然的画笔》（1844—1846年）一书中，就包含了通过摄影复制的素描作品。摄影的复制能力无与伦比，使得照相石印可以印刷的对象更为丰富，不仅是通常可以石印的新鲜的墨色文稿，而且各种原有的中国白描画、水墨画、西洋版画等均可拍成底片后通过化学方法转化到石面上进而印刷。因此，《点石斋画报》才可以原本复制西方画报上的图像，点石斋书局才可以翻印大量画谱画稿。另一方面，照相石印术通过特别的镜箱和胶纸可将现成的书作画稿进行放大或缩小，因此特别适合翻印古籍画谱。由于不再需要刻印这一程序，石印优点在于快速（省略了刻版的过程）与保真（排除了制版过程中人的手的媒介过程，而力图无媒介地、最大限度地与原本接近），出版速度和印刷质量都大大提高，对于图像印刷尤为便易。因此，照相石印技术真正达到了

[1] 傅兰雅：《石印新法》，《格致汇编》1892年秋季卷。

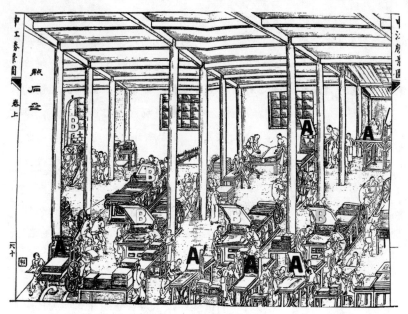

图 1　吴友如《点石斋》,《申江胜景图》, 上海点石斋书局, 1884 年

图像的机械复制，体现出强大的再媒介的能力。

　　1884 年申报馆出版的《申江胜景图》对点石斋的印刷机与印刷场景有非常生动的描绘（图 1）。此图在以往研究中使用得并不少，但仅限于摆列出来，很少有对该图的解释。此图细致描绘出点石斋书局里火热的印刷场面，图中共画出十台机器，但这十台机器并非全部为印刷机，而是分为两种，A 机器用压力使已经显影的药料纸上的图像转化在石板上，B 机器则可以将石板上的图像复制到无数张白纸上，A 与 B 配合。该图并没有画出照相过程，我猜测是因为这一部分工作需要在暗房内操作，所以很难表现出来。图中可见，A 机器上有人将药料纸覆盖在石板上，有人在整理已经印有图案的石板；B 机器则是手摇平板印刷机，工人将纸张覆盖在印有图像的石板上，不远处更多工人通过摇动齿轮来带动滚筒的印刷。画面右下角有一位正在提笔作画的人，从其落笔平面的厚度可判断应该不是纸张，而是石板（该图有意对纸张和石板的不同厚度和重量做了区别表现），因此我推测

图 2 《点石斋画报》
（巳二，七）

这里的画师应该是在对已经落石的石板进行修改和完善，而非在纸上绘画原稿。

不过，点石斋提供了另一幅图画来表现画师作画的场景，《点石斋画报》曾在其广告中招募画稿（甲五，告白一），前文引过此图像（第一章图 9）。此则广告鲜明昭示出点石斋的"新奇美学"和照相石印技术对画师绘画的要求，并显示出一个画师的自我形象。另有一则画报启事，也提供了一幅关于画报自身的自反性图像（图 2）。此则《画报更正》向读者澄清此前一则关于"缩尸异术"的内容为虚假，但也指出画报内容均有"中外新闻""所本"，即其所本之依据失实。在这张图中出现的人物由画师变为了读者，这是一个长衫文人的形象，而非画报在创办立意时凸显的下层指向，也非包天笑等人记述中的妇女儿童，这也许才是画报真实的接受情况，毕竟实际上点石斋上的文字还是比较古雅的。而画报也呈现为一张卷轴画的形态，而非画报实际的面貌。这种卷轴形态也许更多并非指向传统手卷中国画，而

是比拟一种连续性的全景性的（panoramic）视觉性[1]，表示每一期画报多张图像连续性呈现的视觉面貌。

这些对点石斋的绘画与印刷场景的自我表现，活现出一个"印刷资本主义"[2]的时代。正是这种媒介技术的新发展带来《点石斋画报》丰富的图像世界。关于点石斋图像性质的研究，大多认为"事出想象"，因为许多表现西方新闻的图像荒诞不经，不过已有研究证明点石斋画报的不少图画有图像依据，为临摹照片或者西方画报图像。[3]但事实上，点石斋的媒介能力不仅于此，照相石印技术使其可以直接复制原有图像，即在画报上直接使用西方画报上的铜版画或石印画。这是以往研究都没有注意到的。

我们可先以《点石斋画报》上一张较为特殊的图像为例来探讨这种复杂的图像媒介的转换与再现问题。《点石斋画报》（甲五，四十一）曾刊登一张酷似照片的图像，名为《暹罗白象》（图3）。这张图为这一期画报的最后一张，为单幅。与点石斋通常的图文融合的组合关系不同，此图文字与图像完全分离，上半部为一段文字，讲述一头被命名为"东光"的暹罗白象如何从暹罗被运至美国纽约进行展览；下半部为一张大象的图像，没有画师署名。这张图像与点石斋通常的线描版画非常不同。首先从构图上来看，按照点石斋原创画的惯例，画面通常会展现故事，何况这段文字的故事性很强，画师可以展现情节的高潮，比如大海上轮船遇风暴颠覆，或者在美国看客云集等，这是《点石斋画报》上最频见的两个主题，而这张画面却纯粹展现了一张静止的大象的侧面像，整个画面呈现为漆黑的背景中白象占据整个画面，没有其他人物和环境。其次从图像特征上来看，与传统的单薄的线描风格非常不同，背景和对象的表现都非常浓重，画面非常写实，大象粗糙的皮肤纹

[1] Weihong Bao, "A Panoramic Worldview: Probing Visuality in Dianshizhai huabao", *Journal of Modern Chinese Literature*, Vol. 32 (March 2005).

[2] 参见安德森：《想象的共同体：民族主义的起源与散布》，吴叡人译，上海：上海人民出版社2005年版。

[3] Julia Henningsmeier, "The Foreign Sources of Dianshizhai Huabao, A Nineteenth Century Shanghai Illustrated Magazine", *Mingqing Yanjiu*, 1998, pp. 59-91.

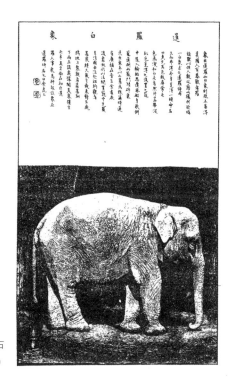

图 3 《暹罗白象》,《点石斋画报》(甲五,四十一)

理得到了细致的表现。乍看上去,这张图片的效果非常像一张照片。

面对这张图像,首先可以肯定它不是点石斋画师原创,原因如上所述两点,如果再对比画报上其他表现大象的图像(《象有孝思》[土二,十五,图4]、《瞽人说象》[射四,二十七,图5]等),会看得更清楚。因此,这张《暹罗白象》当有其图像来源,是对其他媒介的再现——或者是照片,或者是西方画报图像,这两者是点石斋最主要的图像来源。点石斋的画师有临摹照片或其他图像的传统,这一点后文详谈。不过这张图从图像特征上来看,实在让人怀疑是照片的直接复制,问题是彼时点石斋是否可以直接印刷照片?从照相石印的技术过程来看,通过摄影来复制图像成底版,再着墨落到石上,而摄影当然可以翻拍照片再成底版,因此似乎可以实现直接印刷照片?但实际上,照相石印术并非照相制版技术,照相石印技术并不能原样复制印刷所有的图像,比如一般的风景或人物照片,而只能复制水墨画或版

图 4 《象有孝思》,《点石斋画报》(土二,十五)

图 5 《瞽人说象》,《点石斋画报》(射四,二十七)

画,将这类图像拍成照片底版后可以着墨落到石面上,而常规的照片底版则无法完成落石。正如傅兰雅所说:"凡石板所能印之画图,不能用平常所照之像落于石面印之,须有浓墨画成之样,或木板铜板印出之稿,画之工全用大小点法,或粗细线法为之。"前引点石斋广告请投稿者"以上白纸新鲜浓墨绘成画幅",同样强调浓墨。问题不在于照相复制的第一个步骤,摄影技术本身可以翻拍各种图像,包括照片本身,玻璃底版的形成没有问题,问题在于晒片之后的着墨过程,只能根据曝光与非曝光来区别墨色与空白,而无法区分墨色深浅浓淡,即无法再现一般照片的灰度色调。因此,石印强调浓墨与线条,复制印刷依靠墨的水墨白描画或依靠线描或排线的中西版画都比较合适,而复制印刷西方油画则很困难,当然也无法印刷普通照片。[1]

因此,《暹罗白象》应当是对西方画报图像的临摹或直接复制,而非照片。瓦格纳在他对《点石斋画报》的经典研究中已经指出点石斋与西方画报同行之间有着丰富的图像交流,点石斋依靠美查与西方报刊沟通之便利,可及时与西方主流画报进行互动。[2]一些欧美大画报,如《伦敦新闻画报》(*Illustrated London News*)在上海有售。吴友如在其后来创办的《飞影阁画册》第一卷前言中也提及自己曾阅读过西方画报。[3]瓦格纳判断在《点石斋画报》前二十集大约1920幅图画中,得之于西方画报图像的数量是145幅或7%。[4]这种判断建

[1] 照片的复制印刷需要解决如何分解灰度的问题。1882年,德国人糜生白克(Meisendach)发明网目铜版技术,专用于复制照片和带有浓淡色调的图画。方法是在拍摄底片时,在感光片前加网屏,将灰度分解为不同大小的网点,以此来表现出原图的不同灰度、浓淡层次。到20世纪初年的时候,网目铜版技术开始应用到中文报刊中,比如1902年创刊的《大陆报》,再如1902年梁启超在日本创刊的《新民丛报》和《新小说》两种杂志,每一期的前几页都是铜版的世界名人肖像照片、世界各地名胜风景等图像。而1907年创刊的《时事画报》与1912年创刊的《真相画报》则大量应用此技术,开始了摄影新闻画报的趋势。

[2] 参见瓦格纳:《进入全球想象图景:上海的〈点石斋画报〉》,《中国学术》第八辑(2001年4月)。

[3] 吴友如:《飞影阁画册小启》,《飞影阁画册》第一卷,1893年。

[4] 瓦格纳:《进入全球想象图景:上海的〈点石斋画报〉》,《中国学术》第八辑(2001年4月),第63页。

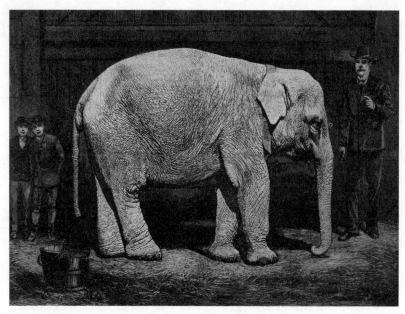

图 6 《哈珀周刊》,1884 年 4 月 19 日

立在已有研究在西方画报上找到了点石斋的一些图像来源[1],还有是明确提到根据西闻、西报中刊载之消息进行绘图的配图文字[2]。关于《暹罗白象》,我在 1884 年 4 月 19 日的美国《哈珀周刊》(*Harper's Weekly*)上找到了图像来源(图 6),名为《亚洲之光——来自暹罗的白象》("The Light of Asia"——White Elephant from Siam)(点石斋翻译为"东光"),新闻叙述内容也与点石斋基本一致。对比两图会看到,《哈珀周刊》图画面比点石斋图更宽,元素也更多,左右两侧分别站立三人,左前方还有一个木桶(点石斋图中也有木桶,但不完整,也不清晰)。仔细观察两图,大象的各种细节完全一致,可以判定点石斋是直接复制了《哈珀周刊》此图(截取其中间部分),而非其经常采用的临摹方法。照相石印技术可以做到这一点。

[1] Julia Henningsmeier, "The Foreign Sources of Dianshizhai Huabao, A Nineteenth Century Shanghai Illustrated Magazine", *Mingqing Yanjiu*, 1998, pp. 59-91.
[2] 李娜:《〈点石斋画报〉的西方题材画研究》,上海大学硕士论文,2009 年。

图 7 《哈珀周刊》，
1885 年 4 月 11 日

但同样的问题是，《哈珀周刊》图为照片还是版画？该图在标题旁边有文字标明"Gutekunst 拍摄"（Photographed by Gutekunst），似乎指明此图为照片。但仔细观察画面，可从图中人物、背景、干草地、水桶等处看见清晰的笔触，同时在大象身上，尤其是耳朵和颈带，也可以看见密集的线条。因此我认为这不是照片，而是画报画师临摹照片的绘画。临摹照片作画而称之为摄影，这在当时西方画报是常见的做法，如图 7，几乎每张人像下面都标注了"Photographed by..."，但显然图像仍为版画，应该是画报的画师临摹照片而做。

上海历史博物馆宝藏的《点石斋画报》原始画稿，证实了我的猜测和分析。我在 2014 年 7 月去上海历史博物馆调阅《点石斋画报》原始画稿，看到在《暹罗白象》这一张画稿上，上部是另纸粘贴的手写文字，下部则是空白。这里没有图画，只有文字。这与我的推测一致，《暹罗白象》的图像不是点石斋画师自己画的。当我向博物馆的研究与工作人员展示《哈珀周刊》图像时，保管部的封荣根先生立刻

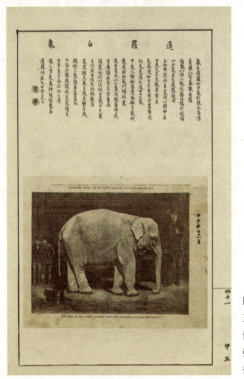

图 8 《暹罗白象》,《点石斋画报》(甲五,四十一)原始画稿,藏于上海历史博物馆。上海历史博物馆在数字化这张图像时将《哈珀周刊》图像与点石斋画稿合并在了一起

告知,跟这批画稿保存在一起的有一张西方画报单页,并将它拿给我看,正是1884年4月19日的《哈珀周刊》!此页纸折叠放置,白象图露在表面,旁边有毛笔手写文字"甲五第四十一"(图8)。这一事实坐实了《点石斋画报》与同时期西方画报之间的交换沟通关系,西方画报图像确实是点石斋图像的重要来源。就此图来说,这证明当年点石斋主人得到几个月前的《哈珀周刊》,对白象新闻很感兴趣,希图刊在《点石斋画报》上,或许是由于图像本身太过复杂(线条纹理过细过密),点石斋没有采取画师临摹的方法,而是决定直接复制该图像,最终就形成了《点石斋画报》上风格最特殊的一张图。

由此来看,《点石斋画报》上的《暹罗白象》直接复制了西方版画原图。这里,在中式连史纸与古文书写的面貌下,隐藏着多重的媒介互动与图像再现。我们可以想象一下这个多层联动的过程,白象实

物—摄影师拍照—西方画师绘画—《哈珀周刊》上的版画—点石斋照相制底版—配文字—文图共同落石印刷—《点石斋画报》上的《暹罗白象》，这里经过了多层媒介的套叠，然而表面呈现出来的却是似乎直接的透明的对象物。这正是再媒介的双重逻辑，一方面是复杂的超级媒介，另一方面则是透明的无媒介效果，通过多种媒介运作运送读者直接到达对象物那里，那头亚洲白象经过复杂的媒介再现系统，得以呈现在晚清画报读者眼前。

二、原始画稿：文字、涂改与造型

《暹罗白象》的原始画稿显示出点石斋所具有的媒介综合能力，文字与现成图像通过照相组合在一起，再共同经过显影落到石面上，最终得以印刷成我们在画报上看到的样子。原始画稿的存在，使得点石斋的媒介过程显现得更为清晰，让研究者看到晚清画报的市民画师们在新媒介与新技术的条件下所形成的鲜活的创造力。

上海历史博物馆收藏了4000余张《点石斋画报》的原始画稿，占全部画稿的绝大部分，是非常宝贵的画报研究资料。据该馆保管部封荣根先生讲述，这些画稿为20世纪50年代上海博物馆从私人藏家手中收购得来。这些画稿的载体为660mm×536mm大小的硬纸板，画稿为纸本粘贴其上，版心尺寸为602mm×470mm。而点石斋初刊本版心尺寸为300mm×200mm。可见原稿是经过照相缩小后再被印刷，这在单纯的石印条件下是无法实现的。出于传统线装体式，一张完整的画稿被从中间裁开，前后粘在两张纸板上，这样一张纸板上并列两张不同图画，分别与前后纸板上的图画内容相连，印刷出来就是画报上两页面合成一幅图画的面貌。在每一张纸板右侧，有另纸粘贴的文字，标记"点石斋画报第×号×集×"和两张图画的标题与画师名字。这部分文字显然为事后整理添加，在印刷本中并无此内容。

原始画稿更大更清晰，有利于我们真正面对《点石斋画报》的笔墨风格。总体说来，画面绘制得非常精细、精美，对于一般的新闻画来说确实是精工细制。图画采用传统的墨线白描，线条非常细密，少有粗线，基本全靠用笔，极少用墨。画面饱满，充分表现人物状态及其所在环境。人物画，尤其是肖像画中，面部线条的勾勒、刻画十分精细，同时用笔有变化，用淡墨略粗的短线涂抹，形成凸凹立体感。在对人物衣饰的表现上，点石斋画师表现出很强的创造性，探索出表现时装的方法。在画西方男女所穿之深色西装与繁重长裙时，点石斋画师采用了密集的平行线和网格线，形成块面，表现衣服的质地与纹理，同时也有利于用留白表现高光部位，形成明暗关系。这一点在印刷本中由于不甚清晰而容易被误以为是用墨平涂。这种排线方法，也被用于表现同时代的中国妇女服装。另外，在肖像画中，庄重的男性像主的衣服的轮廓和褶皱常用粗笔重墨完成。此种密集的排线和交叉线，显然是点石斋画师学习西方版画技法的结果，这一画法成为画师面对新鲜或外来事物时首选的方法，主要用于表现西式建筑、家具、新式机器、服装等，可以有效地形成明暗阴影效果，有时细密的线堆积在一起，形成丰富的层次感。点石斋中大量细密平行线的使用，应该是使用了器械辅助，这在丰子恺的叙述中得到证实。[1]这种用线方法是传统未有的，中国古典线描人物线条流畅圆润，具有运动感，而点石斋则将西式版画的排线引入，并发展为常规的表现人物衣饰与新式器物的方法。这是点石斋画师们的创造，尽管传统界画也使用平行线，但仅限于表现建筑，并且不细密。在环境与空间塑造方面，点石斋基本使用传统笔墨来表现乡村自然环境，用皴擦描绘山石树木，采用高远或平远的视野。而当环境中出现大量建筑，若西式楼房或者中式台阁等大型建筑，点石斋则充分运用透视法，结合西方中心透视和

[1] 丰子恺曾对比《北平笺谱》和《吴友如画宝》，称前者为"写意""粗笔画"，后者为"写实""工笔画"，认为吴友如"对于工笔画极有功夫。有时肉手之外加以仪器，画成十分致密的线条写实观，教我见了害怕"。《丰子恺艺术随笔》，转引自董蕙宁《〈飞影阁画册〉研究》，《南京艺术学院学报》（美术与设计版）2011年第1期。

传统界画的透视法，塑造立体空间和景深关系，而同时画面也可以容纳更多对象。在刻画室内环境时，有时为传统平面空间，有时则是通过透视形成的三维空间效果。总体说来，当《点石斋画报》表现域外环境、人物、事物时，倾向于使用透视法和密集排线，画面风格与传统迥异，与西方版画效果类似；而在表现中国乡村环境或城市环境中的人群、风俗、新闻时，则总体的构图和笔墨效果更接近传统版画和年画。

除笔墨细节之外，《点石斋画报》原稿更让我们看到照相石印术的特殊效果。这里首先讨论画报对文字的处理。《点石斋画报》图文并置，通常在图画上方题头处有一段文字介绍画面新闻的时间、地点、具体过程和训诫意义等信息。前引点石斋招募画稿的广告中要求作画者"题头少空""另纸署明事之原委"，说明画报上的文字另有书写者而非绘画人。原始画稿充分证实了这一点。文字并非直接书写在画稿题头空白处，而是写在另外的纸上，之后裁剪粘贴在画稿合适的位置上。为了适应画面内容，文字下缘通常参差不齐，甚至有时每行字是单独裁剪的纸条，组合拼贴在一起。这样经过照相成底版再落石印刷，印成品只区分墨色和空白，粘贴的痕迹就看不出来了。画师的署名钤印和文字末尾的印章，也大都是另纸粘贴上的。甚至有时文字有错误或间距不理想，需要修改，也是另纸粘贴覆盖。这些拼贴与补丁，经过照相石印的媒介，都被掩盖了（图9）。《点石斋画报》上时见一些战事图，表现中法战争、中日战争等战事状况，这些图像具有地图与示意图的性质，常在重点的地况、船只等处用文字标注名称，原稿显示这些文字都是小纸片粘贴上去的，经过再媒介，画报中呈现出来的就是精确的图文指示关系（图10）。

《点石斋画报》中还有另一种开创性的图文关系。在传统书籍中，无论是左图右史还是下图上文，图像用来解释文字，文字都是在图像所塑造的空间之外的，《点石斋画报》题头的新闻文字也是这样。但有些时候，点石斋力图将文字放置到图画的空间内部，使文字成为图画的内容，文字与图画中的人物和环境处于一个时空当中。此种图文

图 9-1 《兴办铁路》,《点石斋画报》(甲十二,九十六)原始画稿,藏于上海历史博物馆

图 9-2 《兴办铁路》(局部)

关系常见的情形比如图画中出现信件、招牌等包含文字的事物,当展现信中和招牌上的内容时,文字就在画面空间内部。但点石斋的媒介技术使其可以实现更大量文字在画面内部的再现。比如《南闱放榜》(石二,十),表现人群围观江南乡试张榜的情形,《江南乡试提名全录》张贴在画面正中的一大面白墙上,下面人们提着灯笼指点谈论。

图 10-1 《法犯马江》,《点石斋画报》(乙一,三)原始画稿,藏于上海历史博物馆

图 10-2 《法犯马江》(局部)

图 10-3 《法犯马江》(局部)

这里文字在画面内部,与画面中的人物处于同一空间。而在此图的原始画稿中,墙上为空白,并无文字。可以推断,由于文字量大而空间有限,榜单文字由书写者另纸正常大小书写,先通过一次照相石印进行缩印,适合图画上墙面大小,之后再图文共同印刷。因此,我们看到画报上如此细密的小楷文字(图 11)。再如《和议画押》(丁七,五十)表现中法战争结束后双方签订不平等条约,和约的内容在画面

第二章 照相"点石斋" 95

第二章 照相「点石斋」

图 11-1 《南闱放榜》,《点石斋画报》(石二,十) 原始画稿,藏于上海历史博物馆

图 11-2 《南闱放榜》,《点石斋画报》(石二,十)

96　透明:中国视觉现代性(1872—1911)

左边墙壁上呈现出来。原稿上此处依然为空白。画报中和约文字为印刷字体，可以推断此文字先经排字印刷、再缩印、之后再与图画一起照相石印（图12）。

《点石斋画报》原稿与印刷本最大的不同之处在于原稿上有大量涂改痕迹。这些痕迹有修改和造型两方面功能，经过照相石印而呈现出特殊的效果。前引《南闱放榜》中榜单墙面右侧的龙样花纹是修改的结果，用绘有此花纹的小纸条粘贴覆盖住了原始的图案，经过印刷，消除了修改的痕迹。人群手中提着的灯笼也是画在小纸条上贴上去的。此种画面内容修改，更多是用一种油性的白色颜料完成的。如《公家书房》（土十二，九十）（图13），表现英国公共图书馆情景。画面整体采用了前文所述的西式版画排线笔法，包括人物、书架和图书，呈现出固定光源下的明暗阴影效果，除了背景中的中式屏风（点石斋时常在西式环境中添加中式元素）。原稿中，屏风上的几处图案经过修改，用白色油性颜料（颇类如今的涂改液）涂抹覆盖原来的图案，再在此颜料之上重新用墨线绘画。《麟阁英姿》（土八，五十七）（图14）的修改则更彻底，结合两种修改方法，画作最重要的部分即李鸿章的头像整体为另纸重画之后粘贴覆盖原作，而边缘部分则使用白色油性颜料大量涂抹之后重画，使头像与身体衔接，衣服上的花纹也有不少涂抹重画。此种涂改重画在点石斋原稿上随处可见。这自然是点石斋的新媒介技术带来的自由，白色的涂改在并非纯白的纸张上清晰可见，但经过印刷媒介就消失了，表面平滑顺畅、天衣无缝。传统中国水墨画几乎不修改，做写意山水如果用墨有误，尚可不断地反复积墨逐渐调整，而线描工笔则要么重画，要么将错就错。而照相石印术使得油画般的涂抹在水墨画中成为可能。

在美术史研究当中，涂抹是大有意味的痕迹，研究者若可以辨识出原来的笔墨，便可进行前后对比，来显示画家的意图或技法的变化。在点石斋的原稿中，有些涂抹显示出画师面对一些新事物时为寻找合适的或准确的表现手段而做出的探索。《兴办铁路》（甲十二，

图 12-1 《和议画押》,《点石斋画报》(丁七,五十)原始画稿,藏于上海历史博物馆

图 12-2 《和议画押》,《点石斋画报》(丁七,五十)

图 13-1 《公家书房》,《点石斋画报》(土十二,九十)原始画稿,藏于上海历史博物馆

图 13-2 《公家书房》,《点石斋画报》(土十二,九十)

第二章 照相"点石斋" 99

图 13-3 《公家书房》(局部)

图 14-1 《麟阁英姿》,《点石斋画报》(土八,五十七) 原始画稿,藏于上海历史博物馆

图 14-2 《麟阁英姿》,《点石斋画报》(土八,五十七)

图 14-3 《麟阁英姿》(局部)

第二章 照相"点石斋" 101

图 15-1 《兴办铁路》（局部）

图 15-2 《兴办铁路》（局部）

九十六）（图 15）表现京津铁路开通时的状况。表现火车和铁路对画家来说是一个新课题，原稿显示，铁轨处有大量修改，原画中两条铁轨间距更窄，内侧铁轨可见，而修改时吴友如将内侧铁轨全部涂抹，之后重画，加大了两条铁轨的间距，内侧铁轨变为不可见，掩藏在火车车厢之下。可以推断，吴友如在最开始作画时铁轨画得较窄，两条铁轨均画出，但铁轨上的火车却只画了外侧的车轮，他应该随后意识到了问题——内侧铁轨可见的话，内侧的车轮也应该画出来，因此修改时将内侧铁轨全部涂抹，于是视觉效果就变成车厢掩盖了内侧铁轨和车轮，只有外侧的可见了，这样就完成了正确的表现。这里的涂改显示出画师在表现某些新鲜事物时所遭遇的困难及其化解的过程。再如《勋旧殊荣》（甲九，六十七）（图 16），人物面部不单纯为线描，而是使用墨骨，在鼻翼眼窝等处用淡墨粗线，形成面目的凸凹起伏的立体感。画面环境细节绘制得非常精细，屏风和地毯上的花纹十分细致，但是这里的地毯在空间处理上显然有问题，没有经过短缩，因而无法形成进深效果，所以画面前端站立的两人就仿佛贴在地毯上。于

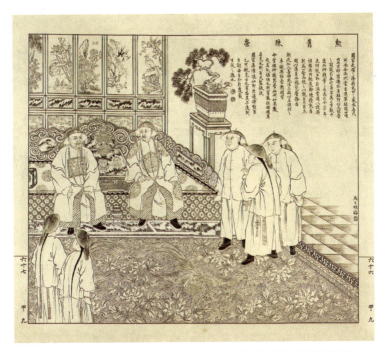

图 16-1 《勋旧殊荣》,《点石斋画报》(甲九,六十七)原始画稿,藏于上海历史博物馆

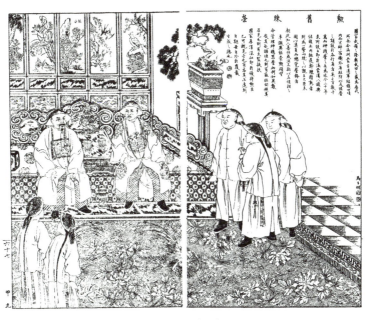

图 16-2 《勋旧殊荣》,《点石斋画报》(甲九,六十七)

第二章 照相"点石斋" 103

图 16-3 《勋旧殊荣》(局部)

是,坐姿的两人踩在地毯上的脚也不好表现,因此在原稿上我们看到画师用白色油性颜料涂抹掉了脚与地毯相接的部分,在涂抹颜料之上重新画了大理石的脚踏石,用斜竖边表示立体效果,这样人物的脚踩踏在上面就显出一种正确的物理空间关系。这种修改同样反映出画师马子明在运用空间透视这种新技法时所遇到的难度,及克服这种困难的解决之道。

点石斋原始画稿的特殊性在这里显露出来,它并非作为完整的画作而独立存在,而是为了复制出现的底稿[1],如此遍布拼贴、补丁、涂改的斑驳面貌并未打算示人,印刷出来的画报才是这次作画的终点。这正是本雅明所谓"机械复制时代的艺术",但不仅于此,这更是"为了可复制性而设计出来的艺术"。[2]适应于新的复制技术,点石斋原稿才可能如此涂抹修改。更关键的是,这种涂抹在一些情况下并非为了修改,而是为了某种特殊的造型,这就是更自觉地对新媒介技术的适应,并创造性发挥这种媒介特性。《公家书房》一图(图17),画面右边前景女性长裙上的花纹乃是用白色油性颜料点染而来。原稿上,该女子衣服用平行线和网格线画成,并通过线的疏密

〔1〕 当然也并非西方绘画中的素描底稿,素描底稿并不呈现在最终的画作上,而点石斋画稿则经过媒介转化为最终的成品。

〔2〕 本雅明:《机械复制时代的艺术作品》,阿伦特编:《启迪:本雅明文选》,张旭东、王斑译,北京:生活·读书·新知三联书店 2008 年版,第 240 页。

图 17-1 《公家书房》(局部)

图 17-2 《公家书房》(局部)

第二章 照相"点石斋" 105

形成明暗效果，在其上，有白色油性颜料覆盖部分墨线而形成不规则的花纹，印刷后呈现出来的就是墨线和空白形成的美妙纹饰。紧邻该女子与其交谈男性的西装也采取了这种手法，原稿显示，用来表现其西装下摆纹理的网格线中的横向平行线，均为白色油性颜料构成。若与其前方提行李箱的男性服装相比，可见二者的细微差别，行李箱男的西装纹理为墨线交叉。除此种造型功能外，这个白色油性颜料还被利用来形成高光效果。此图右边正在从书架上取（放）书的男子左膀处衣服的明亮效果，实为白颜料涂抹的结果，这里，白颜料并未浓重得覆盖住墨线，而是淡淡地平涂，衣服的交叉线依然可见，经照相石印后显现出来的效果就是留白增多、墨线变疏，而形成光亮效果。这种用涂抹材料造型的现象，在原稿中经常出现，尤其是构造西方女性衣饰上的花纹。在《演放气球》（未一，三）（图18）中，点石斋画师使用墨线和白色涂改颜料构造了层次分明的气球网罩，先是用粗细不同的墨线造型，里层是重墨粗线，外层是淡墨较粗的线，之后在外层墨线上又用白颜料全部重涂一遍，遮盖住墨线的中间部分，这样就形成了与里层不同的白心黑边的外层网罩，而气球的最里面又是一层用极细的线描出的内层。精细的描摹构造出非常清晰和立体的层次，代表了点石斋描绘新式科学器物的最好水平。另，此图为文字留出的空白显然不够，另纸粘贴的文字遮盖了部分图像的内容，因此画师涂改重画了右边建筑的房顶。

原始画稿的存在，显示出《点石斋画报》的照相石印技术所具有的强大的再媒介能力。照相石印虽然不能给希望复制自己作品的画家以彻底的自由，同木刻一样，依然要求以线描为主要手法，但是它带来了更大程度的自由，图文关系更灵活，修改更随意，造型手段更丰富。点石斋的画师们适应于这种新技术而产生了种种创造，他们显然对自己的作品最终要经过媒介复制而呈现给更广泛和更远距离的观者这一点有着充分的自觉意识，他们使自己的作品更方便复制，更适于经过媒介中介而得到更好的表现。

点石斋的画稿是一种新的特殊形态，不是传统的供人鉴赏的画

图 18-1 《演放气球》,《点石斋画报》(未一,三) 原始画稿,藏于上海历史博物馆

图 18-2 《演放气球》,《点石斋画报》(未一,三)

第二章 照相"点石斋"

图 18-3 《演放气球》(局部)

作,而是等待着在另一重媒介中再现的未完成品,在这个意义上,吴友如等点石斋画师不同于以往的全部文人画家或职业画家,他们是自觉的机械复制时代的艺术家,掌握印刷资本主义条件下的图像生产秘诀。即使当吴友如越来越不满足于自己画报画师的身份,希图加入更高雅的艺术家行列,而创办《飞影阁画报》和《飞影阁画册》,主画传统人物花鸟仕女图的时候,他依然没有离开现代媒介的传播,依然采用的是照相石印传播,让自己的画作在另一重媒介中再现、增殖、传播,而非传统的创作和出售画稿画作本身。

三、摄影视觉的展开

照相石印术给点石斋带来了一定程度的图像表现的自由,前文分析《暹罗白象》图时指出,西方画报上的图像被直接复制过来,传达出真实的对象物。这在画报中并非个案。《孤拔真像》(丁七,四十九)(图19),配图文字是介绍孤拔(Admiral Courbet)的生平经历,没有说明图像有所本,也没有画师署名。但此像显然是西式版画风格,人物面部有大量排线构成的阴影。同时"真像"二字意在强调摄影媒

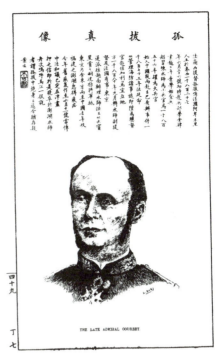

图 19-1 《孤拔真像》,《点石斋画报》(丁七,四十九)

图 19-2 《孤拔真像》,《点石斋画报》(丁七,四十九)原始画稿,藏于上海历史博物馆

第二章 照相"点石斋" 109

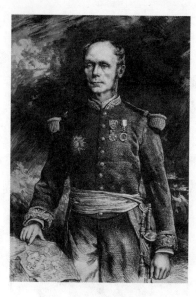

图 19-3　孤拔画像，布兰（Le Bayard）绘，法国《世界画报》（Le Monde Illustré），1885 年 6 月 27 日

介，表明此图是有依据的，与点石斋的人像惯例一致。此像右下角有"L. B 85"的手写字样，下面还有一行英文印刷字"The Late Admiral Courbet"（晚年孤拔）。我推测此像是直接复制西方版画，而英文的文字被原样复制过来。点石斋的原始画稿也证实了这一点，与《暹罗白象》一样，原稿上只有文字没有图像，不过并没有西方版画原图被一并收藏。1885 年法国《世界画报》刊登了一张孤拔画像，标注为布兰（Le Bayard）画，题目为《病逝于"贝阿德"号上的孤拔将军》（图 19-3）。点石斋图上的"L. B 85"当为此布兰先生。

《点石斋画报》所采取的照相石印技术，使其可以原本复制西方画报上的版画，但更多的情况并非原本复制，而是点石斋的画师进行临摹。那么，既然可以直接复制，为什么还要临摹？在这里，并不是技术的问题，而是风格接受的问题。西方版画的透视关系、明暗表现、大量密集排线等特点与传统中国画大为不同。几方面内容中，透视关系最好接受，也在《点石斋画报》中有大量表现，而明暗阴影则比较难以接受。在点石斋的时代，建筑和一般物品上的阴影可以被接受，而人面部上的阴影则很难被理解。事实上，即使在照相制版已经成熟的时代，无论中西，画报仍然大量使用绘画或临摹照片的方法，

图 20 《大陆之景物·彼得勃隆公园大门》,《图画日报》第 47 号第 1 页,《清末民初报刊图画集成续编》(第 1 卷),全国图书馆文献缩微复制中心,2003 年,第 553 页

比如我关注的 19 世纪末 20 世纪早期的西方画报如《莱斯里周报》(Leslie's Weekly)和《伦敦新闻画报》有大量新闻照片,但更多的还是绘画,这些绘画有想象性的创造,但更有根据现场速写而作或是临摹照片而来的。图像来源在注释文字中时常会有说明。

这种现象体现出人的审美习惯的延续性。但审美习惯可以逐渐被新事物改变,前面提到过的《图画日报》(1909—1910 年)仍然是征求照片以临摹,而非直接复制印刷照片。但若将其与点石斋相比,《图画日报》的临摹更接近照片效果,接受了明暗阴影的表现,建筑自不必说(图 20),人物肖像也开始出现面部阴影(图 21)(此图有

图 21 《世界名人历史画·俾斯麦》，《图画日报》第 290 号第 2 页，《清末民初报刊图画集成续编》(第 6 卷)，全国图书馆文献缩微复制中心，2003 年，第 470 页

画师署名，可以相信为中国画师所画）。这种改变是深刻的，但摄影对画报的影响并不仅局限于这种技法上的冲击。当我们讨论晚清画报与摄影媒介的关系，讨论画报对于摄影的模仿和表现时，应该看到这种关系并不单纯体现在对于照片图像的临摹上，而是广泛体现为对摄影形态的模仿。画报图像受到摄影的取景、构图、造型等特点的影响，比如中景、平视、静态正面群像、表现人物的环境等，而非一定追求摄影图像的质感。这种影响和改变比明确地临摹某照片更为隐蔽，也更广泛和深刻。

在我看来，《点石斋画报》中最像照片的一张图像反倒是用最传统的线描手法完成的。《徐园采菊图》(辰三，十三)(图22)，吴友如撰写的文字介绍说，十月十七日，徐园主人向他出示了一张"采菊图"，并为其指示其中人物，园中席地坐者即徐园主人，髯似雪、道士装、倚杖而立者为日本诗人岸田吟香，侧立其后者为高昌寒食生(何桂笙)，晚宜亭窗口之人为徐介玉。在文字最后，吴友如还为此图赋诗一首。观察此图，画面有九位人物，除侧立的何桂笙与亭上的徐介玉外，均为正面像。整个画面非常像集体合影的照片，中景，平视角度，人物直视画面之外，让观者意识到自身占据的是照相机的位

图22 《徐园采菊图》,《点石斋画报》(辰三,十三)

图23-1 《我见犹怜》,《吴友如画宝 海上百艳图十六》,上海璧园,1909年

图 23-2 《我见犹怜》,《吴友如画宝 海上百艳图十六》原始画稿,上海历史博物馆藏

图 23-3 《我见犹怜》(局部)

置、获得的是照相机的视点。与通常的时事画非常不同,人物不是在画面内部互动,而是望向画面之外,与观者目光相遇。我猜测此采菊图当为对照片的摹绘。后来发现《申报》(1888 年 11 月 22 日)上有

一篇何桂笙所作题为《东篱采菊图记》的文章，证实了这种猜测。文章记叙了徐园赏菊采菊的活动和图像的来源。在赏菊活动将要结束的时候，徐园主人邀约同志九人采菊后共拍一照，名曰《东篱采菊图》。拍摄者为徐园主人之子浦生，何桂笙称其技术精良，因为他戴眼镜不利于上相，但实际效果仍然很好。九人"或拈花微笑似有所解悟，或露全身或呈半面，大都皆注意于镜，亦皆注意于花"。后来拿到照片，在亭上看到隐隐一人影，正是当时缺席的徐介玉。[1]

采菊图中的人物基本属于申报圈文人，在晚清上海，以《申报》为核心聚集起一帮介于传统文人与现代知识分子之间的文人，如王韬、邹弢等，在报刊上发表诗文唱和，形成一个松散的文人团体。申报圈文人的活动消息、合影照片被发表在《申报》和《点石斋画报》上是顺理成章的。《徐园采菊图》署名为金桂生。临摹手法依旧是传统白描，对树、石、亭阁等环境的处理也完全是传统笔法。但画面取中景平视构图，这在点石斋表现室外环境的图画中并不多见，常见的仍是高远俯视以容纳宽广的空间和更多的人物，这一点也许更深刻地显示出了摄影照片的影响。点石斋中临摹照片的画像，均为单人肖像，并不注重环境甚至是抽空环境，似乎只是利用摄影更真实的再现手段以获得更真实的人物面部特征，而对摄影通过镜头构图的特点、对环境同等真实程度的再现等方面并无着意。而此图则在这两方面凸显出重要意义。不过在空间构图上，显然画师做了改变加工，亭上男子不太可能是照片上的真实位置，现在并不是"隐隐一人影"，而是通过放大亭子和人物，使其获得了清晰的表现。《徐园采菊图》是《点石斋画报》临摹照片的又一个例子，体现出摄影的形态和摄影作为一个行为和过程的影响。

另一个极有意味的例子是《吴友如画宝》中的一幅图画《我见犹怜》，为"海上百艳图"这一系列中的一幅（图23），画面中有两位

[1] 徐园是晚清上海最著名的对公众开放的私家园林之一，经常举办各种文艺与娱乐活动，包括昆曲、诗会、书画会、戏法、灯会、赏菊、幻灯放映等，是沪上文人雅集的重要场所。徐园中的悦来客照相馆是中国人最早开设的照相馆之一。

照相的妇女和一名摄影师，表示正在拍照的现场。两位妇女在画面一端，摄影师在另一角落。这种构图是晚清表现拍照活动的最常见的构图。画面的空间环境明显意图再现彼时照相馆的常设环境，比如地毯、桌几、盆栽，尤其是西洋式的建筑布景。两位妇女身后由西式罗马柱所构成的空间非常怪异，如果将其理解为真实的空间环境，则这种空间在物理上是不可能的，因此，实际上它只是一个布景，事实上彼时照相馆常以西洋建筑或风景为拍照的背景（图24）。同时，画面中的桌几和地毯的绘画风格，与描画人物所使用的传统线描笔法非常不同，桌腿有明显的明暗与阴影，构成一种立体感，而斑驳的地毯高度写实化，与大量的照相馆照片中的地毯非常相似，如图25。原始画稿显示出吴友如技巧的高度创造性。地毯花纹的深色部分由非常细密的杂乱重叠的线条组成，而非用墨涂染，这样就造成斑驳的效果，而花纹中的露白部分实际是后来在深色部分之上用白色油性颜料勾勒出来的。而仔细观察会发现，为了形成一种照片式的景深效果，在地毯较深远处，吴友如又用极细线在整个花纹图案上杂乱涂画，使白色油性颜料又被杂乱的细线遮掩，但并非完全覆盖，这样就形成一种图案变得模糊的效果。吴友如在这里显然在力图模拟照片式的视觉效果——一种浅焦的效果，远处的地毯因失焦而变得模糊。吴友如对照片视觉的把握是一种自觉的创造——用大量细线构成斑驳效果，白色涂改之上再用大量细线遮掩，形成模糊感，他用特殊的笔法和特殊的材料适应新的媒介技术，形成新的视觉形态。

吴友如对照片视觉效果的模拟更体现在对两位妇女的不同处理上。画面中左边的妇女小一些，取坐姿，面向摄影师和相机，这是人们在拍照时正常的表现；而另一位妇女则取站姿，略大些，并且很奇怪地没有面朝相机，而是正面站立，目光望向画面之外，直接与观者的目光相遇，而这正是照片才有的效果，吴友如似乎在画照片拍摄出来的结果。因此，在我看来，吴友如成功地将两种观看、两种时间并置在一幅画面中，既表现拍照的过程，同时又表现拍照的结果。那个

图 24 《醋海含冤》,《图画新报卷九,十六》,《清末民初报刊图画集成续编》,全国图书馆文献缩微复制中心,2003 年,第 6927 页

图 25 《中国官员及其夫人》,Milton Miller 拍摄,*Brush and Shutter: Early Photography in China*, edited by Jeffrey W. Cody and Frances Terpak, The Getty Research Institute, 2011, p. 71

图 26 《图画日报》第 146 号第 7 页,《清末民初报刊图画集成续编》,全国图书馆文献缩微复制中心,2003 年,第 4068 页

相机里凝固下来的光影图像,不正是一张正面女子像吗?其实两位妇女也可以被看作不同时间中的同一个人。因此吴友如的这张画充满了怪异之感,却也充满了创造性。其后明显模仿吴友如此画的作品,如图 26,在各方面都要逊色很多。

《点石斋画报》对摄影的自觉表现还体现在另一个方面,即对室内墙壁环境中照片的使用。在许多室内环境的图画中,点石斋画师都在墙壁上画了悬挂着的肖像照片,这一点在《吴友如画宝》中表现得更为突出。在"海上百艳图"系列中,照片成为室内墙壁的重要装饰(图 27),这种环境可以是闺房也可以是妓院。我们从中可辨识出单人照、双人合影,甚至西洋美女照。还有一张卧姿照

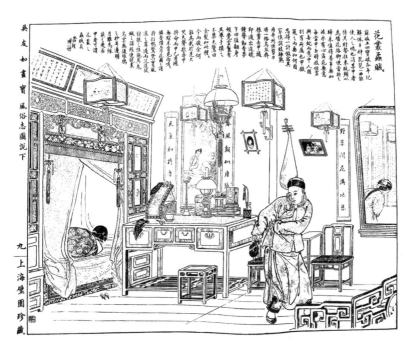

图 27 《花丛蟊贼》，《吴友如画宝·风俗志图说下九》，上海璧园，1909 年

片，像主显然为妓女。这种处理当然是有意为之，表现出画师对摄影的某种自觉意识。《点石斋画报》中还有建立在照片基础之上的故事，比如《日人赛美》（金八，五十八）参赛者"各映玉照"送会，《争慕乘龙》（卯七，二十八）通过照片选妻，《文萧再世》（鲍五，三十三）（图28）前妻转世有照片为证，这些都表明照片取代了传统画像的功能。

尽管《点石斋画报》并非摄影新闻画报，但摄影媒介已经内在于其中，从照相石印术到对照片的临摹与再现，乃至对摄影视觉的模拟，摄影媒介在复制技术和图像表现两方面都与其形成了深刻的关系。在摄影和西方画报之外，《点石斋画报》中对其他视觉媒介的展现同样值得关注，比如《奇园读画》（忠六，四十二）（图29），表现观览西洋全景油画，图像鲜活地表现出点石斋如何用自身的笔法、技术和体式来传达另类的视觉经验。

第二章　照相"点石斋"　　119

第二章 照相『点石斋』

图28 《文萧再世》,《点石斋画报》(匏五,三十三)

图29 《奇园读画》,《点石斋画报》(忠六,四十二)

《奇园读画》表现的是一幅展现美国南北战争的油画。文字先概述美国南北战争情况，之后描述战画的内容，赞叹其丰富与逼真。同时期在《申报》上连续出现广告《请看油画南北花旗大战图》，为正在奇园展出的洋画做宣传。[1]点石斋的画面乍看起来非常混乱，没有画框，战场内容直接与看画的观者混在一起。仔细观察后可知，点石斋表现的是一种当时流行的全景画（panoramic painting）。以美国南北战争为主题的全景画以《葛底斯堡战役》和《亚特兰大战役》为代表，它们都曾辗转在美国各大城市甚至欧洲展出，但我们暂时无法确定是哪一幅漂洋过海在上海展出过。点石斋上的图画表现战画的左下方是一个多角形的观画台，上面有数名观众，比较观众与画面人物可知画幅的巨大。画不仅大，而且展现的方式为全景式，观画者看向不同的方向，表明画作呈环形展示。图中画与观画者看起来并无界线，画师没有画出画框，不用界线来区分二者，这种效果当是刻意为之，恰恰是为了显示出全景的浸入感。点石斋画师无法再现西洋油画的画面特质，但是可以从观赏方式的不同特征上来表现全景画的特殊效果。晚清游历西方的官员黎庶昌在法国看过表现普法战争的全景油画，并留下了观感记录，称"其法以布绘成油画而张糊于四壁，房顶全盖玻璃，别以布帐从近玻璃处离墙一二尺四围悬结之，使纷纶下垂，而收系帐心于顶正中，逼令天光斜射墙上。中有圆台，距墙丈许，环以铁栏。人从台上观之，如立城中最高处，直视远近数十里，浅深高下，丝毫毕肖，不知其为画也"。[2]这样的叙述，同样也是强调全景画特殊的观赏装置与效果。

　　后人研究《点石斋画报》的丰富性，多从内容角度分析其既容纳西物新知又包含乡野异闻，既包括战争外交时政又热衷果报鬼神故事

[1]《申报》1898年10月29日。
[2] 黎庶昌：《西洋杂志》，长沙：湖南人民出版社1981年版，第108页。

的驳杂性,而对图像本身,则少有讨论其性质的复杂。《点石斋画报》的已有研究大多属于报刊研究的范围,默认其图像基本同质,所传达的时事信息由画面透明地再现出来。这种研究对图像本身的视觉性重视不足,而在我看来,《点石斋画报》研究水平的推进要点就在突破这种状况,对画报自身的视觉世界予以分析,对其图像性质、图式传统、媒介状况等问题进行分析,在这些方面考察《点石斋画报》本身的复杂性,而非单纯以图证史、以图证社会文化。《点石斋画报》作为近代中国最重要的一份画报,是中国现代视觉文化的重要内容,其通过画面的组织、空间的表现、内容的偏好、图像的征用、媒介的混杂和对中国画的使用等,为近代上海市民乃至更广泛的人群提供一个以往少见的新的视觉世界,反映、传达并塑造人们的视觉感知。这里当然新旧驳杂、传统与现代性并存,但根本上,点石斋使用一个现代性的媒介手段来再现中国与世界,照相石印使得点石斋可以更加自由、便捷地征用各种媒介的图像,点石斋的图像世界远比一般理解的要丰富和驳杂。

本章名为"照相'点石斋'",希望通过将摄影引入石印画报,在看似违和的连接中,来凸显晚清中国视觉文化的丰富性。美查在《点石斋画报》导言中强调新闻画报的要义在于真,为达到真实则需放弃不重真实的中国画传统而采取西法,尤其是注重技术中介的西法,"西法娴绘事者,务使逼肖,且十九以药水照成,毫发之细,层叠之多,不少缺漏,以镜显微能得远近深浅之致……故平视则模糊不可辨,窥以仪器,如身入其镜中……"。这里显然在讨论摄影技术,美查有技术化观视的自觉,他的图像印刷帝国也确实采用了最新式的照相石印术。美查希望自己的画报可以经过新技术的媒介,而达到对新闻事物的真实描画。在看似单纯的石印画报图像中,媒介的互动与转换已经很丰富,在表面整一的视觉图景中,杂糅着各种不同的视觉实践。实施这种实践与创造的晚清画报的画师们,是摸着石头过河的先锋队,尽管他们对自身事业的自我认知与评价并不高,面对文人画家和漫长的中国绘画艺术史还很自卑,但

在通俗图像领域，在将图像与现实关联、用图像来再现新物、将世界图像化等无比重要的领域，他们是当之无愧的开拓者，在利用新的媒介、开发新的技术、开拓新的图像资源等方面，他们的创造性也是甚为宝贵的。

第三章　晚清图像的机械复制与公共传播

——以《点石斋画报》插页画为中心的考察

一、图像印刷资本主义

中国美术史的研究向来以绘画为主，中国画以水、墨、颜料在纸或绢上敷展，形成或工笔或写意的山水、花鸟与人物，美术史研究的主体对象为此，主要的研究方法也是适用于解释此种媒材与形态的方法。从唐、宋、元、明至清，乃至近代美术，此主流对象与方法基本不变。但近代美术发展实有新的特殊性，即图像的机械复制蔚为大观，由于现代印刷技术的引入，绘画的复制与传播极为广泛，绘画之图像有了新的被普遍传播和接受的媒材与载体。所以对近代美术的研究，应该更加重视此种图像文化，主要表现为种种印刷图像，包括画报、单独复制出售的作品、画谱／画传／图咏、广告、文学插图等，注重考察图像的机械复制与公共传播，因为这是晚清以来中国美术与视觉文化中的重要内容。

如果我们将近代美术史研究与其他的历史、文化史、文学史研究相比较，会看到美术史在这方面的薄弱。近代史学界对报刊文化高度重视，近代报刊研究早已是近代史（包括文学史、文化史）研究中的重头。新式机械印刷术及在此基础上形成的连续性报刊，构成了现代性的基础，这是近代文化区别于古典文化的重要内容。印刷资本主义（print capitalism）正是现代文化的重要内容，学界对这一问题的研究甚夥，但在文字之外的图像印刷却很少被纳入研究视野。事实上，美

术史并未在这一范围之外;相反,图像不逊于文字,也是现代印刷的重要内容。近代图像之机械印刷,并不限于画报、广告、民间美术、初级画谱等通俗图像的领域,而是比此前任何一个依赖于木刻的朝代,都更大规模地进入了高级美术作品的领域。因此我提出一种"图像印刷资本主义"(pictorial print capitalism),将图像纳入现代性印刷文化的研究,思考机械复制和公共传播这两个现代印刷文化的根本特性对晚清绘画史和图像文化产生的意义。

本章将以《点石斋画报》的插页画为中心来考察晚清绘画与图像的机械复制和公共传播,分析照相石印技术带来的图像印刷的新特点与绘画形态的新变,指出新技术使得图像实现广泛传播,由此形成一种公共性的视觉空间与共同体感受。

本书第二章已经指出申报馆点石斋书局使用了更先进的照相石印技术,并详细介绍和分析照相石印术的技术过程及其形成的"再媒介"特点。照相石印将摄影技术引入制版过程,通过摄影来完成原稿的第一步复制,使得照相石印可以印刷的对象更为丰富,不仅是通常可以石印的新鲜的墨色文稿画稿,而且各种原有的中国白描画、水墨画以及西洋版画等均可拍成底片后通过化学方法转化到石面上进而印刷。因此,点石斋书局才可以翻印大量画谱画稿,《点石斋画报》才可以原本复制西方画报上的图像,并能够附赠各种海派画家作品。由于不再需要刻印这一程序,石印优点在于快速(省略了刻版的过程)与保真(排除了制版过程中人的手的媒介过程,而力图无媒介地、最大限度地与原本接近),出版速度和印刷质量都大大提高,对于图像印刷尤为便易。因此,照相石印技术真正达到了图像的机械复制,带来一个图像印刷资本主义的时代。

二、机械复制与公共传播:《点石斋画报》插页画

晚清画报之兴盛建立在新式印刷术基础上,有了快捷、保真、批

量复制的照相石印术，图画才可以从一种具有难度的主要表达精神趣味的方式变为一种描摹转瞬即逝的现实的手段，并进入公共传播领域，这就是"画"与"报"的结合——"画报"。《点石斋画报》是晚清中国最重要的一份新闻画报，这一点为学界公认。但实际上不仅于此，《点石斋画报》同时还是晚清图像种类最丰富、具有高雅文化追求、带有美术杂志性质的画报，这一点则庶几无人关注。《点石斋画报》含有大量丰富的插页画，这些插送的图像以海派名家作品为主，照相石印术不仅使新闻图画成为可能，也带来了高雅美术图像的批量复制与公共传播，这些插页画使《点石斋画报》具有了不可忽略的美术意义。在对晚清海派绘画的研究中，商业性是公认的特征，许多海派画家偏离了传统文人画家与市场的关系，成为谙熟市场趣味的卖画为生的职业画家，晚清上海乃至江南的书画市场繁荣，对此研究甚夥，但很少有研究关注另一种图像市场，即印刷图像市场。机械复制带来的是公众传播，凭借照相石印技术，晚清上海和江南的图像市场达到了前所未有的规模，高雅美术图像开始成为大众文化的一部分。《点石斋画报》中的插页画正是晚清美术图像市场的一份重要档案。

尽管《点石斋画报》研究颇丰，但对其所包含的三百余张插页画则很少有研究者了解，这主要是由于材料搜检不易。现在普遍使用的《点石斋画报》版本基本是以1897年点石斋书局自己重新装订整理的版本为底本。这份重订本符合画报体例设计者的预想，将每一期画报按照顺序连续装订起来，形成书籍样式。但这一重订本在某种程度上并非当年读者收到的画报原貌，因为已抽掉了每一期的封面和附赠的插页画、笔记附录、广告等内容，而这些内容实际蕴含了丰富的信息。点石斋被减缩为一份时事画报，后世研究受蔽于此。事实上，《点石斋画报》从第六号起就经常在常规九幅新闻画后面刊发连载的笔记小说、戏曲、谜语等文学作品，如王韬的《漫游随录》。大致每期一则，配以比新闻画绘制得更为精细的插图一张，绘图文学作品的加入，使得《点石斋画报》具有了文学意义。同时，在此一册图画和文字之外，经常会有一张甚至两三张尺寸通常大于画报本身的插页画

夹在画报当中，是点石斋附赠的另一种文化产品，读者大概会很快抽出它们，单独收藏、装裱或挂起。这些插页画主要是当时活跃在上海和江南地带的被后世称为海派画家群体所作的人物、花鸟、山水画，总计 300 余张。因此，人们基于重印本而得来的对《点石斋画报》基本面貌的印象，跟实际原始的真实面貌相比，实在是单薄得多。在新闻时事画的主体之外，《点石斋画报》通过长期稳定地提供小说附录和插页画，而为自己增添了重要的文学意义和美术意义，有力提升了自己在文化产品层级上的位置。《点石斋画报》的这些文学与美术附赠品是画报吸引力的重要来源，几乎每一期《申报》广告都必然提及插页画的具体信息包括作者和内容，这说明画报主人对此高度重视。这里首先就我所见对《点石斋画报》插页画情况做一描述。

 1885 年新年伊始，《点石斋画报》采取了新的营销手段。《申报》第三十号画报出售广告称新年万象更新，故图画皆选"古时吉利事"，全部由吴友如作，同时"附送岁朝清供横屏一幅，系子详先生所绘，兹仍以洁白棉料纸印就墨花，以便诸君随意着色，装入画报之首，不加分文，末附淞隐漫录图说一则"。[1] 点石斋书局石印书画事业的蓬勃发展，使得美查与彼时上海及江南的画家与藏家形成越来越紧密的关系。美查邀请张熊作为画报插页的开篇，是很好的选择，其人时年八十二，在沪上享有盛名，为海派画家巨擘，善花卉，风格富于装饰意味，与画报读者的审美习惯相吻合。此画印制精美（图 1），尺寸是我所见插页画中最大的一张。画面呈现黑白"墨花"，等待读者"随意着色"，画面包括瓶插牡丹、盆栽水仙怪石、梅枝、佛手，符合传统的花果清供题材，寓意吉祥，构图规整均衡，符合典型的市民趣味。在同一天《申报》上还有《分送画谱预告》："苏杭两省名画如林，兹先托任伯年、任阜长、沙山春、管劬安分绘工细人物花卉鸟兽，准于新正第二期即三十一号画报之首增入两图，不加分文，以后按号分送，亦不间×分之×奄有众长，联之亦可成合璧，将来

[1]《申报》1885 年 2 月 24 日。

图1　张熊《岁朝清供》,《点石斋画报》1885年第30号。来自上海图书馆藏初刊本。可见此插页画的大尺寸,及原初状态下插页画与画报正刊之间的关系

集有成数装成册页,不独临摹家可用作画谱,即明窗净几展玩一通,亦雅人自深其致也。"[1]此广告即为画报长期赠送插页画之告白,表示从31号起画报将开始赠送海上名家画稿,但实际上,不知何故,此期画报并无插页,而在接下来的32号画报,读者就见到了两幅任薰所绘的罗汉图(图2)。[2]随后33号画报继续赠送画谱两图,为任伯年的山水画(图3)与沙馥的儿童人物画(图4)。34号继续任薰的罗汉图,还有管劬安的仕女图(图5)。这一批插页作品后来持续随画报奉送。我们可以推测,美查在甲申年末开始筹划为画报增添新的内容,约请了一批海上画家,积攒了一定数量的作品后,在新一年定期放送。这一批作品包括任薰的罗汉图12张和动物画14张,任伯年的山水和人物画共12张,沙馥的童戏图8张,管劬安的仕女图6张,吴友如的陈圆圆像2张(图6)。[3]放送体例大概是每一期两图(也

[1]《申报》1879年7月20日。×表示无法识别的文字,以下同。
[2] 参见三十二号画报出售广告:"不惜重资求得时下大名家如任阜长、任伯年、沙山春、管劬安诸公,分绘人物花卉翎毛山川诸画谱,笔墨奇奥迥异凡庸,从此次三十二号画报为始,先将任君阜长所绘罗汉印就两图装入画报之首,以后按号分送,绝不间断,可装册页,可作××,画报仍然九图亦不少,末附淞隐漫录图说一则,价洋照旧不加分文。"(《申报》1885年3月12日)
[3] 哈佛燕京图书馆存有一册《点石斋画报》别册,为这些图画的集合。

图 2 任薰《释迦牟尼佛》,《点石斋画报》1885 年第 32 号

图 3 任伯年《茂陵风雨病相如》,《点石斋画报》1885 年第 33 号

图4　沙馥《平地一声雷》,《点石斋画报》1885年第33号

图5　管劬安《邯郸女子》,《点石斋画报》1885年第34号

图 6 吴友如《陈圆圆像》,《点石斋画报》1885 年第 57 号

有没有的时候,也有一图的时候)。这批画持续赠送了将近一整年。进入 1886 年,这些海上画家作品似乎已经放送完毕。1887 年也未见插页画。这两年美查似乎断了供应,应该是在积累作品。到 1888 年,插页画继续出现,但数量不多,美查开始邀请画报自己的画师作插页美术作品,我们可以见到金蟾香的不少人物画,同时开始出现吴友如所作的系列平定太平天国功臣肖像画和战绩图。进入 1889 年,功臣战绩图更多,同时偶见金蟾香画作、徐详人物画(图 7),此外,徐家礼的"卧游图"系列开始大量连续地出现,成为画报插页画的主体。1890 年,基本全是徐家礼的卧游图。1891 年,卧游图继续,间有吴友如功臣像和胡璋、陶咏裳(图 8)等海派画家的人物画。另外,此年《点石斋画报》重印《皇朝直省地舆全图》陆续放送。1892 年,卧游图仍是主体,间以画报画师金蟾香、何元俊的人物画,和海派画家顾旦的花鸟画(图 9)。1893 年,卧游图继续放送,点石斋画师何元俊、张志瀛、符艮心、金蟾香等人的作品大量出现,成为主

图7　徐详人物画，《点石斋画报》1889年第177号

图8　陶咏裳《一曲阳春谁得识》，《点石斋画报》1891年280号

图9　顾旦花鸟画，《点石斋画报》1892年第290号

图10　钱越荪《式径松风稳跨牛》，《点石斋画报》1895年第410号

体。1894年,点石斋画师作品继续,"卧游图"不再出现。1895年,仍然是点石斋画师的作品继续,偶见钱越苏人物画(图10)等。插页整体数量逐渐减少。1896年及以后的插页作品,我基本未见。

通过这样一个简单的描述,我们可以一窥《点石斋画报》原初的丰富性。在点石斋所提供的图像世界中,展现域外新物新事和中国城市与乡村新闻逸事的时事画自然是主体,也是点石斋成为一份备受学界重视的文化与历史材料的根由,但这方面却遮盖了《点石斋画报》在晚清美术生产与传播中的意义。美查的经济头脑与市场意识,使点石斋成为一份集合了新闻、美术和文学的视觉文化产品。点石斋的广泛读者定期收到尺寸不一、风格各样的白描山水人物之精美复制品,可以赏玩、可以装饰。其美术插页积累起来的数量、种类与面貌丰富驳杂,是晚清图像市场的重要组成部分。我们在此将《点石斋画报》看作晚清上海文化艺术之综合场域的一种产品,而非单纯的新闻时事画报,这才是点石斋的真正面貌,是点石斋提供给晚清国人的完整的视觉世界。

在《点石斋画报》插页画中出现的画家主要包括张熊、任伯年、任薰、沙馥、管劬安、徐家礼、顾旦、何煜、胡璋、谈宝珊、陶咏裳、郦馥、沈镛、顾燮、钱越苏、陈春煦、吴友如、张志瀛、田子琳、何明甫、符艮心、金蟾香等。这些均为彼时活跃在上海以及江浙地区的画家,包括其时已获盛名者,也有在后世史家的笔下已默默无闻者,但在彼时都是活跃于海上书画市场的人物。这些画以人物花鸟为主,主要表现历史人物、仕女、佛陀、花卉、翎毛、山水小品,传达传统的一般观念,画法主要为墨线白描,也有偏重用墨写意者,它们在题材内容与表现手法方面,基本符合普通市民趣味,体现出典型的海派绘画风格。绘画在这里首先是一种令人愉悦的视觉装饰产品,是日常生活的补充,传统文人精神与画家内在自我的表达在这里是第二位的。这其中当然不是铁板一块,艺术追求更高者如任伯年等,仍在此类专门为点石斋复制而创作的作品中表达较为深沉的含义。任伯年在光绪乙酉正月二月间创作了十二张白描册页,现存于中国美术

图11 任伯年《茂陵风雨病相如》，纸本水墨，中国美术馆藏

馆，这十二张画全部被《点石斋画报》使用，成为画报的插页。十二张内容分别为：《欧阳子秋声赋意》，表现欧阳修《秋声赋》意境；《茂陵风雨病相如》（图11），表现李商隐诗意；山水小品《广成子仙阙》；历史人物《漂母舍饭》；历史人物《龙山落帽》；历史人物《韩信受辱》；山水小品《浣纱石》；山水小品《雨打梨花深闭门》；山水小品《西江竹楼》；山水小品《仿丁云鹏画意》；人物《焚香诰天》（此图任伯年同时期另画了一张更大尺寸的设色立轴）；山水小品《蜀主王衍词意》。这些作品主要是对古诗词秋景悲境的表现、历史人物故事的描绘和田园山水小品，而少有花鸟动物和仕女，文人精神气氛更浓，重装饰与寓意的市民趣味较弱，体现出一种沉静厚重的视觉内涵。笔法基本是墨线白描，但笔墨之浓淡粗细润枯的变化丰富有致，线条流畅自如。

前述插页画画家大部分都为《点石斋画报》创作了系列作品。这些插页画在在显示了画报与海派画家群体之间的密切互动关系，其中

很多人的作品都曾被点石斋书局单独印刷出售。在《申报》上，我们也可以时见点石斋求书求画的启事。[1] 点石斋插页画中数量最大的当属徐家礼的"卧游图"系列，在其第一图题跋中，有名为《山窗读画图》的序言，为我们提供了点石斋与海上绘画圈子之间交流互动的实在线索：

> 卧游图奚为而作哉？余友点石斋主人癖嗜书画，犹长于鉴别，尝以石印法印行各种画谱，莫不精妙入神。于是海内收藏家乐以其所得名人真迹或出诸行箧或寄自邮筒，六法二宗，互相讨论，长帧大卷，寸纸尺缣，几乎美不胜收。前后十余年间，得饱眼福者不下千数百本。约其家数，自元明以下得百数十家。主人评赏之余，爱不忍释，属余随时临摹。阅岁既多，遂成巨册，援宗少文语名之曰"卧游集胜"，仍付石印，以共同好。[2]

在徐家礼的叙述中，美查是中国书画的赏鉴藏家，与海上画家和藏家有着充分的互动交游。点石斋高质量的图像印刷与传播对画家构成了巨大吸引力，有丰富的图像主动希求经由这个出版大鳄得到复制和传播，并在《点石斋画报》上留下了宝贵的记录。这份文字为我们解释了《点石斋画报》何以能持续提供插页画。

在晚清海派绘画与中国历代绘画的众多区别中，海派绘画利用现代报刊实现广泛传播一定是重要的一条。《点石斋画报》插页画正是这一特点的有力证明材料。《点石斋画报》作为申报馆的附属产品，初期是随《申报》发售。画报的封二长时间标注"上海申报馆申昌书画室发售，外埠由卖《申报》处分售"。在画报创立之时，申报馆早已凭借强大的实力，成为近代中国的印刷帝国，建立了全国性的新闻采集和发售网络。借此便利，《点石斋画报》自然也播散广发。后来

[1] 如《点石斋访书启》，《申报》1888年9月20日。
[2] 《山窗读画图》，《石印卧游图集胜》，上海点石斋书局1891年版。

到 1888 年至 1889 年间,《点石斋画报》更建立了自己的全国发售体系。《点石斋各省分庄售书告白》(午三,十七)称:"机器印书创自本斋,日渐恢阔,极盛于斯,历计十余年来自印代印书籍,凡称书房习用者,检点花名,应有尽有。兹于戊子己丑间各省皆设分庄,以便士商就近购取。"随后列举了各地的发售处,包括北京、杭州、湖南、广东、江西、贵州、广西、南京、湖北、河南、重庆、成都、山东、陕西、甘肃、苏州、汉口、福建、山西、云南二十处。这意味着,主要由海派画家作品构成的画报插页画,被定时定量地传送至相当广泛甚至偏远的地区。传统的书画市场和收藏体系并无公共展览与传播的制度,只有私人环境下的赏鉴,而即使是刻本印刷之画谱画稿在书肆流通,也无法与建立在定期定点广泛发售制度基础上的现代报刊的传播力度相比。

吴友如的功臣战绩图系列(图 12),让我们可以进一步思考图像公共传播的问题。1886 年 5 月,吴友如接受了清廷邀请其为平定太平天国的功臣和战绩绘制稿本的任务,在一年多的时间里,他顺利完成任务,绘制了 12 幅战争图和 42 幅肖像画。[1]吴友如返回上海后,声名陡增,促使其离开《点石斋画报》,另辟《飞影阁画报》和《飞影阁画册》。关于吴友如的画稿是否被清廷最终的功臣像使用,学界还有不同的意见[2],但这批画稿立时被点石斋复制,成为画报的插页画系列,则是确定无疑的事实。紫光阁中的丝绸画幅无人可以接近,而吴友如的石印图像则在 1888 和 1889 两年内随着画报发行在全国范围内广泛传播。这个国家艺术项目以纪念性为目的,这一目的最终在《点石斋画报》那里得到更有意义的完成(清廷显然默许点石斋对这

[1] Hongxing Zhang, *Wu Youru's "The Victory Over the Taiping": Painting and Censorship in 1886 China*, PhD dissertation, University of London, 1999.

[2] 张红星认为吴友如的稿本并没有被宫廷画家庆宽使用,瓦格纳则认为吴友如的作品得到了清廷的赏识。参见 Hongxing Zhang, *Wu Youru's "The Victory Over the Taiping": Painting and Censorship in 1886 China*, PhD dissertation, University of London, 1999。瓦格纳:《进入全球想象图景:上海的〈点石斋画报〉》,《中国学术》第八辑(2001 年 4 月),第 93 页。

图12　吴友如《赠太子太傅原任协办大学士四川总督一等轻车都尉骆文忠公》，《点石斋画报》1888年第168号

批画稿的复制），即一种公共记忆的实现。这一系列画作的广告《战绩图石印告白》称："自军务肃清以来，迄今垂三十年，当时之谋臣勇士伟绩丰功，虽二三父老犹能追述，未若是图之详且实者。维是进御深宫，非草野所能窥也，而铺张骏烈，亦盛世所许可也。谨以此稿付诸石印，自六月十六日起冠列画报，按期出书，俾薄海内咸知我国家武功之盛，震烁隆古，未始非润色鸿业之一端云。"[1] 用"详且实"的图来巩固人们的记忆是国家此举的目的，但点石斋深知宫廷艺术的缺陷——"进御深宫，非草野所能窥"，因此发挥自身复制传播的长处，使得"海内咸知我国家武功之盛"。点石斋对自身事业的长处与意义有着充分的自觉意识，它使得神圣而神秘的宫廷艺术成为大众文化产品，将高层的纪念活动变为有着广泛和普通接受者的公共记忆。

─────

〔1〕《点石斋画报》1888年第168号。

实际上，刊载时人肖像是《点石斋画报》一贯的传统，清廷重臣、将领和外国总统、将军等在《画报》上都留下过身影。公共人物和公共事件以视觉形态得到公共传播，印刷图像在营造一种公共的视觉空间。

吴友如精心绘制的画稿被交与《点石斋画报》复制印刷，同众多插页画的作者一样，他信赖点石斋"精妙入神"的图像复制能力。照相石印通过照相而非刻工完成绘石，使其更忠实于原作，对原作笔墨细节的表现更加贴近和细致。在点石斋1885年出版的画谱《点石斋丛画》跋中，美查自信地声称："观画之术，惟逼真而已，得真之全者绝也，得多者上也，循览斯谱，可谓逼真赏鉴之家。"[1]这里可见点石斋为自己的精确复制技术自豪，认为其做到了"逼真"。若比较前述任伯年册页原稿和画报上的插页画，可见后者对用笔的表现相当细致，笔触之润与枯、快与慢的差别清晰可见。照相石印使其对毛笔线条特有的墨韵、笔法以及质感有更好的表现，更高程度地保留了毛笔线描的原貌，对用墨的表现也较为细腻，墨色渲染的形态并不死板，这是传统刻印很难达到的。

但照相石印术并非真正的照相制版技术，它对可用于复制的图像有相当的要求。如前所述，照相石印技术并不能原样复制印刷所有的图像，比如一般的照片、西方油画、设色中国画、依赖墨色丰富变化而造型的水墨画等，而只能复制以线描为主的水墨画或版画，因为无法再现灰度色调。因此，石印强调浓墨与线条，它要求并形成了一种特殊的石印风格。适于直接复制的中国画只能是墨线白描，对于水墨写意、晕染、积墨层次等各种用墨效果等则无法表现，当然也无法表现颜色。《点石斋画报》的第一张插页——张熊的《岁朝清供》"以洁白棉料纸印就墨花，以便诸君随意着色"。这里，着色只能依靠手工，不过广告将其宣称为读者可以自由发挥的优点。就墨色表现来说，如果对比原稿与石印品，我们可以看到表现的差异，这是一种媒介对另

[1]《点石斋丛画跋》，《点石斋丛画》，上海点石斋书局1885年版。

第三章　晚清图像的机械复制与公共传播

图 13-1　吴友如《浣纱石》，纸本水墨，中国美术馆藏

图 13-2　吴友如《浣纱石》，《点石斋画报》1885 年第 43 号

一种媒介的改变。1885年第43号插页为任伯年《浣纱石》，对比原稿和插页画（图13），尤其是几处细节，可见石印品无法表现墨色的深浅和浓淡，特别是淡墨与浓墨叠合的层次，被平面化为一体。另一幅任伯年的《雨打梨花深闭门》也是如此。在真正的照相制版之前，图像印刷只能局限于此，点石斋的照相石印与传统的刻印在依赖白描画稿这方面是一致的。

任伯年在1885年创作的十二张白描作品，全部成为《点石斋画报》的插页。任伯年擅长白描笔法，但很少作真正的白描画，显然，这十二幅作品是专门为点石斋的印刷而作的。这正是本雅明所谓"为了可复制性而设计出来的艺术"[1]。不同于明清时期专门为刻印图画提供白描粉本的民间画家与刻工，与点石斋有密切交往的海派画家毕竟是能诗能文的高雅画家群体，他们的作品是被点石斋挂名出售的。他们为点石斋这一图像印刷帝国源源不断地提供自己的作品，采用墨线白描，基本避免晕染、着色和墨色变化，使得作品经过照相石印的媒介而依然正确表现。白描艺术在晚清的兴盛和海派画家对白描技术的发展——比如任薰和任伯年都创作过一些非常简约带有速写意味的作品，钱慧安在晚年也越来越强调线描而忽略色彩，应该与石印这种新的复制技术和媒介有一定关系。

三、视觉性与公共性："卧游图"系列

"为了复制的艺术"这一点在前文所引的"卧游图"例子中体现得更为明显。《点石斋画报》插页画中数量最大、持续时间最长的是徐家礼的"卧游图"系列，前引其序言文字表明，美查与海上画家藏家密切互动，可以获得大量古画鉴赏的机会，徐家礼因此专

[1] 本雅明：《机械复制时代的艺术作品》，阿伦特编：《启迪：本雅明文选》，张旭东、王斑译，北京：生活·读书·新知三联书店2008年版，第240页。

事临摹,作品石印于画报上。我所见"卧游图"总计142幅,根据题跋和款识判断,其中临摹画作有77幅,还有不少画并非临摹,自创有65幅。"卧游图"的尺寸基本是画报时事画的二倍,折叠放在画报当中,画幅形式有条幅、横幅、扇面、册页、镜芯等,有时一张纸上印有两幅画面。这些画大多采用墨线勾勒、堆积、皴染,描画出山石、树木的轮廓和纹理,勾勒出村屋、小桥、樵夫,是典型的山水和田园题材。这些画数量可观,由于许多题跋文字清晰揭示出临摹对象与其收藏脉络,因此是观察晚清古画存留状态的重要材料。学界尚无人处理这批材料,本文在此进行初步研究,提出一些值得进一步思考的问题。

徐家礼是晚清在海上文人圈活跃的画家、戏曲家,《中国美术家人名辞典》介绍:"徐家礼,字美若,号蔼园,浙江海宁人。善山水,上溯荆、关,下接二王。"[1]徐家礼与申报馆和点石斋关系密切,除"卧游图"外,《点石斋画报》还刊载过他的"蔼园迷胜"系列,是谜语类的通俗趣味文学类型。徐家礼的画作以山水为主,石印"卧游图"可谓其最主要的贡献之一。"卧游图"中,几乎所有的画面都有题跋和款识文字,内容主要包含三部分:1. 描述画面风景的地理信息;2. 介绍原画的作者、画面特征、收藏流转脉络等信息;3. 根据山水景色作的诗词。这些文字对我们考察徐家礼临摹的画作大有帮助,先以几图为例进行说明。

第184号《画报》载《山阴泛雪图》(图14),题款:一夕刻溪雪,朝看失远村。扁舟乘兴来,可是王黄门。李营邱有山阴泛雪图,余所见则西庐老人临本也。美若并识。钤印:美若。《山阴泛雪图》是宋代画家李成所作,在清人张庚撰《图画精意识》卷二(昭代丛书本)中有著录[2],现已不存。徐家礼临摹的是明末清初"四王"之首王时敏的临本,现也不存。王时敏在其《西庐画跋》中曾记述花费巨

[1] 俞剑华编:《中国美术家人名辞典》,上海:上海人民美术出版社1996年版,第710页。
[2] 张庚:《图画精意识(附论画八法)》(朱氏行素州堂版),卷二,1888年。

图 14 《山阴泛雪图》,《点石斋画报》1889 年第 184 号

资购得李营邱《山阴泛雪图》。[1]

第 225 号《画报》载《盘古图》(图 15)。题跋曰:东坡先生言唐无文章,惟韩昌黎《送李愿归盘谷序》一篇而已,何高视旷论若此也。良以文章之妙,有非词句间所能尽之者,余于论画亦×文湖州以写竹名天下[2],而孙大雅则云:"吴仲圭以画掩竹,文与可以竹掩画",可见文固不专长于竹,此其所作《盘古图》也。旧藏袁文清公家,衡山先生谓其脩润出绝类李伯时。慈溪桂氏跋云:"风敲洒落,笔意高古,真足追配韩文。"观二贤䣃语,知非昌黎不能为此序,非与可不能为此图。其相赏之真亦何异苏之称韩哉!若徒于一丘一壑间,求之浅矣。美若临并识。钤印:美若。徐家礼临摹宋代画家文同的《盘古图》并作题文。张丑《清河书画舫》对此画有著录[3],现已不存。徐家礼的题文还介绍了此画的收藏情况。

第 316 号《画报》载《少峰图》(图 16),题款:文待诏为吴中张进士作少峰图,大仅尺许,极幽深菀郁之趣,逸品也。少峰即昆

[1] 王时敏:《西庐画跋》,见沈子丞编《历代论画名著汇编》,北京:文物出版社 1982 年版,第 287 页。
[2] ×符号表示不可识别的文字。
[3] [明]张丑《清河书画舫》卷十二,徐德明点校,上海:上海古籍出版社 2011 年版,第 356 页。

图 15 《盘古图》,《点石斋画报》1890 年第 225 号

图 16 《少峰图》,《点石斋画报》1892 年第 316 号

峰。张记略云：昆山一名玉峰，曰少何居。昆仑出玉，山名昆仑，昆仑玉名峰，故×玉峰视昆仑为少玉峰，南北两峰，南峰差小于玉峰为少，因以为号焉。美若。钤印：美若。明代画家文徵明为张情作《少峰图》，现已不存，而徐家礼此图证明在19世纪末该作品曾在上海出现过。美若的题款与《清河书画舫》中的著录一致。张情之孙张丑著《清河书画舫》第十二卷记文徵明《少峰图》后有张情撰《少峰记》和《少峰歌》，称"昆山一名玉峰，峰曰少何居"，"玉峰南北两峰，南峰差小于玉峰为少"。《画舫》还记载张丑对此画的描述："右文太史赠大父《少峰图》一方，广仅尺许，而极幽深蓊郁之趣，足称清逸品也……"[1]徐家礼临摹此画，题款则引《清河书画舫》句。画面为平远视角，两段构图，远山近树，近处茅屋中两人对酌，远山中藏古寺，意境清远。

第333号《画报》载《鸣凤山图》(图17)，题跋曰：黄端木鸣凤山图，旧藏汪念翼家，为张徵君所鉴赏。端木以孝名于世，画小道，宜为至行所掩，且亦雅自矜重，不苟酬世，故真迹流传绝少，吉光片羽，旬×宝贵。案鸣凤山在旧定边县西三十里，今属蒙化境，盖其寻亲时所身历者。读归元公黄孝子记，而此画盖见物以人重。美若临并识。钤印：美若。黄端木，名向坚，清代著名画家，以孝行昭著天下。清人张庚著《国朝画征录》记载汪念翼收藏此图。徐家礼的题跋交代了临摹对象的收藏来源。

第335号《画报》载《小晋溪庵图》(图18)，题跋曰：小晋溪庵者，萧山任氏别业也。任子功尹为竹君先生哲嗣，尝客余家，出视其家藏小晋溪庵图册，作者戴文节，×枯×流凡十余家，清寄浓淡，备诸宗法，其间赵撝卡一帧纯用浑点墨，气××先推杰构。今阅二十年，其丘壑当能约略记忆。功尹近客闽中，因背摹赵作再怀之而记以诗。永兴山色望中收，中有三层宏景楼。千里故人×也未，乱

[1] [明]张丑《清河书画舫》卷十二，徐德明点校，上海：上海古籍出版社2011年版，第595—596页。

图 17 《鸣凤山图》,《点石斋画报》1893 年第 333 号

图 18 《小晋溪庵图》,《点石斋画报》1893 年第 335 号

江拟挂一帆游。美若。钤印：美若。徐家礼叙述，二十年前任功尹在其家做客时，向其展示所藏清代画家戴熙的《小晋溪庵图册》，因此得以根据记忆背摹其中一帧。徐家礼还评点了此画的笔墨特征"纯用浑点墨"。徐家礼的临摹应该是忠实于原作，这幅画的笔墨风格不同于其他卧游图，画面中间的树和石不用线描轮廓，而是用干墨擦点，形成褶皱粗糙的纹理。《小晋溪庵图册》似不存。

以上几例代表了"卧游图"题款文字的基本内容，它们标明原作、介绍收藏、描摹风景对象、抒怀胸臆，为后人了解这些画的来源提供了宝贵的信息。"卧游图"系列以临摹古画为主，徐家礼称"元明以下得百数家"。根据我的查考，除以上几例，徐家礼临摹的画家和画作还包括：唐代王维《箕山图》《峨眉雪霁图》戴怀古临本，李思训《商山图》《若耶溪图》；宋代赵伯骕《寒坪积雪图》《鹦鹉洲图》，赵伯驹《滟滪图》，米有仁《大挑邨图》，李公麟《崆峒图》，赵千里《燕子楼图》；元代王蒙《投金濑图》《落雁峰图》，赵孟頫《石门图》《粟×图》；明代关思《嵩门待月图》，仇英《圯桥图》，宋旭《终南山图》，沈周《浣溪草堂图》，蓝瑛《广泉图》，文嘉《松雪斋图》，蒋嵩《赤壁图》，钱谷《香水溪图》，黄小痴《悉檀图》，华嵒《雪堂图》，王宠《濂溪图》；清代朱昂之《鸳鸯湖图》，方薰《露筋祠图》《皱云石图》，邹喆《采石矶》，王翚《浮盖山图》《天台山图》《阳关图》《黄陵庙图》，冯仙湜《曲院荷风图》，刘公基《瑞石飞露图》，蓝瑛《白云寺图》，汤右曾《东林抱秀》，宋骏业《监江桥图》，张奇《×矶图》《曲靖温泉图》，顾南原《剑阁图》，金俊《巫峡图》，张玉川《老人峰图》，陆日为《东龙山图》，罗烜《龙泉双月图》，钱大年《虎头石图》，上官周《异龙湖图》，冯仙湜《鉴东山图》，沈永年《×湖图》，张鹏翀《清秘阁图》，顾昉《邓尉探梅图》，吴颖《麻姑仙坛图》，笪重光《桃叶渡图》，钱书樵《鉴湖图》，朱寻源《钱塘江潮图》，顾春甫《莫愁湖图》，项昌庵《玉笥山图》。另有少量未查明画家信息者。

"卧游图"的临摹对象广泛，包括唐宋元明清诸代，以明清数量

为最,清代初中期的画家尤夥。这些画作很多如今已不存世,但它们都曾在19世纪的最后两个十年出现在上海的文人交互中。徐家礼为今人提供了一份宝贵的记录,有助于我们了解晚清上海的古画存留、收藏与流传的状况,与各种书画著录相比,"卧游图"系列更可以让人一睹画作面貌。

值得注意的是,这种交互的实现,是由一种新兴的技术与资本力量所凝聚——印刷资本主义,现代报刊的机械复制与公共传播将文人、画家、藏家和报人聚合起来,以报刊为中心形成新的文化群体,并将这种交互体现为新式的综合性文化刊物。照相石印技术使得图像印刷更为准确和快速,但问题是,对这些古画,为何不直接复制?在"卧游图"开始刊发的1889年,点石斋早已复制出售了大量古人名画,为何需要徐家礼来临摹,之后付印?显然,这里考虑的是媒介限制的问题,美查需要徐家礼先把古画转化为白描本,并以墨线为主,较少积墨和渲染,然后才可照相石印(点石斋直接复制的古人名画也是有相当大的种类限制的)。这些画作就纯粹是为了复制的艺术,徐家礼显然了解石印媒介的特性,"卧游图"自然是山水画,画山水主要靠墨线,因此重点表现山石树木,用各种线描和皴法来凸显山石树木的纹理与形状。面貌不一的各种古画,为了复制而被重新制成统一的制式与风格,在新的媒介中以另一种面貌呈现。这是一种本书前面所讨论过的再媒介的过程,即一种媒介在另一种媒介中的再现与转化。[1]这种再媒介性已经成为点石斋画家的一种自觉意识,他们意识到图画在照相石印中的表现,并适应这种表现。在再媒介的过程中,丧失的/增添的是什么?徐家礼、吴友如等点石斋画家的画作从提笔一开始就是为了石印,为了在另一种媒介中呈现。原作在这里并不重要,复制品成为目的,这是真正的"光晕"(aura)的消失。"原真性"的概念本身消失了。是否可以说这是一种新的图像形态的出

〔1〕 Jay David Bolter and Richard Grusin, *Remediation: Understanding New Media*, Cambridge: MIT Press, 1999, p. 45.

现,印刷品就是原形态?当点石斋招募画稿,强调画家用"新鲜浓墨""尽行画足",不正意味着本雅明说的那种转变——"被复制的艺术作品变成了为可复制性而设计出来的作品"吗?[1]

在"卧游图"系列之后,《点石斋画报》的插页产品主要由点石斋画师来提供,在时事画之外,张志瀛、金蟾香等人换上另一副笔墨,虽然依旧依靠墨线和工笔,但粗细更自由,留白更多,适于在新媒介中表现,同时为点石斋的读者们提供与细密充满的时事画相比更传统精雅的视觉世界。我们强调《点石斋画报》图像世界的丰富性,这种丰富性根本在于一种复杂、多样、丰富、平衡的视觉空间。而这种视觉空间,尤其作为一份定期发行出售、广泛传播的图画刊物这一载体,而具有了强烈的公共性,点石斋的图像世界可谓晚清中国视觉公共空间的重要样本。这种公共性自然首先来自新闻时事画这一主体内容,新闻时事作为公共事件,在此以图像的形式为晚清时人提供一种关于社会的认知,描画出一幅动荡杂糅的世界图景,但我通过本文的描述想要证明的是,不仅如此,与时事画相比更高雅和传统的上层美术图像也参与到了这种公共视觉空间的建构。点石斋的插页画以线描的田园山水、历史人物、闺阁仕女、花鸟翎毛,与时事画的中法战争、洋场新物、乡野怪胎、妓女八卦等内容并置在一起。正是在一种综合文化产品的背景下,我们才会看到点石斋提供给晚清国人的完整的视觉世界,才可理解它在表现域外新知新物、乡野奇闻与家国时事时所进行的那种平衡——传统的颇具装饰性的线描图画,与各种杂糅了不准确的透视空间关系、新鲜未知器物的再现、充满动感与叙事性的不稳定的场面等内容的时事画一起,为画报的读者们展现一个一面破碎一面仍完整、一面动荡一面尚稳定的外在世界与其身处环境的图景。

"卧游图"系列全部为山水画,正是这一视觉公共空间中最稳定、

[1] 本雅明:《机械复制时代的艺术作品》,阿伦特编:《启迪:本雅明文选》,张旭东、王斑译,北京:生活·读书·新知三联书店2008年版,第240页。

传统的部分，不过，在这里我们仍然可以感受到与具体时代环境相适合的氛围和信息。仔细观察"卧游图"的内容，在高山流水、竹锁桥边的传统类型题材之外，徐家礼格外注重具体的地理信息，其山水追求写实，处处与真实的地理风景相对照，这在其题跋文字中清楚可见。大量图画的题跋叙述此处风景的地理信息与风光状貌，可作一篇山水游记小文来读。比如："异龙湖，×江之支派也。其源自石屏州西四十里，流经宝秀山塘又东南而×州境。湖广百五十里，九曲三岛，素号名区。东岛近小水城，其在大水城者为西岛。上有海潮寺，水由东西岛汇，循南岛而东趋×江。濒湖居民以栽藕为业，红白闲开，烂灼数百亩。风来水面，月上峰颠……"文字的主要内容就是对异龙湖的地理位置和面貌等信息进行了细致介绍，而非传统的景状描摹和诗词抒怀。在"卧游图"里并非临摹的那批绘画中，这种追求更为明显。与中国主流山水画更偏重于精雅的意境塑造与文人精神趣味传达的传统相比，我愿意说"卧游图"系列所提供的图像更意在指向一个外在的真实的地理空间。前引《山窗读画图》弁言在叙述"卧游图"缘起之后，徐家礼称："余于山水一道略解皴染，未窥涯涘，葫芦依画，瑟柱徒胶，阅者但玩其景之真，不必问其笔之工拙焉。"[1] 这种对"真"的自觉追求，在中国山水画传统中并不多见，把"景之真"看作比笔墨更高的价值标准。这当然可以被理解为是画家水平不行只有将自己当作是山水风景的临摹照搬者，但徐家礼并非不入流的画工，此语自谦有之，更多则可解读为一种风景表征意识的隐微变化。"葫芦依画"，古画的山水世界被征用于这个更加具体的地理空间，并与其他的画报图像一起，在读者那里塑造出一种故乡／家国／民族的感觉。

"卧游图"中的地理风景包括了浙江雁荡山、浮盖山、钱塘江、贵州白云山、江西鸳鸯湖、南京孙楚酒楼、杭州西湖、山东箕山、安徽采石矶、绍兴鉴湖、河南嵩山、四川峨眉山、天台山、云南异龙湖等，这些风景以图像和文字叠加的形式定期传送至画报读者眼前，确

[1] 徐家礼：《山窗读画图》，《石印卧游图集胜》，上海点石斋书局1891年版。

实不虚"卧游"之名。徐家礼对临摹对象显然是有选择的,在山水画中更侧重写实一派,注重山石树木的构型,物象丰富、构图完满,而少有空灵、淡远的写意之作。在美查开始这一项目的最初设想中,一方面是古画的复制传播,另一方面则是自然地理空间的呈现,后者是点石斋持续的兴趣。按照安德森(Benedict Anderson)关于现代民族国家的著名研究,地理名称的累积,有助于一种"同时性"和"共同体"感觉的生成。图像所提供的景致与文字所提供的信息,在读者那里召唤一种共有、分享、同处一种时间和同一个地理边界范围的民族感受。

在安德森的著作中,以小说和报纸杂志为主的印刷资本主义对于民族国家这一"想象的共同体"的形成起到了重要的作用。这一研究同样忽略了印刷图像的内容。安德森论证了小说和报纸在"同时性"(meanwhileness)想象中的重要作用,"大量印刷白话文字的效果,在于它具有协同社会时间及空间之想象的能力",报纸在这方面的作用尤其大,"它策动人们同步想象遥远地方发生的事件",从而与文字覆盖范围内广大的他人产生虚构的关联,这是认同得以发生的基础。报纸上的各种事件毫无关联,仅仅因为它们在时间上的"同时"而被排列在一起。读者们通过阅读报纸,与他众多的毫无关联的同胞分享这相同的时间,从而获得相同的空间感。[1]共同的时间与空间之感,是民族共同体想象的根本。在这样的过程中,印刷图像是不该被忽略的内容。晚清画报充分参与了这种共同体想象的建构,在视觉图像当中,城市构造、乡野环境、战争场景、域外世界等构成一种具体的空间网络,其中充斥着各种各样的官府、宅院、妓院、茶馆、客栈、学堂、大菜馆、制造局、轮船、马车等,按照安德森的说法,这些复数的空间实体构成一种"社会学的情景"[2],读者的目光正是在这种坚实的社会学情景中移动,等于"被置于一个经由谨慎而一般性的细节所

[1] 安德森:《想象的共同体》,吴叡人译,上海:上海人民出版社2003年版,第16—36页。
[2] 安德森:《想象的共同体》,吴叡人译,上海:上海人民出版社2003年版,第30页。

描绘出来的社会景致（socioscape）之旁"[1]。而正是这种情景、这些复数名词在画报读者心中唤起了一个社会空间：那里充满了彼此相似的官府、妓院，其中没有任何一个具有独特的重要性，然而它们全体（以其同时的、分离的存在）代表了这个晚清社会的存在。就在这种地理景致中，一种同时性的世俗空间形态显现出来，这个形态有着隐隐显出的边界，发生在这个空间里的动乱、丑闻、危机，形形色色的缺乏个性的人——贪官、妓女、假维新党，无限重复堆积，共同塑造出一种"同时性""总体性"的共同体感受。

而卧游图更是直接展现地理空间，大好山川，从南至北，从东至西，从高山大湖到小桥流水，它们有着确切的位置和具体的地理特征，在读者面前展开一次特殊的旅程，连接起一个相对传统的稳定的自然地理空间。与时事画所提供的变动不居的社会空间相比，这里更稳定而少变化，以一种自然属性为人提供一种坚固的归属感。但"卧游图"作为一份新闻画报的附赠产品，围绕在其周围的图像语境毕竟会影响它意义的表达。如果我们说时事画构成了一种社会空间，那么卧游图的自然空间最终是被吸纳进那种社会景致中的。要理解这一点，可以看画报的另一份插页产品——《皇朝直省府厅州县全图》（图19）。在"卧游图"持续放送的1891年至1892年，《点石斋画报》陆续刊发了一套印制十分精美的中国地图。美查还为这套地图提供了封面、目录和后记，后记称，开朝以来领土范围前所未有，"是地必有图"，然而"藏诸内府"普通人看不到，这次连载的题图是重印已经绝版的多年前由湖北出版的一套地图。[2]根据瓦格纳的研究，这套地图出版于1863年，由胡林翼等制作，通常被认为是现代中国地图的开始。《点石斋画报》重印此地图并随画报广泛发行，同时根据新的清朝版图变化而对地图作更新修正。[3]这套地图是在西方地理科学标准下的现代

〔1〕安德森：《想象的共同体》，吴叡人译，上海：上海人民出版社2003年版，第32页。
〔2〕美查：《皇朝直省地舆全图书后》，《点石斋画报》1892年第290号。
〔3〕关于这套地图的具体情况，参见瓦格纳的研究。瓦格纳：《进入全球想象图景：上海的〈点石斋画报〉》，《中国学术》第八辑（2001年4月）。

图 19 《皇朝直省府厅州县全图》,《点石斋画报》1891 年第 261 号

中国地图,我们需要把它与卧游图联系起来,这种联系并非生硬而纯粹的嫁接,而是在一种互为语境的意义上,各自的内涵与意义在释放中相互关联。《点石斋画报》杂糅、并置各种图像,它们之间并无逻辑与意义上的实在联系,而就是在一种时空一致的族群共同体感受中获得相关性。如前所述,卧游图的山水有一种外在的指向,当它与地图这一最抽象、同时又是最指涉外部地理空间的文化符号并置在一起,便更加成为一种具体的实景,填充着一种后来可以名之为民族国家的地理空间。地图与山水画,前者抽象,后者具体,结合在一起,便形成一种相互补充的新奇意义感受,《点石斋画报》以综合图像的方式,将抽象的地图具象化为一处一处的风景、一座一座的城市、一片一片的乡村,指向一个"世俗的、水平的、横向的"共同体,这个

共同体分享着共同的矛盾与危机、振奋与涣散、希冀与想往——那是晚清中国的地平线。

四、结语　机械复制的极端：画谱/画册

在前引《分送画谱预告》中，美查充满自信地认为《点石斋画报》定期附赠的插页画可以在将来"集有成数装成册页，不独临摹家可用作画谱，即明窗净几展玩一通，亦雅人自深其致也"。[1]画报的读者到底怎样对待这些插页画，现在已无从得知，但它们中的部分确实被点石斋集合重印成册。徐家礼的"卧游图"后来出版为《石印卧游图集胜》，许多插页画也被收录进《点石斋丛画》。晚清图像印刷之繁盛，最充分体现在前所未有的大量石印画谱/画册/画传的出版。这些画谱与前代木刻版画相比，体现出一些新的质素。

在《点石斋画报》创刊后的第二年（1885年），点石斋重订出版了其最重要的一份画谱《点石斋丛画》（图20）。美查在写于1884年的序言中称："本斋丛画之刻图不下六百余，皆零金碎玉所继承，海内名流颇不鄙薄，今又集若干，时初印者适售罄，删减初印中不惬意者二三成，盖求其画尽美尽善也。"该丛画共10卷，8册。丛画每一卷都有根据绘画题材确定的命题，卷一匡庐面目、卷二穷源竟委、卷三明月前耳、卷五六朝金粉、卷六涉笔成趣、卷七活色生香、卷八山深林密、卷九太常倦迹、卷十妙契同神。大概统计，整套丛画有画稿670余幅，诗歌200多首；画家、书法家有清代及历代50多位，包括沈周、王翚、唐寅、陈淳、八大山人、任伯年、恽寿平、郑板桥、费丹旭、钱慧安、沙馥等诸多名家，也包括《点石斋画报》的画师如田子琳等。

前文曾引用《丛画》跋文，"今主人重为审定，精益求精，大家

〔1〕《申报》1879年7月20日。

图 20 《点石斋丛画》，1885 年

名作，按图具在，排列门目，灿然秩然，缩为巾箱，较便轮辑。观画之术，惟逼真而已，得真之全者绝也，得多者上也，循览斯谱，可谓逼真赏鉴之家。"这里可见点石斋为自己的精确复制技术自豪，认为其做到了"逼真"。图像复制要保真，同时"真"还是美查对图像再现本质的确认。前引《点石斋画报》跋文即强调新闻画报的要义在于真，为达到真实则需放弃不重真实的中国画传统而采取西法。他的图像印刷帝国也确实采用了最新式的照相石印术。

而技术也确实带来了进步。晚清石印画册数量达到了前所未有的程度，乔迅（Jonanthan Hay）在其文章中曾对此进行详细的梳理介绍。[1] 这种画册之繁荣，不仅表现为数量，而是显示出图像复制性质的一种深刻变化。点石斋对此已有自觉意识——"不独临摹家可用作画谱，即明窗净几展玩一通，亦雅人自深其致也"，这意味着传统的木刻版画画谱在多数情况下主要是作为一种供学画者了解和学习绘画技法的工具，而非一种保存和传播画作的手段、一种具有独立价值的审美鉴赏的对象，但现在点石斋印行的画集则具有了后一种价值。照

[1] Jonathan Hay, "Painter and Publishing in Late Nineteenth-Century Shanghai", in *Art at the Close of China's Empire*, edited by Ju-hsi Chou, Phoebus, V. 8, Arizona State University, 1998.

图21 《海上名人画稿》，同文书局，1885年

相石印既简单方便又真实可信，晚清的刊本画册便逐渐与教学画谱拉开了距离，成为名家名作出版与传播的途径，比如《任伯年先生绘画真迹画谱》（1887年）。借此，晚清海派画家的作品比此前任何时代作品的传播都要广泛，成为大众视觉文化的重要内容。在彼时的众多画谱／画册中，上海"名人／名家"画稿成为一个反复被出版的项目，各类海派画家名流的作品合集层出不穷，如《海上名人画稿》（1885年）（图21）、《上海名家花鸟画稿》（1870年代晚期）、《增广名家画谱》（1888年）、《画谱采新》（1888年）、《古今名人画稿》（1891年）等，任何一种前代的画派都未曾获得如此自觉的作品集合与传播。而这种绘画的传播与接受行为，在传统刻本时代，只能是针对各种相对简单的画谱和书籍插图等。晚清上海乃至更广大地区的普通人对于古典名作与当代名家的作品的接触肯定比前辈古人要容易得多，技术导致了美术消费的平民化。晚清海派画家之声名，不仅仅像传统那样来自画家、文人和藏家内部的相互评价，更来自范围广大的阅读大众。乔迅讨论了名人概念在晚清上海大众印刷媒介条件下的变化，认为名人在某种程度上成为媒介的产物，曝光率取代了传统的藏

之名山，名家的对象也由传统的知音变为大众读者。[1]

这正是机械复制时代的艺术状态，具体而言是照相石印技术带来的一种再媒介效果。照相石印技术将不同年代、不同来源、不同内容、不同物理形态、不同尺寸、不同版式、不同功能的画作再次媒介为一个整体的、统一的形态，大小一致、质地一致、视觉形态一致，一册在手，赏玩无穷。混杂的原作被复制为统一的制式，取消其历史与地理的来源，同时性地出现在一起，供读者在另一个时空里方便地欣赏把玩。因此，在我看来，现代意义上的画册是一种最极端的机械复制的艺术，图像的机械复制与公共传播在这里达到前所未有的程度。

以"点石斋"为代表的晚清图像印刷事业，在在显示出一种"图像印刷资本主义"的形成，以往学界一直关注照相制版术之后的现代图像印刷，本章则希望呈现出19世纪后半叶中国机械复制图像已经形成的丰富世界，与此同时深入对《点石斋画报》和晚清上海乃至江南图像市场的研究，供方家讨论。

[1] Jonathan Hay, Painter and Publishing in Late Nineteenth-Century Shanghai, in *Art at the Close of China's Empire*, edited by Ju-hsi Chou, Phoebus, V. 8, Arizona State University, 1998.

中 编
观看的主体

第四章　｜　作为视觉装置的"看客"

1906年一二月间,鲁迅已在日本仙台医学专科学校待了一年半。新学期开设了中川爱咲教授的细菌学课程,中川教授在课堂上使用了从德国购置的幻灯机来展示细菌的形态,在教学之余,教授也会放映一些反映日俄战争(1904年2月至1905年9月)的幻灯片,根据鲁迅当时的同学铃木逸太的回忆,这样的放映大概有四五次。[1]正是在这个课堂上,鲁迅后来叙述自己看到了一张充当俄探的中国人即将被日本人砍头的"画片",周围是同为中国人的"麻木的看客",鲁迅因此看到中国人麻木的灵魂,进而弃医从文,立志通过文学来改造国民性。[2]"麻木的看客"从此成为现代中国文学乃至普遍的中国人文化理解中的一个核心论断,是体现一些中国人"国民劣根性"的一个核心形象。对于鲁迅幻灯片事件,下一章会有详细的分析,这里是希望将"看客"形象溯源至更早的时期。

鲁迅的描述非常有画面感,在《呐喊·自序》(1922年)的回忆之前,他早在其小说中反复描画过看客群体,如《示众》。鲁迅的描述非常具有视觉性,令人头脑中活画出一幅看客群体图像。实际上,

[1]《铃木逸太氏访问速记录》,载"鲁迅在仙台的记录调查会"编《鲁迅在仙台的记录》,日本平凡社1978年版,第157—158页。
[2] 鲁迅:《自序》,见《呐喊》,北京:人民文学出版社1973年版,第2—3页。

这一图像早就在晚清画报中大量出现过。以《点石斋画报》为代表的近代报刊图像以图画为新闻，提供了近代中国社会方方面面的视觉形象，但若仔细考察画报图像，一定会发现其中最大的一种形象，莫过于围绕各种新闻中心观看的人群了。这个看客群体既出现在新式发明的周围，也出现在怪胎异事的旁边，他们是城市里新式剧场里的观众、大马路上的行人，也是乡村房舍门外窗边探头探脑的邻人。在西美尔和本雅明的观察里，现代性都市与大众同时出现，而这个大众若有一个统一的面目的话，那首先就是"看客"。本雅明早就指出，观看是现代人最主要的行为，并刻画出一个用目光抚摸城市的"游手好闲者"，而晚清画报中的围观人群则遥远地提前呼应了那个巴黎的观察者。

在本雅明的"游手好闲者"与晚清画报看客之间挂上关联，我并非没有意识到这里个体与群体、自觉与非自觉等有关主体性方面的差异，实际上，建立这种关联，我正有意揭示出晚清画报看客形象所呈现出的一种自觉，一种对"看"的自觉，而这在以往研究中往往都被忽略了。最终，看客成为近代中国的一个重要的视觉装置，它为观者提供一个位置，将观者引入画面，使得观看产生一种叠加的效果，并成为绝对的主题。

一、"看客"作为一种视觉装置

鲁迅幻灯片事件本身就是一次现代性的视觉创伤事件，鲁迅首先是观者，他是讲堂里众多看客的一员，而这次观看引发了启蒙者与文学者鲁迅。只是与别人不同，鲁迅看到的是"看"，他看到了一种特殊场景之下的观看。鲁迅看到"看客"的时候，头脑里是否记起了他儿时常翻的《点石斋画报》中那些"油滑"的围观人群？鲁迅曾经写文字评价过《点石斋画报》，肯定其宣传新知的作用，也批评其笔

图 1 《俗服僧身》,《点石斋画报》(辛一,五)

调与趣味的油滑[1],甚至提炼出画报中流氓的形象特征如眼镜和雨伞,但从未提到过其中的"看客"形象。以鲁迅对看客的敏感和重视,这是有些奇怪的。一方面,我们当然可以说是因为点石斋的看客并不是围观斩首的看客,可是鲁迅所批判的看客并不仅仅局限于围观砍头;另一方面,在我看来,也许更重要的是看客形象的特殊媒介功能,一旦看客成功地引导了观者的目光,就在某种程度上使自己隐身,因为看客是作为目光的媒介,而媒介总是显现为透明的。鲁迅所熟悉的"流氓",在《点石斋画报》中常常是看客的一员(图1)。点石斋(包括其他不少画报)不仅展现了城市中的视觉活动,更有意识地创造了看客群体这一形象。而看客形象正说明了晚清画报画家对"看"具有极高的自觉意识。

[1] 鲁迅:《上海文艺之一瞥》,见《二心集》,北京:人民文学出版社1973年版。称《点石斋画报》是"传播时务的耳目",但也指出"画家笔调之趋于油滑"。

1. 视觉活动与观众

前引1897年6月《新闻报》的一篇文章《味莼园观影戏记》,开篇即说:"上海繁胜甲天下,西来之奇技淫巧几于无美不备,仆以风萍浪迹往来二十余年矣,凡耳听之而为声、目过之而为成色者,举非一端,如从前之车里尼马戏,其尤脍炙人口者也,近如奇园、张园之油画,圆明园路之西剧,威利臣之马戏,亦皆新人耳目,足以极视听之娱",而"新来电机影戏神乎其技",正是沪上视听娱乐的新宠儿。[1]《味莼园观影戏记》是中国最早的电影评论文章之一,作者显然是一位时髦的上海市民,在讨论其观影感受之前,他先总结了上海开埠以来的各种西式感官娱乐活动,包括马戏、油画、西洋戏剧等,直到最新的电影。

在都市现代性的进程中,以视觉媒介为代表的各种新式感官技术与活动是非常重要的内容。在王韬的《漫游随录》中,西人舞蹈、戏剧等都是重要的记载内容。晚清上海的各类旅游指南书中也都对此大加表彰,如藜床卧读生《绘图冶游上海杂记》(1905年)中记载"外国跳戏":"西人有跳跃之戏,每年必举行一二次,张布幔于法捕房石台上如行帐,然戏必夜燃地火灯十百盏,密若繁星,灿如白昼。所谓戏者,不过袖短衣互相搏击……西人游戏之中仍寓振作之意……"[2]而这一切在晚清画报中获得了充分的图像表现,观灯会(图2)、看赛马(图3)、看马戏(图4)、观西剧(图5)、听戏(图6)、看新舞台戏(图7)、赏油画(第二章图29)……近代上海的时髦市民首先是热情的观众。画报对这种视觉经验的大量再现,体现出一种对新式视觉模式的自觉意识,因为只有对这种视觉新变形成自觉意识,才会产生大量对视觉本身的再现。

仔细观察就会发现,在这些图画中,画家既精工细画了灯会、舞

[1]《味莼园观影戏记》,《新闻报》1897年6月11日。
[2] 藜床卧读生:《绘图冶游上海杂记》卷六,十四,上海文宝书局1905年版。

图 2 《法界悬灯》,《点石斋画报》(丁十,八十)

图 3 《赛马志盛》,《点石斋画报》(甲二,十五)

第四章 作为视觉装置的"看客" 165

图4 《观西戏述略》，《点石斋画报》（巳十一，八十二）

图5 《西剧二则》，《点石斋画报》（午五，三十七）

图 6　吴子美《看戏轧伤》,《点石斋画报》(甲六,四十九)

图 7　《舞台新机》,《图画日报》,1909 年

图 8 《法界悬灯》（局部）

台、马戏、油画本身，同时更对大量观众本身做了浓墨重彩的表现，甚至观众本身成为占据画面绝大部分的重点。这些剧场里、舞台下、活动中的人群，只有一个身份，就是观众。近代画报塑造的第一种看客形象就是这种观赏活动中的观众。这种看客数量众多，他们翘首以盼、或站或坐、注目凝神，观赏眼前的丰富活动场景。作为观众的市民在画报中经常被处理为一种统一而模糊的面目（图8），人物的姿态一致、目光方向一致、服饰动作等都没有精细的具有差异的描画，而是几乎是一个形象的大量重复，尤其是远处的人物，在同质重复的基础上逐渐模糊简化，甚至不可辨认。

2. 虚构的看客

在描画各种观赏活动中的观众之外，晚清画报还呈现出另一种更具意味的看客形象。此种看客遍布各种场景，他们围绕在新式器物的周围，散落在乡野田间，围观各种突发事件和奇闻逸事，他们是观看的人群，是晚清画报图像中呈现出来的最大的中国人形象。

图 9 《日之方中》(局部)

　　作为"时务的耳目",晚清画报中有大量描绘西方新式器物的图像,比如火车、钟表、潜水艇等,在这些新物周围,画师总会花费大量的笔墨细致描摹周围观看的人群,甚至你会感到他对人群描绘的兴趣超过了对器物的展示。如第一章中讨论过的《日之方中》(图 9),街道上的人群得到了细致表现,人们三五成群,在"报风旗"和"验时球"之下的人们仰头注视着新物,稍远一点的人们指点着、交头接耳,似乎在讨论此件事物。人群中有男女老幼、士绅、洋人与下层百姓,画家显然有意以最广泛的排布来表现普遍的上海街头人群。另一张《气球泄气》(图 10)也是如此,周围三五成群的看客,看到热气球坠落,人们呼喊惊叫、交谈指点。可见,《点石斋画报》展现此类新物看客的时候,人群经常是三五个一组,互相之间构成对话交流,而这种组合也显现出身份的区隔,士绅与劳力阶层、与妇女儿童之间总是有空间距离的,但在表现大规模群体观看的时候,这种距离则消失,不同阶层的人杂糅起来。另外,根据距离中心事物的远近,看客通常可以大致分为内圈、中圈和外圈。内圈紧邻事物事件中心,看客的动作表情更大,惊、喜、慌等情绪表现都分外夸张;

图 10-1 《气球泄气》,《点石斋画报》(壬五,三十九)

图 10-2 《气球泄气》(局部)

图 10-3 《气球泄气》(局部)

图 10-4 《气球泄气》(局部)

相比之下,中圈人群的表情和动作要弱些,而外圈则更弱,这一点在《气球泄气》一图中体现得非常清楚。

而在洋场新物之外,晚清画报以同样的热情表现突发事件,如火灾(图 11)、车祸(图 12)、打架等,还有大量的各种乡野奇闻——怪胎、果报、悍妇、和尚嫖妓等,在这些场景的呈现中,也一定会出现大量看客。他们惊惧、欢叫、交头接耳、睥睨窥视……此种看客表现中,画师也体现出一种有意识的结构性,男性、士绅距离事件中心更近,老人妇孺和下层劳力则多在外围,

图 11 《灭火药水》,《点石斋画报》(庚五,三十四)

图 12-1 《舆脱辐也》,《点石斋画报》(丙二,十四)

图 12-2 《奥脱辐也》(局部)

图 12-3 《奥脱辐也》(局部)

图 12-4 《奥脱辐也》(局部)

第四章 作为视觉装置的"看客"

图 13 《收肠入腹》，《点石斋画报》（子二，十一）

同时，窗、楼、台等建筑构件成为外围看客的重要空间依据，并由此突出了视线的多角度、观看的多样性与不可遏制。《醋溜（熘）黄鱼》（第一章图 10）中，除了场景中心旁边助战的人群，还有楼上窗内妇人俯身看着楼下的闹剧，门口几人挤在一起，向内张望。画师费尽笔墨描绘这些看客，每个人的动作表情都不同，无一重复。那些在楼阁窗中、门内、街边店台里面张望的眼神，最好地体现了观看的欲望。

更重要的是，在很多情况下，这种围观群体不可能是现实场景，真实状况下不可能出现那么多的人在周围观看，实际是画报在虚构看客，有意识地营造出一个观看群体。这种"不可能的观看"是非常有趣的现象，它表明"看客"具有重要的图像功能，更突出表现为一种对观看的自觉意识。比如表现西医手术的《收肠入腹》（图 13），在门外、帘外有那么多人挤着观看，当然不可能是真实的手术场景，图中一个人在努力地关门，也表现出在这里观看是被禁止的。还有不少发

图 14 《不甘雌伏》,《点石斋画报》(未二,十五)

图 15-1 《女中丈夫》,《点石斋画报》(酉一,七)

第四章 作为视觉装置的"看客" 175

图15-2 《女中丈夫》(局部)

生在室内的秘密故事（图14），本不会被看到，但画面却虚构出窗边门外探头探脑的窥视者。这种窥视尤其又体现为玻璃窗外的看客，《女中丈夫》（图15）中玻璃窗外的男性窥视者的位置非常奇怪，画师显然是为了表现看客而勉力为之，看客形象已经成为晚清画报图像表现的惯例。

可以说，与画面中心的气球等新物相比，画师费了很大力气来描绘看客群体，表现出丰富的类型、活动的动作表情，塑造了大量生动灵活的看客形象。这些都市中街道上、剧场里的人群，是晚清画报图像中呈现出来的最大的中国人形象，也是现代大众的第一个形象。本雅明将机械复制艺术与大众的出现联系起来，他说："大众是一个发源地，所有指向当今以新形势出现的艺术作品的传统行为莫不由此孕育出来。"这个大众何时显现自己呢？"在大阅兵和巨型接力赛中，在运动会和战争中，在这由摄影机和录音机捕获到的一切当中，大众面对面看到了自己。这个过程是同复制和照相技术的发展紧密联系在一起的。照相机往往能比肉眼更好地看清大众运动，一个鸟瞰能最好地抓住一个几十万人集会的场面。"[1]不过事实上，在早期摄影照片中

[1] 本雅明：《机械复制时代的艺术作品》，阿伦特编：《启迪：本雅明文选》，张旭东、王斑译，北京：生活·读书·新知三联书店2008年版，第260页。

并不常见大规模的大众群体，相反倒是在早于本雅明论述三十多年的晚清中国石印画报中，大众首先作为一种群体性的"看客"出现了。在石印画报媒介中，看客具有什么样的作用呢？

3. 看客的功能

在中国图像传统中，人群的形象不多见，但也并不稀见，主要存在于风俗画、年画和小说插图等通俗图像形式中。在市井风俗画如《清明上河图》中，虽也不乏基本没有行动的单纯观看的群体，但总体上，街道上的人群都在进行各种活动，观看并非纯粹单一的动作。同时传统风俗画中的人群观看的焦点通常是分散的，并没有一个统一的视觉中心，但在近代新闻图像中，看客的凝视具有高度一致的聚焦点，而这正是看客形象的核心功能。

画报为什么要塑造看客形象？第一，希望借此来增强一种新闻真实性。画报是新闻图像，真实性是报刊反复强调的属性。《点石斋画报》文字常常着重指出其内容有确凿来源，甚至当有误时，会发表勘误，对违背真实之处做出纠正。吊诡的是，图像恰恰通过虚构看客来增强一种真实的效果——看客起到了见证的作用，见证事件的真实，看客充当了见证人的身份。这样，中心事件既有参与者也有观看者，那些"不可能的观看"恰恰是为了证明事物的"可见"，因为可见，事件才会被相信为真。

第二，看客可以引导画报读者的目光。为什么读者目光需要被引导？这主要是因为晚清画报构图主要仍采用传统的散点透视和风俗画的满式构图，尽管也有一些西式的中心透视法和构图方式，但总体上仍是传统画法，尤其是在室外空间（室内空间由于建筑本身的直线条而更容易符合焦点透视法）。因此画报的中心焦点并不突出，而画报乃为新闻，需要焦点突出，令信息快速直接地传达。那么，看客的出现就起到了引导读者目光聚焦的作用。比如《粤妇产怪》(图16)，通过看客视线的围聚，有效地将读者目光聚焦在怪胎

图 16 《粤妇产怪》,《点石斋画报》(丝十,八十)

图 17-1 《跑竿贾祸》,《点石斋画报》(竹二,十一)

图 17-2 《跑竿贾祸》(局部)

图 17-3 《跑竿贾祸》(局部)

的中心点上。《跑竿贾祸》(图 17)也通过下面仰头指点的人群,将画面中心点定为上面竹竿上的贼人。在缺乏中心透视的条件下,看客确实可以引导和规定读者的目光聚集于画面的中心点。《士贰其行》(图 18)的故事发生在宅院内,某人在打妇人,按照生活常理,外面的人是无法知道院子里正在发生的事的,但是画师在墙头画了偷窥的人,在院墙四周画满了日常活动的人群,有挑担子的、叫卖的、行路的、照顾小孩玩耍的,虽然人们各自活动,但通过人物指点、交谈、拢耳倾听、头脸转向等信息,读者可以非常明确地感知到他们与院墙里的事件有关,他们是"看客",是事件的关注者。画报读者的目光落在每一个神色动作各异的人身上,但最终都会引导向宅院里面耸人听闻的故事。

第三,因此,看客实际是对读者的召唤,是图像提供给读者的位置。读者占据看客的位置,进而进入画报的情景,理解画面的故事,

第四章 作为视觉装置的"看客"　　179

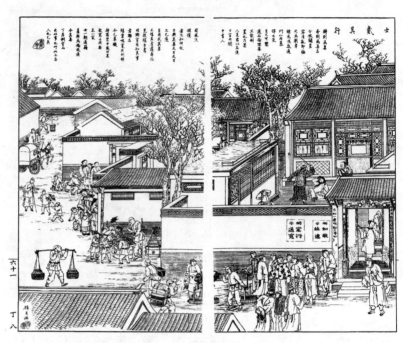

图 18 《士贰其行》,《点石斋画报》(丁八,六十一)

顺利接受画面传达的全部信息,成为合格的读者,也即成为看客。看客将读者内化为看客之一,使之成为画面奇观周围的一员,进而强化了读者的看。最终读者与看客形成一种"视觉共同体"。

第四,于是,看客对读者的这种引导和规定就不只是针对读者的目光,同时也是对读者情绪和心理的规定。看客的欣喜、好奇、兴奋、愤怒、嘲笑等情感态度,也规定了读者在观看时的情感态度,即看客先于读者观看,看客的态度是预设好了的读者面对此种对象时所应该产生的态度。看客是画师预设、预想的读者,看客负责把已经被规定了的态度、情绪、观念传达给媒介的接收者——画报的读者。看客很好地营造出了观看的效果——面对西洋新物而好奇惊喜,看到因果报应而感叹人心不古。不过,一方面是看客规定了读者,另一方面也要看到,可能是看客在代替读者表达、代替读者疏泄了情绪。那些挥动的手臂张开的嘴,实际上都是替代了读者的反应。读者不可能叫

图 19-1 《点石斋画报》图像中看客的情绪和动作

图 19-2 《点石斋画报》图像中看客的情绪和动作

喊,而看客代替读者将情绪宣泄出去。因此,一方面是规定,一方面是宣泄。看客的平均表情必定代表了彼时读者大众的心理情绪认知的平均数(图19)。比如《虚题实做》(图20),文字描述有轻薄之徒跟随围观马车和车中的妓女,"正在注目凝神之际",马车突然启动,致使此人受伤。这种"观看的人群"的核心作用就是以此达到图画所设计的视觉感知效果。马车周围指点、旁观的人群正是这样的作用,组织起读者/观者的目光,并进行结构,有效地使马车及乘坐的主人成为视觉的中心,同时有效地把那些同质的、被规定了的看客的态度、情绪、观念——羡慕又不耻——传达给媒介的接收者。在这里,文字与图画之间经常出现裂缝,画面展现最具视觉冲击力的一幕,香艳刺

图 20 《虚题实做》,《点石斋画报》(元十,七十九)

激,但是文字则通常指示出道德意义。而看客的形象则集窥淫和惩戒于一体,暧昧地引导着读者的反应。

这种看客与读者的附着一体,在前述"不可能的观看"/"虚构的看客"身上体现得更为明显。那些在窗外、门缝中的窥视性视觉,实际是为读者提供了一个观看的位置、情绪的出口,面对那些内室的、隐秘的、身体的场景与对象,看客的目光使得读者的观看有了搭载的中介,读者是顺着看客的眼光来看,以此减少读者偷窥的心理负担。这类似于劳拉·穆尔维(Laura Mulvey)所讨论的电影视觉的快感机制。穆尔维指出,好莱坞类型电影中女性作为被看的客体,同时属于片中男性主人公与银幕前的观众,观众的窥淫由于经过影片中男性人物的目光的中介而变得隐蔽。[1]《因疑悔过》(图 21),那个墙头

[1] 劳拉·穆尔维:《视觉快感和叙事性电影》,周传基译,选自李恒基、杨远婴主编:《外国电影理论文选》,北京:生活·读书·新知三联书店 2006 年版,第 637—653 页。

图 21 《因疑悔过》,《点石斋画报》(五,六十九)

上飘下来的窥视的目光,不正代替了读者直接的观看吗? 看,是快感的来源,这些图像所包含的窥视性视觉,反映出一种内在的观看的欲望,这不只是替代性满足,而就是快感本身。

晚清画报中遍布"看客"形象,它构成了近代图像和近代中国人观看的一个基本的装置。每一个图像都在构建它的理想的观者,提供一个理想的观看的位置,就如同西方裸体画中男性人物的位置,按照约翰·伯格的分析,那个画面中的男人的位置就是理想的观者的位置,女性裸体同时为他(人物)和他(观众)展示。[1] 观者恰恰是不可见的,观者自身没有形象,观者看见万物,却无法看见自身,所以无论是穆尔维还是约翰·伯格,他们的贡献都在分析出了观者观看的秘密,指出观者附形于影像内的人物,使得一种观看被凸显(画面

[1] 参见约翰·伯格:《观看之道》,戴行钺译,桂林:广西师范大学出版社 2015 年版。

第四章 作为视觉装置的"看客"　　183

内的观看），一种观看被隐匿（画面外的观看）。而晚清画报中的看客群体是人类图像史上第一次出现如此大规模的观者形象，它使得观看再也不能被隐身，观看是所有图画的主题。看客成为一种装置，一方面为画面内部赋予结构，正如前面所讨论的看客引导焦点；另一方面更是对画面之外观者的组织，规定观者的目光和情绪。

对这种画外组织还可以做进一步的理解，这个由看客所构成的视觉装置将各式各样的画报读者整合为一种统一的身份，有着相似的情感和态度，面对世界和自身所处环境形成一种共通的理解，由此"想象的共同体"有了形象。安德森高度重视现代报刊和小说对于形成"想象的共同体"的作用，人们对于报刊的同时性消费，使得一种共通的时间和空间感受被建立起来，人与文字覆盖范围内广大的他人产生虚构的关联，这是民族认同得以发生的基础。[1] 晚清画报的读者分享着时代的新闻，感受时空的同一性，同时更在那些反复出现的围观新物、见证时代、慨叹因果报应、愤激洋人欺侮、讽刺官场黑暗的看客群体身上看到自身的形象，画面内外分享着共通的欢欣或哀愁、振奋或焦虑，那可以被理解为是一种共同体的形式。"看客"构成了近代中国视觉文化的一种结构性装置。

二、观看的女性与凝视的辩证法

看客被我们看见，但转瞬就被遗忘，它是透明的中介，引导目光集聚于画面中心事物，其自身则被这个装置隐匿起来，看客一直在可见与不可见之间进行吊诡式的翻转。不过，在某些情况下，看客也获得了中心性的表现，成为主要的被看对象，即观看本身成为观者观看的对象。

[1] 安德森：《想象的共同体》，吴叡人译，上海：上海人民出版社2003年版，第15—35页。

前文指出，晚清画报看客形象体现出一种依照社会阶层和性别的分层结构，女性和儿童时常是在门、窗、台等建筑构件所提供的一定的阻隔和保护之下观看。而这种阁楼中张望的妇女，在吴友如的笔下获得了放大的集中的表现。吴友如在1890年离开《点石斋画报》创办《飞影阁画报》和《飞影阁画册》，题材发生变化，减少了画报的新闻性而增加了传统的人物、花鸟、风俗画，其中一个类别就是"时装仕女"，即表现上海当代女性形象，后来在吴友如去世后1909年上海璧园会社集合其画稿1200张成《吴友如画宝》巨册，将此类图画名为"上海百艳图"。吴友如确实擅长刻画上海的时装妇女，为中国传统仕女图贡献了一个新的类别——即在历史人物之外的同时代女性。吴友如的画法也不同于传统的单纯展现人物面貌形态的百美图，而是将人物放置于具体细致的时代环境，展示具体活动中的人物，这样，"百艳"就不只是人物面貌各异，而是活动、环境、动作大有不同，吴友如想要展现的并非是静态的美女，而是具体的参与各种活动的上海的时髦女性。这其中，有几张画表现的是单纯的观看，如《音容眷恋》（图22）、《游目骋怀》（图23）、《画屏秋冷》（图24）、《视远惟明》（周慕桥绘）（图25）等。在诸如吃西餐、打台球、家居日常等活动中，纯粹的凝视也成为上海这座新兴都市的重要活动之一。这座都市有着丰富的可看性，这些被细致描摹的女性不正是那些阁楼上俯身张望的看客吗？她们在高处凭栏远眺，指点、挥手、交谈、张望，游目骋怀、视远惟明，整个城市尽收眼底。图画也有意识地将所看的内容展示出来，在《游目骋怀》和《视远惟明》两图中，吴友如都有意画了新式路灯，展示现代都市特征。正如第一章所指出的，现代照明扩大了观看的时间和空间，吴友如将观看与灯并置在一起，实在表现出一种自觉的视觉性意识。《视远惟明》还画出了远处的西洋建筑，尽管按照人物视线的方向，这些西式建筑不在其视野内，但不同于其他的观看，这个女人手里拿了一个望远镜，她看到的必然是远景，而那些西洋建筑正是在很远处，画家显然是希望告诉我们，这位妇女眼中

图 22 《音容眷恋》,《吴友如画宝》,上海璧园,1909 年

图 23 《游目骋怀》,《吴友如画宝》,上海璧园,1909 年

图 24 《画屏秋冷》,《吴友如画宝》,上海璧园,1909 年

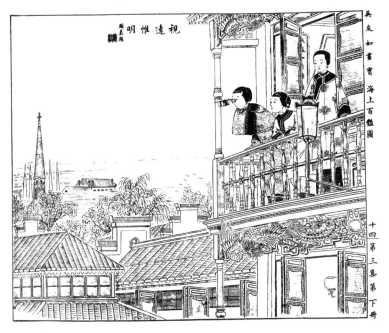

图 25 《视远惟明》,《吴友如画宝》,上海璧园,1909 年

图 26　马奈《阳台》(*The Balcony*)（1868—1869 年），布面油画，170cm×124.5cm，巴黎印象派美术馆藏

看到的就是画面里中西结合的城市新景观。

吴友如为我们提供了一种观看的女性形象，这是上海新女性的一种新形象，女性不止于被看，而是成为一个观看的主体。这让我们想起印象派先驱马奈（Édouard Manet）在吴友如画作二十多年前（1868 年）创作的油画作品《阳台》（图 26）。马奈被阳台内外光线强烈的明暗对比吸引，呈现出在前景明亮光线下穿着有着透明感的白色衣裙的两名女子，和她们身后在较暗处穿黑衣的男子，以及处在更幽暗内部端着食物的仆人。画面主体三人形成一个三角结构，两名女子一站一坐，坐者目光向斜下方看，站者在阳光下有些迷离的眼光投向前方，她们在阳台上闲散地观望。这一作品尺幅较大，约 170cm×125cm，当观者站在画前，形成的效果就仿佛我们与她们面对面，我们成了她们在阳台上观看的风景。尽管存在着巨大的差异，我想还是可以在吴友如笔下的阁楼妇女与马奈的阳台贵妇之间划上联系，鲁斯曼改造之后的巴黎，与现代市政建设条件下的上海租界，将一种人类活动——观看——推到极端，一个新的观察者的形象成为现代人的面孔。

与马奈不同的是，在《视远惟明》一图中，周慕桥画出了一个借

助现代视觉技术的观看主体。望远镜、显微镜等现代助视工具早在明代就已传入中国，并且进入了小说想象的世界，在李渔的小说《十二楼》中即有男子借助望远镜来获取芳心的故事。[1] 如今，手持望远镜的不再是求爱的男子，而是以往被看的女性，此种颠倒让我们不得不重新理解晚清女性形象的呈现。

晚清文化研究者大多肯定，以妓女——作为近代中国女性形象的代表之一——获得了前所未有的广泛展现，她们是晚清上海最重要的一道风景线。这种展现既是肉身的，又是再现的，她们在新式马车里招摇而过，更在画报上、照片里展现绝代丰姿——各式娱乐小报上盛行各种花魁选举，照相馆和妓院大量出售名妓小照（图27），女性在近代获得了前所未有的视觉呈现。[2] 这种研究大多忽略了女性在被看之外同样具有观看的能力，这种能力在彼时伴随女性行动力和媒介力的增长而达到前所未有的水平。在前述上海都市的各种视觉娱乐活动中，女性观众占据很大份额，那些公园、戏园、水龙会、跑马场里的观众与看客，女性尽管在外围，但从未缺席。另外，这些女性形象召唤的不只是男性的消费，也是女性自我的认同。女性也是自身的观看者，普通妇女向妓女学习时尚的穿衣打扮，在观看中表达认同，进行性别扮演，获得被看的机会，在看的实践中获得更多义更复杂的表现。

单纯强调晚清妓女展示的研究缺乏对观看复杂性的理解，没有认识到看与被看之间"视界驱力"的转化，进而只能单面化理解晚清女性呈现，落入了"男人看女人"的窠臼模式。晚清女性在各种媒介中所获得的展现是多义的，女性当然被看，其身体是男性欲望的观看对象，但更重要的是被展示的女性在这里具有非常重要的主

[1] 陈建华：《凝视与窥视：李渔〈夏宜楼〉与明清视觉文化》，见《古今与跨界：中国文学文化研究》，上海：复旦大学出版社2013年版。

[2] 参见 Catherine Yeh, *Shanghai Love: Courtesans, Intellectuals, and Entertainment Culture, 1850-1910*, University of Washington Press, 2006。吴盛青编：《旅行的图像与文本》，上海：复旦大学出版社2016年版。

图 27 《妓女赠客小照之用意》,《图画日报》第 100 册 8 号（1909 年），第 7 页。《清末民初报刊图画集成续编》，全国图书馆文献缩微复制中心，2003 年，第 3948 页

动意义，她在主动展示自身，主动使自己被看，她在他者/她者的观看中获利，她在消费他人的视觉。[1] 前图《虚题实做》中马车上的妓女受惊，但那个猥琐窥视者的目光不正是她主动捕获的吗？拉康曾借助弗洛伊德关于驱力转化的分析来讨论凝视的为他结构。弗洛伊德分析驱力在主动与被动之间的转化，指出两种转化形式：向对立面的转化和向主体自身的转化，如从施虐狂转到受虐狂、从窥视癖转到裸露癖，后者不是被动者，而是主动以自己为对象，主动让自己被虐、被看而获得快感，"这时是主体让自己的某处被看，这个使自己被看的主体就是一个新主体，他/她把自己变成了看的

[1] Laikwan Pang, *The Distorting Mirror: Visual Modernity in China*, Honolulu: University of Hawaii Press, pp. 102-130.

对象",这里的本质不是被看,而是"使自己被看",他／她是作为一个新的主体出现的。[1]

三、看客坐马车:运动的视觉

近代中国女性实现了前所未有的丰富的观看实践,此种公开的视觉呈现对于长期处于内室的中国女性来说,显然与行动力和能动性相关。晚清女性形象的呈现尤其与马车等新式交通工具相关,西洋马车上的妓女可谓是晚清女性形象的典型代表,也是近代上海的标志性风景,在各类报刊和旅游书的话语与图像中不断地被描写。在近代国人的接受中,新式舟车不仅是出行的交通工具,同时也是游览观光、视觉注目的重要内容,是现代性景观的重要部分,并且提供了一种前所未有的连带着速度与运动的视觉经验。

在《沪游杂记》等晚清盛行的上海风俗志或旅游指南中,西式马路上的西式马车是沪上的重要风景,乘坐马车游上海,正是沪地旅游的重要项目。《新石头记》第五回,薛蟠对初到上海的宝玉说道:"这里上海与别处不同,除却跑马车、逛花园、听戏、逛窑子,没有第五件事。"[2] 马车成为景观,更重要的乃是其与妓女的关系甚重,准确说来,是马车与其中的妓女共同成为景观。西洋马车与传统马车最重要的区别莫过于其三面开放[3],使得马车内外的视觉释放无碍。马车上

[1] 吴琼:《雅克·拉康:阅读你的症状》,北京:中国人民大学出版社2011年版,第546—555页。
[2] 吴趼人:《新石头记》,南昌:江西人民出版社1988年版,第175页。同样还有李伯元《文明小史》第十六回,姚老夫子也为贾家兄弟制定了一个游上海的"章程",包括了坐马车:"我有一个章程,白天里看朋友、买书,有什么学堂、书院、印书局,每天走上一二处,也好长长见识。等到晚上,听回把书,看回把戏,吃顿把宵夜馆,等到礼拜,坐趟把马车,游游张园。什么大菜馆、聚丰园,不过名目好听,其实吃的菜还不是一样。至于另外还有什么玩的地方,不是你们年轻人可以去得的,我也不能带你们走动。"李伯元:《文明小史》,台北:三民书局1988年版,第129—130页。
[3] 韩邦庆《海上花列传》第三十五回记述了浣芳乘坐敞篷马车而被风吹病的情节。

的妓女成为景观，承载着大众的视觉欲望与想象。《点石斋画报》在表现马车时，不是孤立静止地展现其物质形态，而是把它放到上海洋场城市空间的动态背景当中，这里的马车是流动的，表达的核心是"乘马车"这样一种行为和生活形态，所以乘马车的主体——妓女与嫖客，和马车驰骋的空间——四马路、大马路到静安寺、张园等繁华首盛之地，都是展现的内容，从而编织了一幅上海妓女乘西洋敞篷马车游逛城区的形象化图景[1]，正如《点石斋画报·狎妓忘亲》的文字部分说："马车之盛无逾于本埠，妓馆之多亦唯本埠首屈一指。故每日于五六点钟时，或招朋侪，或狎妓女，出番饼枚余便可向静安寺一走。柳荫路曲，驷结连镳，列沪江名胜之一。"马车上下的视觉关系在前文讨论过的《虚题实做》中表现得很明显，文字描述有轻薄之徒跟随围观马车和马车中的妓女，"正在注目凝神之际"，马车突然启动，致使此人受伤。可见马车风景所具有的视觉吸引力。

而另一方面，马车内部人的视觉经验的变化，同样值得关注。乘坐马车之上，身体升高，目光更远，加之如飞的速度与鳞鳞的车轮之声，在马车上看风景与传统行路之景致是很不相同的。前文所引包天笑孩童时代第一次到上海的文字，清晰表现出在人力车与马车之上视觉表现的突出。一家人"坐了东洋车，在路上跑"，看到高大华美的洋房，"真是如入山阴道上，目不暇给"。后来又坐皮篷马车，到黄浦滩，"见到那些大火轮船，比房子还要高好几倍，真是惊人"，马车随后又"在大马路、四马路繁华之区，兜了一个大圈子"。[2]在东洋车和皮篷马车上观看上海显然格外带劲儿，速度使人"目不暇给"，这个"便利""繁华"的上海在新式城市交通工具中被体味得更加深切。

速度之外，促使视觉经验发生变化的也许更为重要的原因是身份感的变化，乘坐西洋马车通常象征着拥有一定的金钱与地位，还有洋

[1] 罗岗：《性别移动与上海城市空间的建构——从〈海上花列传〉中的"马车"谈开去》，《华东师范大学学报》（哲学社会科学版）2003年第1期，第89—97页。

[2] 包天笑：《钏影楼回忆录》，香港：大华出版社1971年版，第31—33页。

化的品质。妓女争相坐马车，想获得与展示的就是高等妓女的尊荣身份（而非一般野鸡），与其"恩主"的财力和品位，同时也可招揽生意。在马车之上，俯视车外的大众与风景，同时接受／享受他者的注视。妓女乘坐马车走出封闭静止的"长三书寓"，加入嘈杂流动的城市空间，在这个空间中进行性别表演、形塑自我认知，同时承载他人的视觉与心理欲望。在韩邦庆所作小说《海上花列传》（1892年）中，坐马车是赵二宝被上海的炫目诱惑降伏的第一步，她开始拒绝施瑞生请其去坐马车的邀请，原因是觉得自己衣着土气陈旧，跟引领时尚的倌人们比仿佛"叫花子"，可见马车与艳装一起才共同构成视觉的展示。小说第五十回，她与史天然分搭两辆马车赴一笠园中秋之宴，那马车在坐在轿子上的华铁眼中颇有先声夺人之势："隐隐听得轮蹄之声驶入石路，一霎时追风逐电，直逼到轿子旁边"[1]，速度、声音，连同车上冉冉升起、红极一时的上海名妓，给传统代步工具里的人带来的是视听上的强大压迫感。二宝本是来上海寻兄，见到沦为拉东洋车的赵朴斋，一语中的数落他不愿回乡的心理："我说俚定归是舍勿得上海，拉仔东洋车，东望望，西望望，开心得来。"[2]无论人力车还是皮篷马车，都是流动的城市空间的承载，见证着都市不息的视觉流，这段话最终也成为二宝自身在光怪陆离的上海沉迷的谶语。

 与马车相比，火车的速度更令人惊叹。1876年6月30日中国第一条铁路吴淞铁路试通车，《申报》这样报道，人们"届时往观，想身在车上者，不啻腋有羽翼，足登烟云矣！"[3]7月3日，火车正式运营。《申报》进行报道："予于初次开行之日，登车往游，惟见铁路两旁，观者云集，欲搭坐者，已繁杂不可记数，觉客车实不敷所用。……继以气筒数声，而即闻勃勃作响者，即火车吹号，车即由渐

[1] 韩邦庆：《海上花列传》，北京：人民文学出版社1982年版，第428页。
[2] 张爱玲国语翻译："我说他一定是舍不得上海，拉了个东洋车，东望望，西望望，好开心！" 韩邦庆：《国语海上花列传Ⅰ》，张爱玲译注，上海：上海古籍出版社1996年版，第289页。
[3] 《铁路落成》，《申报》丙子闰五月初九日（1876年6月30日）。

而快驰矣。坐车者尽带喜色，旁观者亦皆喝彩，注目凝视，顷刻间车便疾驶，身觉摇摇如悬旌矣。"记者还格外描写了火车经过田野，农人"皆面对铁路停工而呆视也，或有老妇扶杖而张口延望者，或有少年荷锄而痴立者，或有弱女子观之而喜笑者……"。[1]从人们对火车的热烈反应，可以看到上海人对于西洋器物因习见而产生了相当的信任感。在这样的描述中，视觉被突显出来，无论车上车下、乘客还是旁观者，新器物首先带来的是视觉的震惊，吴友如《兴办铁路》（第二章图9），明显突出了图画中车上车下的人群的视觉感受。

　　清政府最早派出的旅欧使节斌椿的笔记《乘槎笔记》（1866年），记载了他对于自行车、火车等彼时尚未出现在中国的新式交通工具的感受，乘坐火车，"车外屋舍、树木、山冈、阡陌，皆急驰而过，不可逼视"。[2]"急驰而过，不可逼视"准确表达出了火车上的视觉经验，速度快到使人看不清过往，这是此前人们从未体验过的感受。林纾在《京华碧血录》（1913年）中也描述了同样的经验，小说最后梅儿与仲光乘火车南下，二人"凭车窗外盼，田庐草碛，过如箭疾"[3]，透过车窗外望，窗外景物像箭一样飞过。贝尔（Daniel Bell）在《资本主义文化矛盾》中说：

> 我相信，当代文化正在变成一种视觉文化，而不是一种印刷文化，这是千真万确的事实。这一变革的根源与其说是作为大众传播媒介的电影和电视，不如说是人们在十九世纪中叶开始经历的那种地理和社会的流动以及应运而生的一种新美学。乡村和住宅的封闭空间开始让位于旅游，让位于速度和刺激（由铁路产生的），让位于散步场所、海滨与广场的快乐，以及在雷诺阿、马

〔1〕《民乐火车开行》，《申报》丙子闰五月十九日（1876年7月10日）。
〔2〕斌椿：《乘槎笔记》，转引自钟叔河：《走向世界——近代中国知识分子考察西方的历史》，北京：中华书局2000年版，第70页。
〔3〕林纾：《京华碧血录》，载阿英编《庚子事变文学集》，北京：中华书局1962年版，第578页。

奈、修拉和其他印象主义画家作品中出色地描绘过的日常生活类似经验。[1]

火车和铁路的出现确实改变了人们的运动轨迹与文化形态，改变了人们对于时空、速度与视觉经验的理解。"人类旅行的速度有史以来第一次超过了徒步和骑牲畜的速度。他们获得了景物变换摇移的感觉，以及从未经验过的连续不断的形象，万物倏忽而过的迷离。"[2]火车所带来的新的时空感受，带来了景观的不连续性和间断性。而这正是现代主义文学艺术所热衷表现的碎片、分割、速度、印象、经验。徐志摩曾作诗《沪杭车中》（1923年）：

匆匆匆！催催催！／一卷烟，一片山，几点云影，一道水，一条桥，一支橹声，／一林松，一丛竹，红叶纷纷：／艳色的田野，艳色的秋景，／梦境似的分明，模糊，消隐，——／催催催！是车轮还是光阴？／催老了秋容，催老了人生！[3]

"一卷烟，一片山，几点云影，一道水，一条桥，一支橹声，／一林松，一丛竹，红叶纷纷"，由于火车的飞速，诗中的景色都是"一卷""一片""几点"，完整的自然被速度切割成碎片，这正是现代主义、印象主义的风景特征。徐志摩又有诗《车眺》（1930年）："绿的是豆畦，阴的是桑树林，／幽郁是溪水傍的草丛，／静是这黄昏时的田景，／但你听，草虫们的飞动！"在这里，诗人的气息平静了许多，在车中眺望，看到农田、树林、溪水，但仍是大的色块首先入目，然后才辨析出具体事物，显示出车上观景的特征。同样是沪杭列车，令

[1] 丹尼尔·贝尔：《资本主义文化矛盾》，赵一凡、蒲隆、任晓晋译，北京：生活·读书·新知三联书店1992年版，第156页。
[2] 丹尼尔·贝尔：《资本主义文化矛盾》，赵一凡、蒲隆、任晓晋译，北京：生活·读书·新知三联书店1992年版，第94页。
[3] 徐志摩：《沪杭车中》，《小说月报》1923年第11期（1923.11）。原名《沪杭道中》。

丰子恺遇见一位"先生","真是很有趣味而又很有意义的教构图的先生",这先生就是火车。丰子恺将车窗里的景象称为"黄金律窗框子里面的风景"。火车车窗构成了一个流动性的框架,人静坐,框架稳定,而其内的风景瞬息万变,给人提供新的视觉感受和认知。

新式火车的速度给人带来前所未有的视觉体验——"急驰而过,不可逼视",体验到了一种"万物倏忽而过的迷离",运动提供了一种由飞逝的图像和全景的感知所构成的新奇的视觉体验,而电影作为近代城市新视觉活动的一种,提供的也是一种"运动"经验的象征,观看者静坐,观看移动的图像。运动带来视觉经验的深刻变化,许多电影理论与电影史的研究者均肯定这种车中观景与电影的视觉经验的相似性。[1] 轮船、马车、火车等新的交通工具改变了人们看的惯例,速度更新了人的视觉感受。一种新的观看体验生成,人对一种瞬间、片段、变换、快速的视觉形态开始更加敏感。

[1] 参见 W. Schivelbusch, *The Railway Journey: The Industrialization of Time and Space in the 19th Century*, University of California Press, 1986。

第五章 "摄影机表情":鲁迅与砍头图像

"看客"作为近代中国人的重要形象,从晚清画报走向鲁迅的叙述。鲁迅幻灯片事件构成了近代中国文学—政治—视觉的核心原初场景,其中启蒙者的观看、摄影装置与看客"麻木"的"摄影机表情"成为了晚清乃至20世纪中国视觉政体的一个微缩景观。

一、幻灯片事件考寻

1906年年初,在日本仙台医学专科学校留学的鲁迅,在一次细菌学课堂上看到了一张反映日俄战争中中国人被砍头的幻灯片,受到巨大震动。鲁迅对这一事件的叙述在其文章中先后出现过三次,首先是《呐喊·自序》(1922年)中的著名叙述:

> 因为这些幼稚的知识,后来便使我的学籍列在日本一个乡间的医学专门学校里了。我的梦很美满,预备卒业回来,救治像我父亲似的被误的病人的疾苦,战争时候便去当军医,一面又促进了国人对于维新的信仰。我已不知道教授微生物学的方法,现在又有了怎样的进步了,总之那时是用了电影,来显示微生物的形状的,因此有时讲义的一段落已完,而时间还没有到,教师便映

些风景或时事的画片给学生看，以用去这多余的光阴。其时正当日俄战争的时候，关于战事的画片自然也就比较的多了，我在这一个讲堂中，便须常常随喜我那同学们的拍手和喝彩。有一回，我竟在画片上忽然会见我久违的许多中国人了，一个绑在中间，许多站在左右，一样是强壮的体格，而显出麻木的神情。据解说，则绑着的是替俄国做了军事上的侦探，正要被日军砍下头颅来示众，而围着的便是来赏鉴这示众的盛举的人们。

这一学年没有完毕，我已经到了东京了，因为从那一回以后，我便觉得医学并非一件紧要事，凡是愚弱的国民，即使体格如何健全，如何茁壮，也只能做毫无意义的示众的材料和看客，病死多少是不必以为不幸的。所以我们的第一要着，是在改变他们的精神，而善于改变精神的是，我那时以为当然要推文艺，于是想提倡文艺运动了。[1]

其次是《俄文译本〈阿Q正传〉序及著者自叙传略》（1925年）："这时正值俄日战争，我偶然在电影上看见一个中国人因做侦探而将被斩，因此又觉得在中国还应该先提倡新文艺。"[2] 还有《藤野先生》（1926年）中的叙述：

但我接着便有参观枪毙中国人的命运了。第二年添教霉菌学，细菌的形状是全用电影来显示的，一段落已完而还没有到下课的时候，便影几片时事的片子，自然都是日本战胜俄国的情形。但偏有中国人夹在里边：给俄国人做侦探，被日本军捕获，要枪毙了，围着看的也是一群中国人；在讲堂里的还有一个我。

"万岁！"他们都拍掌欢呼起来。

这种欢呼，是每看一片都有的，但在我，这一声却特别听得

〔1〕 鲁迅：《自序》，《呐喊》，北京：人民文学出版社1973年版，第2—3页。

〔2〕 鲁迅：《俄文译本〈阿Q正传〉序及著者自叙传略》，《集外集》，北京：人民文学出版社1973年版，第71页。

刺耳。此后回到中国来，我看见那些闲看枪毙犯人的人们，他们也何尝不酒醉似的喝彩，——呜呼，无法可想！但在那时那地，我的意见却变化了。[1]

幻灯片事件被叙述为文学鲁迅发生的起点，而鲁迅又向来被视为中国现代文学之父，因此这个幻灯片事件就构成了中国现代文学的起源故事，它蕴含了现代文学何以发生的根源。即中国现代文学的合法性不是出于文学自身的内部演进，而是源自某种更为有效的政治需求，以文学启蒙大众，进而救亡国家；同时这种启蒙建立在身体与精神的二分对立基础上，现代文学的发生是一场精神启蒙、立人事业，通过精神改造而达到身体的获救。幻灯片的故事指示出中国现代文学从来就不是自为自治的文学运动。

关于鲁迅幻灯片事件的讨论多如牛毛，但学者们很少认真对待此事件的物质形态，仅以鲁迅叙述的那张有着具体时空环境的图像一直未找到为由来消解此问题。不过，追忆本身是真实的，学者以鲁迅的叙述着力于阐释起源的"鲁迅"，并无多少不妥。但若从媒介与视觉的角度进行研究而仍回避此问题，则是有漏洞的。[2]因此本文首先着力于幻灯片事件的物质形态的考据工作，在此基础上再进行阐释。

1965年，东北大学医学部偶然发现了当年中川教授使用的那台德国幻灯机，同时也发现了一盒反映日俄战争战况的玻璃幻灯片（存有15张，满盒当为20张），均为彩色图画（图1），但其中并无鲁迅叙述的情节。[3]因无法说明这盒幻灯片是细菌学课堂上放过的唯一战

[1] 鲁迅：《藤野先生》，《朝花夕拾》，北京：人民文学出版社1973年版，第66页。
[2] 如 Rey Chow, *Primitive Passions: Visuality, Sexuality, Ethnography, and Contemporary Chinese Cinema*, New York: Columbia University Press, 1995, pp. 4-23. 张历君：《时间的政治——论鲁迅杂文中的"技术化观视"及其"教导姿态"》，载罗岗、顾铮主编《视觉文化读本》，桂林：广西师范大学出版社2003年版，第279—311页。许绮玲：《鲁迅写摄影》，载黄克武编《画中有话：近代中国的视觉表述与文化构图》，台北："中央研究院"近代史研究所2003年版，第395—419页。
[3] 《学校与学生，资料解说》，见"鲁迅在仙台的记录调查会"编《鲁迅在仙台的记录》，日本平凡社1978年版，第143—147页。

图 1　鲁迅·日本东北大学留学百周年史编辑委员会编:《鲁迅留学日本东北大学一百周年　鲁迅与仙台》,解泽春译,北京:中国大百科全书出版社 2005 年版,第 71 页

事幻灯,所以不能因此断定鲁迅叙述为虚有。在当时的报刊上发现的众多幻灯出售广告,表明日俄战争幻灯常有数集,每集十几幅。[1] 幻灯为当时市面上公开发售的形式,因此学者考寻鲁迅叙述的图像,主要根据应该是其内容,而不仅仅是它发现的地点。

　　1978 年"鲁迅在仙台的记录调查会"出版了《鲁迅在仙台的记录》一书,公布了几年来所调查的鲁迅在仙台的大量第一手资料,包括彼时仙台的社会环境、学校状况、学生情况、鲁迅的衣食住行与学习等方方面面的资料。[2] 调查委员会中的渡边襄教授集中于幻灯片事件,先后发表文章,发现当时报纸杂志中的日俄战争报道、插图和照

[1] 渡边襄:《鲁迅的"俄国侦探"幻灯事件》,见《日本学者中国文学研究译丛》(第 3 辑),长春:吉林教育出版社 1990 年版,第 160—161 页。

[2] 此书部分中文节译《鲁迅在仙台》(江流编译)发表在《鲁迅研究资料》(4),天津:天津人民出版社 1980 年版,第 433—469 页。

图 2 《我兵营城子捕清人图》，鲁迅·日本东北大学留学百周年史编辑委员会编：《鲁迅留学日本东北大学一百周年　鲁迅与仙台》，第 75 页

片中，有关于日本兵处死中国俄探的消息如下：第一，新闻报道：《河北新报》1905 年 7 月 28 日刊登新闻《斩首四名俄国侦探》，"看热闹的群众，照例是中国人"，"判定为俄国侦探的四名中国人"，"被拉到观众的正中"，"（宪兵）拔出雪亮的军刀，非常麻利地将这四名可恨的侦探斩首"。《日俄战争实记》中也有类似报道。第二，版画：《风俗画报》第 296 号（1904 年 9 月 15 日）刊载《我兵营城子捕清人图》（图 2），说明是炮兵第一旅团捕获给敌方发信号的清人并斩首，但画面与鲁迅所述毫无相似之处。《河北新报》1904 年 12 月 22 日刊登插图《押解俄探中国人》（图 3），相同但更完整的图片刊登在英国伦敦出版的画报《伦敦新闻画报》1904 年 11 月 3 日号上（图 4）。我发现这里渡边襄标注的日期有误，当为 11 月 5 日，其后同一图画在 1905 年 1 月 7 日再次刊登。但这两幅画面与鲁迅所述极为不同。第三，照片：《日俄战争实记》第 108 号（1905 年 12 月 13 日）《处决充当俄国侦探的中国人》（图 5），文字说明，"满洲居民中，经常发现俄国侦探，向敌军通报我军动态，随发现随时给予处决。这是其

图3 《押解俄探中国人》，鲁迅·日本东北大学留学百周年史编辑委员会编：《鲁迅留学日本东北大学一百周年　鲁迅与仙台》，解泽春译，北京：中国大百科全书出版社2005年版，第76页

图4 《旅顺口即将接受惩罚的俄探》(*A Batch of Spies on Their Way to Punishment before Port Arthur*)，《伦敦新闻画报》1904年11月5日

图 5 《处决充当俄国侦探的中国人》，鲁迅·日本东北大学留学百周年史编辑委员会编：《鲁迅留学日本东北大学一百周年　鲁迅与仙台》，解泽春译，北京：中国大百科全书出版社 2005 年版，第 78 页

中之一幅"。但画面中并无中国人。[1]

　　1980 年，大陆学者隗芾发表《关于鲁迅弃医学文时所见之画片》一文，发布一张照片（图 6），刊载于三船写真馆 1921 年出版之《满山辽水》写真册，名为《俄探斩首》。配图文字说明："……日军对俄国奸细所处之极刑，多用斩首。今虽渐有废止惨刑倾向，但斩首之刑，目前仍存。"[2] 1983 年，日本学者太田进在《野草》1983 年 6 月第 31 号上发布同一张照片，但文字说明不同，"在坑前处决俄国侦探，观众中也有笑着的士兵（1905 年 3 月 20 日满洲开原城外）"，显然此照片来源于不同的出版物，但具体来源不清。我在互联网上也找到了相同底版的照片，画面更完整（图 7）。此照片与鲁迅所述内容

[1] 渡边襄：《鲁迅的"俄国侦探"幻灯事件——探讨事件的真实性和虚构性》，董将星译，载《日本学者中国文学研究译丛》（第 3 辑），长春：吉林教育出版社 1990 年版，第 154—174 页。渡边襄：《鲁迅与仙台》，载《鲁迅留学日本东北大学一百周年　鲁迅与仙台》，解泽春译，北京：中国大百科全书出版社 2005 年版，第 44—81 页。
[2] 隗芾：《关于鲁迅弃医学文时所见之画片》，《社会科学战线》1980 年第 3 期。

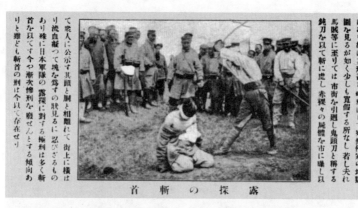

图 6 《俄探斩首》,隗芾:《关于鲁迅弃医学文时所见之画片》,《社会科学战线》1980 年第 3 期

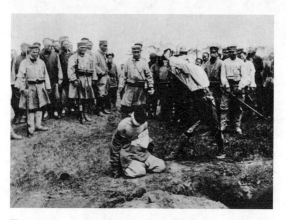

图 7　http://www.environmentalgraffiti.com/news-sinister-images-far-eastern-death-penalties-early-1900s?image=4

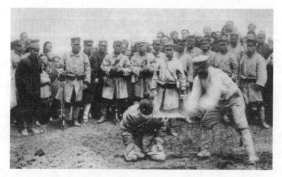

图 8　王锦思博客, http://blog.voc.com.cn/blog_showone_type_blog_id_638523_p_1.html

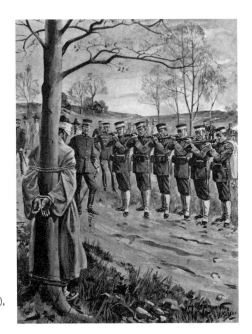

图9 《处死间谍》(Death to the Spy),《伦敦新闻画报》1904年6月25日

非常吻合。[1]

2010年,收藏人王锦思在博客上公布了他收藏的一张图片(图8),号称共18张,整装成册,没有具体名称,均反映日军在东北屠杀中国人的场面。[2]此照片表现了砍头瞬间,下面有文字说明"开原东门外俄探斩首"。经过仔细对照,可以发现图7背景中围观的一名日本士兵的穿着与其手中握着的某白色物,与图8非常相似,因此我认为此照片与隗芾和太田进在不同出版物中看到的照片是同一时间在同一处场景下拍摄的。

[1] 在本书即将付梓之时,我读到了日本学者铃木正夫的文章《促使鲁迅弃医从文的照片为三船敏郎之父所摄——对鲁迅文学转向的再探讨》(《现代文学研究丛刊》2020年第1期),作者经过长期耐心细致的考证爬梳,推论认为此张照片的拍摄者为日本著名演员三船敏郎的父亲三船秋香。三船秋香所经营的"三船写真馆"是当时在辽宁非常活跃的照相馆,三船秋香也成为日俄战争期间被获允从事战地摄影报道的民间摄影师。不过此张照片的原始出处仍未知晓,1912年出版的《满山辽水》是目前所知此图的最早来源。

[2] 王锦思:《我收藏了激发鲁迅弃医从文的图片》,http://wangjinsi.blog.caixin.com/archives/6392。

第五章 "摄影机表情":鲁迅与砍头图像　　205

图10 《日本人学习军事知识的热情：从行刑中得来的经验》(*Japanese Keenness for Military Knowledge: Lessons from an Execution*)，《伦敦新闻画报》，1904年12月3日

图11 《东方间谍的残酷命运》(*Harsh Fate Captured Military Spies in the East*)，《莱斯里周报》，1905年6月8日

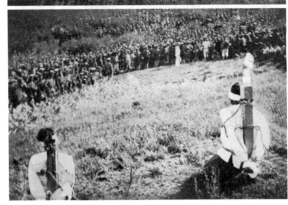

图12 《两名中国俄探被宣布死刑，即将行刑》，《莱斯里周报》，1904年11月24日

我自己发现的相关材料如下：1.《伦敦新闻画报》在1904年6月25日刊登一幅根据日本战争艺术家的速写而画的图画（图9），文字说明是日军枪毙韩国俄探。2. 该报在1904年12月3日刊登一组照片（图10），文字说明是日军枪杀强盗，注明图像版权是美国 Collier's Weekly，而美国纽约出版的《莱斯里周报》（Leslie's Weekly）在1905年6月8日刊登了基本同样的一组照片（图11，有一张不同，但属于同一场景），文字说明却是，"三名韩国人，被俄军雇用为间谍，被日军发现后宣布死刑，由 Eleanor Franklin 拍摄"。3.《莱斯里周报》在1904年11月24日刊登两张照片（图12），文字说明"两名中国俄探被宣布死刑，即将行刑"，画面显示的行刑手法当为枪毙。4. 1905年6月15日该报刊登一张照片（图13），展现一位被捆

第五章 "摄影机表情"：鲁迅与砍头图像　207

第五章 「摄影机表情」：鲁迅与砍头图像

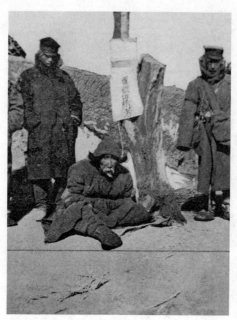

图 13 《中国老人切断日军电报线缆而被日军行刑》,《莱斯里周报》,1905 年 6 月 15 日

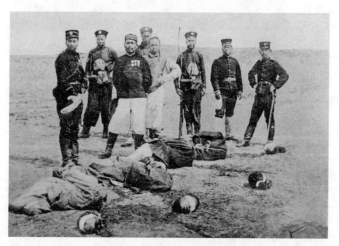

图 14 《在满洲,俄军雇用的中国奸细,被日军捕获并斩首》,《莱斯里周报》,1905 年 3 月 16 日

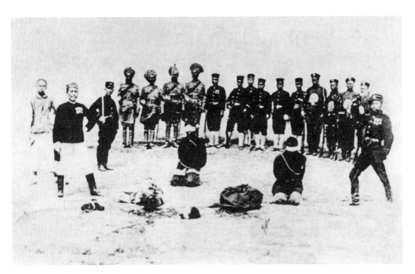

图 15 http://beheadedart.com/

绑的老人,文字说明是"中国老人切断日军电报线缆而被日军行刑"。
5. 该报 1905 年 3 月 16 日刊登另一张照片(图 14),为砍头后场景,文字说明"在满洲,俄军雇用的中国奸细,被日军捕获并斩首",并标注照片来自 T. Ruddiman Johnston。但事实上,这一信息标注是错误的,这张照片应当为庚子事变期间日军屠杀义和团的照片。我在互联网(Beheaded Art)上看到过另外一张照片(图 15),仔细辨别会发现两张照片中都出现了面目与穿着非常相似的一个日本军官和一个清军士兵,可以判断两张照片拍摄于同一场景,而图 15 中英国印度士兵的在场,提示了庚子义和团这一时间。6. 法国画报《小杂志》(*Le Petit Journal*)在 1905 年 4 月 23 日刊登了一幅图画(图 16),题目为《日本人在满洲的残酷复仇——处决同情俄国的中国人》。画面为日本士兵即将斩首两位中国人,旁边还有已经砍头的尸体,后面有围观的中国人群,此图内容与鲁迅所述相符。

　　鲁迅在仙台期间,正值日俄战争战事激烈的时间,《鲁迅在仙台的记录》一书讲述了当时仙台庆祝战争的热烈氛围,而图像正是战争宣传的重要手段。各种战事祝捷会、恳谈会、宣讲会、幻灯会时常举行。《东北新闻》1904 年 7 月 30 日有日俄战争时局幻灯会在仙台举

图 16 《日本人在满洲的残酷复仇——处决同情俄国的中国人》,《小杂志》,1905 年 4 月 23 日

办的消息。[1]我在英国画报《伦敦新闻画报》上看到有图画反映日本国内的庆祝灯会,配图的文字介绍,在稍微大一些的城镇,人们都用灯饰来欢迎军队回国,许多纸灯上都绘有最新的战事图画。画报上还有照片反映当时的剧院环境,装饰广告上也充满了战争图像。这些都表现出当时日本充分的战争图像氛围。

关于当时仙台的戏院,根据铃木逸太的回忆,"森德座"是鲁迅常去的地方。那里会放映一些日俄战争的新闻电影或与战争有关的活动画片和木偶片,比如 1905 年 1 月,森德座召开了日俄战争电影会。[2]因此日本学者新岛淳良认为,鲁迅很可能看过与日俄战争有关的新闻电影或活动画片,鲁迅的课堂"幻灯事件"应该是戏院的"电

[1] 渡边襄:《鲁迅与仙台》,载《鲁迅留学日本东北大学一百周年 鲁迅与仙台》,解泽春译,北京:中国大百科全书出版社 2005 年版,第 44—81 页。
[2] 《铃木逸太氏访问速记录》,载"鲁迅在仙台的记录调查会"编《鲁迅在仙台的记录》,日本平凡社 1978 年版,第 157—158 页。

图 17 《在沈阳城外处决中国强盗》，Jay Leyda, *Dianying/Electronic Shadows: An Account of Films and Film Audience in China*, Cambridge: MIT Press, 1972, plate 3, p. 423

影事件"。[1]但是，新岛淳良并未给出与鲁迅叙述相符的电影记录，这使其结论仅仅为推测。而渡边襄继续此工作，在当地报纸的电影放映广告和报道中寻找与处死中国俄探相关的内容，也没能找到。

日俄战争期间是日本早期电影放映的高潮，因为战争宣传的需要，许多电影短片、活动画片或幻灯片在戏院放映，吸引了大量观众。据统计，在此期间，有关战争的影像占据日本电影放映的 80%。日本民众希望通过活动影像来目睹真实的战场状况，这种观影热潮持续了几年。在日本放映的战争短片，有日本拍摄的，但更多是美国和英国所拍。内容有各国战地摄影师在战场真实记录拍摄的镜头，但更多则是在其他地方由导演摄制、演员出演的"伪新闻片"，甚至有其他战争的影像混杂其中。[2]比如爱迪生就在纽约拍摄过表现日俄战争的短片。电影史家陈力（Jay Leyda）引用 Romil Sobolev 的研究，从英国查尔斯都市商会（The Charles Urban Trading Company）1904 年的目录中，看到了该公司出品的由俄国摄影师 P. Kobtsov 拍摄的一个短片，题为"在沈阳城外处决中国强盗"，目录中文字说明这是满洲

[1] 新岛淳良：《关于鲁迅的"幻灯事件"》，见《日本学者中国文学研究译丛》（第 3 辑），长春：吉林教育出版社 1990 年版，第 175—190 页。

[2] Jeffrey A. Dym, *Benshi, Japanese silent film narrators, and their forgotten narrative art of setsumei: a history of Japanese silent film narration*, Lewiston, N.Y.: Edwin Mellen Press, 2003, pp. 44-49.

图18 《中国拳民斩首》(Beheading A Chinese Boxer)剧照,来源:British Film Institute

马贼头目李丹的斩首,称此为"中国斩首前所未有的真实的图像记录"。但该片现存只有一张剧照(图17)。陈力认为此影片是鲁迅幻灯片事件的对象。[1]但处决强盗而非俄探,行刑者也不是日本人,与鲁迅叙述并不相符。

我在英国电影学会档案数据库(British Film Institute Catalogue)和美国电影学会档案数据库(American Film Institute Catalogue)查找英美两国早期电影记录的档案,发现四部与中国砍头刑罚相关的短片资料(包括陈力引用的那部)。一为英国米歇尔-坎杨(Mitchell & Kenyon)公司1900年拍摄生产的《中国拳民斩首》(Beheading A Chinese Boxer),一为美国鲁宾(Lubin)制造公司1900年拍摄生产的《中国囚徒斩首》(Beheading A Chinese Prisoner),第三部为美国塞利格(Selig Polyscope)公司1903年拍摄生产的《斩首中国人》(Beheading Chinese)。前两部短片依然存世,可以看到,第三部则似乎已经没有拷贝了。米歇尔-坎杨公司的《中国拳民斩首》(图18)展现的是一名义和团被砍头。画面中一群中国式服饰发型的士兵围成半圈,一名囚犯被带到中心,刽子手砍下其头颅,另一人将头插在一根柱子上,周围的人欢呼。尽管声称为真实记录,但实际上此片为导演摄制的作品,人物由英国演员扮演,场景也不是在中国。[2]美国鲁宾制造公司的《中国囚徒斩首》(图19),片长42秒,展现的是一名中国囚徒被

[1] Jay Leyda, *Dianying/Electronic Shadows, An Account of Films and Film Audience in China*, Cambridge: MIT Press, 1972, pp. 11-13.

[2] *National film archive catalogue, part II: silent non-fiction film 1895-1934*, p. 25. Catalogued by David Grenfell, London, 1960.

图 19 《中国囚徒斩首》(*Beheading A Chinese Prisoner*), *Before Hollywood: turn-of-the-century film from American archives*/guest curators, Jay Leyda, Charles Musser; a film exhibition organized by the American Federation of Arts. New York, NY: American Federation of Arts, c1986, p. 101

砍头。[1]一群中国传统服饰发型(类似于中国戏曲中的服饰,而非晚清中国人的真实服饰)的官员士兵首先走入画面,其次是刽子手、助手和犯人,犯人在断头台上被斩首,之后头颅被拿起向围观官员士兵展示。此片实际是在 1900 年七八月间在美国费城鲁宾公司楼顶工作室中拍摄的,但却在当时的广告中宣称是刚刚从中国战场上得到的真实的新闻纪录片。事实上,义和团时期与八国联军入侵中国期间,鲁宾公司生产了一系列影片,包括《中国人屠杀教徒》(*Chinese Massacring Christians*)、《炮轰并占领大沽口》(*Bombarding and Capturing Taku Forts*)等,以满足世界对于中国影像的消费热望。[2]第三部美国塞利

[1] 感谢美国纽约州立大学帕切斯分校(SUNY Purchase College)的张泠教授带我在芝加哥大学图书馆看了此片。

[2] *Before Hollywood: turn-of-the-century film from American archives*/guest curators, Jay Leyda, Charles Musser; a film exhibition organized by the American Federation of Arts. New York, NY: American Federation of Arts, c1986, p. 101.

格公司生产的《斩首中国人》，尽管没有拷贝存世，但从目录提要中可了解其基本情节是记录一组中国囚犯被刽子手逐一砍头，砍下的头颅滚进事先准备好的篮子。[1]世界早期电影史上留下了一些表现中国砍头刑罚过程的短片，砍头成为一个展示电影技巧的奇观，通过剪辑拼贴等手段，以假乱真，给观众以强烈的视觉冲击。

不过，以上发现的关于中国砍头刑罚的电影，都与鲁迅叙述的场景有很大不同。研究者没有确实的证据而仅推测鲁迅看到的可能是电影，并没有太大帮助。[2]

通过以上现有学者搜集考证出来的资料成果，可以得出以下几点推论：第一，日俄战争期间，常见日军处死俄探的新闻，中国人与韩国人都有，砍头与枪毙也都有。第二，鲁迅在仙台期间，存在支持鲁迅看到所叙述图像的整体的媒介氛围与图像氛围，包括图画、摄影和电影等多种媒介形式。鲁迅很容易感受到当时的视觉技术与战争的密切关系。第三，鲁迅看到的是砍头还是枪毙？鲁迅在《藤野先生》一文中说的是"枪毙"，也有这样的图像存在。但枪杀与斩首不同，枪毙决定了围观群众与被行刑者之间必须有很远的距离，因此想要在枪刑场面展现出被行刑者与看客在同一画面而仍能看清看客的表情，在画面构图上是非常难的。因此，基本上可以判断，鲁迅看到的图像仍应为砍头图像。第四，鲁迅看到的是静止图像还是运动影像——电影？鲁迅有在森德座等戏院中看到战事新闻纪录片的可能，但目前没有发现与鲁迅叙述相似的电影内容。同时从鲁迅的三次叙述来看，都是即将行刑的那一刻，并没有中间和结果的完整过程，因此当是静止的画

[1] American Film Institute Catalogue, http://www.afi.com/members/catalog/.

[2] 藤井省三先生在其著作《鲁迅事典》和《中国语圈文学史》中，根据鲁迅叙述中使用的是"电影"一词而非"幻灯片"，和鲁迅在东京和仙台经常去戏院看电影这两点，认为鲁迅幻灯片事件实际为电影事件。（藤井省三："东京时代"，见《鲁迅事典》，日本三省堂2002年版，第15—16页。《中国语圈文学史》，东京大学出版会2012年版，第10—12页）这一判断并不能令人信服。首先，"电影"一词在鲁迅的时代，意义还不太稳定，并不专指现代意义的电影，也包括了摄影、幻灯片、活动图像等各种新兴的视觉技术与媒介，另外，在"电影"之外，鲁迅使用更多的是"画片"一词，意涵的主要还是一种静止影像；其次，藤井也没有给出具体的表现中国俄探被日军斩首的影片信息。

面。第五，鲁迅看到的是图画还是摄影？那台幻灯机旁发现的幻灯片均为彩色图画，但不能排除有其他类型的摄影幻灯片。同时，目前为止发现的与鲁迅叙述最相似的图像（比如隈蒂和太田进发现的照片、王锦思发现的照片、《日俄战争实记》中的照片）均为摄影照片，除了我在法国《小杂志》上看到的那张图画。但这张图画构图与发现的照片非常相似，尤为突出的是画面中出现的坑，坑在前景，并没有被画完整，旁边有一把铁锹，围观者的近处是日本士兵，远处是中国百姓，站在一个土堎之上，这些细节都显示出画面构图与前述照片（参见图7）非常接近。在我看来，此图画应该是有类似照片作为视觉依据的，事实上彼时画报以摄影为依据非常普遍。[1]因此，总体来说，鲁迅看到的图像是摄影的可能性更大，而制作摄影幻灯片的技术在彼时也早已成熟。[2]

总体结论是，鲁迅所叙述的那张有着具体时空环境的幻灯片并未被发现，但有一些非常相似的照片被发现。鲁迅可能将在其他地方看到的照片与课堂上的时事幻灯放映在记忆中混在一起了，也可能他看到的就是某张摄影幻灯片。我下面将以更多的近代中国砍头摄影为对象，分析其中的视觉性与意义关系，再进一步以此来重探鲁迅幻灯片叙述的意涵。

二、技术化观视与看客的凸显

对幻灯片事件的传统分析，主要是顺着鲁迅提供的思路和逻辑，

[1] 在我所主要翻阅的1900—1905年间的《伦敦新闻画报》和《莱斯里周报》两种画报中，常见配图文字说明此图是根据现场拍摄的照片而画。彼时画报中照片与图画并存，共同承担新闻传播的功能，在真实表达这一标准上尚未区分出高下，照片与图画也经常相互补充，常见照片中加入线条来勾勒人物衣服鞋帽的边缘轮廓，也常见图画被注明是临摹照片。

[2] 鲁迅看到的图像是摄影照片这一点并不是不证自明的，周蕾、许绮玲等从媒介角度讨论这一事件，都默认幻灯片就是摄影（没有意识到幻灯片也可以是图画），直接运用"技术化观视"与摄影或电影理论，是有漏洞的。

接受鲁迅对幻灯片内容意义的阐释——即身体—精神、医学—文学和看客—国民劣根性等的对立与选择,由此形成现代文学的启蒙缘起。而晚近的研究则对这些假设前提进行分析,同时开始对幻灯媒介本身进行关注。周蕾开启了媒介研究的角度,指出了摄影/电影的非透明性,强调技术化观视的作用。她认为令鲁迅感到震惊的不只是砍头的残酷和看客的麻木,同时也是直接、残酷、粗暴的摄影/电影媒介,新的视觉技术使得奇观更加奇观化,扩大了震惊效果,令鲁迅感到恐怖的不只是砍头和麻木,而是如此直接展示暴力的视觉技术本身。[1]这一研究极具启发性,带来了其后众多从视觉角度进行阐释的文章,否则这一事件就依然只是文学史与思想史的课题。但周蕾只是提供了一个起点,她的文章并没有具体分析幻灯片事件中的种种视觉关系。本书试图再解释这一事件,回答这些问题:鲁迅为什么看到了看客?看客之"麻木"源自哪里?砍头照片背后的生成条件是什么?谁是真正的看客?

首先我们必须认识到的是鲁迅叙述的并非是一次现场看到的砍头事件,而是看到砍头的再现。经由摄影和幻灯放映等现代视觉技术,一场发生在中国东北的斩首刑罚被固定为永恒的画面,呈现于日本仙台教室中的一群医科学生眼前。技术化观视改变了观者与对象的时空关系,并在观者与对象中间插入了拍摄的中介,这是幻灯片事件的根本媒介性。但鲁迅自己并未意识到事物与对事物的再现这一区别的重要性,他在叙述中忽略了摄影的中介而直接批判看客的麻木,与其在另外的文字中批判刑场围观看客没有不同。这种对媒介非透明性的忽视,我们后面会详谈。这里首先要看到的是幻灯的放映效果,一方面是凝聚、放大了画面,因而扩大了视觉震惊的效果;另一方面则是使得图像可以被许多人同时共享,不同于个体观看图像,而造就共同观看的环境。鲁迅与其日本同学形成一个观看共同体,因此才会在其日

[1] Rey Chow, *Primitive Passions: Visuality, Sexuality, Ethnography, and Contemporary Chinese Cinema*, New York: Columbia University Press, 1995, pp. 4-23.

本同学的欢呼与掌声中感到刺痛,这是鲁迅出于民族身份而认同于画面中受欺凌的中国人。但紧接着另一个"刺点"[1]更深地刺痛了鲁迅——"看客","凡是愚弱的国民,即使体格如何健全,如何苗壮,也只能做毫无意义的示众的材料和看客"。最终"麻木的看客"成为鲁迅幻灯片事件中真正的重点,即中国人自身的精神缺陷最终被指认为启蒙与批判的对象。

但鲁迅为什么看到了看客?从媒介与视觉技术的角度如何回答这个问题?张慧瑜曾指出,幻灯片中被砍头者应为视觉中心,而鲁迅却将目光放在看客身上,遮蔽了被砍头者。[2]从图像来看,确实如此,看客被额外凸显出来是很意外的,因为看客并不是视觉的中心,砍头图像的焦点重心无疑是砍头行为。在前文展示的砍头图像中,都是被砍头者与刽子手处于画面的中心,看客群体在后。同时,按照画面的视觉逻辑,即画面对观者目光所进行的规定和引导,应当是观众顺着画面中人群(包括看客)的目光而将视线落到被砍头者身上,但鲁迅却超越了这种引导逻辑和摄影焦点的规训将看客突出出来。对于这个问题,许绮玲接着周蕾的说法,认为是摄影这种视觉技术的放大与强化功能使得看客被凸显出来,放大了看客,"也许构图上的种种因素会使看客(比刽子手或犯人)更突出于画面",因而鲁迅看到了看客。[3]但在我看来这也许并不符合实际。指出技术化观视放大凸显了砍头这一事件,凝固而扩大了整个画面的人物、元素与效果是没问题的,但摄影是否尤其放大了原本并不在视觉重点的看客,而使得配角看客凸显出来,我认为则很难说。这样的说法是顺着媒介权力的理论思路认为是摄影这一媒介突出了看客形象,但在我看来,摄影媒介恰恰促使了看客形象的减少。

[1] 罗兰·巴特:《明室》,赵克非译,北京:中国人民大学出版社 2011 年版,第 34 页。
[2] 张慧瑜:《视觉呈现与主体位置——比较文学视野下的文化重读》,北京大学博士论文,2009 年。
[3] 许绮玲:《鲁迅写摄影》,载黄克武编《画中有话:近代中国的视觉表述与文化构图》,台北:"中央研究院"近代史研究所 2003 年版,第 406 页。但她也强调这仅是理论上的推测。

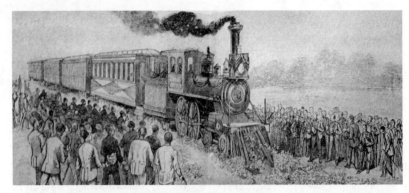

图 20-1 《伦敦新闻画报》，1901 年 7 月 20 日

图 20-2 《莱斯里周报》，1901 年 8 月 17 日

对比石印画报，这一点会看得更清楚。前一章已经充分讨论了晚清画报中的看客群体形象，在各种新物奇闻周围，吴友如等画师必定会画大量观看的人群，这种看客视觉装置在散点透视的画面中帮助引导读者的目光、规定读者的情绪与心理反应、将读者引入画面。[1] 事实上，摄影对看客的表现，远不如画报多。甚至当摄影逐渐取代石印画报，看客形象是在大量减少的。鲁迅是在看客开始消失的时候发现看客的，就仿佛柄谷行人所说恰恰是对外部毫不关心的内面的人发现了外部的风景。[2] 张慧瑜也指出"看客的出场和消

[1] 参见 Weihong Bao, "A Panoramic View: Probing the Visuality in *Dianshizhai Huabao*", *Journal of Modern Chinese Literature*, 32 (March 2005)。张慧瑜：《视觉呈现与主体位置——比较文学视野下的文化重读》，北京大学博士论文，2009 年，第 214—218 页。

[2] 柄谷行人：《日本现代文学的起源》，赵京华译，北京：上海译文出版社 2003 年版，第 15 页。

图 21　http://beheadedart.com/

隐",以《真相画报》上的《华人水面行车之发明》为例说明"看客的位置,在摄影画报出现以后就逐渐消失了"。[1]因为画报需要刻意营造看客群体来引导读者的目光,而摄影则不必。由于透视法的存在,照片的焦点与中心没有问题,不需要看客的提示。因而摄影不需要刻意表现聚集的观众,摄影无法像画报那样"虚构"围观群体。一个比较极端的例子是分别发表在1901年7月20日《伦敦新闻画报》和1901年8月17日《莱斯里周报》的两张火车图像(图20),一张为绘画,一张为摄影,在绘画中出现了大量围观人群,而摄影中则没有。可以说,看客的表现在某种程度上是图画表现的惯例,而摄影则没有此惯例。

当然,作为物质存在的看客一直都在,但在不同媒介的表现中却不一样,这里指出的是看客的再现减少了。在砍头场景中,看客事实上是大量存在的,不过其影像表现如何则完全服务于摄影焦点——砍头行为及其结果,看客本身很少获得有意的、独立的表现。因此,我们可以看到大量只有尸体和头颅而看不到看客或者周围只看到围观者的腿与脚的照片(图21)。或者,看客通常站在斩首行为的后面,如

[1] 张慧瑜:《视觉呈现与主体位置——比较文学视野下的文化重读》,北京大学博士论文,2009年,第217页。

图 22 美国国会图书馆 Print and Photography Collection

果距离较远，则会由于失焦而虚化（图 22）。当然，还有许多看客出现在画面中，距离较近，则获得了清晰表现，如前述与鲁迅幻灯片事件相符的照片。或者，当看客就是摄影师要表现的焦点，比如有人与尸体合影（图 23），此时照片就转化为人像照片类型，这是另外的问题。这些照片中出现的看客，都不能推出摄影媒介额外突出了看客（而没有同样突出被砍头者或画面中其他人）这一结论。"看客（比刽子手或犯人）更突出于画面"，是很难成立的。无论如何，都是鲁迅特别的意识使得看客在其心理层面成为关注的重心。因此鲁迅之看见看客，恰恰是对摄影成规的一种超越，而非简单接受了技术化观视的视觉组织与权力规训。鲁迅是具有自反性的观察者，超越了画面对观者的视觉组织。正如苏珊·桑塔格（Susan Sontag）对摄影所做的批判，她认为摄影从来不会真正给人们提供意识形态或道德上的挑战，永远都是先有了意识形态的缝隙，摄影才会被人们以另一种方式理解。[1] 周蕾批判鲁迅接受了视觉震惊后并没有直接回应这种震惊，而是回退到文字文学，认为这是一种退守，即鲁迅之弃医从文说明他没

[1] 苏珊·桑塔格：《论摄影》，艾红华、毛建雄译，长沙：湖南美术出版社 1999 年版，第 28—32 页。

图 23　http://beheadedart.com/

有正面迎接视觉挑战。而在我看来,鲁迅在一开始就已经反抗了现代视觉技术的权力规训。

然而,指出摄影无法像画报那样刻意塑造看客、看客形象在减少之后,并不意味着否认摄影中的看客影像的冲击力。本雅明曾论述:"巫师与外科医生这一对比正好可以比作画家和摄影师这一对。画家在他的作品中同现实保持了一段距离,而摄影师则深深地刺入现实的织体。在他们捕获的画面之间有着惊人的不同。画家的画面是一幅整体,而摄影师的画面则由多样的断片按一种新的法则装配而成。"[1]摄影仿佛解剖,将内部与细部固定下来,并以光影造就的立体实感给人以前所未见的视觉真实感受。鲁迅被看客麻木的表情所激怒,很难想象是来自《点石斋画报》上的线条勾勒的缥缈表情,或是日本新闻绘画乃至西方画报上夸张的想象的面孔。根本上,人脸表情是摄影术的发明。那种抽离出来的、特写的、放大的、瞬间的表情,是摄影照片的贡献。摄影术出现后,人像迅速成为摄影的主要题材,这当然来自摄影所具有的前所未有的视觉真实性。但摄影照片的真实性根本上并非来自与对象严丝合缝的相似,而是它与对象的同一,它分

[1]　本雅明:《机械复制时代的艺术作品》,载《启迪:本雅明文选》,张旭东、王斑译,北京:生活·读书·新知三联书店2008年版,第253—254页。

享了对象的真实性,它是对象物自身的自动的光影产物,它的真实来自对象物的真实,因此即使是再失真的摄影照片其真实性也高于最逼真写实的肖像画。摄影同时是皮尔斯(C. S. Peirce)所说的两类符号——图像(icon)和索引(index),它不仅与对象相似,更与其相关。[1]所以照片中人的脸孔和眼睛格外灼人,达盖尔曾说人们最开始不敢看其照片中的人,以为照片上那些人的微小面孔能看到自己。摄影不同于绘画,他时时提示着景框中人物真实的存在,肉身的存在,曾经在场的此在性。肉身的活的在场被摄影瞬间凝固下来,人脸表情就因为活的在场而更丰厚,承担起鲁迅的注目与解读。而本雅明则感动于那张卡夫卡的童年照片,将照片中人的表情称为最后的"光晕","从一张瞬间表现了人的面容的旧时照片里,光晕最后一次散发出它的芬芳"。摄影中的人之表情具有一种"神秘的功能,这种功能是一幅画成的图像永远无法具有的"。[2]罗兰·巴特也将这称为"摄影的幽灵","被拍摄的人或物,则是靶子和对象,是物体发出来的某种小小的幻影,是某种幻象。我姑且把物体发出的小小幻影称之为摄影的幽灵。"[3]鲁迅是不是被这种"摄影的幽灵"击中了呢?

何伟亚(James Hevia)在《英国的课业》(*English Lessons*)一书的开篇,描绘了他看到一张庚子年间砍头照片的经验(图24),就仿佛是体会到了"摄影的幽灵":"当我第一次打开这本薄薄的小册子,看到这张照片的时候,照片左下角那几具被砍去头颅的尸体首先吸引了我,但我的目光几乎立刻就从他们身上跳开了。我从前向后看去,看到了一群活着的人,他们围在四周,等着观看正要进行的下一次处决。我能够看清每一个人,甚至可以分辨出他们的不

[1] 皮尔斯提出三种基本的符号辨认系统:象征(symbol)、图像(icon)和索引(index)。皮尔斯:《作为符号学的逻辑:符号论》,载《皮尔斯文选》,涂纪亮、周兆平译,北京:社会科学文献出版社2006年版,第279—281页。

[2] 本雅明:《机械复制时代的艺术作品》,王才勇译,南京:江苏人民出版社2006年版,第7页。

[3] 罗兰·巴特:《明室》,赵克非译,北京:中国人民大学出版社2011年版,第12页。

图 24　何伟亚《英国的课业：19 世纪中国的帝国主义教程》，刘天路、邓红风译，北京：社会科学文献出版社 2007 年版，第 1 页

同之处。"何伟亚首先看到的是摄影的焦点中心，随后目光移到背后的看客身上，他们是"活"的，每一个人都清晰而不同。这样的话在在显示出前文所分析的摄影技术的本质。我想这样的经验想必与鲁迅当年的观看经验是一致的吧。[1]他随后描述通过衣饰可以判断看客中有中国普通老百姓，还有穿着制服的中国官员和行刑人，"目光继续向左平移，突然被一个奇异情境吸引住了：有 3 个人穿着与其他人全然不同的制服"，是英印军队中的印度士兵。再往右边，墙上一张"英文课程"的广告抓住了他的全部注意，最终给出了这本书的名字《英国的课业》。[2]显然，何伟亚与鲁迅不同，鲁迅的启蒙立场使其目光停留在中国普通百姓看客的麻木上，而何伟亚的后殖民主义立场，则使其突出了围观人群中的西方人，从而批判西方列强的殖民霸权——包括直接的暴力，也包括文化上的规训。

[1] 这也与我在各个图书馆翻看旧照片的感受一致，当看到各种照相纸或立体照片卡上呈现的一百多年前的中国百姓的时候，有时不禁触动情绪，他们是活的，他们曾经在那里，摄影留住了他们的身形与面容，如此异样，让人不禁想要去辨认每一张面孔。

[2] 何伟亚：《英国的课业：19 世纪中国的帝国主义教程》，刘天路、邓红风译，北京：社会科学文献出版社 2007 年版，第 1—4 页。

第五章　"摄影机表情"：鲁迅与砍头图像　223

这个例子说明，摄影技术本身凸显其画面内容的在场，给人强烈的震惊，但它本身并不提供意识形态上的超越与挑战，鲁迅与何伟亚一方面都超越画面的视觉组织看到了看客，另一方面又都根据自己不同的关注而得出了不同的结论。

三、"麻木"与摄影机表情

鲁迅看见了看客，下面的问题是，为何看客的表情被认定是"麻木"的？照片中的中国人群体的形态是真实客观的吗？周蕾提出了这个问题，指出图像是沉默的，其意义必须经过人的语言阐释，"麻木"是鲁迅的解读。但她并没有进一步评价"麻木"是否属实和"麻木"的来源。鲁迅从图像中得出改造国民性的结论，但这个结论不是不证自明的，在沉默的图像与阐发的结论之间是空白，鲁迅显然用自己的阐释填充了这一空白：首先是看客麻木，再由此论及愚弱的国民，进而需要精神改造。而事实上，王德威借用福柯的分析，指出麻木的看客并不一定如此消极无意义，实际情况常常是看客将砍头示众转化为嘉年华，从而颠覆了官方权威所预设的砍头示众的恐吓与震慑意义。王德威认为鲁迅将砍头如此郑重化，恰恰是实现了统治者示众的诡计，而沈从文则相反。[1]张历君则根据苏珊·桑塔格的《关于他人的痛苦》一书中的观点，认为是鲁迅在现代传媒的大量暴力图像中已经感到麻木，从而将自己的麻木投射给照片中的人，因而感到看客是麻木的。[2]

这些解释都有道理，但它们都没有怀疑"麻木"这一表情本身，也没有怀疑这一表情来自砍头这一暴力事件，或者说是对砍头

[1] 王德威：《从"头"谈起——鲁迅、沈从文与砍头》，《小说中国》，台北：麦田出版公司1993年版，第15—29页。

[2] 张历君：《战争、技术媒体与传统经验的破灭》，载薛毅、孙晓忠编：《鲁迅与竹内好》，上海：上海书店出版社2008年版，第120—121页。

这一暴力的反应。在这里，我想给出另外一种解释：照片中中国人群体的表情，不是完全源自砍头，而是同时来自摄影机，问题的中心不只是砍头暴行，同时也是摄影机暴力。中国人在照片中的表情，或许准确说是无表情，也许不单纯是麻木（即对同类的牺牲与痛苦的无感），也许更多是类似迷茫与无知的东西，比如对一种无法理解的新物的迷茫与无知？我在这里将摄影暴力引入讨论中，力图将摄影的人工性暴露出来，将看客的表情还原为照片中的表情即面对摄影机的表情。

美国国会图书馆版画与摄影部藏有一张砍头照片（图25-1），这张照片流传广泛，曾刊登在1900年7月28日的《莱斯里周报》封面上（这张封面为何伟亚所引用和分析），我也在哈佛燕京图书馆所藏费正清教学使用的幻灯片中看到过这张照片。画面展现即将斩首犯人的瞬间，犯人被捆住双手、跪在地上，行刑者手中的刀即将落下，周围是几十个站在两边围成抛物线形状的观看的人群。如果我们仔细分辨画面中的围观人群，会发现，许多看客（至少有六七人）的目光望向画面之外，即望向摄影机（图25-2、25-3）。通常绘画中的人物是在画面之内活动，读者／观者的位置是被引导到画面之内，画面本身是自足的。而在摄影照片中，当景框中的对象看镜头，就暴露了摄影机的存在，而摄影机的位置就是照片读者的位置，因此看客的目光与正在看照片的人的目光相遇。这些望向摄影机的目光提示出人与照相机之间的某种关系，而这种关系乃是一种新出现的现象，是一种新的需要被理解与掌握的关系。它告诉我们，这是照相机选择和拍摄下来的画面，我们所看到的一切是展现在摄影机面前的事物，而其中的对象对此是有意识的。根据西瑞兹（Régine Thiriez）的研究，此照片是由19世纪70年代活跃于上海开设照相馆的英国摄影师桑得斯（William Saunders）所拍摄。桑得斯在上海拍摄了50张左右表现上海环境与中国人生活的照片，其中最著名的莫过于这张砍头照片。西瑞兹根据同一场景的其他照片上的条幅文字、在别的照片中也出现的同样的地点环境和桑得斯的拍摄习惯等因素，判断这张砍头照片

图 25-1　美国国会图书馆 Print and Photography Collection

图 25-2　局部

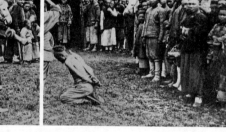

图 25-3　局部

实质是摆拍（staged photo）。[1]这在某种程度上解释了那些看向镜头的目光和一些笑的表情，人们对摄影摆拍砍头这一场景感到好奇、不解和可笑。摆拍总是力图掩盖摆拍的痕迹而造就自然效果，画面中的人物通常会被要求避免看镜头，以形成画面内部的自足，但1870年

[1] Régine Thiriez, "William Saunders, Photographer of Shanghai Customs", in *Visual Resources*, 26: 3, 304-319. 感谢多伦多大学的顾伊教授提示我这篇文章。

代的中国人对摄影还是相当陌生的，那些望向镜头的目光打破了第四堵墙，暴露了摄影机的介入。西瑞兹根据形式因素判断这张照片为摆拍，认为真实的斩首现场不会听从摄影师的摆布，但事实上有众多的真实的砍头刑罚被照相机记录下来，不少被砍头者和刽子手的姿态显然经过摄影师的摆布，现场都为摄影机保留了位置，这一点后文会详谈。这张照片的砍头场景可以是真实的。摆拍将摄影机的介入推到极端，但事实上，每一张照片都有照相机的介入，每一个画面都留下了摄影机的位置，照相机的介入在某种程度上都会对自然场景或真实场景产生影响。

李欧梵曾撰文分析何伯英《影像中国——早期西方摄影与明信片》一书中的一张发生在1890年香港的砍头照片，详细考证其来龙去脉，并与鲁迅幻灯片事件联系起来，指出鲁迅没有描绘被砍头者与行刑的日本士兵，为了"文化反省"而有意忽略了对帝国主义的批判。李欧梵也敏锐地对"麻木"进行提问，指出"被拍摄者在摄影者的要求下可以表现出各种形态：可以是惊奇，可以是漫不经心，也可以是茫然"，提及照相机作为一种"外来压迫"，"这种群体性的心理会发展成茫然或是恐惧"。[1]李欧梵点到为止，我在这里则希望详细论述"麻木作为摄影机表情"。

巴特在《明室》一书中讨论了"被拍摄的人"，敏锐地指出摄影行为使被拍摄者处于一种非常规状态，照片中的人是另外一种存在。"从我觉得正在被人家通过镜头盯着的那一刻起，就什么都变了：我开始'摆姿势'，在一瞬间把自己变成了另一个人，使自己提前变成了影像。""动作是奇怪的，我在不停地模仿自己。""我要从摄影师手里获取我这个人的存在。""'自我'从来不与我的照片相吻合"，"在想象中，照片（我想拍的那种照片）表现的是难以捉摸的一刻，在那一刻，实在说来我既非主体亦非客体，毋宁说是个

[1] 李欧梵：《再从"头"谈起——缘起鲁迅的国民性随想》，《现代中文学刊》2010年第1期。

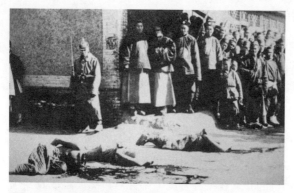

图 26-1　http://www.environmentalgraffiti.com/news-sinister-images-far-eastern-death-penalties-early-1900s?image=1

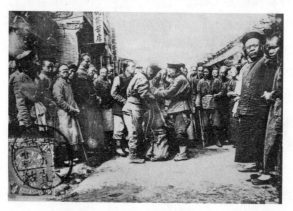

图 26-2　绥祥、方霖、北宁编著：《旧梦重惊——清代明信片选集》，南宁：广西美术出版社 1998 年版，第 46 页

感到自己正在变成客体的主体。""摄影使本人像另一个人一样出现了：身份意识扭曲了，分裂了。"[1]照相摆姿势，被拍摄者努力想要呈现出一个"我"，而这个自我永远只能是照片中那个并不像"我"的人。照相机瞬间从被拍摄者身上榨取出一个影像，这个影像与那个被拍摄者之间从分离的开始就形成一道鸿沟。我用"摄影机表情"一词也想表达这个意思，看客脸上"麻木"的表情是否"本人

[1] 罗兰·巴特：《明室》，赵克非译，北京：中国人民大学出版社 2011 年版，第 14—19 页。

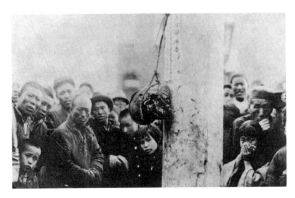

图 27　http://beheadedart.com/

像另一个人一样"呢？

　　除了桑得斯的这张照片，我们在其他砍头照片中也可以看到同样的望向摄影机的目光，如图 26，均为庚子时期的义和团砍头照片，画面的围观看客中总有一些疑惑的目光离开了砍头行为或尸体而投向摄影机。更典型的是图 27，从画面人群的发型可判断时间是在民国之后，画面中间是悬挂在柱子上的人头，柱子上贴着《某司令部布告》，宣告罪犯罪名与示众的意义，周围很多百姓在围观，然而几乎没人在看这个砍下来的头颅，几乎所有人都在努力挤着看摄影机，有人疑惑地皱眉，有个小女孩捂住嘴巴似乎在掩饰自己的震惊。显然，在这里，摄影机的存在超过了身首分离的头颅，而成为看客凝视的对象。这种目光提示我们摄影机的存在，即我们不是在场的看，而是透过某种媒介看，透过摄影机来看。也就是说，在每一张砍头照片所再现的场景中，都存在两种暴力、两种奇观：一种是砍头，一种是摄影机。照片中看客的目光时常被砍头和摄影机两种奇观所分散。实际上还有第三种，即西方摄影师，但他与摄影机处于同一位置，即看的位置，而且在性质上也一致——具有科学的观看的能力的主体，因此无法区分。法国汉学家巩涛（Jerome Bourgon）建立了一个中国刑罚的网上资料库，网站首页绘制了一张表现西方摄影师拍摄中国砍头刑罚的速写（图 28），两名义和团

图 28　http://turandot.chineselegalculture.org/index.php

马上就要被砍头，刽子手高举起刀，远处有联军士兵列队监斩，一切都符合庚子时期砍头图像的典型构图要素，而右边占据画面将近一半面积的是两名西方人在拿着新式小型相机拍照。这幅图将摄影暴力明白地显露出来。

　　那么，这些呈现在照片中的中国普通老百姓的脸上又是什么样的表情呢？我们可以来看更多的中国人群体表情的照片。庚子期间，在西方画报上经常出现中国百姓的照片，譬如图 29，文字注明"盯着美国铁路工程师看的中国人"，西方人与其摄影机成为奇观吸引着中国普通百姓，这些人的脸上似乎无甚表情，是麻木还是迷茫？另一张照片图 30，文字注明"被义和团鼓动的中国民众，威胁外国人和那些信奉洋教的中国人"，画面中人群在摄影机面前，表情显现为迷惑与震惊。还有更多的照片显示出与此类似的这种面对摄影机的中国人表情。对于 20 世纪初年的中国百姓而言，照相机仍是新鲜事物，人们对其又好奇又害怕。鲁迅在《坟·论照相之类》一文中曾经描述 S 城的人们如何以为洋人的相机是用小孩的眼睛做成的。[1] 普通中国人

〔1〕 鲁迅：《坟·论照相之类》，北京：人民文学出版社 1973 年版，第 149—150 页。

图 29 《莱斯里周报》,1900 年 1 月 20 日

图 30 《莱斯里周报》,1900 年 1 月 27 日

尚未学会如何在照相机面前摆姿势、有意呈现其自己,而是惊奇、不解、疑惑、迷茫,这是对于作为物的摄影机的直接反应。这种反应被凝固为影像,呈现为中国人的群体表情,而因为摄影机的隐身,这个"另一个"自己被显现为自己的真实面貌。《莱斯里周报》1900 年 11 月 3 日刊登一张照片(图 31),表现出皇宫里的满族官员看到西方士兵与摄影师进入紫禁城而吃惊的表情。一张 1858 年发表在法国画报

图31 《莱斯里周报》，1900年11月3日

《嘈杂画报》（*Le Charivari*）上的漫画（图32）说，"中国被打开了大门，摄影师们蜂拥北京，想拍下皇帝离开皇宫时的身影"，非常形象地展现出一种摄影的暴力。所有这些都提示我们，必须将照片还原为非透明的媒介，暴露其人工性。我们需要意识到这样的问题，这些表情是怎么来的？在照片背后是什么？拍摄的过程是什么？

回答这样的问题，我们可以考察一组由美国旅行家与摄影师詹姆斯·利卡尔顿（James Ricalton）拍摄的照片。利卡尔顿1900年间在中国游历，从南至北，见证了八国联军与义和团运动。1901年安德伍德（Underwood & Underwood）公司出版了他的中国游记《立体视镜中的中国》（*China through the Stereoscope*）一书，与同公司发行的100张立体镜照片相配。此书的宝贵之处在于每张照片都有文字说明当时拍摄的情况，为我们了解照片背后的故事提供了充分的材料。图33拍摄了利卡尔顿雇用的船，文字介绍画面中有船长、翻译、厨

图 32 《嘈杂画报》，1858 年 10 月 15 日，复制于 Brush and Shutters: Early Photography in China, edited by Jeffrey W. Cody and Frances Terpak, Getty Research Institute, 2011, p. 60

图 33 《在内陆中国旅行——金口运河上的船宅》（Travelling in Interior China—our house boat on a canal near Kinkow），詹姆斯·利卡尔顿：《1900，美国摄影师的中国照片日记》，徐广宇译，福州：福建教育出版社 2008 年版，第 94 页

图 34 《观看"外国恶魔"——阻挡广东人进入领馆的英国桥大门》(*Watching the "Foreign Devils" —Gate of English Bridge barring the Cantonese from the Legations, Canton*),詹姆斯·利卡尔顿:《1900,美国摄影师的中国照片日记》,徐广宇译,福州:福建教育出版社 2008 年版,第 38 页

子,"苦力们都因为害怕照相而把头扭过去",还有岸上给人剃头的理发师,但"不要以为理发师和他的顾客是唯一的旁观者,一大群人正聚在后面看着我们的船"。[1] 另一张上海街头的照片则说,"一般情况下会有很多人围观摄影师,因为摄影的过程对他们来说应该是很陌生的,但是这里没有发生这样的情况,因为这条街上有五六家设备很好的照相馆"。[2] 图 34 文字讲述:"中国人都喜欢围观外国人……结

[1] 詹姆斯·利卡尔顿:《1900,美国摄影师的中国照片日记》,徐广宇译,福州:福建教育出版社 2008 年版,第 95 页。
[2] 詹姆斯·利卡尔顿:《1900,美国摄影师的中国照片日记》,徐广宇译,福州:福建教育出版社 2008 年版,第 51 页。

实的铁门保证当地人不能进入领馆区。我站在桥上正准备拍繁忙的街景,立刻就有很多人拥到门前看热闹。经验告诉我给这些咧着嘴的人群拍照会把他们吓走,所以我先把相机冲向别的地方,在差不多的距离对好焦距,立刻转动三脚架,回到原来的位置进行曝光,绝对不会引起他们的怀疑。我这样尝试过很多次,每次一个笑容都拍不到,都是麻木和冷漠。"[1]这些引文显示,摄影机与外国人一样,对中国普通百姓来说都是奇观。但这种围观并不是中国人的特殊癖好,想想王韬1860年代在欧洲的时候不也是被人围观吗?而利卡尔顿对中国人表情"麻木和冷漠"的判定,显然没有意识到这是在此种摄影情境下的表情,否则答案就只能是中国人不会笑。而事实上,显然答案是中国人不会对着摄影机笑。从什么时候起,人们学会了对照相机微笑?只有当人熟悉了摄影这一行为,可以将人与机器的关系转化为人与人的关系,了解到对相机笑实质是对着将来的观者笑,在这之后微笑才是可能的,否则人们为何会对一台冰冷的机器面露笑容?照相微笑是要学习的。而显然利卡尔顿更熟悉这一点而将其视为天然。在金口,有一位虽不懂英语但对外国人非常热情的官员,主动要求利卡尔顿为他和家人拍照(图35),画面显示,此官员面带微笑,明显更熟悉照相行为,而其夫人和女儿则面露"麻木",其随从似乎是不敢看相机。与同时期照片中西方人从容的笑容相比(图36),照片中的中国表情确实是太"麻木"了!微笑同"摆姿势"是一样的,努力在照相机前呈现"自我",而麻木/茫然看似与之相反,但实质都一样,同为摄影机表情。巴特说,"没有人思考过这一新出现的行为所带来的困惑(文明的困惑)。我希望有一部人际关系史。因为,摄影使本人像另一个人一样出现了:身份意识扭曲了,分裂了。"摄影瞬间凝固的一个影像,带来一部新的"人际关系史",人与物(机器),人与人(观者),一个新的问题摆在人们面前,我们如何呈现自我?或者说,我

[1] 詹姆斯·利卡尔顿:《1900,美国摄影师的中国照片日记》,徐广宇译,福州:福建教育出版社2008年版,第39页。

图35 《一位和蔼的官员——海军官员、妻子和女儿》(*An genial official of interior, China—naval mandarian, wife and daughter*),詹姆斯·利卡尔顿:《1900,美国摄影师的中国照片日记》,徐广宇译,福州:福建教育出版社2008年版,第100页

们怎样被呈现?

　　利卡尔顿的照片和文字,有助于我们理解砍头图像中观看人群与摄影机之间的关系。我们必须将摄影媒介还原为非透明的人工的制造物,意识到我们所看到的这些人是照片中的人,这些表情是照片中的表情,是中国人面对摄影时呈现的表情。因此,当我们再思考砍头照片中看客的迷茫、麻木的表情,需要考虑它们是否部分地因为摄影机的存在?是否在某种程度上也来源于摄影机暴力的震慑?

　　摄影机的暴力性,一方面是其机器性本身,另一方面则是其截取瞬间偶然而赋予其永久真实性的武断暴力。景框中的偶然瞬间被摄影固定下来,照片获得了比起其对象长久得多的生命力。当照片被拍

图 36 《外斯顿小姐与水手朋友》(*Miss Agnes Weston and some of her Sailor Friends*),《伦敦新闻画报》,1900 年 8 月 25 日

下,其对象就已经死亡,而照片的生命才刚刚开始。照片摆脱了原物而成为真实本身,同时进入时间,将偶然固定为真实和永恒。斩首刑罚在清末即已被官方废止,但砍头图像则流传至今,持续塑造着中国形象。因此,当本文论述突出了摄影机、认识到摄影的媒介性与非透明性之后,接下来的问题就是,是谁在拍这些图片,是谁记录了这些场景,是谁在消费这些图像?

四、西方看客:砍头图像的生产与传播

前文分析过幻灯片放映和讲堂环境造成一种公共的放映空间,鲁迅与其日本同学共同观看细菌的形态或战争的宣传。那么,如果不是这样的环境,而是报纸上的一张照片,场景是鲁迅个人更私人化的观看,那种屈辱感和绝望感是否还会这么强烈?也许不会。但问题是,如果更大范围地来考察整个当时的环境,就会发现实际上这种集体的观看早就形成,前文介绍了彼时日本狂热的战争氛围,对中国战场上各种战争影像的渴望与消费,日本的胜利、俄国的战败连带愚昧疲弱的中国,是日本人彼时最主要的图像生产与消费内容。鲁迅一直在这个观看共同体中。而鲁迅实在是个意外的观看者,那张砍头幻灯片的

隐含观者自然是日本人/西方人[1]，鲁迅不经意成为观看者。事实上，除了鲁迅，我们几乎没有在任何其他中国人那里读到过这样的视觉经验，我们也很少会在中国的报纸杂志上看到砍头图像。现存的砍头场景的照片，基本都是西方人拍摄，而其传播与消费也主要是在欧美。鲁迅意外卷入这场视觉遭遇，其内在独特性与高度的紧张性显露无遗，既无法认同作为现代文明/帝国主义的日本人，也无法安于被殖民/愚弱麻木的中国人的身份，而是不断移动，正似阿多诺所说的批判知识分子的"无地彷徨"。

砍头图像的生产与消费无疑在西方，尤其是在1900年之后。1900年至1901年间的义和团运动与八国联军占领北京，使中国第一次完整呈现在世界面前，大量照片与速写和绘画出现在西方画报上，其内容跟随着联军脚步的前进而不断更新。西方人慨叹"一个隐秘的国家暴露于摄影机面前"，"北京陷落，使馆得救，人类历史上第一次文明世界的联合给野蛮人上了必要的一课"。[2]有许多随军记者、业余摄影师、军官等或拍摄照片，或速写、绘画，其中中国刑罚是极具视觉吸引力的一种，砍头图像更是重点（图37、38）。几年后的日俄战争更被视为一场现代战争，譬如使用了电报等现代通信设备，战地摄影也更发达，战地场面的照片存留更多。画报上刊登的作品，通常都有文字指明图像的来源，比如在1900—1901年间的《莱斯里周报》上最常见到的名字是"本报在中国的特殊的战争艺术家斯德尼·艾德姆森（Sydney Adamson）"，他既拍照，也绘画。除在画报上发表，怀庭新公司（The Whiting New Company）和安德伍德这些立体照片出版公司也出版发行大量战争照片，其中含有不少砍头场景的照片（图39）。[3]很清楚，这些照片的传播与消费的对象都是西方人。现在能

[1] 鲁迅看到的砍头图像当为日本人拍摄，但也不排除当时在日俄战场上的欧美战地摄影师。不过"脱亚入欧"、亦日亦西一直是近代以来日本人的自我形象，日本成为东亚的殖民者，因此本文西方的概念也包括了日本，这里的西方不是单纯的地理概念，而更是一个政治范畴。

[2]《莱斯里周报》，1900年11月3日。

[3] 美国国会图书馆版画与摄影部藏有大量此类立体照片。

图37 《11名中国海盗斩首》(*Beheading Eleven Chinese Pirates*),《伦敦新闻画报》,1901年8月3日

图38 《中国行刑》,《小杂志》,1901年1月20日

第五章 "摄影机表情":鲁迅与砍头图像 239

图39 《罪犯跪在自己坟墓面前——日本行刑者斩首中国罪犯,中国天津》(Criminal kneeling over his own grave—Japanese Executioner beheaded a condemned Chinese, Tientsin, China), 美国国会图书馆版画与摄影部

看到的各种砍头图像,基本都带有外文说明。而砍头图像明信片的存在,则更证明了其传播消费的西方指向。前面提到过的许多砍头图像,都有彩色的明信片版本(图40),上面的文字、邮票、邮戳清晰昭示着这些百年前的卡片如何从东方中国辗转漂洋到法国、美国、英国等地。[1] 何伟亚分析过义和团时期摄影与图像如何参与了欧美在全球帝国主义霸权的建构,紫禁城、天坛、皇宫宝座等通过摄影展露给远方的观众,而使古老的皇权祛魅。[2] 而砍头图像则有效地建构起文明西方与野蛮中国的等差,合法化资本主义的全球扩张。

李欧梵指出,按照福柯的研究,西方在19世纪初开始了由古典

[1] 参见绥祥、方霖、北宁编著:《旧梦重惊——清代明信片选集》,南宁:广西美术出版社1998年版。

[2] James Hevia, "The Photography Complex: Exposing Boxer-Ear China, Making Civilization", in *Photographies East: The Camera and Its Histories in East and Southeast Asia*, edited by Rosalind C. Morris, Durham & London: Duke University Press, 2009, pp. 79-119.

图40 绥祥、方霖、北宁编著：《旧梦重惊——清代明信片选集》，南宁：广西美术出版社1998年版，第82页

刑罚向现代规训转变的过程，砍头等身体的残酷惩罚逐渐被废止，取而代之为现代规训如全景敞视监狱。摄影术发明的时候，砍头在西方已经不存在，但中国古老的刑罚体系仍在继续，因而成为摄影捕捉的对象。[1]事实上，中国刑罚（Chinese Punishment）已经成为西方图像档案的一个类别。由于摄影的记录，中国最后阶段的刑罚被保存为一种永久的文化差异，如果没有这些影像的话，也许中国刑罚不会成为普通西方人的公众认知。实际上，西方的古典惩罚——砍头在历史上也曾存在很长时间，而这些照片所反映的残酷在中国很快就要被废止了。1905年清廷新政着意与国际法律和刑罚接轨，颁布废止凌迟斩首等极刑，代以绞杀和枪毙（不过事实上砍头刑罚仍延续了很久）[2]。西方摄影师对表现中国人残酷的视觉特征尤其敏感。著名的美国传

〔1〕 李欧梵：《再从"头"谈起——缘起鲁迅的国民性随想》，《现代中文学刊》2010年第1期。
〔2〕 参见 Timothy Brook, Jerome Bourgon, Gregory Blue, *Death by a Thousand Cuts: the Intercultural History of Chinese Execution*, Cambridge: Harvard University Press, 2008。

教士明恩溥（Arthur Henderson Smith）在《中国人的气质》（Chinese Characteristics）一书中，由中国刑罚推演出中国人残酷、缺乏对痛苦的感受、没有神经、没有同情心等一系列国民性本质话语。[1]中国残酷（Chinese Cruelty）甚至成为专有名词。1900年7月28日的《莱斯里周报》刊出一张中国囚犯的照片，配以标题《中国人的残酷》（Cruelty of the Chinese），文章称"中国人本性残酷，人们明显对其同胞受苦没有任何同情感受。黑人和印第安的野蛮人似乎也比中国人要好一些。中国人是一种特殊的有着不同秩序的生物，不能用残酷或人道来衡量，否则无法解释他们完全缺乏感情的表情。中国人喜欢看刑罚，可以给他们带来欢乐"。[2]此种话语在彼时的西方报刊中比比皆是。但实际上刑罚示众而引人围观，并不是中国的特产，在西方这一历史同样悠久，残酷刑罚与文明规训，是古今之别，而非中西之异。

　　1900年，在天津，一个犯下重罪的叫作张掌华的犯人，被处以站笼死刑，在内城一处开阔地每日示众，引来许多摄影师。他的站笼照片随即出现在美国《莱斯里周报》（1900年8月4日，图41-1）、英国《伦敦新闻画报》（1900年8月18日，图41-2）上，并都配以不短的文章介绍。甚至七年后，仍持续生产，在法国画报《小杂志》（1907年3月17日，图41-3）上刊登了一幅据此而画的图画。这样的刑罚图像具有如此大的吸引力，《伦敦新闻画报》的配照文字这样说，"中国的危机……持续给艺术家们提供许多如画的场景（picturesque scenes），远东的一切现在都是随手而得的图像"。[3]利卡尔顿当时也在天津，拍摄了一张不同角度的照片（图41-4），并记录下当时的情况："这种残忍的刑罚很少被实施，但这仍是中国发明的众多死刑中的一种。第一天，他收集50美分可以随便拍照。第二天涨到了5块墨西哥鹰洋（相当于两块金币），我

[1] Arthur Smith, *Chinese Characteristics*, Shanghai: North China Herald, 1890.
[2] 《莱斯里周报》，1900年7月28日。
[3] 《伦敦新闻画报》，1900年8月18日。

图 41-1 《莱斯里周报》，
1900 年 8 月 4 日

图 41-2 《伦敦新闻画报》，
1900 年 8 月 18 日

第五章 "摄影机表情"：鲁迅与砍头图像　243

图 41-3 《小杂志》，
1907 年 3 月 17 日

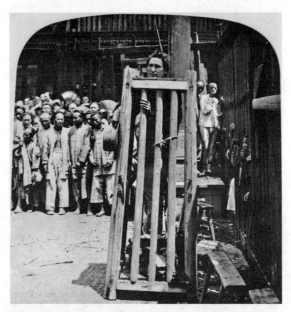

图 41-4 詹姆斯·利卡尔顿：《1900，美国摄影师的中国照片日记》，
徐广宇译，福州：福建教育出版社 2008 年版，第 56 页

给了他，条件是他必须摘下帽子露出脸。……后来警察队长因为人群阻塞了街道而禁止拍照。"[1]画面中我们也看到了围观的人群和那些似乎小心而努力地望向摄影机的目光，"因为人群阻塞了街道而禁止拍照"，是否说明了摄影本身是更大的奇观（禁止拍照就疏散了围观人群）？

利卡尔顿的文字也明白显露出摄影对于暴力与奇观的追求："两个中国摄影师也拍了照片并放到橱窗里做广告。人们争相观看和购买照片，因为这场景太少见了。"[2]在我看来，也许摄影技术本身具有一种周蕾所谓"原初的激情"（primitive passions）。它给了观者以看的主体身份，而又常常以底层、他者、罪犯、野蛮的殖民地、未开化的民族等为对象。原初的激情是一种寻找他者/弱者以确证自身的方法，正如男人对女人有原初的激情，殖民者对殖民地有原初的激情。前面所讨论的照片，正是摄影对遥远的、未开化的、静止的中国的展现。还有摄影对尸体的迷恋，对砍头、战争、暴力、死亡的记录，都可以看作这种原初激情的表现。1900年7月14日，天津陷落，标志着义和团的败局。通过两张照片——《莱斯里周报》1900年10月13日的封面照片（图42-1）和利卡尔顿的立体照片（图42-2），我们可以判断，在那一天，《莱斯里周报》的"特殊战争艺术家"艾德姆森与利卡尔顿共同出现在了天津内城城墙上，两人都记录下了联军进入天津城的时刻，而且两人的景框中都出现了其他摄影师和摄影机。利卡尔顿的文字说："我们"正在天津内城的南城墙上，"靠墙坐着的两个平民打扮的日本人是随行的官员或随军记者"[3]。摄影机的出现立刻还原了照片本身，昭显出媒介自身的制作。对比两张照片，利卡尔顿显然艺术感觉更好，他的镜头将两名义和团的尸体容纳进来，作为前

[1] 詹姆斯·利卡尔顿：《1900，美国摄影师的中国照片日记》，徐广宇译，福州：福建教育出版社2008年版，第57页。

[2] 詹姆斯·利卡尔顿：《1900，美国摄影师的中国照片日记》，徐广宇译，福州：福建教育出版社2008年版，第57页。

[3] 詹姆斯·利卡尔顿：《1900，美国摄影师的中国照片日记》，徐广宇译，福州：福建教育出版社2008年版，第145页。

图 42-1 《莱斯里周报》,1900 年 10 月 13 日

图 42-2 詹姆斯·利卡尔顿:《1900,美国摄影师的中国照片日记》,徐广宇译,福州:福建教育出版社 2008 年版,第 144 页

图 43 《莱斯里周报》，1901 年 5 月 18 日

景，于是将战争的双方、战争的结果都容纳于画面之中，将死亡与胜利并置。

我们还可以看到一些在同一地点拍摄的连续的照片，展示出斩首的完整过程，这显示出砍头照片通常是有计划的拍摄，而非偶然。而照片的摆拍与人工设计则在另一个层面上提示了摄影机/西方人的存在。为了获得最具有特征性的画面，摄影师明显对砍头场景进行布置，比如要求行刑者举起刀，将头颅摆放为正面向摄影机等（图 43）。

所以，在 1906 年的日本仙台小城，鲁迅能看到这样一张砍头照片，实在是 20 世纪初世界图像化、中国图像化的氛围的产物。然而鲁迅对这种媒介性并没有自觉意识，图像被等同于事件自身。《呐喊自序》写作于 1922 年，在此之前，砍头与看客已经出现在他的小说里，幻灯片中的砍头再现与生活世界里的刑罚在鲁迅这里并无区别。因此，在鲁迅的叙述中，他剔除了西方/日本即殖民主义的维度，这个维度不只是作为画面中出现的刽子手/殖民者，同时更是作为画面中并未出现的摄影机——图像之所以会存在的生产者与消费者。

实际上，尽管照片中的行刑者大多都是中国人自己，但事实上西方人是更深层次上大量砍头行为的订购者——义和团运动中，清政府负责执行八国联军所发布的处决命令。根据何伟亚的分析，联军惩罚义和团和支持义和团的中国官员，开始是枪毙，后来变为砍头，

图 44　http://beheadedart.com/

"把一个土著的惩处形式解码,并且把它转而用于惩处土著人",砍头"被看作针对中国人精神思想的恰当方式"。经由这种方式,联军有效地将自身与暴力区隔开来,将自身文明化,因为情况变成野蛮人用野蛮的手法杀害野蛮人自己。"在有大量士兵、传教士、记者和摄影师观看的情况下,处死义和团的演出成为占领北京大场景中一件'丑陋的平常事'。"[1]

图像不是透明的,它们当然展示了在镜头前发生的事情,但同时也掩盖了照相背后看不到的东西,比如相机后面的西方人,比如他之所以能够站在中国街头进行拍摄的环境和条件。这些照片的存在显示出其背后是一系列的技术、外交、军事的西方统治。然而一旦照片完成,照片背后的权力关系就被遗忘了。尽管西方刽子手和西方摄影师通常无法出现在照片中,但西方看客却十足显示出了砍头场景背后的殖民关系。李欧梵指出鲁迅没有提到本应该存在的日本看客。[2] 事实上,砍头照片中通常都会出现西方看客,有时围观砍头的人群分出几层结构,内圈时常为西方人,外圈则为中国人(图 44)。前文展示的几张中国俄探被日军砍头的照片中,围观的日本士兵是那样突出,但他们在鲁迅的叙述中完全消失。与麻木的中国看客相对,西方看客时常微笑(图 23)。画面中微笑的表情、随意的姿态,仿佛通常的合

[1] 何伟亚:《英国的课业:19 世纪中国的帝国主义教程》,刘天路、邓红风译,北京:社会科学文献出版社 2007 年版,第 303—305 页。

[2] 李欧梵在文章中也指出了这一点。李欧梵:《再从"头"谈起——缘起鲁迅的国民性随想》,《现代中文学刊》2010 年第 1 期。

图 45　*Without Sanctuary: Lynching Photography in America*, edited by James Allen, San Francisco: Twin Palms Publishers, 2000

影，正如休闲旅游途中旅游者与本地风光要进行合影。画面中的人头明显经过摆置，使其面孔朝向摄影机。西方人连同他们的摄影机，一起寻找"原初的激情"。

与异文化的残酷景象合影这一现象，除中国砍头图像之外，在20世纪初叶美国南方的私刑照片中也可看到。从19世纪末直到1930年代，在种族主义的观念之下，美国南部持续发生人们私下处死黑人（也包括支持黑人的部分白人）的事件。美国私刑留下了大量的照片（图45），通常画面中心是在被吊死甚至烧死的黑人，而周围总有大量的人围观，以白人男性为主，也有妇女和小孩，同样是轻松的表情（甚至微笑）、随意的姿态、整洁的西服礼帽，同样如旅游合影般望着镜头，留下自己见证奇观的记录。照相机拍下丑恶的一幕，将被害的黑人与旁观的、施害的白人收入同一景框。

无论是中国斩首还是美国私刑，都有摄影这一现代视觉技术参与其中。摄影暴力与砍头暴力，最终是源自同一种殖民暴力。而正是摄影暴力与砍头暴力结合在一起，才昭示出完整的殖民暴力，一方面是直接的强力，另一方面则是再现、描写、代言、命名、分类、定义的暴力。

五、启蒙的辩证，文学的自觉

砍头图像中包含了中国近现代历史冲突的主要张力：中国—西方，知识分子—大众。被砍头者与刽子手／摄影师之间可以被理解为中西关系，鲁迅和看客之间可以被认为是知识分子与大众的关系。而在这里，每一个要素都至少有两副面孔，正如史书美所言，"'西方'概念的分化：都市西方（西方的西方文化）和殖民西方（在中国的西方殖民者的文化）。在这种两分法中，前者被优先考虑为模仿的对象，同时也就削弱了作为批判对象的后者。"[1]鲁迅在幻灯片事件中选择的就是作为启蒙知识分子的第三方的位置。张慧瑜在其著作中详尽分析了砍头图像中被鲁迅忽略了的被砍头者的象征意义，以及鲁迅、看客、刽子手、被砍头者与日本同学这几种不同的主体位置，这些位置恰恰表征了中国现代知识分子的精神困境与内在紧张。[2]晚清以来，中国接受了西方现代科学／启蒙精神的知识分子，在本土传统与西方文化之间批判的位置上进行艰难选择，在某种程度上，将外在的殖民侵略转化为内在的文化批判，把殖民结构转化为启蒙结构。因此，从后殖民的角度对五四启蒙精神进行反思，是刘禾以来对鲁迅国民性批判进行质疑的理论依据。20世纪90年代以来，学界形成了对启蒙的强大的批判与解构，这来自几种后学的合力。一种是后现代主义，在西方现代性内部进行清理，反对现代性的宏大叙事，反对启蒙计划的本质主义与绝对理性精神，后现代主义进入中国后，力图将启蒙与革命一起送进故纸堆[3]；一种是后殖民立场，主要经由海外中国学研究传入国内，站在反对西方中心主义的立场上，将近代知识分子批判国民性与自身文化传统而学习西方的选择理解为接受了传教士等

[1] 史书美：《现代的诱惑——书写半殖民地中国的现代主义（1917—1937）》，何恬译，南京：江苏人民出版社2007年版，第43页。
[2] 张慧瑜：《视觉现代性——20世纪中国的主体呈现》，北京：人民出版社2012年版。
[3] 参见王岳川主编《中国后现代话语》（广州：中山大学出版社2004年版）、陈晓明主编《后现代主义》（开封：河南大学出版社2004年版）等。

殖民话语的自我东方主义，从而瓦解了指向西方的启蒙主义[1]；还有另一种是新左派的立场，同样对中国启蒙主义起到了瓦解的作用，主要是对 20 世纪 80 年代新启蒙进行反思，批判其对资本主义现代化的迷思。[2]

本章从图像的角度在解构了"麻木的看客"、指出鲁迅的盲点——忽略了摄影机的暴力之后，带来的必然是对启蒙意识的反思。但指出这一点，并不意味着只是将救亡与启蒙的关系再反转过来，在这里，简单在启蒙与革命中二选一是没有意义的。当代知识界对于近现代中国启蒙主义的争论，无法不与其对当代中国的不同认识相关，肯定者认定启蒙大业尚未完成，批判者则要超越西式启蒙，寻找另类现代性。批判者中后殖民与新左派常常合一，将中国启蒙主义的西化旨归与自我批判，理解为某种程度上的自我殖民化，认为这遮蔽了对殖民主义的批判，而将他者内在化，占据一个西方人的位置。[3]此种后殖民批判，在全球资本主义的结构中寻找中国的独特位置，力图在资本主义体系之外寻找更好的可能，当然是当今思想界之急需。但当后殖民理论旅行到中国，结构翻转过来，对西方中心主义的批判却并不能消解内部自我的反思。批判必须是多重的。赛义德、霍米巴巴等的后殖民批判有力揭示了西方现代知识和制度的形成与广大殖民地的关系，这反过来激发了非西方国家知识分子对本土"真实"与现代主体的追求，但这并不意味着逻辑可以延伸到寻找一个本质化无须反思的东方。如果后殖民批判的思路只是迂回着又回到了政治革命的研究

[1] 参见 Lydia Liu, *Translingual Practice: Literature, National Culture, and Translated Modernity China, 1900-1937*, Stanford: Stanford University Press, 1995. Lydia Liu, *Clashes of Empires: The Invention of China in Modern World Making*, Cambridge: Harvard University Press, 2004. James Hevia, *English Lessons: The Pedagogy of Imperialism in Nineteenth-Century*, Durham: Duke University Press, 2003.
[2] 参见汪晖：《去政治化的政治：短 20 世纪的终结与 90 年代》，北京：生活·读书·新知三联书店 2008 年版。贺桂梅：《"新启蒙"知识档案：80 年代中国文化研究》，北京：北京大学出版社 2010 年版。
[3] 参见刘禾：《国民性理论质疑》，见《跨语际实践——文学，民族文化与被介的现代性》，宋伟杰等译，北京：生活·读书·新知三联书店 2002 年版，第 75—108 页。

视野，回到中西二元对立与反抗的模式，是否贡献依旧有限呢？同时，如果我们必须要站在多元价值的立场上，防止某种中心主义、压制主义的发生，那必须牢记的另一种危险就是价值虚无主义，止步于特殊性与民族性。坚守多元现代性的价值，并不能取消对民族传统自身的检视与反思。批判视角必须是多重的。"如果一种体系外的历史视野还无法显现的话，那么在体系内的'不确定性'中批判曾经的主体秩序（比如中心/边缘，西方/中国），并以新的方式确立自身的主体性，或许是另一种实践批判的可能。"[1] 也就是说，一方面是对中国社会与文化传统的批判，正如五四与20世纪80年代启蒙知识分子所做的那样，另一方面是对西方中心主义的现代模式的批判，多重历史视角和理论语言的重叠，或许显示的是一种新的批判主体确立的可能性。

那么，鲁迅是不是这样一种多重批判的主体？幻灯片事件中鲁迅的叙述并不能等同于鲁迅全部的思想与实践，鲁迅之复杂无法被简化为启蒙主义，尽管"立人"与国民性批判是其一生的事业。在启蒙者鲁迅之外，革命者鲁迅当然成立，晚年鲁迅在某种程度上接受马克思主义并不完全是外在的事件，更因其契合于鲁迅思想中惯有的反抗一切强权、站在被压迫者一边的态度。鲁迅从来对于英美自由主义思想没有好感，深恶"聊莎士比亚吃黄油面包"的君子。鲁迅一方面从来无法真正相信人民大众，另一方面对于精英主义怀有同样程度的质疑。鲁迅对殖民主义当然充满反抗，否则就不会有幻灯片事件里他在刺耳的欢呼声中离开教室，鲁迅对画面中中国人乃被殖民者这一身份的认知，是第一时间就发生了的。鲁迅同样在尼采、克尔凯郭尔等人那里了解到西方思想内部对于现代性的反思与批判，鲁迅从来没有把西方当作历史目的的终点。在鲁迅的全部思想与实践里面，启蒙与革命救亡、启蒙与反启蒙、理性与非理性、现代性与反现代性、西化与反西化、人道主义与革命主义、民主与反大众民主、反封与反帝等各

[1] 贺桂梅：《"新启蒙"知识档案：80年代中国文化研究》，北京：北京大学出版社2010年版，第371页。

种时代矛盾和张力都存在。前文分析，鲁迅没有意识到西方摄影机的再现暴力，但是，在另外的地方，鲁迅对于"被描写"问题有着强烈的自觉意识，"我们要觉悟着被描写，还要觉悟着被描写的光荣还要多起来，还要觉悟着将来会有人以有这样的事为有趣。"[1]在郜元宝的阐释中，"被描写"是被他人话语再现的权力问题，更是一切失语而不自觉的状态。而这"被描写"的警告恰恰是鲁迅针对好莱坞电影展现他者而发出的。鲁迅是在进行一种多重批判，"于天上看见深渊"，因而"无地彷徨"。

罗岗引述鲁迅在一些日本翻译作品的序跋中体现出来的国民性论述，如《出了象牙之塔》的后记和《一个青年的梦》的译者序，这些文字显示出鲁迅似乎已经预知了后世学者对他的挑战——国民性神话的起源或其背后的殖民话语问题，而鲁迅根本搁置了"根源"问题——"我们也无须讨论这些的渊源，著者既以为这是重病，诊断之后，开出一点药方来了，则在同病的中国，正可借以用少男少女们的参考或服用"，无管起源，疗救才是其根本。而在《一个青年的梦》译者序中，"鲁迅将其特有的否定悖反气质展露无遗：通过翻译实践，他既否定了对现实政治的认同，亦否定了'自己的根性'；既否定了'中国人不好战'的国民性论断，又拒绝得出另一个本质主义式的判断；他希望通过'自我'、'他者'、'他者的自我'的不断证，塑炼出一个历史性主体来。"[2]鲁迅在这里显现出的否定辩证法，正是法兰克福学派所标举的"批判理论"/"批判知识分子"。而这样一个多重批判的主体，也正是竹内好所寻求的理想的近代东洋的主体性，自我只能在自我更新、自我否定中生成，每一个主体和历史都是"无数为了自我确立而进行的殊死搏斗的瞬间"[3]。竹内好将鲁迅看作这样一个抵

[1] 鲁迅：《花边文学·未来的光荣》，北京：人民文学出版社1973年版，第6页。
[2] 罗岗、徐展雄：《幻灯片 翻译官 主体性——重释"幻灯片事件"兼及鲁迅的"历史意识"》，《杭州师范大学学报》2011年第5期。
[3] 竹内好：《近代的超克》（孙歌编译），北京：生活·读书·新知三联书店2005年版，第183页。

抗/挣扎的主体——"他拒绝成为自己，同时也拒绝成为自己以外的任何东西"[1]，是"对于自身的一种否定性的固守与重造"[2]。

在幻灯片事件的陈述中，鲁迅弃医从文，为了更好地改变中国人的精神，这种民族危机下的政治诉求，是晚清以来文学革命的根柢。这里我们看到，这一事件包含着三种立场的选择：科学（医学）—文学—政治，鲁迅为了政治，放弃科学，选择了文学。伊藤虎丸正是从"政治—科学—文学"这一三角关系来讨论日本学界对于幻灯片事件的不同研究。[3]科学与文学在鲁迅那里，有着并不完全清晰的含义。鲁迅作为清国留学生，在日本学习各种实用科学，写作《中国地质略论》《科学史教篇》等文章，饱含着"科学救国"的一腔热忱。但不仅于此，鲁迅不仅将科学视为救国的功利手段，而是将之上升到一种"伦理问题乃至精神问题"[4]，即科学作为一种意识形态，"赛先生"与"德先生"一起被视为中国摆脱落后加入文明世界的根本手段。鲁迅说，"故科学者，神圣之光，照世界者也，可以遏末流而生感动。"[5]这样的作为精神与伦理的科学意识，必然与"善于改变精神"的文艺之间没有真正的距离。鲁迅之弃医从文，一方面是必然——文艺更善于改变精神，另一方面其实鲁迅并没有真正放弃一者而选择另一者，二者在鲁迅这里并没有那么大的不同，正如他一生坚持解剖国民性、引起"疗救的注意"。伊藤虎丸也明确指出，"在鲁迅那里，文学和科学绝不是对立乃至相互无缘的。"[6]在我看来，科学在鲁迅这里，并没

[1] 竹内好：《近代的超克》（孙歌编译），北京：生活·读书·新知三联书店2005年版，第206页。

[2] 孙歌：《竹内好的悖论》，北京：北京大学出版社2005年版，第58页。

[3] 参见伊藤虎丸：《鲁迅与终末论——近代现实主义的成立》，李冬木译，北京：生活·读书·新知三联书店2008年版。

[4] 伊藤虎丸：《鲁迅与日本人——亚洲的近代与"个"的思想》，李冬木译，石家庄：河北教育出版社2000年版，第68页。

[5] 鲁迅：《科学史教篇》，《鲁迅全集》第1卷，北京：人民文学出版社1981年版，第35页。

[6] 伊藤虎丸：《鲁迅与日本人——亚洲的近代与"个"的思想》，李冬木译，石家庄：河北教育出版社2000年版，第83页。

有真正具有具体的科学形态,不是知识、技术、计算、观察、真理的科学,而是作为一种意识形态的科学,这与文学并不矛盾,甚至就是文学。而"文学"——现代的、西方的、审美的、个人主义的文学,也正与近代欧洲科学同源。鲁迅在《科学史教篇》中将古希腊视为一个科学与人文统一的理想,"科学—理性—自由—人文艺术"这一链条是通畅的。因此,鲁迅弃医从文,也可以从某种角度讲,认为是从一种实际的操作的科学转向另一种精神的伦理的科学,也就是文学。鲁迅的这种精神科学观,在我看来,也许正是鲁迅并不会真正看到摄影机、幻灯片、显微镜等科学装置的原因。在鲁迅那里,科学本质上并不是技术装置,他必然直接穿透装置而捕捉内容。

在幻灯片事件的政治—科学—文学的三角关系中,文学—政治这对范畴似乎含义明确。鲁迅弃医从文,以文学救国,这是幻灯片事件叙述的直接意涵。因此,文学以政治为诉求,被看作鲁迅文学观的第一要义。但竹内好无法认可这样一种文学—政治关系,因而他并不将幻灯片事件视为文学鲁迅的起源,而是认为文学者鲁迅应该是超克了启蒙者鲁迅之后才能出现的:

> 他并不是抱着要靠文学来拯救同胞的精神贫困这种冠冕堂皇的愿望离开仙台的。我想,他恐怕是咀嚼着屈辱离开仙台的。我以为他还没有那种心情上的余裕,可以从容地去想,医学不行了,这回来弄文学吧。

> 在本质上,我并不把鲁迅的文学看作功利主义,看作是为人生,为民族或是为爱国的。鲁迅是诚实的生活者,热烈的民族主义者和爱国者,但他并不以此来支撑他的文学,倒是把这些都拔净了以后,才有他的文学。[1]

[1] 竹内好:《近代的超克》(孙歌编译),北京:生活·读书·新知三联书店2005年版,第57—58页。

文学超越了启蒙，幻灯片事件中的自我陈述掩盖不了鲁迅"是有着一种除了文学者之外无可称呼的根本态度的"[1]。竹内好将鲁迅的"回心"放置在"十年沉默"的黑暗中，因为竹内无法认同启蒙者鲁迅，而认为鲁迅的文学必定是"撇开""人生、民族、爱国"这些东西才能成立，是一种"无"的东西，或者说"赎罪文学"才是鲁迅文学的本质。竹内所使用的"启蒙"一词，相当于"革命"或"政治"。竹内的这种选择，根本上乃是对其所处日本语境中文学与政治纠葛关系的回应，强调文学的独立性，急于辨别鲁迅的文学身份有别于政治身份。在这里，文学与政治互相否定，强调文学自律性的抵抗姿态。

伊藤虎丸进一步分析竹内好对政治与文学关系的态度，认为这种文学的抵抗，不是简单的排斥政治，而是"一种要力图把思想从'主义'（或者说是"科学"）那里强拉到'文学'（或者说是"宗教"）一边的态度。不妨说是主张思想的个体化（或主体化），亦不妨反过来说，是拒绝没有经过个体化的'思想'"，"拒绝把思想作为既成品，作为'客观'存在的'体系'、'理论'和'法则'（或如此意义上的"科学"）来把握。反过来说，就是重视创造和生成思想的个体，重视个体方面根柢的自觉，重视精神在其中所发挥的作用（不是存在）"[2]。这种分析将政治与文学看作一种张力关系，经由文学才会达到个体化的思想，也就是真正的政治，如果仅仅作为现成品的原理、唯一的法则、主义，无论是政治还是科学，都不可靠，而文学恰恰可以抵达尚未成为成品的思想与精神，抵达造就政治或科学的原初的自由精神那里。在直接的政治活动或科学活动中，鲁迅都无法真正满足。在东京时期，留学生火热的政治活动一直感染着鲁迅，鲁迅倾心于同盟会与革命派的活动，但他还是选择了去偏僻的仙台，而在仙

[1] 竹内好：《近代的超克》（孙歌编译），北京：生活·读书·新知三联书店2005年版，第108页。
[2] 伊藤虎丸：《鲁迅与终末论——近代现实主义的成立》，李冬木译，北京：生活·读书·新知三联书店2008年版，第201页。

台时期,直接的医学学习又让他感到主要依靠记忆的"死学问"使人如"木偶人"[1]。幻灯片事件之后,鲁迅回到东京,创办《新生》,写作《文化偏至论》《摩罗诗力说》等,在文学活动中,科学与政治的热情似乎开始找到了安放之地。那张砍头的幻灯片给鲁迅带来的文学自觉,不是竹内好所担心的功利的文学观不够自觉,而恰恰是对文学超越了科学与政治这一意识的自觉,是真正的文学自觉。

鲁迅的幻灯片事件纠结了中国近代历史与思想的全部复杂性,包括中西、东亚、启蒙与救亡、知识分子与大众、文学与政治、视觉与文字等各种矛盾与张力。本章从砍头图像的视觉性关系入手,剖析鲁迅以及庚子以来的砍头图像与启蒙思想和文学自觉的辩证关系,解答幻灯片之谜——这个近代中国视觉文化中极为重要的原初性场景。

[1] 鲁迅:《书信 041008 致蒋抑卮》,《鲁迅全集》第 11 卷,北京:人民文学出版社 1981 年版,第 322 页。

第六章　｜　可见的主体

——近代视觉技术与国民性话语

如前所述,近代文化形成了"看"的自觉,常常呈现"看"本身,并由这样的呈现而组织引导观者的视觉秩序达到想要的结果。近代中国人在观看中确立自身在全球图景中的位置,确立民族的与个体的自我。有了石印和照相技术之后,"形象"/"自我的再现"才被大量生产出来。"中国人形象"(无论是身穿盛大官服的官员,战争中的清兵,还是被要求展现小脚的妓女)在英法、日本的报刊中不断出现。随之而来的则是贯穿了从晚清到五四的国民性话题,其中视觉技术有力参与了国民性的本质化过程。

一、显微镜:解剖/透视国民性

现在,让我们再次回到鲁迅幻灯片的观看环境。细菌学课堂上,"用了电影,来显示微生物的形状",即是说在看到砍头幻灯片之前鲁迅及其日本同学看的是显微镜下的细菌。显微镜与幻灯机共同构成了冷漠机械的放映功效,似乎鼓励鲁迅以一种科学观察的超然、客观视角审视放映的图片,无论是细菌的形状还是战争的场面。这是一套科学观察的装置,在显微镜下看到微生物,在摄影照片中看到"麻木""愚弱"的国民性,都是依靠现代视觉技术看到原本不可见的东

图1 鲁迅:《解剖学笔记》,鲁迅·日本东北大学留学百周年史编辑委员会编:《鲁迅留学日本东北大学一百周年　鲁迅与仙台》,解泽春译,北京:中国大百科全书出版社2005年版,第126页

西,我姑且称之为一种"显微视觉"。

尽管鲁迅弃医从文,但鲁迅的文学写作一直都内蕴一种医学视野。"解剖"一语是鲁迅最常使用的词语之一,比如"解剖国民性"的名言,还有《野草·墓碣文》中令人战栗的对人体的解剖式、分解式的叙述。鲁迅学习过解剖,也画过解剖图(图1),在《藤野先生》一文中,鲁迅记叙自己的解剖图如何被藤野先生修改。当鲁迅直言"解剖国民性"的时候,他一定想到了解剖学之探测人体内部,正是国民劣根性能够被暴露出来的唯一途径,即残酷地直面被隐藏的内部真实。鲁迅对国民性问题的思考,从幻灯片事件开始,就没有与医学意识分开过。解剖国民性,意味着深度展开国民性给人看,并进一步疗救之,视觉的维度与医疗的维度内涵在鲁迅的国民性议题中。解剖学的视野本身必须是视觉技术下的视野,潘诺夫斯基(Erwin Panofsky)曾指出,解剖学与精细再现/记录的绘画、摄影的技术的密切关系,没有技术记录、没有图像,就不会有解剖学。[1] 解剖学与

[1] 参见 Erwin Panofsky, *The Codex Huygens and Leonardo da Vinci's Art Theory*, The Warburg Institute, 1940。

显微镜等装置，是医学技术，同时也是视觉技术。依赖于解剖、显微镜、X光、核磁共振等各种新式医学手段，可见性范围扩展到人体内部乃至微生物等原本肉眼不可见的对象。因此，"解剖国民性"意味着国民性需要一套现代科学性的装置才可以被认识。这套装置，首先是现代科学意识，比如启蒙思想；其次则是摄影、幻灯、电影、X光、显微镜等视觉技术。现代视觉理论早已赋予这些视觉技术以一种解剖学的比喻意义，比如慢镜头、特写等摄影机镜头的各种功能把细微和肉眼不宜察觉的对象和活动从整体环境中凸显出来，正如解剖探测不可见的人体内部。[1]鲁迅在幻灯片中看到国民劣根性，不正是本雅明讲的摄影与解剖的亲缘关系吗？

鲁迅的眼睛是经过医学视觉训练过的眼睛，显微镜视野中的观察，需要的是一种捕捉性的目光，在视野内部查寻种种微小可疑之物（图2），这种视觉方式是否帮助鲁迅在砍头照片中越过砍头中心而发现了看客，并将目光集中在看客缥缈模糊的表情上呢？显微镜的这种显微视觉是否也提示鲁迅在可见的表面挖掘不可见的隐藏的真义，比如身体背后"麻木"的精神？显微视觉，微"图"大义——细菌与疾病的中国，看客与麻木的灵魂，鲁迅是训练有素的科学观察者，是对隐喻关系和符号意指关系洞若观火的批判者。

韩依薇（Larissa N. Heinrich）在其讨论近代中国疾病的身体的著作中分析了鲁迅幻灯片事件中的微生物课堂的意义，指出细菌、白细胞等医学知识在近代所具有的民族国家斗争的比喻意义。[2]因此，与其说医学课堂环境给予鲁迅一种科学观察的视觉，不如更准确说这是一种生命政治（biopolitics）的视野。韩依薇引述拉图尔对欧洲微生物学发展中的种族与殖民比喻的研究，介绍日本彼时关于细菌、白细

[1] 参见克拉考尔：《电影的本性》，邵牧君译，北京：中国电影出版社1982年版，第57—66页。Giuliana Bruno, *Atlas of Emotion: Journeys in Art, Architecture and Film*, London: Verso, 2007.

[2] 韩依薇也强调了幻灯片事件的微生物课堂这一环境。Larissa N. Heinrich, *The Afterlife of Images: Translating the Pathological Body between China and the West*, Durham and London: Duke University Press, 2008, pp. 151-156.

图2　近代显微视觉与上海医学学校中使用显微镜观察的学生，Larissa N. Heinrich, *The Afterlife of Images: Translating the Pathological Body between China and the West*, Durham and London: Duke University Press, 2008, pp. 151-156

胞等医学知识的政治话语。同样的比喻关系也传入中国，根据吴章（Bridie Andrews）和罗鹏（Carlos Rojas）等人的研究，19世纪末20世纪初西方医学关于细菌、白细胞、免疫系统等的知识广泛被中国知识分子如陈独秀、胡适等接受，并与民族国家这一范畴形成比喻关系。[1]白细胞等人体免疫系统抵抗外来的细菌侵入，正如民族国家抵抗外来的侵略；新鲜的血液更替腐败的细胞，正如新的青年对于国家的意义。正是在生命政治的意义上，细菌幻灯片和战争幻灯片具有同样的属性，它们的关联建立在"国家—身体"（state-body）的比喻之上。借助同样视觉方式观察到的对象本身——细菌和国民性，本质上也是一致的，都是坏的东西、危险之物，是建设健康的身体与强大的民族国家所需要解决的问题。细菌与国民性之间建立的联系可以是非常顺畅的。

而鲁迅讲堂上的另一种视觉装置——幻灯，同样具有鲜明的意识形态色彩。根据基特勒（Friedrich Kittler）的分析，幻灯这种光影技术在诞生之初始就有其军事和宗教上的实际意义，军事上类似于

[1] Bridie Jane Andrews, *The Making of Modern Chinese Medicine, 1895-1937*, PhD dissertation, University of Cambridge, 1996. Carlos Rojas, "Of Canons and Cannibalism: A Psycho-Immunological Reading of '*Diary of a Madman*'", *Modern Chinese Literature and Culture*, 2011 Spring, pp. 47-72.

图3 《大家做个黄粱梦》,《民呼日报图画》,《清末民初报刊图画集成》(第六卷),全国图书馆文献缩微复制中心,2003年,第160—161页

电报传播;宗教上,耶稣会士应用幻灯来传教。[1] 幻灯传入亚洲,宗教传播、帝国宣传与大众娱乐这几方面功能是并行的。在幻灯片事件中,媒介的手段与媒介的内容是高度一致的,即显微镜与幻灯机及其显微与放映之物,都是文明、科学、殖民,是现代性。

国民性话语从晚清开始不断加深,近代画报上有许多图像表现昏睡的中国人(图3)、奴隶性的中国人(图4)等内容,都是彼时盛行的国民性话语。从解剖图中被剖为平面的一般的人体,到X光下显现出本质的人体,再到昏睡的中国人,国民性被视觉化,不可见的变为可见的,生命政治被明白无误地凸显出来。但鲁迅的医学视野并不止步于更深程度的可见性,而更在于一种疗救的实践。尽管鲁迅在一定程度上接受了西方的国民性话语,比如鲁迅所说之麻木,与前引西方人对中国人的极端看法是一致的,但由此来消解启蒙知识分子的批

[1] Friedrich Kittler, "Preface", "Technologies of Fine Arts", in *Optical Media*, translated by Anthony Enns, Malden: Polity Press, 2012, pp. 70-75.

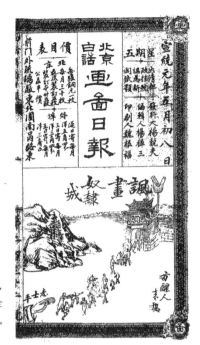

图 4 《奴隶城》,《北京白话画图日报》,1909 年,《清末民初报刊图画集成》,全国图书馆文献缩微复制中心,2003 年,第 8577 页

判意义,还有嫌轻飘。仅仅指出国民性话语是接受了西方传教士比如明恩溥的影响,在某种程度上揭示出的也是一个伪问题,因为这一事实本身并不天然不正义,更何况鲁迅从来没有停止在一个静止的、本质化的国民性话语上。与明恩溥不同,在鲁迅这里,国民性从来不是一个中国人形象的问题,从来都不是单纯的再现的问题。鲁迅对"被描写"[1]一直充满警惕,对于将他者内化、指认为自身充满警惕,晚年再提翻译明恩溥《中国人的气质》一书,也是要以他人为镜,但要"自省,分析,明白哪几点说得对,变革,挣扎,自做工夫,却不求别人的原谅和称赞,来证明究竟怎样的是中国人"[2]。关键在于,鲁迅的起点在解剖国民性、改造国民性,最终立人。而在西方的中国人

―――

[1] 鲁迅:《花边文学·未来的光荣》,北京:人民文学出版社 1973 年版,第 6 页。
[2] 鲁迅:《且介亭杂文末编·立此存照(三)》,北京:人民文学出版社 1973 年版,第 137—138 页。

形象话语中,始终只是个人类学视角的再现问题,以为殖民侵略披上传播文明的外衣。张历君指出,"鲁迅将人类学的视角,转化为解剖学的视角,脱离再现问题。解剖图的目的不是为了再现,而是为了治病。鲁迅在解剖学视角中获得一种否定和变革的性格,否定任何僵固的国民性格,并通过这种否定推动国民性的变革。"[1]

在幻灯片事件中,幻灯机与显微镜配合,将不可见的微生物世界放大到极致。与鲁迅可作对照的是康有为。康有为的哲学思想与显微镜这一神奇的视觉装置有着密切的联系。前文引述过,1884年,康有为第一次见到显微镜,"秋冬间,独居一楼,万缘澄绝,俯读仰思,至十二月,所悟日深,因显微镜之万数千倍者,视虱如轮,见蚁如象,而悟大小齐同之理。因电机光线一秒数十万里,而悟久速齐同之理"。[2]康有为将显微镜的微观世界与佛老的传统观念如齐物论等结合在一起,形成一种相对主义的世界观。齐同之理,意味着一切差异都是相对的,而无甚意义的,人种国别也是如此。"故观天地甚小,而中国益小,视一劫甚短也。于是轻万物,玩天地,而人世间所谓帝王将相富贵穷通寿夭得失,益琐细不足计矣。"[3]这正是大同世界的观念。新技术所展示的世界与传统的思想资源对接,因而获得了解释,然而这里仍有一种新的世界观逐渐产生出来,一种宏阔的世界观,一种放眼人类的胸襟。

但鲁迅的视野显然不同于康有为。鲁迅立足于民族国家,在康有为那里被"齐"掉的人种国别,在鲁迅这里则是血淋淋的现实。显微镜下的微生物与血轮乃是民族国家斗争的比喻,解剖学视野下的国民劣根性,正是中国要更新血液改造自己的特性,以获得新生。康有为的大同世界是在更高层次地对普遍人类未来与幸福的思考、对超历史

[1] 张历君:《时间的政治——论鲁迅杂文中的"技术化观视"及其"教导姿态"》,载罗岗、顾铮编:《视觉文化读本》,桂林:广西师范大学出版社2003年版。

[2] 康有为:《康南海自编年谱》,北京:中华书局1992年版,第12页。转引自葛兆光:《显微镜及其他》,《上海文学》2000年1月号。

[3]《康有为全集》(一),上海:上海古籍出版社1988年版,第554页。转引自任军、余桂芳:《显微镜与康有为哲学思想的形成》,《史学月刊》1999年第4期。

超地域的普遍文化霸权的批判。然而康有为也知道对于近代中国的社会现实来说，民族国家观念比世界大同观念要紧迫得多，所以才会藏匿大同书的发表，因为当时仍"不足语大同"[1]。这里蕴含着鲁迅执着于现实、执着于地上的基本态度。鲁迅从来不超越自己的时代，这正是竹内好所概括的"在状况中""进入历史（同时代史）"的"现役文学家鲁迅"。显微镜所代表的科学视野激发了两种不同的态度与选择。

二、作为视觉媒介的 X 光

电影常常被视作近代以来最重要的视觉媒介，而很少有人注意到电影与 X 光曾经交缠在一起的媒介历史。在今天，电影院和 X 光诊室分属在不同的城市空间，泾渭分明的空间和功能划分使我们很难联系起这两种视觉媒介。丽萨·卡特赖特（Lisa Cartwright）为我们展示了电影与 X 光之间复杂的共生历史。1895 年 12 月 28 日，法国卢米埃尔兄弟在巴黎卡普辛大街 14 号大咖啡馆中正式放映了他们的 10 部电影，在同一天，德国物理学家威廉·伦琴向维尔茨堡物理医学学会递交了第一篇关于 X 射线的论文，这两种几乎同时发明的视觉媒介注定要一起改变人类的观察方式。同时被视作电影之父的卢米埃尔兄弟和爱迪生在伦琴发现 X 光后不久，都做了 X 射线感光乳剂的实验，爱迪生还声称他将很快可以透过头盖骨给大脑成像。虽然爱迪生的实验并没有成功，但他成功地把 X 光推广给大众，并引起了人们

[1]《天演大同辨》："吾虽不争，其奈人之不我容何。虽然，无大同思想者，其志行必浅薄，而大同遂无可期也，故我侪虽不足语大同，而究不可以大同思想为之竟。总之，大同者，不易之公理也；而天演者，又莫破之公例也。当事者亦惟循天演之公例，以达大同之公理耳。"张枬、王忍之编：《辛亥革命前十年间时论选集》（第一卷下册），北京：生活·读书·新知三联书店 1960 年版，第 874 页。此文对"天演"和"大同"两种社会理念进行思辨，将二者区分为公理与公例，前者是伦理道德，是天理，而后者则是新进的不可抗拒的历史理性。

对"新的射线"和骨骼图像的狂热。[1]

1895年年底,德国物理学家伦琴公布X射线的发现,引起整个世界的震撼,相隔几个月,在上海发行的《万国公报》就报道了这一消息(1896年3月)。当年,谭嗣同在途经上海拜访傅兰雅时,在他那里见到了一张X光片:

> 观照像一纸,系新法用电气照成,能见人肝胆、肺肠、筋络、骨血,朗朗如琉璃,如穿空,兼能照其状上纸;又能隔厚木或薄金类照人如不隔等。[2]

敏感的梁启超也在《读西学书法》中提到了西人"去年新创电光照骨之法"[3]。同年6月李鸿章在德国访问期间拍摄了一张面部的X光片。[4]然而在当时有机会接触到X光实物的人属于极少数,更多人是通过阅读在《万国公报》《时务报》等报刊上刊登的介绍X光的文章中获得了有关X光的知识,当时X光有诸多种译名,诸如"透骨光""爱克司光""曷格司""伦根光"等20余种。这些早期的文章大多是对X光功能和特性的简单介绍,例如1896年3月中国第一篇介绍X光的文章刊登在《万国公报》上:"今有专究光学之博士曰郎得根,能使光透过木质及人畜之皮肉,略如玻璃透光之类","又照人手足,只见骨而不见肉"。[5]1897年,苏州博习医院引进了中国第一台X光机,《点石斋画报》(图5)对此记载:"苏垣天赐庄博习医院西医生柏乐文,闻美国新出一种宝镜,可以照人脏腑,因不惜千金,购

[1] Lisa Cartwright, *Screening the Body: Tracing Medicine's Visual Culture*, Minneapolis: University of Minnesota Press, 1995, p. 109.
[2] 谭嗣同与师欧阳中鹄信,转引自邹振环:《影响中国近代社会的一百种译作》,北京:中国对外翻译出版公司1996年版,第110页。
[3] 梁启超:《读西学书法》,转引自邹振环:《影响中国近代社会的一百种译作》,北京:中国对外翻译出版公司1996年版,第110页。
[4] 蔡尔康译:《德轺绪论》,《李鸿章历聘欧美记》,长沙:岳麓书社1986年版,第73页。
[5] 《光学新奇》,《万国公报》1896年第86期,第55—56页。

图 5 《宝镜新奇》,《点石斋画报》(利三,十九)

运至苏。其镜长尺许,形式长圆。一经鉴照,无论何人,心肺肾肠,昭然若揭。苏人少见多怪,趋而往观者甚众。"[1] 这可能是普通大众第一次直接地接触到 X 光。两年后,上海的"嘉永轩主人"也在昌言报馆展示了一台从欧洲购置的 X 光机。[2] 这些对 X 光的公开展示,显示出晚清中国人对这一新视觉媒介的浓厚兴趣。1899 年江南制造局翻译《通物电光》一书,刊有 X 光照相图片 35 张,此后许多书刊将 X 光的理论及时且详细地传入中国。事实上,X 光作为一种新兴的视觉媒介的历史远比作为医疗技术的历史要纷繁复杂。晚清民国的中国人通过印刷在报纸、画册、小说和街头宣传单上的文字和图像,通过切身在医院、游乐场甚至百货公司与 X 光的直接接触,感受到了 X 光及其拍摄的 X 光片给视觉带来的全新体验。

[1] 《宝镜新奇》,《点石斋画报》(利三,十九,1897 年)。
[2] 《中外日报》,1899 年 8 月 30 日。

第六章 可见的主体

在初期的接受之后，X光很快成为近代中国城市娱乐空间中的重要成员。1918年9月，上海"新世界"游乐场新增了名为"爱克司光"的娱乐项目，《申报》上的广告这样描述："奇哉怪也，活活一个人能霎时肉身卸去现出骨骼，又化成鲜花一朵，一朵娇娇艳艳，可知倾国之花即是骨骼之变相。"[1]"新世界"的这个"爱克司光"可能并非真正的X光机，而更像是一种魔术表演，但"活人化骨骼"的描述确实体现了X光的透视人体内部的视觉特征。类似的表演在上海的游乐场里反复上演，到了30年代上海当时最大的游乐场"荣记大世界"在三楼拐角开设了名为"YS光"的表演，根据广告和游客的观后感中的描述，大世界的"YS光"与"楼外楼"上演过的"爱克司光"大同小异。此外，在福安游艺场上演的京戏《狸猫换太子》第二本中"爱克司光"也作为布景出现在舞台上。[2] 融合了X光视觉经验的表演始终是上海近代游乐场的重要组成部分，X光与戏剧、电影、西洋镜、哈哈镜等诸多视觉媒介一起，在游乐场的封闭空间里交融共生。[3]

随着X光及其衍生出的透视装置在中国大众的日常生活中频繁出现，一种具有穿透性的观察方式已被大众所熟悉。X光作为一种常见的视觉媒介逐渐失去了刚传入时的神秘性，但X光的穿透性视觉经验作为一种文学修辞留存了下来，人们将X光的穿透性视觉比作一种探析真理、洞察社会的观察方式，这种比喻一直延续至今。1919年5月，李涵秋开始在《晶报》上刊登名为《爱克司光录》的连载社会小说，这部小说之后又以单行本的形式出版，张春帆在为此书作的序中道："爱克司光之探察脏腑，犹不能照彻今日人心之险诈变幻万态。涵秋先生之《爱克司光录》，乃真能描写人心之险诈变幻而无微不照、无曲不烛矣。"[4] 由此，作为文学修辞的"爱克司光"从民国初

[1]《新世界新增科学游戏先行露布》，《申报》1918年9月13日。
[2] 参见《罗宾汉》1935年7月27日。
[3] 感谢李辉同学帮我查找相关资料。
[4] 李涵秋：《爱克司光录》，北京：中国文史出版社2016年版，第3页。

年开始含有丰富的意义。此外，在民国报刊中，X光的比喻经常出现在社会评论文章的标题中，例如《爱克司光下的社会》《爱克司光镜下的小局长》《爱克司光下的上海电影界》等[1]，也有直接以X光命名的社会报刊，如1925年创办的《爱克司光》报就以揭露社会阴暗为办刊宗旨[2]，1928年创办的《X光》报也声称要以X光洞照社会之阴暗。[3]

三、"验性质镜"与透视的国民性

正是在这种透视而达至更本质的真实的观念基础上，X光与近代国民性话题发生关联。借助X光，人们透视的不单是身体内部，更可以看清对象的本质、性格与品德。国民性话题与视觉技术/医学技术的结合，并不只是在鲁迅那里才开始，晚清漫画与科学小说中的X光已经被想象为观测社会本质与中国国民性的高级工具。

克拉里指出，1810—1830年代发生的一系列技术发展（尤其是立体视镜的出现）和哲学观念、心理学（科学主义的、正常化、可度量）的变化，使得一种主观视觉（subjective vision）、"一种度量视觉经验的新方式"[4]开始出现，这一方式隔断了以透视法和暗箱为代表的古典视觉体制，标志着现代视觉政体的确立。这种新的视觉主体被克拉里称为"观察者"。"观察者"（observer）的词源暗示了服从之意，意指观看的人乃是在一套社会体制、习俗、规约下的主体。克拉里将19世纪的观察者与一整套"新的主体规训制度"联系起来，在这其中，"关键在于确立计量与统计的行为标准。医学心理学与其他

[1] 分别参见《新闻报》1930年4月24日、《上海报》1932年8月19日、《电影（上海1938）》1939年第42期。
[2] 韩化名:《爱克司光》，《爱克司光》1925年5月4日。
[3] 周瘦鹃:《X光》，《X光》1928年5月9日。
[4] 柯拉瑞:《观察者的技术》，蔡佩君译，台北：行人出版社2007年版，第26页。

领域对于'常态性'（normality）的评估，已成为形塑个体以因应19世纪体制权力需求的基本要件，而且，正是透过这些学科，主体在某种意义下才变成可见。"[1]我们同样可以看到，视觉技术和科学化度量化的规训方法，如何与中国人的主体问题联系起来、与国民性问题联系起来。现代视觉技术使得主体成为可见、可评估、可定性的对象，当这样的对象成为思考国民性问题的入口，中国人的国民性批判就从文化价值上的衡量比较变为人种学意义上的分析定性，并因此被进一步赋予一种科学分析与改进提高的色彩。在晚清科学小说中，多次出现"验性质镜"、提取气液态的人类性质的实验等情节，中国人之性质成为可见、可量化的因而也就是真实的无可辩驳的属性。

吴趼人的科学小说《新石头记》（1906年）讲述贾宝玉再世于晚清社会，见识到种种科学新物与社会乱象。其中第二十二回讲述宝玉偶入一个高度发达的乌托邦"文明境界"，在受到礼遇之前，先经过一番性质测验。检测的结果是性质"晶莹""文明"，这才允许其进入此乌托邦。值得注意的是小说所想象的观察、衡量国民性质的途径和方式。宝玉在不知情的情况下被引入"验性质房"，有医生在隔壁用"测验性质镜"验过。宝玉得知后顿生好奇："向来闻得性质是无形之物，要考验性质，当在平日居心行事中留心体察，何以能用镜测验？"得到的回答是："科学昌明之后，何事何物不可测验？"老少年举例说，"即如空气之中，细细测验起来，中藏有万"，再如欧美科学家测出声浪并绘图，但彼只是以意为之，"敝境科学博士，每测验一物，必设法使眼能看见"：

> 即以测验性质而论，系用一镜，此镜经高等医学博士，用化学制成玻璃，再用药水几番制炼，隔着此镜，窥测人身，则血肉筋骨一切不见，独见其性质。性质是文明的，便晶莹如冰雪；是

[1] 柯拉瑞：《观察者的技术》，蔡佩君译，台北：行人出版社2007年版，第26页。

野蛮的，便浑浊如烟雾。视其烟雾之浓淡，以别其野蛮之深浅。

接着宝玉好奇如此高科技如何制得出来，老少年回答乃是出于理想，比如古小说笔记中常谓善人顶有红光数尺，恶人顶有黑气围绕，这种想象加以科学制造，变成了验性质镜。

很显然，比起"红光""黑气"，小说的想象更明显来自晚清时传入中国的 X 射线。小说对 X 射线的隐喻除此外还有一处，也是文明境界中医学昌明的表现。宝玉跟随老少年来到"验病所"，首先见识了"验骨镜"，"犹如照相镜一般，也用三脚架架起，上面却有一张白绸罩着"，揭去白绸，使人站到镜后，便只见人体全身的骨骼。随后又有同样原理的"验髓镜"、验血镜、验筋镜、验脏腑镜。通过验脏腑镜，看到"红的是心，白的是肠，淡黄的是胃，紫的是胆，淡红浅白的是肺"。我们在晚清科学小说中便常见一种类似的透视检验工具，比如《月球殖民地小说》中有"透光镜"，能够透视内脏，"向病人身上一照，看见他心房上面蓝血的分数占得十分之七，血里的白轮渐渐减少，旁边的肝涨得像丝瓜一样"（第十二回），又有"电气折光镜"能诊视头脑（第三十二回）。而《电世界》中的医生，"看人体时，常用一种电气分析镜，将那人全体细细照验"（第十一回）。吴趼人在《新石头记》中的想象，显然是这普遍氛围中的产物。

在图像表现方面，《民呼日报图画》刊载一张漫画（图 6），文字称："请钟馗先生看看百奇千怪之现象，如是鬼世界耶人世界耶？"钟馗手持一面镜子，显然意指 X 光这一最新的视觉技术，因为此镜行使的是一种透视的而非反射的功能，透过此镜，世界的本质显现出来——那是个骷髅鬼怪的世界。这里，X 光在中国人的接受中获得了一种伦理的与政治的意义，X 光看人体，除了人体的客观组织，更可以看到人的性质——好坏善恶、文明野蛮。《新闻画报》上的一则漫画（图 7）讲述一位医学博士发明了一种"皮肉透骨镜"，显然是指 X 光。这种镜可以应用于很多情况，比如寻找丢了的票，看一个人是否健康，检测一个乞丐是否在说谎等。彭丽君指出，这个视觉装

图 6 《民呼日报图画》,《清末民初报刊图画集成》(第六卷),全国图书馆文献缩微复制中心,2003 年,第 192—193 页

图 7 《新闻画报》,1908 年,复制于《近代报刊图画集成》(四),全国图书馆文献缩微复制中心,2001 年,第 672—673、684—685 页

图 8 《透骨光治谎之妙用》,《图画日报》第 35 号（1909 年），第 10 页

置被赋予了不仅显现具体事物的能力，同时也可以展示抽象的属性，比如人性善恶。[1]与此类似，《图画日报》上一则图画《透骨光治谎之妙用》（图 8）也显示出同样的理解。一女子假装贫苦，求免诊费，却被 X 光机器照出身上藏有不少金钱，医生诊断女子病在品德。这些都显示出 X 光这种视觉媒介日益带有伦理道德批判的色彩。

X 射线及其光片成果所代表的是一种典型的科学化的思维，把一切都实证化、数据化，从而更进一步视觉化。科学使一切不可见之物成为可见之物。随着摄影、X 光等现代视觉技术的发展，可见性成为衡量事物的重要方面。按照米尔佐夫的说法，现代视觉性本质是"描绘既有事物或将其视觉化"的倾向，它建立在视觉技术基础上，与"肉眼观视"相对。[2]现代视觉文化的主要特征就是把那些本身并非

[1] Laikwan Pang, *The Distorting Mirror: Visual Modernity in China*, Honolulu: University of Hawaii Press, 2007, pp. 8-10.
[2] 参见米尔佐夫：《视觉文化导论》绪论部分，倪伟译，南京：江苏人民出版社 2006 年版。

视觉性的事物予以"视觉化"(visualizing)。X光的发现就是最典型的例证，它头一次使人体内部成为可见，彻底搅乱了"内部"与"外部"的界限。从晚清中国人对X光的译名就可见出国人对其视觉性的认识，"透视镜""宝镜""爱格司射光镜"，用"镜"来解释，用照相来比喻，相信它所呈现的是内部的、更高的真实。技术化观视使得一切充满神秘感的不透明事物（比如女性的骨盆、人的精神）、一切隐秘之处都无可躲藏，不再有隐秘、不可见、黑暗之物。苗延威曾研究现代视觉技术在晚清不缠足运动中的作用，指出传教士等天足倡导者利用摄影、X光片等，把中国妇女最隐秘的脚之形态和结构赤裸展现在公众面前，在优美的绣花鞋的内部，肉脚之面目，甚至皮肉之下骨骼之畸形，头一次"可见"，产生了强烈的震惊效果，促成了小脚的"污名化"过程。[1]

在小说想象中，当X光的对象由骨骼、内脏转为人的性质时，国民性问题就与视觉性联系起来了。不同于骨骼内脏，人之品性并不是实有的物质，甚至不是稳定的，然而，"科学昌明之后，何事何物不可测验？"不仅如此，这种测验一定要以可见的、物质化的形式表现出来，于是文明境界的"验性质镜"略去了一切血肉筋骨，而单见如薄雾的"性质"，或者清澈晶莹表示性质文明，或者浑浊发黑表示性质野蛮。人之性质不仅可视，而且可以精确测量。《新法螺先生谭》中，地心的黄种祖翁配置成中国人性质研究实验室，各种玻璃瓶内盛子孙国人的"性质"，"有若流质者，有若定质者，有若气质者，其色或黄或赤或青，或如茄花，或若葵叶，瓶各一质，质各一色。"最洁净的气质，是"最光明社会中能自立能爱群及能转移风俗者"，可惜这种气质在国人中仅占万分之三，还有气质洁净但缺乏躬行之力的，仅占万分之五。而最大的一瓶名吗啡，占人类气质的65%，为"崇拜金银定质""迷信神鬼定质""嚣张不靖气质""愚暗不明气

[1] 苗延威：《从视觉科技看清末缠足》，载《"中央研究院"近代史研究所集刊》2007年第55期。

质"……中国四万万儿女不幸都染了此毒,善根性仅余万分之八九,令人绝望。[1]

本不可见、不可测量的人之性质,被想象为可见的、可测量的(有颜色、有百分比),这实际反映了国民性话语被本质化的倾向。清晰可见的污浊黑暗的国民气质,具有不可辩驳的说服力。晚清时期,对国民性的中西对比分析是流行话语,从梁启超的《新民说》开始,中国人之性质被归结为奴隶性质、依赖性、不知有国家/群体、好面子、野蛮等,"新民"与"立人"的国民性改造一方面成为民族主义革命的基础,另一方面也成为西化现代化的前提。国民劣根性的认定,在无数次的话语重复后成为固定的、整体性的定性,不必再分辨、解释,不再辨析内部的差异。

摄影技术的出现使形象可以被批量生产和复制,照相的传入最早与人像画师的职业相结合,自我形象是早期摄影的绝对主题。鲁迅在《论照相之类》中讽刺中国人照相一定是正面端坐,身边桌几花瓶,盛装,造就刻板成规的形象。摄影之于形象塑造的意义,更重要的可能不在于逼真再现,而在于它具有超越以往画像百倍的可复制性和可传播性。从外交上使节互换照片[2]、慈禧默许自己的化妆照片被广泛流传[3],到私人友朋赠送照片、妓女兜售自己的小照,看到形象与自我的再现,成为晚清以来观看的重要内容。这里,暂不谈来华的西方传教士、摄影师拍摄的具有"凝视殖民"倾向的中国人形象,更具广泛意义的也许是中国人自主的照相行为及其产品,这些人像照片(及通常附加的美术修饰),首先具有形象的生产与传播的意义,自我形象的大量传播与消费本身就有使对象固定化的作用,"曾大人、李大人、左中堂""二我图""求己图""儿孙满堂

[1] 徐念慈:《新法螺先生谭》,《中国近代文学大系·小说集6》,上海:上海书店1991年版,第332—333页。
[2] 参见胡志川主编:《中国摄影史(1840—1937)》,北京:中国摄影出版社1987年版。
[3] 蔡萌:《国家仪式、理想生活与人神共体的家国映像》,见罗一平主编:《美术馆》(总第十六期),上海:同济大学出版社2010年版。

图9 《奇形毕露》,《点石斋画报》(甲五,三十七)

图""梅兰芳扮麻姑"……"中国人"在银盐中呈现出来的自我形象,令鲁迅感到格外无奈,是国人卑微、奴性的国民性的最好的呈现。[1] 在瞬间中被静止固定下来的形象——无论是官员、绅士,还是内眷、妓女,经过无数次重复的呈现,使"何为中国人"的问题可见、可答。可见性是主体从形塑到固化的关键步骤。

《点石斋画报》中一则新闻图画显示了人们对摄影反映国民性能力的信任。《点石斋画报·奇形毕露》(甲五,三十七)(图9)讲述:"自泰西脱影之法行,而随地皆可拍照,尺幅千里,织悉靡遗,人巧夺天工,旬非虚语也。"文字先称赞摄影术的高妙,之后以一个例子来说明这一点。故事讲有人在过桥时不小心将一袋钱掉进河里,于是许多人"赤体下河"去捞钱,另外众多"看客""皆作壁上观",

[1] 鲁迅:《论照相之类》,见《坟》,北京:人民文学出版社1973年版。

图 10 《给外国人扩充博物院》,《正俗画报》,陈平原:《图像晚清——〈点石斋画报〉之外》,北京:东方出版社2014年版,第215页

其中"有业照相者,见人头如蚁,携镜箱杂稠人种,拍一照去,丑态奇形活现纸上,正无俟温峤之燃犀已。"拍照记录下人的"丑态",这里摄影被相信具有超越肉眼而照见人心的力量,恰似温峤点燃的犀角可以照见水鬼。另一则类似的图画《给外国人扩充博物院》(图10)来自《正俗画报》(1909年),文字讲述北京长安街上有两个人力车夫打架,巡警"瞧热闹"不作为,"可巧这个时候有一个外国人从此经过掏出快镜来给照了去",照片还要被拿去充当西人博物馆的材料。能够进入博物馆的一定是已经丧失生命的古董/死物,中国人之愚昧落后成为展览示众的材料。于是我们见到了寓意画《国耻陈列所图案》(图11),上面是中国人吸食鸦片的图画,文字称"东京帝国博物馆,系摄影",下面是中国女人的小脚,文字称"同上,系模型",东京帝国博物馆是否真有此物并不重要,重要的是中国人以此方式来呈现自身的国民性。陈列所、博物馆、漫画、摄影,视觉化成为一种

第六章 可见的主体 277

图 11 《国耻陈列所图案》,《时事报馆戊申全年画报》,《清末民初报刊图画集成》,全国图书馆文献缩微复制中心,2003 年,第 6190 页

重要的认知手段,它不仅呈现知识,而且生产知识,在现代视觉技术与媒介条件之下,视觉真实被认为是更高的真实,反复的视觉呈现将对象固化为一种不可置疑的真。

克拉里分析立体视镜这一现代视觉体制的核心技术时,敏锐地指出了外在技术如何被内化为主体自身的位置。"当视觉消费的观察者玩着明知为幻象的'立体视镜'时,他已经在将新的观察技术装置所涉及的社会部署自行'内在化'(interiorize)到主体身体与认知状态里去,同时完成了视觉观察、生产消费和自我规训三个向度。"[1] 当小说家在想象如何"看见"中国人的性质时,这种观看方式所蕴含的一套新的认知体系、规范原则,都已内在化在对自我主体的理解当中。外转化为内,同时也是内转化为外,内在的人性被翻转出来成为

[1] 龚卓军:《现代性的视觉部署:评〈观察者的技术:论 19 世纪的视觉与现代性〉》,http://news.artron.net/show_news.php?newid=44210

外在可见，因为视觉真实/可见的真实被认为具有更高的真实性，传统的心性之维在科学性的现代规范下日渐丧失了合法性与有效性。

这其实就是朗西埃的感性的重新分配，可见与不可见、可说与不可说之间的区别被重新划分。科学使得抽象之物也具有了视觉性，可见物的范围不断扩大，而同时也有同样多的东西堕入不可见的黑暗之中。这也是福柯的工作，他告诉我们，这些区分本身就是随着时代和社会的变化而变化的，知识改变了我们的目光，由此使对象的某些方面成为可见的，而使其他方面成为不可见的。而解放的途径则是要"重新组织现实事物，形成一种新的可见场景，让政治参与者加入斗争，达到感性的分享和再分配。政治不光与权利和权力的重新分配有关，也与美、与诗有关，是要重新设计这个视界，同时塑造出作品"。[1] 可见性问题从来都是意识形态问题。"可见的国民性"成了无可辩驳的中国人的本质属性。

[1] 陆兴华：《朗西埃小词典》，《艺术时代》2013年第5期。

第七章 ｜ uncanny，或者"故鬼重来"
——近代中国的镜像图像与视错觉

早在幻灯片事件之前，鲁迅的留学生活在后来文学鲁迅的记述中已经充满寂寞、无望与迷茫，其寂寞、无望与迷茫的对象不只是个人与家国之未来，还有很多来源于对同胞中国人的悲观失望。我们都很熟悉他在《藤野先生》一文中对"清国留学生"的讽刺：

> 东京也无非是这样。上野的樱花烂漫的时节，望去确也像绯红的轻云，但花下也缺不了成群结队的"清国留学生"的速成班，头顶上盘着大辫子，顶得学生制帽的顶上高高耸起，形成一座富士山。也有解散辫子，盘得平的，除下帽来，油光可鉴，宛如小姑娘的发髻一般，还要将脖子扭几扭。实在标致极了。

这段对将辫子藏在帽子里的同胞国人的描述，十分生动，具有极强的画面感。鲁迅的讽刺极为尖刻，他无法容忍那些佯装文明、实则腐旧的谋利者，这些骑墙于新旧文化之间的戴着假面的年轻人比单纯守旧者更让鲁迅感到恶心。

类似的"洋装之下的辫子"的形象，在鲁迅的尖锐讽刺之前，已经是晚清谴责小说中常见的形象。李伯元在《文明小史》（1903—1905年）中讲述了一个乡下贾家兄弟游上海的故事。他们到上海来为了见识新文明，于是到处寻找结交所谓新学家。他们在茶楼见到穿

洋装者，以为是洋人，"谁知探掉帽子，露出头顶，却把头发挽了一个髻，同外国人的短头发到底两样。他们师徒父子见了，才恍然这位洋装朋友，原来是中国人改变的。"晚清社会小说讽刺真真假假的新学家/革命者，是常见的主题。用洋装帽子/洋人/新学/文明来掩盖辫子/中国人/旧学/腐败，特别表现出晚清中西新旧文化价值观混杂的境况。"洋装辫子"的形象经由晚清谴责小说再到鲁迅，成为近代文学世界（也是现实生活世界）中的著名形象，讽刺那些两面骑墙的趋利小人，更表现出那个价值观动荡、确定性丧失的时代危机氛围。

这种洋装辫子的形象不只在文学叙事与时代话语中被反复塑造，更直接表现为一种反复出现的图像类型，构成了一种镜像视觉。此种镜像结构的图像集中出现于 1907 年至民国初年，与晚清新政、预备立宪和民国成立之初的时代乱象密切相关，表现出一种表里不一、内外矛盾、真假难辨、新旧混杂的心理感受与时代氛围。这些图像与小说想象和报章时论中大量的类似形象与话语所携带的心理感受、情感逻辑，是一致的。此种镜像视觉正是弗洛伊德所分析过的"怪熟"（uncanny）体验，反映出近代中国人社会认知的深层危机。辫子被掩藏在洋装礼帽之下，旧腐被装点为新生，陈陋以最新的文明的名义出现，"革命尚未成功"，革命者深感"故鬼重来之惧"。

一、洋装辫子：镜像视觉图像

1913 年 3 月，第十七期《真相画报》封面（图 1）画了一个正在照镜子的人，一位穿西装、戴礼帽的男子站在一面很大的圆镜面前，他基本上是背朝观者，我们看不到他的脸，但是镜中反映出他的面容。

与单一的棕灰色背景相比，画家对镜面的处理非常精细，通过灰白黑等不同亮度颜色的穿插涂抹，模拟观者从侧面所看到的镜面效果。镜中呈现出一张面孔，但如果我们仔细观察就会发现，这不是一面现实世界中真实的镜子，镜中形象并非真实镜面反射的内容，这张

图 1-1 《真相画报》第十七期封面（1913 年）

图 1-2 《真相画报》第十七期封面局部

面孔仿佛鬼魅/幽灵，慢慢浮现，没有身躯，也缺了高耸的帽顶。这不是镜前那个西装男子，而是一个满大人的脸——西式礼帽变成了清朝官帽，短发也变成了束在脑后的辫子（清朝男子发式将额发和鬓角等剃光，因此正面不见头发）。如此，这张画展现的是一个洋装（新学/现代/文明）的男子在照镜子时却发现自己仍是清人（旧学/传统/野蛮）的面貌。观者恍然大悟，这才是"真相"！从晚清到五四的小说家们所讽刺的"洋装辫子"形象在这里获得了充满创意的高质量的图像表现。

这是最后一期《真相画报》，由于画报主笔高奇峰直接参与宋教仁被刺案的调查，之前连续四期画报上刊载了众多宋教仁被刺照片、案件证言证物照片、漫画和时论等，直指袁世凯与赵秉钧，画报因此被迫停刊。[1]众所周知，《真相画报》具有鲜明的革命立场，抨击时政、讽刺袁世凯政府、监督共和为其一贯宗旨，因此也一直承担着被查禁的风险，而宋案报道加速了这一点。一旦了解此社会与政治环境，最后一张封面上洋装辫子形象的具体所指就很清楚了——此画讽刺想要复辟做皇帝的袁世凯。在黄宾虹记述《真相画报》的相关文章里，黄明确指出，"也许报道宋教仁被刺的锋芒太过强烈地直逼袁世凯（第十七期画报封面上的那个想当皇帝的人一望而知是袁世凯）"是画报闭刊的直接原因[2]。袁篡取了辛亥革命果实，进行种种倒行逆施，画面中衣冠楚楚的西装男子在镜中显露出清朝遗老的面貌，狼子野心掩盖在文明进步的假面之下，正是对假共和、实专制的揭露。

《真相画报》标举"真相"，其《发刊词》引亚里士多德言"共和政体之变相为暴民政体"，进而追问今日中国之"共和政体其为真相之共和乎？抑变相之共和乎？"并标明刊物宗旨是"洞明政府之真相"，监督政府实施真正的共和政治（"真相共和"）。[3]《发刊词》所针对的是民国初年的政治乱象，民国初立，民主共和政治根基不稳，各路军阀割据，各种政治观念纷争——激进革命、复古守旧、真假新旧混杂。画报立意揭示"真相"，抨击假象，追求真正的民主共和政治。而"真相"是不可见的，它隐匿在表象背后，所以才需要画家/革命者来揭穿表象、暴露真相。《真相画报》的许多封面都塑造出一个揭示真相的主体形象。第一期封面（图2）画了一位身穿洋装戴宽檐帽正在作画的男子，他手里的笔和调色板与脚边的材料箱都显示他正在进行的是洋画创作，野外的环境也在暗示一种写生的性质。不过

[1] 参见史怡婷：《〈真相〉的历史，历史的真相——浅谈〈真相画报〉在沪创刊停刊始末》，《都会遗踪》2011年第2期。
[2] 王中秀：《黄宾虹年谱》，上海：上海书画出版社2005年版，第95页。
[3] 《发刊词》，《真相画报》1912年第1期。

图 2 《真相画报》
第一期封面

图 3 《真相画报》
第二期封面

图 4 《真相画报》
第三期封面

图 5 《时事画报》第 7 期封面

他的笔画出来的却是"真相画报"四个字。第二期封面（图 3）主角仍是一个西装男子，正在操作一架摄影机，似乎正在对着野外树林风景进行拍摄。第三期封面（图 4）是一个身穿燕尾服、手拿礼帽的男子正在掀开帘幕，露出了"真相"二字。这些图画所呈现的都是一个西式主体凭借一种视觉媒介（镜子、画笔、摄影机、帘幕）揭示出"真相"——世界与社会的真实面貌。

　　镜子＝摄影机＝画笔，是揭露真相/社会本质的装置。这里存在一个表象—本质的深层结构，肉眼所见之表象可能是假象，眼睛很可能骗人，但解决的办法并非依靠传统所强调的心性与内心之眼，而是需要寻求一种外在的更高的视觉真实——即借助现代视觉技术而达成的技术化观视。前文已经讨论过这种对技术视觉的自觉意识，这里需要指出的是"镜"成为各种新式视觉媒介的象征符号，表示一种经由技术中介之后的视觉，这种视觉可以抵达肉眼无法识别的更本质的真实。这种视觉意识最终形成了近代中国视觉文化中相当突出的一种镜像结构图像。《真相画报》第十七期封面是典型，西装新人在镜中显露出陈腐的辫子，真与假、表与里、新与旧并峙，"镜子"起到了这样的作用——通过它看到了本质，镜子就成了画报（画家/革命者）

图 6 《莺粟之荣枯》,《民权画报》
1912 年 8 月 14 日

功能的象征。

在《真相画报》第十七期封面图像发表前一年,1912 年第七期《时事画报》封面出现了类似的视觉结构(图 5)。此画为谭云波作,展现了一位对镜梳妆的古代女子,女子左手持刀,右手抚弄头上的发簪,怡然对镜整理发饰,而镜中呈现的却是一个做着同样动作的骷髅。这是一个令人毛骨悚然的图像,我们自然会想起《红楼梦》中的"风月宝鉴",但在辛亥之后风起云涌的中国南境,它显然不是单纯向人们训诫"色即是空"。美女骷髅,画家借用古老的训诫,想要表达的是鱼龙混杂、真假难辨的社会乱象与时代危机,传达出一种混乱、惶惑的不稳定感受。类似的是同年《民权画报》上的一张图《莺粟之荣枯》(图 6),在上下两个圆圈里分别呈现出一位美女与一具骷髅,这里表现的是鸦片的危害,视觉结构上正形成了美女骷髅的镜像关系。

而更早几年(1907 年)创刊于天津的《人镜画报》直接以"镜"为题,第一册封面图像就画了一面镜子(图 7),镜面上书:"人之好

图7 《人镜画报》第一册封面。载陈平原编《图像晚清——〈点石斋画报〉之外》,东方出版社2014年版,第145页

图8 《人镜画报》第十二册封面。载陈平原编《图像晚清——〈点石斋画报〉之外》,第156页

丑不待言传,以镜自照,无或遁焉。以镜为镜,只得媸妍;以人为镜,自辨奸贤。敬告我同胞人之视己如见其肺肝然。"镜子使人暴露真实的本来面目,"以人为镜"("以史为镜")之古训被征用,希望国人认识自己的内在真实。每期《人镜画报》的封面都是这样的构图,凸显镜内镜外的"表里不一"。第十二册封面(1907年)(图8)上的人物是杀害秋瑾的绍兴知府贵福,镜子外贵守拿着一把鹅毛扇,斯文形象,而镜内出现的则是他拿着大砍刀的刽子手的模样。镜外是虚假的表象,镜内才是本质的真实。

这些洋装辫子类的镜像图像连同文学叙事中的想象,与清末民初的时代氛围密切相关。此类图像(包括本文后面要讨论的更多镜像

图 9-1 滑稽画《改革内阁》,《时报》1907 年 8 月 22 日

图 9-2 《立宪之将来》,《神州日报》1907 年 12 月 1 日。载郭传芹编《视觉启蒙——国家图书馆藏清末民初报刊漫画集成》,杭州:浙江人民美术出版社 2015 年版,第 310 页

视觉)大概出现在 1907 年前后至民国初年之间,此间是中国政治大变动的时代,从清廷实施新政、考察宪政、预备立宪,到革命党人风起云涌、武装起义、民国成立,再到袁氏篡权、军阀割据、二次革命……近代政治变幻莫测,在维新、改良、革命、复辟之间拉锯。报章上各种立场、学说、主义在争辩;日常生活中,城市建设、新式器物、女学兴盛、道德沦丧、传统式微……一切都在快速变幻,守旧、改良、革命,各种形式中新旧混杂、真假难辨,让人产生惶惑与危机之感。如 1906 年,清廷宣布预备立宪,但各种拖延之表面功夫令人失望,于是报刊上出现大量讽刺图画,比如用"水中月"来揭露立宪之虚妄(图 9)。物与影构成镜像,真与假显现出来。在 20 世纪初的

图10 《新人物》,《时报画报》第七十一期,1912年

中国,新政、立宪、革命接踵而来,但承诺的前景却总是幡然复旧为既有的东西。当"总统"想做"皇帝",镜中就现出了那个辫子遗老的鬼魅之影。"革命尚未成功","真相共和"仍需努力,革命之后,革命者们依然感受到了强烈的"故鬼重来之惧"[1]。

这种包含表里、揭示真假的镜像图像,可以进一步抽象为一种人物二分对立的图式结构。镜子不再出现,但是结构上存在明显的界面式要素,两边人物形成对照,依然构成了一种镜像式结构。比喻新视觉技术的镜子消失,揭示真相者就直接指向了画报/画家/革命者。这种镜式结构使得两种面目并峙,特别凸显出真假、新旧、善恶、文明/腐败之间的对比。此种镜像视觉是对生活的抽象、提炼,具有强烈的夸张、讽刺效果,成为近代中国漫画中常见的图式。类似于"洋装辫子",这种二分结构常被用来表现洋装与朝服之间的表里关系。1912年,《时报画报》上刊载一张图《新人物》(图10),两个男人并立,一人为短发军装,一人为辫子朝服,文字说明"外貌共和,内容专制"。这是典型的镜像视觉,内与外、表象与本质相矛盾,真假善恶在镜像中被暴露。同年,《民权画报》刊载一张钱病鹤所作的极为

[1] 周作人:《知堂文集序》,《知堂文集》,上海:上海天马书店1933年版。

图 11　钱病鹤《两遭厄运》，
《民权画报》1912 年 8 月

相似的图《两遭厄运》（图 11），讽刺黎元洪和袁世凯。

这种二分对立结构普遍存在。再如 1909 年北京的《燕都时事画报》刊载胡竹溪画的一张讽画（图 12），两人对面而立，一个"完固外象"，一个"腐败生虫"，但却说"咱二人脱去皮毛露出本来面目才是真文明哪"。表象不可信，内里才是本质，但这里"真文明"的"本来面目"显然是讽刺，可见这种真假文明难辨彼此的状况已经成为善于钻营者牟利的手段。同年，于右任主编的《民呼日报》随报赠送图画，很多属于政治讽刺类型的漫画，主笔为张聿光、钱病鹤等，两人是中国漫画史上的重要人物，笔意自由率真，水准远高于同时期大量画笔粗糙、毫无风格的新闻画。图 13 是讽刺那些日本留学生回国之后显露出封建陋习真面目，同一人右边是慷慨陈词的新学演说家，左边却是狎妓的浪荡公子，两相对举，构成一个镜像结构，中间漂洋过海的画面成为"过渡"的界面。一人两面，一面标举文明进步，一面却是陈腐的吃烟嫖妓陋习，在镜像映照中，露出腐败的真面目。这种对假新学、假革命党的讽刺在晚清社会小说中比比皆是。另

图12 "脱去皮毛露出本来面目才是真文明哪",
《燕都时事画报》。载《近代报刊图画集成》,全国
图书馆文献缩微复制中心,2003年,第8045页

一图《谁是妓女,谁是学生》(图14),署名病鹤,画面呈现两个在面貌和服饰上非常相似的女性,都是时髦打扮,右边着浅色洋式裙装、戴墨镜、手拿折扇;左边着深色洋式裙装,戴眼镜,手持一把伞。单从服饰外貌来看,真是很难辨别孰为妓女、孰为女学生,但是在两人胸前写有不同的文字,右边为"文明结婚",左边为"金钱主义"。这里显然是在对新兴女学进行嘲讽,"文明结婚"等价值观在泥沙俱下的变革中逐渐演变为一种时髦说辞,甚至成为道德沦丧的幌子。这张图的讽刺够尖锐,我们已经难分妓女和学生,妓女像学生,学生像妓女,这在晚清也确实是一种表面现象,在穿着、行动力和两性关系等方面,妓女和女学生确实都是开通风气的人物,不过当然,表象上的一致不等于价值和义理上的等价。这里仍是一个镜像结构,不正仿佛《时事画报》上那张美女和骷髅对镜的图像?这种镜像结构还有另外一种叠合的表现形式。如《燕都时事画报》上的一张讽画《时下官场之面具》(图15),一位官员左手是一张"此可对于小民"

图 13 《民呼日报图画》1909年。载陈平原编《图像晚清——〈点石斋画报〉之外》,第 306 页

图 14 钱病鹤《谁是妓女,谁是学生》,《民呼日报图画》1909 年。载陈平原编《图像晚清——〈点石斋画报〉之外》,第 307 页

的凌厉凶狠的脸,右手是一张"此可对于上司"的温顺的女性的脸,这当然是对官员对上对下两张皮的尖锐讽刺。晚清画报上还有一些漫画将这两张脸叠合成一个人,如图《脚踏两只船》(图 16),一个人右半边是穿朝服留辫子拿清旗的满大人形象,左半边是穿西洋海军装剪短发拿洋旗的新学人物形象。

这些镜像图式呈现出的是深刻的表与里、内与外、表象与真实之间的断裂。传统崩溃而新观未立,"过渡时代""最为人生狼狈不堪之境遇","当旧者已破新者未成之顷,往往瓦砾狼藉,器物播散,其现

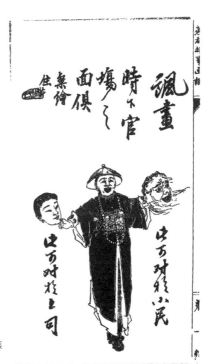

图 15 《时下官场之面具》,《燕都时事画报》1909 年 4 月 29 日

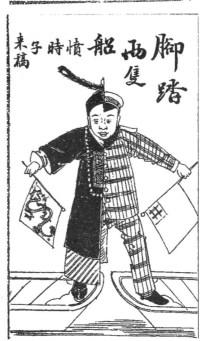

图 16 愤时子《脚踏两只船》,《浅说日日新闻画报》1911 年

象之苍凉，有十倍于从前焉。"[1] 镜像视觉特别好地表现出这种"过渡时代"的价值危机。

二、uncanny，或者"故鬼重来"

镜像视觉中所包含的这种表里不一、真假难辨、新旧叠合的社会认知感受在晚清文化中普遍存在，一种真相被蒙蔽、发觉新物的内核仍为旧腐的惊惧之感，在近代视觉文化、文学叙事与报章时论中，反复出现，构成了近代中国人特有的一种心理情感结构。

前文提到了李伯元小说《文明小史》中一个"洋装辫子"的情节，类似的情节贯穿了贾家兄弟的故事。他们逛书店了解到近年通行翻译书籍，但翻译的却是《男女交合大改良》《传种新问题》之类，聘请的译者不过是凭借一本新名词册子，在译文中添加种种新名词，仿佛添加油盐酱醋。聚会上，穿洋装而讲新学的郭之问为自己吸鸦片寻找理由，"为人在世，总得有点自由之乐，我的吃烟就是我的自由权，虽父母亦不能干预的。"[2] 同样的自由之理，又被用作狎妓的口实，从东洋归来的刘学深把家庭变革、婚姻自由、人人平等等新学话语当成是娶妓女的根据。吴趼人《上海游骖录》（1907年）也讲述了一个类似的故事，天真的年轻人辜望延因被诬陷为"革命党"，而逃往上海，希望见识所谓"革命党"为何物。他用自己的眼睛观察，同时在朋友的教导下，逐渐认识到那些自封为"革命党"的人不过是些好吃懒做没有操守的骗子——收藏禁书《革命军》的王及源是个烟鬼和嫖客；留学生谭味莘是个赌徒；为了五十金一月的薪俸，这些革命党们由原本的反对清廷而革命的论调，变为歌颂皇恩浩荡，"只要有

[1] 梁启超：《过渡时代论》（1901年），《清议报》第八十二期，载张枬、王忍之编《辛亥革命前十年间时论选集》（第一卷上册），北京：生活·读书·新知三联书店1960年版，第6页。

[2] 李伯元：《文明小史》，南昌：江西人民出版社1989年版，第147页。

钱，立宪专制都可以讲的"。主人公旅行的过程，就是不断被事物的表象所欺骗，也不断被其背后的真实所震惊的过程。事物表面的"新"不断被其真实的"旧"所揭穿，旧之重复与新的生成之间竟是硬币的两面。这就是弗洛伊德的"怪熟"（uncanny）概念所描述的悖论体验。

弗洛伊德1919年写作著名的《论"怪熟"》（"The 'Uncanny'"）一文，探讨了一种怪异、陌生、神秘、可怖的心理感觉机制。uncanny是德文 unheimlich 的英译，较好地保存了 unheimlich 所具有的悖论性质。uncanny 一词的中文译法很多，包括诡异[1]、诡秘[2]、怪异[3]、神秘和令人恐怖[4]、家常的恐怖感[5]、神秘[6]、去熟悉[7]等。其中"诡异"一词被使用最多。但这些译法均不能表达 uncanny 即德文 unheimlich 所具有的那种熟悉与陌生（familiar/strange）、在家与不在家（homely/unhomely）等矛盾交织在一起的性质。uncanny 所表达的这种辩证，仿佛是一种令人感到奇怪的熟悉感，因而产生恐惧。所以我们造出"怪熟"一词，仿造拉康生造法文词 extimité。"extimité 不是指向外部也不是指向内部，而是发生在最隐秘的内部与外部处于同一位置之时，这种同一激发恐惧和焦虑之感。extimité 同时既是内部之核也是外在躯壳，一句话，它是 unheimlich。"[8] 我尝试用"怪熟"一词，同

[1] 宋伟杰翻译的《被压抑的现代性：晚清小说新论》，台北：麦田出版公司2003年版，第68页；王德威：《魂兮归来》（见《现代中国小说十讲》，上海：复旦大学出版社2003年版，第350—393页），同一篇文章中，也用诡秘、神秘二词来翻译 uncanny；陈建华：《张爱玲〈传奇〉与奇幻小说的现代性》，《湖北大学学报》2007年第5期；於鲸：《维多利亚哥特与中国现代志异》，南京师范大学博士论文，2007年。

[2] 王德威：《魂兮归来》，见《现代中国小说十讲》，上海：复旦大学出版社2003年版。

[3] 殷企平：《重复》，《外国文学》2003年第3期。

[4] 常宏翻译的弗洛伊德《论神秘和令人恐怖的东西》，见《论文学与艺术》，北京：国际文化出版公司2001年版。

[5] 牟泽雄：《吕翼笔下的文学村庄》，《当代文坛》2008年第3期。

[6] 朱其翻译的《房子的驯化：建筑之后的解构》（马克·威格利著），见朱其《新艺术史和视觉叙事》，长沙：湖南美术出版社2003年版。

[7] 刘瑞琪：《变幻不居的镜像：犹太同女摄影家克劳德·卡恩的自拍像》，《台大文史哲学报》第55期，台北：台湾大学出版委员会，2001年。

[8] Mladen Dolar, "I Shall Be with You on Your Wedding-Night": Lacan and the Uncanny, *October*, Vol. 58, Rendering the Real (Autumn, 1991).

样想表达这种矛盾同一，既奇怪陌生，又陈旧熟悉，这种复杂的辩证，才是 uncanny。[1]

这里，我们有必要先简单梳理一下弗洛伊德对 uncanny 这一概念所做的分析。弗洛伊德首先肯定这是与一种可怕之感相联系的，但与普通的害怕并不相同，uncanny 并不单纯来源于陌生事物带来的惊吓，而是在此陌生事物中发觉熟悉的东西，"uncanny 的来源是那样一种可以回溯到旧有的熟悉事物的情景"[2]，正是这种熟悉（旧有事物的重复）让人感觉可怖。弗洛伊德通过追溯词源和分析案例两方面来证明怪熟所具有的悖论性的双重含义。考察 heimlich 一词，可以看到它表示属于房子的（belonging to the house）、不奇怪的、熟悉的，但同时，从"属于房子的"这一含义，也渐渐发展出"隐藏的，不在人视线内的"之义。这样 heimlich 的词义沿着一个模棱两可的方向发展，最终与它的反义词 unheimlich 相一致。于是，heimlich 具有两组相反的含义：一种是在家的（homely）、本土的、熟悉的、舒适的、可亲的，一种是不在家的（unhomely）、外在的、异国的、不正常的、奇异的。通过追溯词源，弗洛伊德让我们看到了"怪熟"所具有的悖论性的双重含义。所以谢林（Schelling）认为"unheimlich 是那些本该保持秘密和隐藏状态然而却显露出来了的东西的名称"[3]。怪异和可怖之感由此产生。"怪熟"意味着一种双重的感觉，即"在熟悉的事物中心产生陌生感，或者在陌生事物的中心产生熟悉的感觉"[4]。

uncanny 的本质是重复和压抑。"怪熟"并非仅仅意味着怪奇，

[1] 如前所述，uncanny 翻译成中文比较困难，"怪熟"的译法也不够理想，因此本书很多时候直接使用 uncanny 原文。

[2] Sigmund Freud, "The 'Uncanny'", *The Standard Edition of the Complete Psychological Works of Sigmund Freud*, Trans. & Ed. James Strachey, Volume XVII, London: Hogarth, 1955, p. 220.

[3] Sigmund Freud, "The 'Uncanny'", *The Standard Edition of the Complete Psychological Works of Sigmund Freud*, Trans. & Ed. James Strachey, Volume XVII, London: Hogarth, 1955, p. 224.

[4] Andrew Bennett and Nicholas Royle, *An Introduction to Literature, Criticism and Theory*, London: Prentice Hall Europe, 1999, p. 36.

而是更具体地表示对人们所熟悉的事物、思想和情感的震惊。"怪熟"的可怖之感来源于熟悉的事物在非预期的情景里重复出现，正是旧有事物的复归让人害怕。弗洛伊德指出了双重（double）或重复（repetition）这一概念对于 uncanny 的重要性。他举出了很多由于相同事情的重复而令人害怕的例子，比如迷路时反复走到同一个路口，一天中反复遇到同一个数字。同一种情景的不预期地反复出现造成了"怪熟"的可怖之感。[1]"只是因这种不自觉的反复，否则某物根本不会跟怪熟有任何关联。"[2] 当然，重复本身并不构成怪异，真正构成怪异的是重复的方式。在弗洛伊德看来，这种特定的方式就是压抑的偶然显露。也就是原本隐藏的东西在非预期的情景中显露出来，被压抑者不期然的回归，才构成了"怪熟"的可怖之感。"前缀 un，是压抑的代号。"[3]

弗洛伊德进一步分析了 uncanny 来源中主体认同所产生的问题。"主体把自己认同于另一人，所以他并不确定自己是哪一个，或者他把外来的自我当作了他自己。换句话说，有一个双重的、分裂的、交替的自我。"[4] 由此，"怪熟"之感与"自我的混乱"（ego-disturbance）相关。[5] "怪熟"表明一种人认知外部世界时的不确定感，"怪熟包含一种不确定感，尤其是关于什么人是谁，或者正在经验到的是什么这

[1] Sigmund Freud, "The 'Uncanny'", *The Standard Edition of the Complete Psychological Works of Sigmund Freud*, Trans. & Ed. James Strachey, Volume XVII, London: Hogarth, 1955, p. 237.

[2] Sigmund Freud, "The 'Uncanny'", *The Standard Edition of the Complete Psychological Works of Sigmund Freud*, Trans. & Ed. James Strachey, Volume XVII, London: Hogarth, 1955, p. 237.

[3] Sigmund Freud, "The 'Uncanny'", *The Standard Edition of the Complete Psychological Works of Sigmund Freud*, Trans. & Ed. James Strachey, Volume XVII, London: Hogarth, 1955, p. 245.

[4] Sigmund Freud, "The 'Uncanny'", *The Standard Edition of the Complete Psychological Works of Sigmund Freud*, Trans. & Ed. James Strachey, Volume XVII, London: Hogarth, 1955, p. 234.

[5] Sigmund Freud, "The 'Uncanny'", *The Standard Edition of the Complete Psychological Works of Sigmund Freud*, Trans. & Ed. James Strachey, Volume XVII, London: Hogarth, 1955, p. 236.

样的问题。"[1]也就是人不再能像惯常那样去认识事物,一种茫然无定的感觉侵袭主体。"它搅乱什么是正当的概念,是一场关于正当的危机"[2],可以说,怪熟代表了一种模糊了真与假、善与恶的可怖的不可再认识的世界状况。

通过弗洛伊德的分析,我们可以看到怪熟不只是一个普通的表达心理状态的概念,它表达了人类对自我和现实进行感受、认知与判断时所遭遇的一种悖论状态。这种怪熟概念,并不仅仅局限在精神分析的范围内,根据尧里(Nicholas Royle)的考察,怪熟从19世纪中期开始到现在一直是文学、哲学和政治思想的核心之一,在马克思、尼采、海德格尔、维特根斯坦、德里达那里,都有这个概念的影子。任何跟异化、革命、重复观念相关的思考都无法不涉及一种怪熟的思维,比如尼采的"永恒复归"的观念,海德格尔关于人类在世的"非家"的本质特征。[3]

前文所分析的镜像视觉与小说叙事中所包含的那种心理、感知、情绪和判断,所包含的自我感受与认知,所包含的对现实和时代的感受和认知,是什么?如果我们需要抽象化、概念化地描述它,不正是弗洛伊德所分析的 uncanny 吗?《真相画报》第十七期封面上,那个洋装新人在镜中显现出辫子官员的旧貌;《时报画报》漫画上所谓"新人物"是"外貌共和,内容专制";李伯元与吴趼人的小说主人公们,不断震惊于"新学家"与"革命党"的陈腐的真面目。怪熟体验的复杂之处在于,主体是为新背后的旧、陌生背后的熟悉而惊惧。晚清的小说画报读者们所惊讶的正是那些陈腐、落后的东西被冠以最新的名字(革命),旧在一种不期然的环境中重复自身,真相往往与其表面的新鲜构成强烈反差,那些熟悉的旧的传统、心理、惯习、历史,存在于事物的中心。

在李伯元和鲁迅都曾描述过的画面中,穿洋装的人去除帽子后,

[1] Nicholas Royle, *The uncanny*, New York: Routledge, 2003, p. 1.
[2] Nicholas Royle, *The uncanny*, New York: Routledge, 2003, p. 2.
[3] Nicholas Royle, *The uncanny*, New York: Routledge, 2003, pp. 3-6.

图 17　滑稽画《中外官民》，
《时报》1907 年 7 月 18 日

显出被挽成髻的头发，暴露出其本为国人的真实面目。这一情节具有一种象征意义，典型地表达了 uncanny 经验。表面之洋装（新）与实质之中国人身份（旧）叠加在一起，这种叠加得以实现，乃是帽子的隐藏作用。原本隐藏的东西在非预期的情境中显露出来，被压抑者偶然的回归，就构成了怪熟之感。近代中国变革中的许多弊病，都与这种"洋装下的辫子"的结构是一样的。表面新而实质旧，旧的传统被掩盖在新的名目下，而当无意间揭开遮挡（帽子）时，真相便显露出来。

　　这种叠加与掩盖在图 17 中表现得非常清楚。1907 年 7 月 18 日，《时报》刊载一张滑稽画《中外官民》（图 17）。画面主体是一个穿洋装的中年男性，戴帽子、穿短衣皮鞋、手拿香烟，奇怪的是画家在这个形象之上又用虚线勾勒出一个长辫朝服的满大人的轮廓。两个形象重叠在一起，将中外、表里、新旧、对立的价值叠加在一起，特别表达出一种内外相悖的情况——表面是新的价值，内里则仍是陈腐的传统。前文所讨论的那些镜像结构的图像中，以镜面结构并置的对立形象，在此被叠合在一起，那种真假难辨、表里不一、新旧杂陈的表达非常清晰。这不正是那种内里被压抑的旧物戳穿了新衣假面的怪熟之感吗？"故鬼重来"，那个熟悉的传统如同

第七章　uncanny，或者"故鬼重来"　　299

幽灵一般附着在脆弱的新物之上。

与此类似的是晚清小说惯用的谐音名字，比如《新石头记》中的柏耀廉（不要脸），承认自己"虽为中国人，却有些外国脾气"；《文明小史》中的贾子猷（假自由）、贾平泉（假平权）、贾葛民（假革命）三兄弟，在上海所了解到的维新言论，不外乎假自由、假平权和假革命三种，而译书局的翻译董和文（懂和文）与辛名池（新名词）原是八股好手，还有从东洋回来的刘学深（留学生），口谈婚姻自由不过是为狎妓；《上海游骖录》以辜望延（姑妄言）为主人公，表明作者敷演见解以与不同意见者"相与讨论社会之状况"的创作动机，他所遇见的革命党王及源（王妓院）只知迷恋烟花，谭味心（谈维新）则为了钱立宪专制都可以讲；《二十年目睹之怪现状》中的满族官僚苟才（狗才）是毫无操守之辈。用名字谐音来影射人物的特点与本来面目，又是一种把悖谬的新与旧、现象与本质叠合在一起的手法，当所指的谐音瞬间被意识到的时候，怪熟之感便产生了。

晚清社会乱象丛生，新文明与旧传统交织，真守旧与假革命混杂。新、文明、革命等词语一为时尚，便流弊丛生，各种各样的假文明鱼目混珠，各种假维新以行私利的情况屡见不鲜。"文明"被等同于"新"，而"新"仅表示"外来""未见"，其本该具有的价值上更高的含义被遗忘了。大大小小、真真假假、各门各派的知识分子皆倡变革社会，以西方价值观为是，人心道德更是遭到前所未有的挑战。梁启超曾在1920年描述晚清输入西洋思想运动"稗贩、破碎、笼统、肤浅、错误诸弊，皆不能免"。梁是少数能够对自身有清醒判断的人之一，他称这种只重数量，不顾质量的输入为"梁启超式"输入，"无组织，无选择，本末不具，派别不明，惟以多为贵"[1]。梁称"失败"是过于自谦了，然鱼龙混杂、泥沙俱下，却是毫不夸张的实情，"革命""改良""新学"等词语在庚子之后，都已成为丧失了知识内涵和政治严肃性的陈词滥调，无怪晚清小说家在小说中时常加以无情

[1] 梁启超：《清代学术概论》，上海：上海古籍出版社1998年版，第97—98页。

的讽刺，就连在鲁迅笔下，所谓"老新党"，也是不无讽刺的称谓。

这种历史情境本身，便带有一种 uncanny 的色彩。《上海游骖录》中，准留学生屠鲑民把留学与中举做官联系在一起，其实是晚清社会对留学的一个普遍认识。1903 年《游学译编》刊有《劝同乡父老遣子弟航洋游学书》，说过一番道理："夫得一秀才、得一举人、得一进士翰林，无论今日已作为废物，即前此又有何实际？有何宠荣？而或有掷千金以买秀才、掷万金以买举人者，不得则大痛焉。今出洋求学可得富贵名誉，较之一秀才、举人、进士翰林不能必得，得之亦为侥幸，而又与学问无关系者，相去远矣。"[1]学堂、留学等新式教育改革本意是与传统的科名富贵相对立的，而在普通人的理解当中，它不过是替代旧式科举"得富贵名誉"的手段，关键是，即使是倡改革者也不陈游学之立学与立人的价值，而是以此种理由作为激励。怪熟实乃历史本身！

对于新与旧、前进与倒退，近代画家与小说家们发现了互相对立的双方往往具有一种悖论性的同一。在表面的新之下，发现旧的内核，晚清小说与图像在无数次的怪熟经验中，点出了历史循环的本质。"我们已经克服了这种思想模式，但我们对新的信仰并不那么确定，而且旧的信念仍然存在于我们的内心并随时准备着被证实。一旦那些旧的、被丢弃的信仰在我们的生活中得到证实和确认，我们就会感到怪熟。"[2]在种种政治话语之间，在新与旧之间，近代知识分子有着强烈的"故鬼重来之惧"。在新文学家大多崇尚易卜生戏剧《玩偶之家》的时候，周作人独对其《群鬼》念念不忘、反复提及，其中，阿尔文太太对曼德说："不但咱们从祖宗手里承受下来的东西在咱们身上又出现，并且各式各样陈旧腐朽的思想和信仰也在咱们心

[1] 张枬、王忍之编：《辛亥革命前十年间时论选集》（第一卷上册），北京：生活·读书·新知三联书店 1960 年版，第 386 页。
[2] Sigmund Freud, "The 'Uncanny'", *The Standard Edition of the Complete Psychological Works of Sigmund Freud*, Trans. & Ed. James Strachey, Volume XVII, London: Hogarth, 1955, p. 218.

里作怪。那些老东西早已经失去了力量，可是还是死缠着咱们不放手。"[1] 这是一种充满了悲剧感和荒诞感的心理现实。这种感受与周作人独特的历史观相吻合，他说，历史"使我们希望千百年后的将来会有进步，但同时将千百年前的黑影投在现在上面，使人对于死鬼之力不住地感到威吓"，中国的历史"过去曾如此，现在是如此，将来要如此"。[2] 确实，清末大厦将倾之时，人人侈而言新，清廷实行"新政"，预备立宪，一系列激烈的但又往往不能落到实处的改革措施，从上而下不断地耗损实质，新包装旧内核，实在是普遍的现象。譬如教育改革中弊病丛生，本意是兴建学堂，取代私塾，而常常因为缺乏由新知识系统而来的教师，私塾先生转而当教员。梁启超曾指出：当时各省虽"纷纷设学堂矣，而学堂之总办提调，大率最工于钻营奔竞、能仰承长吏鼻息之候补人员也；学堂之教员，大率皆八股名家弋窃甲第武断乡曲之巨绅也"。[3] 与此类似，新文化运动之后，举世趋新若鹜的时候，周氏兄弟却看到了时代大潮之下的幢幢鬼影，两人都具有一种强烈的历史循环之感。鲁迅判断，中国历史不外是"想做奴隶而不得的时代"与"暂时做稳了奴隶的时代"的循环[4]，所谓"革命"的把戏，不过是"革命、革革命、革革革命……"[5]。这样一种怪熟的历史感受实际来源于传统与现代的悖论关系，是古今之争这个没有解决的问题的一种体现。

近代中国的视觉文化与叙事文化表露出一种关于自我、现实和历史的怪熟感受，这既是图像结构与小说文体上的特征，更表明近代国人对于世界认知的一种荒芜感受。怪熟实际上表露的是一场现代性的危机。

[1] 易卜生：《群鬼》，《易卜生文集》第5卷，北京：人民文学出版社1995年版，第252、253页。
[2] 周作人：《永日集》，长沙：岳麓书社1988年版，第137页。
[3] 梁启超：《新民说》，见《饮冰室合集·专集》第4卷，北京：中华书局1989年版，第63—64页。
[4] 鲁迅：《灯下漫笔》，见《坟》，北京：人民文学出版社1973年版，第176页。
[5] 鲁迅：《小杂感》，见《而已集》，北京：人民文学出版社1973年版，第101页。

三、视错觉下的双重面相

　　镜像视觉将两种对象相互映照，反映出对自我和社会的一种特殊理解与认知。这种镜像视觉在近代图像中还存在着另一种极特殊的表现，它将对照的双方进一步叠合，最终而为一个形象。这一形象从不同视角去看，却可以得到两种甚至多种形象。此种图像大多为颠倒头像，恰如镜面映照，形成相反相成的双重面相。它的出现与西方图像资源和视错觉等视觉科学和心理学知识的传入相关。这种利用视错觉而形成的双重面相更加表现出一种怪熟感受或"故鬼重来之惧"，这种感受实在构成了20世纪初年中国人普遍的心理与感觉基底。

　　我所见最早的颠倒头像是1907年4月9日《时报》上一张"滑稽画"《改革官制》（图18），此图正面看是一张笑脸，颠倒来看却是一张哭丧着的表情，文字写"半笑，半哭"。此图显然意在讽刺清廷预备立宪的虚妄。这种"半哭半笑"图在清末画报上反复出现，是颠倒头像最常见的表现形式，如《神州日报》1907年6月28日载漫画《半哭半笑》（图19），文字写"段芝贵之现在（失意），段芝贵之将来（得意）"，指军阀段芝贵收受贿赂事。1909年《燕都时事画报》上有胡竹溪的一张讽画（图20），一张脸"正看是个英雄，反看是个谄媚"。这几张图都是利用特殊的绘画技巧使得一张人脸在正反两个方向来观看时形成相反的面目表情。除此外，《时报》上刊载了相当数量的颠倒头像/双重面目。如1907年4月15日载《颠倒老婆》（图21），此图正看是个男人、反看是位老妇人。此图在1915年第53期《儿童教育画》上再次出现，由彭少卓画，文字称"此图颠倒视之。皆成人头"（图22）。1907年8月2日《时报》载图《反老为少》（图23），正面看是位少年，反面看却是个老人。1907年12月14日载图《对内对外》（图24），还是讽刺清朝官员对内对外的两张面孔。1908年3月30日载图《洋鬼吃烟》（图25）。1908年11月1日载图《连环游戏画》（图26），画了两张颠倒男女头像。

图 18　滑稽画《改革官制》，《时报》1907 年 4 月 9 日

图 19　《半哭半笑》，《神州日报》1907 年 6 月 28 日。载郭传芹编《视觉启蒙——国家图书馆藏清末民初报刊漫画集成》，杭州：浙江人民美术出版社 2015 年版，第 281 页

图 20　《讽画》，《燕都时事画报》。载《近代报刊图画集成》，全国图书馆文献缩微复制中心，2003 年，第 8076 页

图21 游戏画《颠倒老婆》，《时报》1907年4月15日

图22 彭少卓"此图颠倒视之。皆成人头。"《儿童教育画》1915年第53期

这些图像使用了一些绘画技巧，使得观者从不同的角度可以看出不同的形象。此类颠倒头像将镜像视觉所提供的双重面相发挥到极致，另一张面孔变得更加隐蔽，需要观者熟悉视觉的秘密才会发现。孰真孰假，何为真相？近代以来的这些镜像视觉、双重面相，确实表露出一种怪熟似的主体惶惑之感。在弗洛伊德那里，双重（double）构成怪熟的重要概念。"怪熟的性质只能来源于那个回溯到早期精神发展阶段的双重这一概念。双重变成了可怕的事物，就

图 23 滑稽画《反老为少》,《时报》1907 年 8 月 2 日

图 24 讽刺画《对内对外》,《时报》1907 年 12 月 14 日

像宗教崩溃后,上帝变成恶魔。"[1]怪熟体验表露出的是主体自我认同的困难与混乱。

近代中国这类图像的出现与西方图像资源密切相关,而这些图像的背后是彼时关于视觉科学、视觉心理学,尤其是视错觉的各种新发现。最早《时报》上的颠倒头像主要是西方人形象,其画法也有面积

[1] Sigmund Freud, "The 'Uncanny'", *The Standard Edition of the Complete Psychological Works of Sigmund Freud*, Trans. & Ed. James Strachey, Volume XVII, London: Hogarth, 1955, p. 234.

图 25　画评《洋鬼吃烟》，
《时报》1908 年 3 月 30 日

图 26　《连环游戏画》，《时报》1908 年 11 月 1 日

和阴影的表现，明显是受到西方图像影响。《时报》上第一张半哭半笑图（图 19）与图 27 非常接近，可以判定《时报》图来源于后者，不过后者的原始出处尚不清楚。《时报》上第二张颠倒老婆，则与一张 1900 年左右的法国图像比较类似（图 28），尽管人物的帽子和头发不同，但面部五官的形态一致，且线条运用一致，所以轮廓和阴影都很接近。此类颠倒头像在 19 世纪晚期到 20 世纪上半叶是全球流行的视觉游戏图像。根据韦德（Nicholas Wade）的研究，这种颠倒头像在西方有着悠久的历史，在古希腊和古罗马都发现了一些钱币、地板和石柱上有这样的装饰图案。在 17 世纪的印刷文化中，也存在一些，如图《教皇还是恶魔？》（*Double Head of Pope and Devil*，1600 年左右）（图 29），讽刺教皇的邪恶。[1] 根据长期专注于视错觉图像的布洛克（J. Richard Block）的研究，此类图像在 19 世纪晚期开始大量盛行。意大利、西班牙、法国、英国、美国乃至印度和日本等都有类似图像（图 30）。[2] 这些图像除了具有游戏和趣味的意义之外，也

[1] Nicholas Wade, "Faces in Perception", *Perception*, 2013, Volume 42, pp. 1103-1280.
[2] J. Richard Block, *Seeing Double: Over 200 Mind-Bending Illusions*, London: Routledge, 2002.

第七章　uncanny，或者"故鬼重来"　307

图 27　http://batona.net/49153-perevertyshi-52-foto.html

图 28　"找找看，你会发现一个巴斯克农民变成了一位阿尔萨斯老人"，法国 1900 年左右。J. Richard Block, *Seeing Double: Over 200 Mind-Bending Illusions*, London: Routledge, 2002, p. 86

图 29　《教皇还是恶魔？》, Nicholas Wade, "Faces in Perception", *Perception*, 2013, Volume 42, p. 1109

图 30-1 西班牙 1860 年。J. Richard Block, *Seeing Double: Over 200 Mind-Bending Illusions*, p. 78

图 30-2 西班牙 1875 年。J. Richard Block, *Seeing Double: Over 200 Mind-Bending Illusions*, p. 80

图 30-3 西班牙 1875 年。J. Richard Block, *Seeing Double: Over 200 Mind-Bending Illusions*, p. 80

第七章 uncanny，或者"故鬼重来" 309

图30-4 英国1850年。J. Richard Block, *Seeing Double: Over 200 Mind-Bending Illusions*, p. 83

图30-5 印度,约1940年。J. Richard Block, *Seeing Double: Over 200 Mind-Bending Illusions*, p. 92

图30-6 日本。http://batona.net/49153-perevertyshi-52-foto.html

特别富于讽刺意味,如1946年意大利的一张宣传册封面(图31),正看是意大利民族英雄加里波第(Giuseppe Garibaldi)的头像,反看则是斯大林的头像,文字说:"民主之头?反过来,你会看清骗局。"不过,颠倒头像的讽刺功能显然更早在晚清中国被充分发挥出来。

颠倒头像的盛行与西方科学对人眼和视觉的新研究密切相关。从

图 31 "民主之头？反过来，你会看清骗局。"意大利 1946 年。J. Richard Block, *Seeing Double: Over 200 Mind-Bending Illusions*, p. 82

19 世纪晚期到 20 世纪早期，西方科学家对视觉与认知、视觉与心理的关系有了种种新的探索成果，尤其是关于视错觉现象的各种发现。视错觉指人眼观察对象时所形成的感知判断与对象的真实情况不相符。视错觉有各种各样的类型，如几何错觉、运动错觉、图像错觉等。[1] 视错觉在图像方面产生了许多创造，艺术家和心理学家利用视错觉制造了许多反转图像（reversible image）、两可图像（ambiguous image）等，颠倒头像（rotating head）正是其中之一。视错觉图像中最著名的是美国心理学家贾斯特罗（Joseph Jastrow）提出的"鸭兔图"（图 32），他在 1899 年发表的一篇文章中，征用了一张 1892 年 11 月《哈珀周刊》上的图像，这张图从不同的角度既可以被看作鸭子，也可以被看成一只兔子。贾斯特罗以此来说明人的视觉中包含了大脑的作用，视觉与认知关系密切，我们不仅用眼睛看，也是用头脑来看。贾斯特罗是格式塔心理学派的主要人物之一，他也借此指出整体决定部分的性质，部分只有依存于整体才有意义。[2] 另外著名的图像是

〔1〕 参见瑟斯顿：《错觉与视觉美术》，方振兴、周峰译，上海：上海人民美术出版社 1986 年版。

〔2〕 Joseph Jastrow, "The Mind's Eye", *Popular Science Monthly*, Vol. 54 (1899), pp. 299-312.

图 32 鸭兔图，Joseph Jastrow, "The Mind's Eye", *Popular Science Monthly*, Vol.54 (1899), 312

图 33 我的妻子与岳母，W. E. Hill, "My Wife and my Mother-in-law", http://impossible.info/english/articles/the-eye-beguiled/3-ambiguous-figures.html#

1915 年英国漫画家希尔（W. E. Hill）发表的一张《我的妻子和岳母》（*My Wife and Mother-in-law*）（图 33），此图既可以被看作一个背着脸的少妇，也可以被看作是一位侧脸的老妇人。这些两可图像利用视错觉，使得一张图可以被看成两个形象，图中的各个部分都承担着两种表现功能。

在近代中国，1916 年第 11 期《少年》杂志上刊载了一篇署名朱月望的文章《视觉》，文章主要介绍"眼睛的错觉"，介绍了许多视

图 34　朱月望 "鸭兔图",《少年》1916 年第 11 期

错觉形式,包括长短、大小、位置、关系等。其中包含了"鸭兔图"(图 34),此图为贾斯特罗图的简化版,仅用线条,取消了交叉线面积,又增添了一些线表示兔子的胡须。此文内容还包括运动错觉,介绍了电影("活动影戏")原理,指出运动影像的形成乃是由于人眼"残像"所形成的错觉。这是我粗略查检所知最早在中国出现的鸭兔图,但关于视错觉的知识则已更早被介绍进来。关于人眼构造、功能等西方医学知识在 19 世纪后半叶大量传入中国,如 1892 年《图画新报》刊载文章《格物浅说:论目》(第 13 卷第 1 期),介绍眼睛的构造与原理等内容,其中就包含了人眼"余像"错觉的内容,并介绍了利用余像原理的光学器具"映画镜"(即幻盘,thaumatrope)(图 35)和"转画筒"(即走马盘,zootrope)。[1] 相关于视错觉的知识则主要在 1910 年代之后被介绍进来,如张明培《眼之错觉》(《学艺》1912 年第 2 期)、潘维新《杂组:错觉妄觉说》(《江苏省立第一女子师范学校校友会杂志》1917 年第 2 期)、陈仁利《关于眼错觉之实验》(《京师学务局教育行政月刊》1920 年第 2 卷第 2 期)、心芸《自然科学讲座:视觉的错误》(《学生杂志》1930 年第 17 卷第 7 期),润余

[1] 如《西医举隅:眼之动肉、论眼球》,《万国公报》1881 年第 667 期。《卫生》,《大陆报》1904 年第 7 期。《心理学悬论:第三章视觉》,《教育》1906 年第 1 卷第 2 期。《科学:眼之注意》,《重庆商会周报》1907 年第 75 期。

第七章　uncanny,或者"故鬼重来"　313

图 35 "映画镜",《格物浅说：论目》,《图画新报》第 13 卷第 1 期，1892 年

图 36 刘羽卿"六面相",《时事报馆戊申全年画报》第 20 册，1909 年

《视觉的错误》(《少年》1930 年第 20 卷第 10 期) 等。这些文章介绍各种视错觉现象，大部分都包含很多说明图。

　　近代西方光学与视觉科学、生理学、心理学对于视错觉的研究和种种视错觉图像，在晚清民初传入中国。清末民初画报中的众多颠倒头像与此有关。但为何是颠倒头像而非其他两可图像如"鸭兔图"或"妻子岳母图"，在近代中国被广泛创造？我想答案应该是，这种颠倒头像尤其适合展现一种"双重面相"，表现出一种世界模棱、主体惶惑的情境，它在前文所分析的那种"怪熟"或"故鬼重来"的时代感受里面。半哭、半笑，一面凶神恶煞、一面慈眉善目，一面共和、一面专制……头像在倒影镜像中显现出另一面目，何者为真，何者为假？眼睛错觉，假象被误以为真实，陈腐被误以为新事。故鬼重来，世界怪熟。

图 37 《甜心与妻子》(*sweethearts and wives*)，英国 1890 年。J. Richard Block, *Seeing Double: Over 200 Mind-Bending Illusions*, p. 84

在本文所分析的镜像视觉中，无论是镜中像，还是并置结构，或者叠合图，都是面目的展现，是人脸表情。1909 年《时事报馆戊申全年画报》载一张刘羽卿"六面相"（图 36），讽刺"外务部之怪现象"，"得贿笑容可掬，失财苦相堪怜"。而 1890 年英国一张《甜心与妻子》(*sweethearts and wives*)（图 37），则提供了正反十张面孔。镜像视觉呈现出多重面相，这种多面特别表达出近代世界的危机，是那种传统丧失价值、世界丧失了稳定性的危机感受。

晚清画报中有不少在"人面"上做文章的图像，"科学人面""面谱""字面"等都是流行的图式。1908 年，《时报》上刊载了一系列名为"科学人面"的漫画（图 38），根据主题画了各种各样的头像，比如"动物学面"画了一张猴脸，"人类学面"画的是黑人面孔，"宗教学面"画了一个和尚。更有趣的是，画家将主题要素嵌入画面，使人面由其他形象构成，如"矿学面"用矿山褶皱形成人脸，"电学面"用表示闪电的折线来造型一张侧脸，"植物学面"用枝叶画人脸，"经济学面"用钱币形象构成眼睛嘴巴，等等。这些图也是在双重形象中进行游戏，属于视错觉中的包含图像（embedded image），即一个

图 38-1 《科学人面》,《时报》1908 年 3 月 2 日

图 38-2 《科学人面》,《时报》1908 年 3 月 3 日

图 38-3 《科学人面》,《时报》1908 年 3 月 10 日

图 38-4 《科学人面》,《时报》1908 年 3 月 7 日

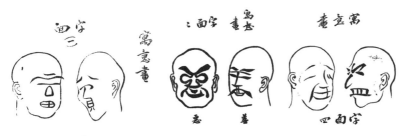

图 39-1 "字面",《时报》1908 年 11 月 23 日　　图 39-2 "字面",《时报》1908 年 11 月 24 日　　图 39-3 "字面",《时报》1908 年 11 月 26 日

形象中包含若干小的其他形象,需要仔细辨别才可见。还有"字面"一类的图像也很流行,用汉字来造型,通过字意直接传达图画含义。1908 年 11 月《时报》刊载了一系列的"字面"图(图 39),通过适当改变汉字笔画形状来形成五官表情,或者用反义词来形成对立形象,如善恶、哭笑、贫富等,或者是近义并举,如烟酒、淫盗,画家甚至专门称此为"双像画"。这些字面图与前文讨论的并置镜像图的结构是一致的,讽刺的方式也是一致的,由于直接使用文字,意涵更直露。字面图也是视错觉中的包含图像,乍看是人脸五官,再看则是汉字,汉字笔画造型与相应的表情协和一致,"善"则慈眉善目,"恶"则凶神恶煞,"淫"即奸笑,"盗"则凶狠。

这些颠倒头像、"人面""字面"图像,使用各种视错觉技巧,在人之面相上大做文章,在此方寸之地变换各种形式来表达对时代政治、社会和文化的理解与判断。这些图实在地显示出人之面相在近代视觉文化中的重要性,这一现象与一系列要素相关——包括西方人种学、生物学等话语,摄影术的发明与中国传统面相学等,不过这个问题需要另外探讨了。

余论

在近代中国视觉文化中,广泛存在各种类型的镜像图像,从镜子

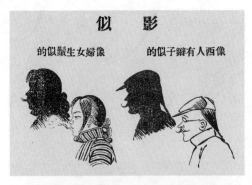

图 40-1 《影似》图,《神州日报》1910 年 12 月 9 日。载郭传芹编《视觉启蒙——国家图书馆藏清末民初报刊漫画集成》,杭州:浙江人民美术出版社 2015 年版,第 490 页

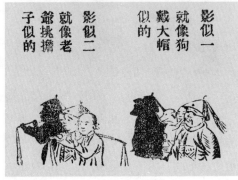

图 40-2 《影似》图,《神州日报》1911 年 5 月 2 日。载郭传芹编《视觉启蒙——国家图书馆藏清末民初报刊漫画集成》,第 537 页

映照,到二分对立,再到颠倒面相等视错觉图像,这些图像的出现符合 20 世纪初中国政治革命、文化价值观念激烈变化的时代心理感受,同时也与新的视觉知识密切相关。

克拉里将西方现代视觉定义为一种主观的、身体介入的、内化的视觉,尽管他的著作中并没有提到视错觉,但 19 世纪下半叶视觉科学对眼睛错觉现象的进一步认识使得视觉的主观性更加突出。人对眼睛有了更深入的认识,视觉与人脑、认知、思维和心理的关系被充分了解。视觉确实不再是外物机械投射的客观产物,而是人的头脑与身体积极参与的结果。这种主观视觉通过知识性文章与图像表现两种相互映照的途径进入晚清中国,并特别与彼时的社会环境与时代氛围相契合。再也没有一个客观的视觉,也不再有一个稳定不变的传统价值。

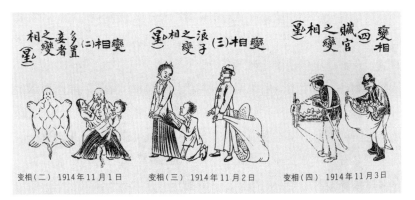

图 41-1 马星驰《变相》,《神州日报》1914 年 11 月。载郭传芹编《视觉启蒙——国家图书馆藏清末民初报刊漫画集成》,第 574 页

图 41-2 马星驰《变相》,《神州日报》1914 年 11 月。载郭传芹编《视觉启蒙——国家图书馆藏清末民初报刊漫画集成》,第 579 页

 视觉成为主观结果,于是真假游戏颇多。《神州日报》刊载过一些《影似》图(图 40)在图像似与不似间制造趣味,"像西人有辫子似的,像妇女生须似的"(1910 年 12 月 9 日);"就像狗戴大帽似的,就像老爷挑担子似的"(1911 年 5 月 2 日)。《神州日报》还在 1914 年 11 月刊载了许多马星驰的《变相》图(图 41),"多置妾者"变成王八,烟鬼变相是狗,妓女变相是骷髅,流氓变相是螃蟹。这些图像在视觉相似中做游戏,乐于在表象与本质之间制造差异趣味,讽刺真假混淆难辨的社会状况。

第七章 uncanny,或者"故鬼重来" 319

本章对近代中国镜像图像与视错觉的分析，最终呈现出一种重要的相互作用的关系，即一种图像类型、图式结构的出现，与一个时代的知识发现、思想话语、情感结构、心理感受等的变化是一致的。镜像视觉和各种衍生图像的普遍出现与近代中国激烈的政治变革所激发出的怪熟/故鬼重来的荒芜感受是有关系的。

　　进而，当我们思考漫画这种图像形式为何在晚清正式出现这个问题时，在肯定西方漫画、西式绘画技法的影响之外，还应该看到近代中国社会现实对一种新的图像语言的要求。艺术与现实的关系、图像如何再现现实从来是一个时代文艺观念的核心问题。我们在晚清，发现了小说等叙事文学与通俗图像之间在创作观念上的一致。以四大谴责小说为代表的晚清社会小说急切再现飞速变化的社会现实，碎片、夸张、谐仿、讽刺、重复、主题大于叙事[1]；而晚清画报实现了以绘画再现即刻现实，新闻时事画用图像追踪转瞬即逝的当下。这种再现欲求进一步抽象、凝练而为漫画，以夸张、谐仿、讽刺的手法截取现实典型面、直陈主题。激烈变革的社会现实催生出相应的文艺形式，这种形式反过来作用于现实中的人，为其把握非此没有定型、不可名状的现实，将现实固定为人对它的理解，现实获得了名称和形式。镜像视觉也是这样的话语实践，在镜像映照所形成的双重面相中，近代中国面对多重价值的矛盾、断裂与虚无被清晰呈现，反过来，也是它为中国现代性提供了一个生动的形象——一个"洋装辫子"的骑墙者或一张半新半旧的脸面。后面的故事顺理成章，无数人为改变这个形象而努力百余年。

〔1〕 参见唐宏峰：《旅行的现代性——晚清小说旅行叙事研究》，北京：北京师范大学出版社2011年版。

下 编

透明的艺术

第八章 近代人像：个人性与公共性

在本书上编所描画中的近代世界图景中，人自身的形象自然也是"世界图像"中的一部分。在任伯年肖像画不同于传统图式的个人性、画报时人像的公共性与新闻人像的时间性之间，晚清中国的人像世界呈现出一些新的质素。

一、任伯年肖像画的个人性

任伯年向来被认为是晚清海派画家的巨擘，其能力均衡，山水、花鸟和人物均擅长，尤其是人物画，更准确说来是肖像画，在任伯年手中达到了极高的成就。任伯年一生交游广泛，在其现存人物画中，有五十余张是他为平生挚交、画友、名士学者、官商友人所作的肖像画。在这些画上，常有丰富的题跋，像主、像主后人、藏家、鉴赏者纷纷题签，这批肖像画成为晚清上海艺术界状貌的一份宝贵记录。

肖像画起源甚早，在魏晋时期已出现专事于此的士大夫画家，但自宋元文人画兴起后，以"肖"为首要追求的肖像画逐渐成为民间画工的专业。但明清之际，以肖像画为主的西画对民间肖像画创作产生重要影响，曾鲸及"波臣派"崛起，同时大量文人参与，提高了肖像画的地位，增强了肖像画中的精神性、个人性内涵。张庚在《国朝画

征录》中说:"写真有两派,一重墨骨,墨骨既成,然后敷彩,以取气色之老少,其精神早传于墨骨中矣,此闽中曾波臣之学也;一略用淡墨,勾出五官部位之大意,全用粉彩渲染,此江南画家之传法。"[1]任伯年早年从其父学习写真,继承的主要是波臣派,但其文人色彩同样非常强,墨骨画法与江南画法相结合,既能"写生"又能"写意"[2],任伯年得以在精确的造型基础上,传达出像主与画家双重的内在性。

尽管任伯年在世即爆得大名,但关于其的生平资料却存留甚少。其中最重要的第一手资料是其子任堇叔的两则题跋《题任伯年画任淞云像》和《题任伯年四十九岁摄影》。其次是任伯年作品上的各种题跋,可见其活动轨迹与交游状况。再次,还有同时或稍晚的上海导游书或画坛记述书如黄式权的《淞南梦影录》、张鸣珂的《寒松阁谈艺琐录》、方若的《海上画语》等。最后是同辈、晚辈的各种记述,如徐悲鸿、蔡若虹、沈之瑜、郑逸梅、张充仁、程十发等,这些材料收入龚产兴编著《任伯年研究》中,是任伯年研究最重要的资料集。

本章无意重复任伯年的生平,但其肖像画的创作与其生命轨迹、交游范围密切相关。任的肖像画不同于其他画种,其立意就不会在市场流通,而是作为馈赠、交换,承载友谊、思念、憧憬、示好,充满了个人性和人际交互,是人的自我与他人生命之间交流互通的表现。任伯年少年之际跟随父亲在萧山学习民间写真术,很早就展露出惊人的写生能力。流传很广的一则传闻称其为访客所作速写,使父亲一见而知其人。后来由于太平军战乱,任父去世。1865年任伯年到宁波学画、卖画。在宁波,他住在姚燮家中,为其子姚小复作《小浹江话别图》。其间他到访过其他江南城镇,在镇海,寄于方樵舲家半年,作《方樵舲之尊人像轴》致谢。在宁波期间,任伯年主要跟随其叔任薰阜长学画,并与当地名士、官绅结交。在随任薰离开宁波赴苏州之前,任伯年作《东津话别图》(图1)以谢诸友,上有其亲笔题跋:

[1] 张庚:《国朝画征录》,祁晨越点校,杭州:浙江人民美术出版社2011年版,第68页。
[2] 龚产兴:《任伯年画语拾零》,《美术研究》1985年第3期。

图1　任伯年《东津话别图》(1868年)，纸本设色，341cm×1358cm，中国美术馆藏

"客游甬上，已阅四年，万丈个亭及朵峰诸君子，一见均如旧识，宵簷灯，雨戴笠，琴歌酒赋，探胜寻幽，相赏无虚日，江山之助，友生之乐，斯游洵不负矣。兹将随叔阜长橐笔游金阊，廉始亦计偕北上，行有日矣，朵峰抱江淹赋别之悲，触王粲登楼之思，爰写此图，以志星萍之感。同治七年二月花朝后十日，山阴任颐次远甫倚装画并记于甘溪寓次。"画中五人分别为万个亭、陈朵峰、谢廉始、任薰和任伯年，画面充满惜别之意。

1868年，任伯年来到文人墨客、民间艺术和图像市场均更为发达的苏州。在这里任伯年画了许多肖像画，形成了高超的技巧和突出的个人风格，如《山春先生三十九岁小像》(沙馥像)、《榴生仁兄四十岁小像》(榴生像)、《阜长二叔大人》(任薰像)、《佩秋夫人三十八岁小像》、《胡公寿夫人像》、《横云山民行乞图》(胡公寿像)、《饭石山农四十一岁肖像画》(姜石农像)、《陈允升像轴》等。在这里，任伯年得到了画坛名流胡公寿的赏识和提携，胡公寿常为任伯年画作补景和题款。

同年，任伯年离开苏州，前往上海。初始，任伯年并不得意，上海的艺术市场尚不识这位新来者。伯年继续勤练写生技能，并在胡公寿的引荐下，积极结交画坛前辈如张熊等，逐渐打开局面，与海上画家、文人、士绅形成密切关系，声名鹊起。在任伯年周围，集聚了一批海上画家，包括虚谷、钱慧安、沙馥、杨伯润、高邕之、蒲华、周闲、吴昌硕、马根仙、尹芷苏等。[1]至1895年任伯年病逝，他一直

[1] 关于任伯年的交游状况，参见石莉：《任伯年》，南昌：江西美术出版社2012年版，第64—72页。

第八章　近代人像：个人性与公共性

居住在上海，成为海派画家最著名的代表人物之一。其肖像画渐趋化境，成为任伯年艺术最主要的代表，重要作品包括《淞云先生遗像》、《邕之先生二十八岁小像》（高邕之像）、《畊山冯君流水声中读古诗小像》（冯畊山像）、《外祖赵德昌夫妇像》、《以诚仁兄先生五十一岁小像》（何以诚像）、《三友图》（与曾凤寄、朱锦堂一起的自画像）、《石农小像》、《仲英先生五十六岁小像》（吴仲英像）、《铜士先生六十二岁像》（岑铜士像）、《高邕之书丐图》、《赵啸云像》、《蕉荫纳凉图》（吴昌硕像）、《棕荫纳凉图》（吴昌硕像）、《酸寒尉像》（吴昌硕像）等。

纵观任伯年的肖像作品，多为亲友、同道、名士所作，带有非常强烈的个人情感与文人意趣。在《仲英先生五十六岁小像》画作上有曾任故宫博物院院长的马衡先生所作题款："曩闻镇海方樵舲君言：伯年之初鬻画也，尝主其家。樵舲之尊人本好客，优礼之，伯年亦不言谢。半年后将辞去，谓为主人画像，伸纸泼墨，寥寥数笔，成背面形，见者皆谓神似。伯年曰：吾袱被投止时，即无时不留心于主人举止行动，令所传者，在神不在貌也。"画家寓于名士之家，受到礼遇并不言谢，最终以高超的肖像画作答。这段记述宝贵之处在于提供了任伯年作肖像画的过程，提笔时"伸纸泼墨，寥寥数笔"，但这种快速完成建立在画家半年时间内对像主举止行动进行细微观察的基础上，因此才可以"传神"。这符合肖像画的一般绘制过程。肖像画家受到邀请前往主家里后，一般并不马上动笔，而是先暗中观察对象的模样与神情，根据默记的印象将像主的大致形象与气色画成初稿，再经过反复修改，方可定稿。[1] 在半年多的交往中，任伯年对像主音容笑貌熟记于胸，真正做到了"胸有成竹"，下笔时才可以像吴昌硕所见那样，"落笔如飞，神在个中，亟学之已失真意，难矣。"[2] 这意

[1] 万新华：《肖像·家族·认同——从禹之鼎〈白描王原祁像〉轴谈起》，北京画院编：《笔砚写成七尺躯——明清人物画的情与境》，南宁：广西美术出版社2017年版，第316页。

[2] 丁义元：《任伯年：年谱、论文、珍存、作品》，上海：上海书画出版社1989年版，第76页。

味着在肖像画的创作中,像主与画家之间有着充分的情感互动,具有很强的个人性。

与其他画科相比,肖像画在传播与接受方面极为特殊。由于人物写真的事实性与具体性,它通常只有非常有限的观者,甚至可能有限到只有画家和像主两人。也许正是这种特殊的亲密性,使得任伯年乐于在此探索艺术家的自我表达和艺术界共同体交往。尽管身为晚清上海书画市场上的巨擘,其画作广泛流通、价格可喜[1],但任伯年恰恰极少以人物画来进行写真画像的营业,其像主多为亲人、朋友、同行、师徒,极少纯粹的商业主顾,因而具有鲜明的私人性,并且是当时艺术界的缩影。于是,任伯年的肖像画恰恰是最不具有商业性的,它并非服务于一般的买画的主顾,而是艺术界自我表现、流通交往的领域,它表现出的许多特征,比如系列性、个人性、注重视觉交互等,都与这一点有关。关于任伯年的画像,黄式权在《淞南梦影录》中有一则记述,这则记述提供了关于画像如何生产、观看与接受的一些信息。"伯年善写照,用没骨法分点面目。远视之,栩栩如生。惟自秘其技,非知己者不轻易挥毫。尝见其图龙湫旧隐小像,淡墨淋漓,风采必露,虽仅有半面缘者,一见即能辨认,亦一奇也。"[2]这则记述是《淞南梦影录》中关于画家作画最具体的描述,该书对彼时上海的商业性画家及书画市场的评价并不高,因此这里对任伯年的赞颂也许恰恰说明此类文人间的画像是很少商业色彩的。黄式权的记述揭示出任伯年画像的几个重要方面:任高超的人物画技法是为少数他熟悉的亲朋挚友保留的,而非一般的购画者,龙湫旧隐老人为《申报》圈文人葛其龙。黄还说明了时人如何评价任伯年画像的价值,比如赞叹其神妙的技法,能够忠实逼肖于人物物理特征,并且呈现出对象的丰神气质。任伯年的艺术水准、艺术能力与技巧,远远不止于高度逼肖,他的肖像画所体现出来的独创性表明他对这一画种的目的与功能

[1] 参见梁超:《时代与艺术:关于清末与民国"海派"艺术的社会学诠释》,杭州中国美术学院出版社 2008 年版。
[2] 黄式权:《淞南梦影录》,上海:上海古籍出版社 1989 年版,第 140 页。

的理解远超过传统的肖像画所承担的任务。作为一个职业画家,任伯年的作品通常是要掩盖自身的个性与私人化的表达的,以达到广泛传播的目的。然而,肖像画是例外,属于另一种类别,是非商业目的的创作。在肖像画中,任伯年展现出其超乎寻常的技巧能力和充沛的个人性表达。

前面列举的大部分画作都被称为"小像","小像"的用语表明其不同于丧葬、祭祀所使用的大型正式肖像,而是文人之间私下赏玩的个人性图像。因此,当任伯年将先父遗像依然处理为小像——充满个人性与日常性的形象时,我们更可见其对待肖像的根本态度。任伯年在 1869 年为先父画了一张写真肖像《淞云先生遗像》(与胡公寿合作)(图 2)。画面中,任淞云处在自然环境中,身穿长衫,安静地倚靠着一块岩石,目光向上。人物所处的环境似乎是纯粹的自然——树石、松梅,都是未经人工雕琢的环境。尽管画家通过人物的穿着和环境使其仿佛中国文化传统中的文人隐士,但也没有使用更多的手段来加强人物的社会身份。任伯年将父亲表现为一个头发微秃的中年男人,神情仿佛漫不经心,画家没有用其后来常用的加强人物个性和力量的种种手法,而就是让他自然地作为一个平常的人那样出现。

这幅画是唯一一张存世的任淞云像,但是根据 1918 年出版的上海县志中关于任伯年生平的记载,任伯年在 1868 年定居上海之后画了不少父亲遗像,包括坐像、站像和侧像等各种角度与姿态,挂在客厅里供自己日夜祭拜。"同治寓沪,绘其父像,坐立、侧眠者多幅,悬中堂,朝夕跪献。"[1] 这段记载特别富于一种细节性。逸闻似乎是在表彰他的孝道,但也提供了一条非常宝贵的关于任伯年与自己画作之间关系的文字记录。县志中记载的各式任淞云遗像,显然不同于传统的有着标准程式的先人遗像。祖先容像画必须遵守长久以来所形成的形式与风格——正面的、静态的、无表情的脸与无动作的、克制的身体,这种程式的目的是将人物呈现为一种先人已逝的遗像,而非再

[1] 吴馨编:《上海县续志》,南园书局 1918 年版,卷 21,第 12 页。

图 2-1 任伯年《淞云先生遗像》(1869 年),纸本水墨设色,173.1cm×47.3cm,故宫博物院藏

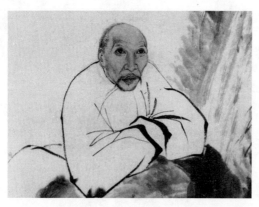

图 2-2 任伯年《淞云先生遗像》局部

现一个处于生活时间中的人。任伯年将"遗像"处理成了"小像"。他将已经逝去的父亲处理为在日常生活中活动的活生生的人,供其进行完全个人性的揣摩与纪念。任淞云死于躲避太平天国战乱的逃难途中,甚至都没有留下完整的尸骨与坟墓。任淞云是个米商,并且掌握民间写真技术,任伯年的绘画基础来自家学,而且主要应该就是人物画。任伯年用写真肖像来纪念父亲,可以暗示他同这一画种之间复杂的个人性关系,他用各种角度、反复的创作,甚至紫砂雕塑在视觉上来重塑自己的父亲[1],人物造型在这里意味着更多的个人性、私密性和精神性。

伍美华(Roberta Wue)详细分析了这张《淞云先生遗像》所包含的特殊的复杂的气质——活气、漫不经心、较远的距离、非典型性,认为这使其成为一张具有浓厚个人性特征的作品。她指出,如果我们仔细感受画面的话,依然可以体验到"遗像"之"遗 / 已逝"的信息。像主的茫然分心的表情和向上的目光显露出一种有意的拒绝,拒绝与观者相交。这种距离感在人物头和身之间的差异上也充分体现出来。虽然,用不同的手法来分别处理头面和身体是中国人物画的普遍传统——精细描绘头脸来实现对对象面目的真实再现,而粗率处理

[1] 封面照片,《美术界》第 3 期,1928 年 8 月。郑逸梅:《任伯年之塑像》,载《小阳秋》,日新出版社 1947 年版,第 1—2 页。

的身体衣饰主要功能是标明像主的社会身份。但伍美华认为,这张画中任淞云的身体过于粗疏,仿佛速写一样,缺乏一种真实的肉身感,尤其是双腿的位置与身体形成了一个奇怪的角度,这与任伯年所具有的高超的真实而准确再现人物的能力不符。这种非常规感在画面环境中也存在。胡公寿的题跋"补树石并记"表明此自然环境为他所画。陡峭的山石,没有路径存在,倾泻的瀑布构成了画面最前景的阻隔,这里完全没有对观众进入的邀请,只有障碍与拒绝。而占据画面三分之二主体位置的枯树,与文人画中常见的表达长久或君子高洁品质的翠松完全不同,是枯树残枝,更明确传达了死亡的气氛,提供了画作情绪的中心。这些要素共同组合在一起——有距离的神情、缺席的身体、阻碍的环境,使得这幅画不同于传统的先人遗像,而是成为一种个人化的怀念与哀悼的图像。[1]通过祖先遗像来表达一种祖先崇拜、家族认同,是中国传统肖像画的重要意涵[2],任伯年在这一传统中,提供了一种独具个人性的不同贡献。如果我们将此图与《仲英先生五十六岁小像》(图3)相比较,在相似的构图中更能体会到任伯年有意传递出的不同气息。[3]此吴仲英像人物姿态与任淞云非常接近,人在石后,倚石上,只是两人方向不同。与任淞云像相比,吴仲英的身体姿态显然更放松、更自然,腿部在身前,也更合理。吴仲英像中像主目光望向观者,表情笑容可掬,亲切近人,对比之下,任淞云的向上的目光和茫然分心的表情,更具清冷与疏离的意味。徐悲鸿曾将任伯年称为"抒情诗人"[4],这里自然有作为批评家的徐悲鸿写文

[1] Roberta Wue, *Art Worlds: Artists, Images, and Audiences in Late Nineteenth-Century Shanghai*, Hong Kong: Hong Kong University Press, 2014, pp. 160-161.
[2] 万新华:《肖像·家族·认同——从禹之鼎〈白描王原祁像〉轴谈起》,北京画院编:《笔砚写成七尺躯——明清人物画的情与境》,南宁:广西美术出版社2017年版,第323页。
[3] 刘曦林考证了任伯年所作吴仲英的两幅肖像画,一为中国美术馆馆藏本,一为董希文藏本。本文所用为董希文藏本。参见刘曦林:《编后拾遗之任伯年》,《中国美术馆》2006年第4期。
[4] 徐悲鸿:《任伯年评传》,载龚产兴编:《任伯年研究》,天津:天津人民美术出版社1982年版,第3页。

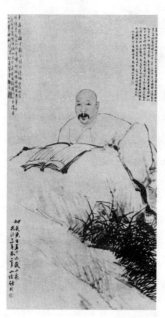

图3 任伯年《仲英先生五十六岁小像》（1877年），纸本设色，150.6cm×84.8cm，董希文藏

时采用的"印象式修辞"的特色，但也可见任氏的精神气质。蔡若虹评价任伯年的人物画时也说："他画人总是结合着画'情'，总是要画出那种特定环境中特定人物的神情，而且还夹带着作者自己的情感在内……"[1]

在任伯年所处的清代绘画传统中，同以往的时代一样，人物画与山水画等相比依然是缺乏文人精神的低一等的画科。在明代之后，肖像画逐渐走向民间，无名画工和职业画家中涌现出许多写真能手，比如曾鲸与"波臣派"，有明一代是肖像画日趋专业化、民间化的转变时期。到了清代，肖像画愈加是一种技巧性和功能性的题材类别，不论是用来祭拜的无名的先人遗像，还是朋友之间文人雅士的画像，都是为了追求形象的逼真，无论是形似还是神似，为此而发展出种种观念与技法，因此它常被称为"写真"。[2] 于是肖像画形成了一套相对

[1] 蔡若虹：《读画札记》，载龚产兴编：《任伯年研究》，天津：天津人民美术出版社1982年版，第14页。

[2] 单国强：《明代肖像画综观》，《美术》1992年第9期。

固定的惯例和传统，人像画家更多的是被要求掌握"写真"的技巧和传统，而非个人性和独创性。因此，写真画家通常更多属于掌握技艺的匠人，而非注重精神表达的文人画家。所以，像任伯年这样在肖像画方面持续地探索的有名望的画家是较少的，而他恰恰是在这个有限的领域内开取个人空间，将人物画的艺术水准提升了一个层次。

现有研究常将任伯年人像的创造性与彼时新出现的摄影术联系起来。确实，任的肖像画似乎分享了摄影的真实性，摄影凝固光影形成有深度的图像，似乎可以在其令人震惊的写实人像中看到这一点的影子。任伯年人像中的当下性，对某种动作、姿态的捕捉，和构图上的一些稀见选择，如侧影、四分之三像和半身像等，也许有摄影的影响。但当然任伯年的作品不是摄影照片的简单模仿复制，他的作品通常呈现人物放松平静的表情和状态，而这不太可能是早期摄影中人物的状态，同时其作品中的动作性和自然性，都超越了当时照片中人物通常的僵硬状态。

任伯年也受到了西洋绘画的影响。这种西画对中国画的影响从明代中期开始在宫廷和民间两方面进展，尤其在表现人物画方面，曾鲸及其"波臣派"接受了利玛窦带来的西画写实的部分技法，画家学习用墨和色彩渲染来表现人脸的面积与体积，形成骨肉的立体感觉。南京博物院藏有一套十二张明代官员文人肖像画册页《明人十二肖像册》，显示出明人在以写实手法表现人脸方面已经达到了相当高的水平（图4）。民间写真术在西画影响和传统延续的双重作用下，形成了一套成熟的技巧，任伯年受益于此，熟练运用线条勾勒轮廓与形状，用淡墨和色彩多层晕染来表现人脸的凸凹起伏，形成面部肌肉与骨骼的立体效果，如《以诚仁兄先生五十一岁小像》（图5）。其画作和同时代人的记述表明，任伯年已经可以非常自由地表现人脸特征，快速完成一个令人震惊的逼真的形象，让观者仿佛是直面另一个活生生的人。

有记载表明，任伯年直接学习过西画素描之法。1961年《文汇报》先后发表了两篇文章，提供了画家张充仁关于任伯年的口述材料，称任伯年与土山湾画馆的刘德斋熟识，两人相互学习，刘在任这

图 4-1 罗应斗像,纸本水墨设色,45.4cm×26.4cm,南京博物院藏　　图 4-2 刘宪宠像,纸本水墨设色,45.4cm×26.4cm,南京博物院藏

里学习中国画画法,而任则在刘这里得到了 3B 铅笔,学习素描和写生。"任每当外出,必备一手折,见有可取之景物,即以铅笔勾录,这种铅笔速写的方法、习惯,与刘的交往不无关系。"[1]"任伯年的写生能力很强,是和他曾用 3B 铅笔学过素描有关系的,他的铅笔是从刘德斋处拿来的。当时中国一般人还不知道用铅笔。他还曾画过裸体模特儿的写生。"[2]土山湾画馆是西方绘画工艺等在中国进行正式教育的起点,徐悲鸿称之为"中国西洋画之摇篮",培养了无数西式艺术的人才。刘德斋在 1870 年至 1912 年间执掌土山湾画馆,此间是土山湾画馆发展最辉煌的时期。[3]任伯年与刘德斋交好并相互学习,这一点一直只有后人转述的张充仁口述这一单一材料支撑。我曾经两三次去土山湾博物馆和徐家汇藏书楼图书馆查找相关资料,但未能找到。不过,熟悉土山湾资料的上海图书馆张晓依研究员曾代为关注,

[1] 沈之瑜:《关于新史料》,《文汇报》1961 年 9 月 7 日。
[2] 《任伯年绘画艺术读画会》,《文汇报》1961 年 12 月 6 日。
[3] 关于土山湾的研究,参见张伟、张晓依:《遥望土山湾——追寻消逝的文脉》,上海:同济大学出版社 2012 年版。

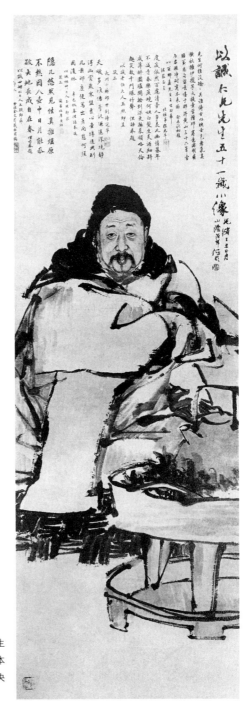

图 5-1　任伯年《以诚仁兄先生五十一岁小像》（1877 年），纸本水墨设色，132cm×42cm，中央美术学院美术馆藏

第八章　近代人像：个人性与公共性

图 5-2 任伯年《以诚仁兄先生五十一岁小像》局部

她询问了画家叶兆澂,叶先生在 1950 年代初师从土山湾画馆最后一位馆长余凯修士,叶说他曾听余凯修士亲口谈过任伯年与刘德斋的交好关系,也说过任伯年使用 3B 铅笔学习西洋绘画技巧一事。余凯修士比张充仁大二十多岁,与任伯年和刘德斋在时间上更为接近。尽管没有直接的材料被发现——比如任伯年在土山湾遗留的画稿之类,但两则文字和口述材料应该是可信的。任伯年成熟的、快速的捕捉和表现人物视觉特征的能力,也许直接跟其写生与素描训练有关。有不少逸闻称赞任的观察与速写能力,如时人描述任伯年"乃益买鸡畜之室中,室仅一椽半之隔,下居树而上栖人,久之又画得鸡之生态。邑庙本市,多鸟肆,伯年日驻足观望其歌鸣,久之又尽得鸟之生态,浸至观人行者、走者、茶楼之喧嚣、游女之妖冶,乃尽入其笔而画名噪"。[1] 最为直接的证据是我们可以在他的画作中看到一些西方绘画技法的运用,比如在任淞云和何以诚两幅肖像画的局部特写中,我们可以看到其笔触不同于传统线描造型,不完全是连贯性的线条勾勒,而是出现细碎的、粗细浓淡不一的、断续不同的线条,这类似于素描

[1] 陈蝶野:《任伯年百年纪念册》,《雄狮美术》1982 年第 12 期。转引自石莉:《任伯年》,南昌:江西美术出版社 2012 年版,第 28 页。

图 6-1 土山湾画馆所使用美术教材,土山湾博物馆藏

笔法。还有他很好掌握了短缩法和其他一些创造深度效果的技法。土山湾博物馆展出了画馆曾使用的一些教材（图6），其中关于点、线、面的示例，可让我们想见任伯年曾经接触过的世界。

我曾在美国纳尔逊－阿特金斯艺术博物馆（Nelson-Atkins Museum of Art）看到过一套74张近代中国人像作品（图7），介绍文字标注为19世纪匿名画家的水墨设色作品，认为这可能是一个主要画先人遗像的民间画馆用来帮助顾客描述和选择形象的画册。这些头像年龄、身份各异，可见官员、文人、商人、百姓等不同种类，全部画得极为逼真，非常明显使用了西式技法，营造非常明确的明暗关系，刻画阴影，在眼窝、脸颊、脖颈等处清晰可见西式排线、交叉线。我们不清楚这套作品的具体时间，应该是在19世纪末甚至更晚到20世纪初年。这套册页与前文提过的《明人十二肖像册》都是头像特写，似乎等待被人挑选再绘制到一个标志身份的身体上去。这些也明确说明

第八章 近代人像：个人性与公共性

图 6-2　土山湾画馆所使用美术教材，圈示者为张充仁所画，土山湾博物馆藏

图 6-3　土山湾画馆所使用美术教材，土山湾博物馆藏

了中国肖像画头身分立的传统，面部写实酷肖，需要对着真人写生，形成小稿，随后再画到程式化的"朝服大影"上，面部是肖似本人的，衣服手足则是概念的标准件。身体处理的粗率是明清以来文人肖像的惯例。

不过，任伯年在这一点上也有新变。任伯年与吴昌硕亦师亦友，任曾为吴画过数幅肖像画。其中1887年《棕荫纳凉图》和次年所作

图 7-1 人像画册,美国纳尔逊 - 阿特金斯艺术博物馆藏

图 7-2 人像画册之一,美国纳尔逊 - 阿特金斯艺术博物馆藏

《蕉荫纳凉图》两幅,都有意呈现了像主的身体。两图属于文人休闲类型,像主赤裸上身,手拿蒲扇,在棕榈或芭蕉下乘凉,周围有书籍、古琴。与传统肖像程式化的身体不同,这里任伯年显然有意凸显像主肥胖的身体,这个身体甚至比面部更能承担指涉像主的功能。尤其是《蕉荫纳凉图》(图8),四分之三侧坐的人物身体以特写呈现,隆起的巨大腹部,连同粗壮的双臂,占据了画面绝对的主体,迎接观者的目光。任伯年用简洁的线条和肉色塑造躯体,面部用流畅果敢的线条和墨骨造型,突出了吴昌硕的面部特征——厚嘴唇、深重的眼

第八章 近代人像:个人性与公共性

图8 任伯年《蕉荫纳凉图》(1888年),纸本设色,129.5cm×58.9cm,浙江省博物馆藏

袋。文以诚用"放荡感"描述这种身体感觉。[1] 任伯年显然塑造了一种肉身性,这种肉身带来像主的精神气质,一种松弛和在世俗中洒脱、愤世嫉俗、无惧肉身而精神高蹈的气质。吴昌硕多年后(1904年)题诗作跋:

[1] 文以诚(Richard Vinograd):《自我的界限:1600—1900年的中国肖像画》,郭伟其译,北京:北京大学出版社2017年版,第241—242页。

图9　任伯年《紫砂泥塑任淞云小像》，西泠印社 2012 年春拍

 天游云无心，习静物可悟。腹鼓三日醉，身肥五石瓠。行年方耳顺，便得耳聋趣。肘酸足复跛，肺肝病已娄。好官誓不作，眇匡讹难顾。生计不足问，直比车中布。

 否极羞告人，人面如泥塑。怪事咄咄叹，书画人亦妒。虽好爰奚贵，自强自取柱。

 饮墨长几斗，对纸豪一吐。或飞壁上龙，或走书中蠹。得泉可笑人，买醉一日度。

 不如归去来，学农又学圃。蕉叶风玲珑，昨夕雨如注。青山白云中，大有吟诗处。

诗句紧扣画面中的身体表现，"腹鼓三日醉，身肥五石瓠。行年方耳顺，便得耳聋趣。肘酸足复跛，肺肝病已娄"，调侃、揶揄、诉苦，十几年后的吴昌硕病痛缠身、宦海不顺，面对此画中放松的身心，自然感慨万千。讨论到任伯年肖像画对身体的表现，我们可以再回溯前文提及的任淞云紫砂塑像（图9），塑像中，人物面部的简陋和身体的具体与肖像画中的情形构成了强烈的反差。这是不同媒材带来的不

第八章　近代人像：个人性与公共性　　341

图10 任伯年《纫斋先生五十八岁小像》，木版画，陈允升《纫斋画胜》，陈氏德观古室刻本，1876年

同要求，塑像的物质材料无法忽略身体所构成的巨大体积，而绘画的平面性则可以俭省面积。也许是对紫砂材料的浓烈兴趣，使得任伯年对身体的感觉不同于一般画家。

前文关于任伯年人物画的具体分析，让我们看到了其人像作品所具有的个人性气质，这些作品具有不同于其他画作商业目的的私人化属性，极少广泛流传，而是服务于艺术家朋友圈内部的情感互动。不过，伍美华指出任伯年有一张木版画像《纫斋先生五十八岁小像》（图10）被刻印在《纫斋画胜》（1876年）中。此书是陈允升（1820—1884）的木刻画谱，此图出现在前言结束的最后一页，作为全书图画的开端。任伯年此画纯白描，画中人物穿着长衫，但额头乱发丛生，表明其不修边幅。画面没有环境，只有神情内敛的人物，让观者将视线集中在这个具体的人物身上。此画很好地表现了人物的视觉特征与精神气质，同时也表现了画家独特的艺术技巧。[1]

[1] Roberta Wue, *Art Worlds: Artists, Images, and Audiences in Late Nineteenth-Century Shanghai*, Hong Kong: Hong Kong University Press, 2014, pp. 160-161.

图11 《点石斋石印书籍地图画幅碑帖墨宝价目》，《点石斋画报》（甲七，告白）

当照相石印技术普及后，任伯年有大量作品被石印复制出售，如在1884年《点石斋画报》上的一则点石斋书局产品广告中（图11），绘画作品名录第一个就是任伯年的系列画作，有《墨水众神图》《三阳开泰五尺堂幅》《灞桥风雪五尺中堂》《××题诗五尺中堂》《元章拜后五尺中堂》《抚松盘桓五尺中堂》《花卉三尺琴条》《听琴图立轴》《岁朝图立轴》九种（又有装裱和着色的不同选择）。这些印刷产品满足市民希冀祥瑞的寓意与装饰的需求，自然极少时人肖像画。这一点有助于我们理解前文所讨论的任伯年人像作品中的个人化风格。而《纫斋画胜》属于另一种情况，艺术家出版自己的画集，并以自己的画像来完成自我纪念碑化。此种行为在清代有过非常成功的先例。1849年，麟庆之子将其父一生宦游大江南北所记、汪英福、陈鉴、汪圻等人所画之《鸿雪因缘图记》刻板印行，卷首一图为汪英福所绘麟庆小像（图12）。此书刻印精美，1879年点石

图12　汪英福《麟庆小像》,《鸿雪因缘图记》,点石斋书局,1879年

斋书局"用泰西照相石印之法,缩为袖珍"再版。张鸣珂曾在《寒松阁谈艺琐录》中这样记述,"任伯年兼白描传神,一时刻集而冠以小像者,咸乞其添毫,无不逼真。蠹笔沪上,声誉赫然。"[1]这则记录明白地告诉我们彼时文人已经习惯在刻印作品集中加上自己的画像,而任伯年凭借其高超的白描人像技巧成为文人画家们乞画的对象。石印画谱/画集凭借先进的图像印刷技术实现画家声名及其画作的广泛传播,晚清海派画家巨大名望的实现与此有关。艺术家肖像被复制传播,进入一种公共图像流通的领域,成为公众视觉世界的一部分。在这里,私人性与公共性被叠合在一起,不同于被广泛复制流通的传统的各种人物图谱(如高士传、百美图等),晚清艺术家肖像以其时代性和个人性进入公共视觉领域,预示了后来整个20世纪的艺术家自我形象/公共形象。

二、画报时人肖像的公共性

不过,讨论此种公共传播流通中的人像,艺术家像自然不是主

[1] 张鸣珂:《寒松阁谈艺琐录》,上海:上海美术出版社1988年版,第71页。

体,在晚清,由于石印新闻画报的兴起,时人肖像广泛出现,成为近代人像中的主要内容。经常出现时代名人肖像,是晚清画报的重要特点之一。比如《点石斋画报》有意识地通过自身的复制技术来传播名人肖像,这来源于画报的新闻性质,新闻必然是表现时事与时人。根据王尔敏的统计,《点石斋画报》介绍描绘过的人物,次数最多者为刘永福和李鸿章,其次是慈禧、刘铭传、彭玉麟、张之洞和左宗棠等,范围广泛,囊括了晚清政治领域的重要人物。[1]着重于当代时人,这是《点石斋画报》人像不同于传统的历代名人像谱、高士传、百美图等的地方。

另一方面,《点石斋画报》上的时人肖像通常强调再现的真实性,这是人像画最常见的标榜,但画报人像的真实性却并不来自对象写生,而是强调画像的依据和来源,它通常没有无端想象之作,而总是有所本,并且在配图文字中强调其所本——这种图像依据通常是照片。《点石斋画报》的文字常常会简要叙述某人生平与事功,强调海内外人士均愿一睹其貌,而本斋幸得其小照,于是摹绘成图,冠于报首,以飨读者。与当代画家不同,当晚清画报的画师临摹照片的时候,他们毫不避讳说明这一点,甚至是有意识地突出,以此来显示画报内容的真实可靠。而临摹照片这一点,在画报绘制人像时表现最为突出。

在摄影术出现之后,人像迅速成为摄影的主要题材,照片成为人像的重要媒介,这当然来自摄影所具有的前所未有的视觉真实性。但摄影照片的真实性根本上并非来自与对象严丝合缝的相似,而是它与对象的同一,它分享了对象的真实性,它是对象物自身的自动的光影产物,它的真实来自对象物的真实,摄影中的人之表情具有一种"神秘的功能,这种功能是一幅画成的图像永远无法具有的"。[2]摄影术在1840年代已经传入中国,很快就被当作人物肖像画的替代手段,

[1] 王尔敏:《中国近代知识普及化传播之图说形式——〈点石斋画报〉例》,《"中央研究院"近代史研究所集刊》第19卷(1990年6月),第149—151页。
[2] 本雅明:《摄影小史 机械复制时代的艺术作品》,王才勇译,南京:江苏人民出版社2006年版,第7页。

图 13 《图画日报》第 134 号第 8 页,《清末民初报刊图画集成续编》,全国图书馆文献缩微复制中心,2003 年,第 3901 页

人像照片是照相馆最主要的生意类别。在早期各种关于摄影的文字中,有大量内容赞叹摄影可以真实记录人的面貌,比如 1909 年 8 月创刊的《图画日报》在其"营业写真"栏目中曾对比画小照和拍小照两种方式(图 13),同时配以文字:

> 千看万相画小照,一笔不可偶潦草,部位要准神气清,方能惟妙更惟肖,只恐名虽写真写不真,五官虽具一无神,拿回家婆儿子不认得,多说何来陌路人。

> 拍照之法泰西始,摄影镜中真别致,华人效之亦甚佳,栩栩欲活得神似。拍照虽无男女分,男女不妨合一帧,不过留心家内胭脂虎,撕碎如花似玉人。[1]

显然在这里,在再现人的相貌神态方面,摄影被认为比画像更逼真,而具有更高的价值。

[1]《图画日报》第 134 号第 8 页,《清末民初报刊图画集成续编》,全国图书馆文献缩微复制中心,2003 年,第 3901 页。

图14 《冯军门像》，《点石斋画报》
（巳十一，八十一）

图15 冯子材照片，http://lizu.baike.com/article-301192.html

晚清一些画报在描绘人像时经常会突出说明此像以照片为依据，以此来使读者相信画像真实可信。下面是《点石斋画报》中明确提到照片依据的肖像：

《冯军门像》（图14），表现的是晚清名将冯子材，文字叙述为："有友人从广东归，行笈中携有冯军门子材小影，草履粗服玉立挺身，示同人意在远播。"图像没有画师署名。此图与流传最为广泛的一张冯子材照片（图15）极为相似，基本可判断为临摹此照。另有《冯子材赴琼》（图16），有画师田子琳的署名。其头像明显来自前面的肖像画，两图在面部非常一致。与其他士兵朝向行军方向不同，画面取冯子材正面之姿，其人望向画面之外，就仿佛其对面有人在为其拍照。

《刘军门小像》（图17），表现的是名将刘永福。文字部分是由王韬写作的小传，强调"天下无人不想望风采，愿得一见"。点石斋又加按语，叙述刘永福路过上海，"照留小景，虎头燕颔，谨借摹尺幅，

图16 《冯子材赴琼》局部,《点石斋画报》(辛十,七十四)

图17 金蟾香《刘军门小像》,《点石斋画报》(寅十,六十)

图18　金蟾香《名将风流》局部，《点石斋画报》(书十二，九十三)

图19　刘永福照片，http://www.redchina.tv/lishi/qingchao/2010/11/11/141723873.html

借志景仰。"画师金蟾香署名。另有《名将风流》（图18），表现刘永福孤舟钓鱼的名士风范，署名仍为金蟾香。此图的人物面貌仍与前面的小像颇为一致。对比现存刘永福的照片（图19），确实有比较高的相似度。

《岑宫保小像》（图20），表现的是重臣岑毓英，文字表明"岑彦帅玉照由色鸿卿大令交来，嘱临摹登报"。图像有吴友如署名。

《麟阁英姿》（图21），表现李鸿章。文字说明"兹得其小像，须眉毕现，奕奕有神，爱倩画士摹绘成图，冠诸报首，吾知四海之内必有争先快睹者也"。李鸿章的影像留存较为丰富，此图与一张任直隶

第八章　近代人像：个人性与公共性　　349

第八章 近代人像：个人性与公共性

图20 吴友如《岑宫保小像》，《点石斋画报》（辰六，二十四）

图21 《麟阁英姿》，《点石斋画报》（土八，五十七）

图22 李鸿章照片，http://www.gmw.cn/02blqs/2009-03/07/content_932155.htm

总督时的李鸿章照片（图22）较为相似。没有画师署名。检视《点石斋画报》中的时人形象，会发现出现多次的人物前后保持相当的一致性，同时也与真人相貌比较像。这应当与其依据照片摹绘的新手段有关。不过显然，尽管是临摹照片，但这并没有带来人物描绘手法上的西式明暗与阴影效果，并不具有真正的照片的视觉效果，只是轮廓更为细致，与本人更为接近。

如果我们再来考察一下《点石斋画报》中的西方名人肖像，会发现画像有所本这个原则更为突出，它们通常是源自西方画报上的图像。《点石斋画报》配合新闻时事，时常对彼时与中国相关的外国名人进行画像介绍，比如当英女皇寿典、英皇子过沪等重大事件发生时，画报均刊发肖像，并配以小传文字进行介绍。

配合当时正在进行的甲午中日战争，《点石斋画报》连续三期刊发了日本皇室成员的画像《倭王小像》（图23）、《倭后》（射八，五十七）、《倭太子》（射九，六十五）。《倭王小像》文字叙述"今有濯足扶桑客以倭王小像见示，爰倩名手悉心摹绘，其须眉适肖，神气宛然"，甚至告知海内外有志报复的枭雄"识此面目"即可。画师署名金蟾香。

第八章 近代人像：个人性与公共性　351

图23 《倭王小像》,《点石斋画报》
（射七，四十九）

《格兰脱像》（图24-1），表现的是美国前总统格兰脱（Ulysses Grant）。文字介绍格兰脱生平，同时介绍了西方民主制度。根据亨宁斯迈耶（Julia Henningsmeier）的研究，该图来源于1885年4月18日《哈珀周刊》的封面版画（图24-2）。[1]点石斋画师临摹此画，同时为了适用《点石斋画报》的横宽版式，想象性地增加了画面左边的人物和丰富的环境内容。此图署名难以分辨。这里点石斋的临摹主要仍使用传统中国白描手法，几乎全部取消了西方版画中大量的排线所表示的明暗光线效果。格兰脱衣服上所保留的交叉线条在这种环境中则成了衣服颜色与纹理的表现，而非构成图像的基础。

《英皇子像》（图25-1），文字说明英皇子途经上海，沪人争相观望，有未见者"道旁叹息"，恰好其"印有照片，戎装伟岸，奕奕有神，本斋取而摹绘之，以慰都人士之瞻仰之心云"。图像署名吴友如。

[1] Julia Henningsmeier, "The Foreign Sources of Dianshizhai Huabao, A Nineteenth Century Shanghai Illustrated Magazine", *Mingqing Yanjiu*, 1998, pp. 59-91.

图 24-1 《格兰脱像》,《点石斋画报》(丁五,三十四)

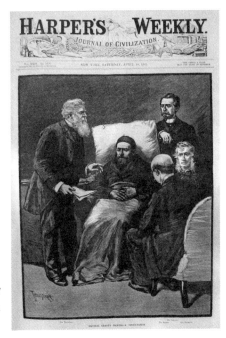

图 24-2 《格兰脱将军病》(*General Grant's Illness*),《哈珀周刊》,1885 年 4 月 18 日

第八章 近代人像：个人性与公共性

图 25-1 吴友如《英皇子像》，《点石斋画报》（申六，四十一）

图 25-2 《英皇子像》，《点石斋画报》（申六，四十一）原始画稿，藏于上海历史博物馆

图 25-3 "威尔士亲王担任名誉上校"（The Prince of Wales as Honorary Colonel），《图画》，1883 年 9 月 22 日

但从宫殿环境与战马并存这种构图来看，不可能存在这样一张真实的照片。此图图像特征显然出自西方版画，亨宁斯迈耶指出其来源为 1883 年 9 月 22 日的英国画报《图画》（The Graphic）（图 25-3）。点石斋大部分临摹西方画报图像的图画都经过了画师比较大的改动，而此图不同，吴友如严格尊重其西方版画来源，几乎未做大的改动，保留了绝大部分的线条和块面，甚至线条走向也是一致的，因此明暗关系是存在的，尤其是右侧幔布上的阴影被有意识地保留下来。严格的临摹使得吴友如大量使用了西方版画的排线技法，而非传统中式线描。画面最主要的变化是吴友如为其像主换了一顶更具有军官性质的帽子。同时，值得注意的是，尽管保留了原图大量的阴影表现，吴友如所因袭的中国传统仍使其取消了对象面部上的交叉线条与阴影。此外，原稿显示，在人物周围的背景上，画师用白色油性颜料大量涂抹，并在其上做无数细点，这形成了画报上粗糙的背景效果。

维多利亚女皇的肖像在《点石斋画报》中出现多次。《龙姿凤彩》（图26），文字介绍女皇生平，表示"各国人民莫不乐瞻凤彩，本斋急求真像摹绘成图，冠之报首"。没有图像署名。"真像"二字在点石斋的人物肖像中使用得并不多，它通常是在对摄影照片这一媒介特别强调时才使用的词语。但此肖像与《点石斋画报》上其他大部分同样声称摹绘照片的肖像效果极为不同，人物面部明暗阴影十分突出，五官浓重深刻，粗细点和网格线丰富，具有很强的照片式的视觉真实效果。在未看到点石斋原始画稿之前，考虑到点石斋画师其他临摹照片的画像并不具有这样的手法，我相信这张维多利亚的肖像并非点石斋画师临摹照片的作品，而应当是对西方画报上的女王图像的直接复制（关于《点石斋画报》原始画稿参见本书第二章）。但原稿显示，此图为点石斋画师所画。

这幅画的存在告诉我们，在1897年，中国上海的商业画家已经可以用完全不同于传统的笔法来创作肖像画，他使用了全新的绘画语言，完成了一张在19世纪末叶的中国从未出现过的人像作品。此图人物面部基本不是靠线条来勾勒轮廓，而是依靠大量粗细不一的点来造型，虽然眼睛和眉毛处有非常细致的线条勾勒，鼻头处隐约可见极细线，但更多是用点的疏密不一来形成眼窝、鼻梁、脸颊、下巴等对象。并用点的堆积形成鲜明的高光与阴影的反差效果，在额头、眼窝、鼻翼、三角区、下巴、脖子等处，密集的墨点形成阴影，而空白则表示受光处。画师也使用了白色油性颜料进行涂改，眼窝处有对轮廓线条的修改，左侧桌几上花盆等装饰物有修改。值得注意的是人物下巴处涂改颜料的使用，画师用此白色遮盖住下巴上的部分墨点，扩大了高光的部位，不过效果比较生硬。与同属临摹的《英皇子像》相比，可见此图的特殊性。在《英皇子像》中，吴友如对西方版画的临摹已极贴近，但涉及人的面部，则笔法尽回传统。而《龙姿凤彩》的创造恰在面部手法上，以粗细墨点造型并显明暗，对中国线描人物传统确实是极大的背离。《点石斋画报》上其他临摹照片或西方图像的图画都没有达到这样的水平，此图确实另类。

图 26-1 《龙姿凤彩》,《点石斋画报》（元八，五十七）

图 26-2 《龙姿凤彩》,《点石斋画报》（元八，五十七）原始画稿，藏于上海历史博物馆

图 26-3 《龙姿凤彩》（局部）

图 26-4 维多利亚女皇照片，Bassano 拍摄于 1882 年，http://en.wikipedia.org/wiki/File:Queen_Victoria_by_Bassano.jpg?qsrc=3044

　　尚未准确找到此图的图像来源，但流传极广的一张拍摄于 1882 年的女皇照片与此图形态上极为相似（图 26-4），从五官、面部明暗效果、皇冠、发型、头纱、项链、耳环、衣服、绶带等各种细节，可以推断《点石斋画报》此图是根据这张照片而来。但是，点石斋画师如何可以将照片的渐变灰度直接转化为粗细墨点？前面讨论的各种临摹照片的肖像画都是用传统白描来勾勒，这张图的画师缘何可以原创性地发明点法？没有中介也没有传统提供资源而独立完成这个创造，在我看来是很难实现的。因此我猜测，点石斋此图的直接临摹对象也许是这张女皇照片的铜版镂刻印刷品，而非照片本身。尽管彼时照片制版所需的关键步骤——网目铜版技术尚未出现，但已经有了铜版镂刻模拟照片的技术（不过这种技术成本很高，并不普及），1877 年上海傅兰雅的格致书院主编的《格致汇编》中已经出现了铜版镂刻的时人照片，比如李鸿章（图 27）、李善兰、徐雪邨等。铜版镂刻恰恰是通过在铜板上使用无数疏密不一的点分解照片灰度的方法来复制照片，点石斋此图用粗细墨点造型并显明暗的方法，有可能是临摹铜版镂刻照片的效果的。

图 27 《李鸿章像》，《格致汇编》，上海格致书院，1877 年 4 月

《龙姿凤彩》中以大量墨点来造型，这种点法可谓空前绝后，其前没有，其后也无，只在晚清画报上，我们看到了不少点法的应用。这种点法实践为何会出现？我认为它来自照相石印这一新的图像复制技术的要求，印刷媒介的进展会反过来影响绘画的形式，就像经由铜版镂刻的照片式图像可能会帮助画家以点法来临摹照片。点法在晚清画报上并非只有这一张图像，而是有着较为广泛的应用。如前文所述，照相石印术对可复制的对象有一定的要求，傅兰雅介绍照相石印技术说"画之工全用大小点法，或粗细线法为之"，在线描之外，点法被发明出来，补充线描无法表现面积、无法表现水墨变化的缺憾。当画家无法表现晕染和墨色变化的时候，他们用细密的点组合起来，表现一种质感和纹理与笔墨效果。大小粗细不同的点的搭配和过渡，表达一种不同于画面中的墨与白的特殊质感，可以是一种具体的特定空间或背景（图 28-1），也可以是衣服的质地和纹理（图 28-2），更创造性的如在《龙姿凤彩》中那样成为造型的手段、凸显明暗关系。可以说，此种点画技法，在照相石印技术之前，是基本不存在的。印刷媒介对近代绘画和视觉性的影响并非外围，而是触及核心的。而这种点画技法，并没有被发展起来，也许是由于水墨条件下进行点画太过费力，在点石斋之后，中国现代美术史并没有一个人延续这个方向，它是一次实验，一次孤唱，只在照相石印这种媒介条件下迸发出过炫目的成果。

第八章 近代人像：个人性与公共性

图 28-1 吴友如《红线》,《闺媛丛录》
（卷一，三）

图 28-2 吴友如《陈圆圆像》,
《点石斋画报》1885 年第 57 号

图29 《当代名人纪略·两江总督张安帅小影》,《图画日报》第1号第3页,《清末民初报刊图画集成续编》,全国图书馆文献缩微复制中心,2003年,第2292页

三、画报人像照片的时间性

《点石斋画报》所开辟的这种时人肖像传统,在同时代及后来被广泛接受。同时代人物的肖像通过现代印刷媒介获得了前所未有的公共性。《图画日报》曾在告白中刊登《本馆征求名人小影》,认为泰西各国的各界名人均有肖像和事迹流传,而我国在这方面仍很缺乏,西人来华欲了解我国名人情况,则难以"按图而求",因此编辑各国风景及中外名人事略,"如蒙惠赐玉照及年岁住址政绩事功,另立表式如下,即希交贵书记逐行填写,迅赐邮寄本社,俾得摹绘入册,所辑小传系据稿记载,并不敢稍参褒贬,以存真相"。[1]《图画日报》刊登了大量晚清时人和世界名人的画像,形成"当代名人纪略"这一个固

[1]《图画日报》第1号第3页,《清末民初报刊图画集成续编》,全国图书馆文献缩微复制中心,2003年,第2292页。

图 30 红十字会张竹君女士，《小说月报》第三卷第 2 号（1913 年）

定栏目（图 29）。不过在这里依然不是直接对照片进行制版印刷，而是由画师依据照片进行"摹绘"。

事实上，在《图画日报》发行的 1909 年，照相制版技术已经成熟，《大陆报》(1901 年)、《新民丛报》(1902 年)、《新小说》(1902 年)、《月月小说》(1906 年)、《小说月报》(1910 年) 等时常在刊物主要内容之外印行一些世界名人（政治家、作家、艺术家、名媛和异人等），世界各地风景名胜和该刊主笔的画家、作家的照片（图 30）。《新小说》的广告称："专搜罗东西古今英雄、名士、美人之影像，按期登载，以资观感。其风景画，则专采名胜、地方趣味浓厚者，及历史上有关系者登之。"[1] 人物肖像确实是早期画报所载照片的主体内容，它将名人面貌广泛传播递送至大量好奇的观众眼前。《小说月报》刊登《本社特别广告》称："本报自第三卷起，封面插画用美人名士风景古迹诸摄影，或东西男女文豪小

[1]《中国唯一之文学报〈新小说〉》，陈平原、夏晓虹编：《二十世纪中国小说理论资料》（第一卷），北京：北京大学出版社 1997 年版，第 59 页。

图 31 《小说月报》第四卷第 1 号（1914 年），以"芝卿女士冯时俊"为封面

影，其妓女照片，虽美不录。"[1]（图 31）《新小说》《月月小说》等新小说杂志刊登李伯元、吴趼人等主笔的照片，是文人艺术家自我确立的图像传统的最新表现，而这种表现因一种新的照片图集性质而获得了另一重隐含的意义。这些小说杂志在卷首刊载的照片大体属于万千世界的再现，图片与图片之间并无清晰的事由与逻辑的关联，而就是并时存在的世界的呈现，这类似于瓦尔堡式"图集"的概念，依循的是一种"好邻居法则"。当中国园林与西方名胜并置，一种世界性感受会依稀出现，而当李伯元、吴趼人的头像与托尔斯泰的照片同时出现，也许一种世界文学的感知也会萌生，这是一种将自我置于世界文学地图的自觉意识。这样的艺术家肖像的使用方式是全新的，晚清人在图集中创造一种世界性意识。

[1]《本社特别广告》,《小说月报》1912 年第三卷。

图 32　1912 年 1 月 9 日，孙中山、黄兴与陆军部人员合影，《真相画报》1912 年

图 33　《谋杀宋教仁先生之关系者》《谋杀宋教仁先生之铁证一斑》，《真相画报》1913 年

这些仍属于早期的照片印刷使用的情况，到了《时事画报》（1907 年）和《真相画报》（1912 年），摄影开始发挥新闻的功能，但彼时摄影技术尚不具有及时捕捉时事画面的能力，因此大量新闻所配发的照片依然是人物肖像，用事件参与者的肖像来替代时事场面，各种集体合影也常见，用人物照片来让人想见事件画面（图 32）。此时摄影画报中的图像其实是相当单调的，反倒是石印画报用绘画事后再现事件的画面，丰富得多。20 世纪初年画报上的肖像照片承担了更多的功能。1913 年，第 14—17 期《真相画报》连续报道了"宋教仁被刺案"，随新闻发表系列照片，包括"谋杀宋教仁先生之关系者"系列人物肖像照和"谋杀宋教仁先生之铁证一斑"数张文献照片（图 33），还包括一张宋教仁遗体的照片（图 34）。报道触怒了袁世凯政

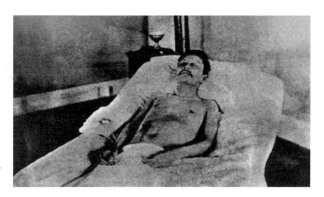

图 34　宋教仁遗体，《真相画报》1913 年

府，《真相画报》被迫停刊。此次报道中的人像照片和文件照片仍属于彼时新闻照片的常规，但那张尸体照片则是突破，在中国新闻摄影史上具有重要意义。[1] 照片中，静态的人体，而非变化的瞬时的场景，符合彼时摄影对对象的需求，表面类似于各种人物肖像照，但本质却有极大不同。这是一具尸体，静躺在医院的白色病床上，他紧闭双眼，表情宁静，环境单纯近空白，病床被摇起，人物身体倾斜，上身裸露，这些显然是特意为拍照而摆设，使得他腹部的枪伤格外醒目。这张照片具有远超于一般肖像照片的极强的新闻性，即一种即时性，属于这一事件时间，而非无特定归属的过去。照片将事件记录下来，凝固成永恒，作用于观者的情绪。这张照片具有极大的冲击力，人物的身体在构图中占据对角线，最大程度地直陈于我们面前，他的眼睛再不能睁开，他的身体被子弹穿透，画面传递出强烈的宝贵生命逝去的巨大悲怆。宋教仁遇刺案引发了刚刚成立的民国政权的巨大震荡，其中这张广泛传播的照片在民众情感的激发方面发挥了不可忽视的作用。

宋教仁尸体照片提示我们，与肖像画相比，人像照片具有一种具

[1] 相关研究参见顾铮：《身体作为政治与情感动员的手段：在新闻与宣传之间的宋教仁肖像（遗体）照片——以〈民立报〉为例》，由复旦大学中华文明国际研究中心与复旦大学古籍整理研究所主办，美国斯坦福大学东亚系、上海大学中国当代研究中心、上海世纪出版集团思南书局协办的"中国文学与文化研究范式新探索"国际学术研讨会（2018 年 12 月 8 日、9 日）。

第八章 近代人像：个人性与公共性

图 35-1　天愤君游戏摄影（一），《小说丛报》第二十期（1915 年）

体的时间性，这种具体时间性虽然时常没有被很清晰表现出来——比如就是某人某年龄阶段的照片，但它内涵在摄影视觉当中，这与本书前文所讲的摄影作为索引（index）符号的属性相关。而当人像照片开始有意识呈现对象的当下性的时候，比如抓拍人脸表情，这种时间性就被凸显出来。人像照片与肖像画的根本区别即在于此。克拉考尔强调照相的"本性"在于：照相跟未改动的现实有着一种明显的近亲性，再现纯粹的瞬间、即时的自然，因此照相倾向于强调偶见的事

图 35-2 天愤君游戏摄影（二），《小说丛报》第二十期（1915 年）

物，突出抓拍；于是，在肖像摄影领域，"即便是最典型的肖像也必须含有某个偶然性质的特点，照相手段跟那种仿佛是被强迫纳入一个'显见的构图形式'的照片是格格不入的。"近代中国人像摄影从何时开始自觉意识到并追求这种即时性？关于这个问题尚无真正的思考，不过《小说丛报》刊登过一个"表情包"式的"游戏摄影"（图 35），摄影师自拍多张自己各种夸张表情的照片。摄影师一定是着迷于摄影的时间性，探究摄影记录瞬时的能力。同一期《小说丛报》上，封面

是周柏生的擦笔仕女画，插图有沈芥舟山水、任伯年仕女、徐祯卿画像、吴江风景水彩画。

　　从任伯年的肖像画，到《点石斋画报》中的时人画像，再到画报上的人像照片，本章讨论了近代中国人像在艺术表达（包括技法与观念）上的变化与在公共印刷媒介上的传播，描画出一种个人性与公共性相交织的画面。

第九章 | 虚拟影像：近代电影媒介考古

本章我们进入对幻灯、电影、各类放映活动等近代虚拟影像的讨论。在常规的中国电影史写作中，"早期电影"并不早，基本是指1920年代中国电影创作的早期阶段，在此之前就是对电影传入中国的信息进行简单介绍。这样的电影历史叙述方式是西方经典电影观念主导下的产物，无法回应近年来"新电影史"研究、媒介考古学（media archeology）和视觉文化研究这些理论和历史几方面研究的新进展。叙史的变化，关键在于史观的变化，在于对历史对象理解的变化。在媒介考古学与视觉文化研究两种研究倾向的作用之下，电影日益作为现代人类感官媒介之重要代表、作为现代人视觉经验的主要形式而被理解。对待作为媒介、技术与视觉经验的电影，便与对待一门崭新伟大艺术之电影的方式与态度不同，研究者开始着重探讨电影与他种媒介和视觉技术之间的关系，在这种关系中重新定位电影，进而重新描画和理解现代或早期现代人类的影像生产、放映活动、视觉经验与感官体验等。如汤姆·冈宁（Tom Gunning）、克拉里、埃尔塞瑟（Thomas Elsaesser）、齐林斯基（Siegfried Zielinski）等电影史论、艺术史论和媒介研究的学者从各自学科的范式出发，都对电影——尤其是早期电影和当下所谓"后电影"——进行了迥然不同于经典电影史的种种研究。在这种研究中，电影和其他媒介一道构筑起一幅人类感知媒介与感知经验复杂纠融、新旧迭变的图景。

此种新电影史和电影媒介考古的研究方法在国内已有零星介绍，少数学者对中国电影历史进行类似的研究。张真、包卫红、彭丽君等人开始对早期中国电影的放映形态进行考察，包括放映制度、环境、内容与观众关系等内容，取得重要成果。[1] 玛丽·法克哈和裴开瑞曾写作《影戏：一门新的中国电影的考古学》一文，用电影考古学来整合中国电影史中的"影戏"研究，将郦苏元、胡菊彬等中国早期电影的经典研究纳入"吸引力"电影的框架中来。[2] 此种研究并非简单的西方理论加中国经验，以后者印证前者，而是希望以此来打开中国电影历史中被隐蔽的种种丰富空间，还原或者想象一个现代中国虚拟影像放映史。西方电影考古学的主要成果集中在电影发生期，以新的态度重述电影媒介的发明史及其与他种媒介之间竞争与共生的历史。尽管中国在这一发明历史之外，但电影发生的问题依然存在。电影进入晚清中国，一种新的影像媒介在不同的文化与物质环境中生成，近代中国人对它的媒介性与技术性同样表现出求知热情，最终电影与种种传统的或域外早传入的视觉媒介技术一起构成近代中国人的主要感官媒介环境，形塑着人们的视觉与其他感官经验。本章尝试对19世纪末20世纪初中国的电影与类电影媒介进行探析，在媒介、技术与经验之间勾画出近代中国的虚拟影像放映情况，将中国人的现代影像经验打开，描画出一幅远超于经典电影观念的中国银幕经验史，探析近代中国人视觉经验之构造。而这种中国历史，反过来又提供了一种与西方有所不同的另类电影媒介经验，作为非西方的人文学者，我们有责任对其抽象提炼，将之理论化，并与西方的理论和模式进行对话。

[1] 参见 Zhen Zhang, *An Amorous History of the Silver Screen: Shanghai Cinema, 1896-1937*, University of Chicago Press, 2005. Weihong Bao, *Baptism by Fire: Aesthetic Affect and Spectatorship in Chinese Cinema from Shanghai to Chongqing*, Dissertation, University of Chicago, 2005. Laikwan Pang, *The Distorting Mirror: Visual Modernity in China*, University of Hawaii Press, 2007.

[2] 玛丽·法克哈、裴开瑞：《影戏：一门新的中国电影的考古学》，刘宇清译，《电影艺术》2009年第1期。

一、徐园影戏实为幻灯

在对中国电影史的研究中，电影最早是何时以何种方式传入中国的，仍是尚未解决的问题。程季华主编《中国电影发展史》根据 1896 年 8 月《申报》上的两则广告来判断："1896 年（光绪二十二年）8 月 11 日，上海徐园内的'又一村'放映了'西洋影戏'，这是中国第一次电影放映。"[1] 判断的依据仅为广告中"西洋影戏"一词，而没有电影放映来源的材料支持，实在单薄。实际上，早期电影放映谜团之难以解开的原因除了影片之不存，主要就在于语词模棱多义。"影戏"一语是古老的汉语词，可以指称种种利用灯光而成影的视觉活动，近代以来，人们也用这一词语来称呼幻灯和电影等新式放映媒介。"西洋影戏"指来自西方的影戏，未必就是电影（film/movie/cinema），还可以是同样来自西方的幻灯（magic lantern）。

电影史学者黄德泉在《电影初到上海考》一文中通过详细的词语考证工作，判断徐园之西洋影戏为幻灯。他指出徐园这次放映并没有后续的详细报道，而电影和幻灯初次登陆上海的时候在报刊上都出现了长文观影记录，因此徐园之"西洋影戏"当为已经不新鲜了的幻灯。他引用的被判定为幻灯放映的文字材料所使用的语汇是"外国奇巧影戏"、法商"影戏"、英法诸商"影戏"等，这与"西洋影戏"含义是一样的。而《中国电影发展史》一书并没有把这些更早的外国/西洋影戏当作电影，只能是因为它们出现的时间早于电影发明的时间。因此单凭 1896 年的广告文字"西洋影戏"，并不能断定此为电影，因为在电影发明之后，幻灯当然继续存在，并在一段时间内延续使用"影戏"的名称。[2]

本书赞同黄德泉的判断，不过事实上，不必通过"外国影戏"来转译"西洋影戏"，"西洋影戏"一语早在晚清报刊中出现，意指由欧

[1] 程季华主编：《中国电影发展史》（第一卷），北京：中国电影出版社 1980 年版，第 7 页。
[2] 黄德泉：《电影初到上海考》，《电影艺术》2007 年第 3 期。

美而来的新式幻灯放映。如 1875 年 5 月 1 日《申报》刊载《西洋影戏》一文，称：

> 连宵在友人处西洋影剧，颇堪悦目，看法用射影灯一盏对准其光，使乎射粉壁上，将有戏法玻璃片正灯单前逼光得影，作壁上观，其上人物具备五色，纷极惝怳离奇之致，有人首大如盆、身细如瓜，亦有身体平等、须眉尽可辨也，兽物多异类，象形惟肖，皆可谛视。此小戏法得三匣，每匣有十二灯片，其天文地理山川草木并人物诸式，可以活动之大戏片共有两箱，则须以帛满障壁间而取视焉，星斗珠如盐米凌杂作作，有芒月影斜横日光曙晦明毕现，此成象之奇也，山高下各具形势，阴阳异观，间有云气，其上河水涌流源委悉舟楫宛在，有轮船巨管浓烟正腾，沿堤植木比屋而森立，芳草铺地一望如揩，此成形之巧也。……其戏片多运以机巧，可以拨动，故有左右转顾者，上下其手者，无不伸缩自如，倏坐倏立忽隐忽现，变动异常。有人骑一马身向前探，陡然往后一仆，偃卧马背落帽于地，反接两手以拾之。有鼠自下而上入一兽口内，数嚼而吞，继至老却退数步，似作防恐状，兽张口待之，鼠遽入嚼吞如前，如是者数十鼠水龙一架，装点成彩，势如本埠之灭火龙，花筒数且亦似真有火屑喷飞。种种用物俱极精巧，难以缕述，并有中国东洋诸戏式与本埠各戏园所演无异，其中景象逼视皆真，惟是影里乾坤幻中之幻，殊令人叹可望不可及耳。[1]

这里描述的影戏显然为幻灯放映，从其描述的观看方法（看法用射影灯一盏对准其光，使乎射粉壁上，将有戏法玻璃片正灯单前逼光得影）、放映内容（天文地理山川草木）和效果（其上人物具备五色，纷极惝怳离奇之致）几方面可以判断。因此，单凭"西洋影戏"一

[1]《西洋影戏》，《申报》1875 年 5 月 1 日。

语,判断徐园影戏为电影是比较武断的。即使在电影传入中国以后,影戏、西洋影戏、外国影戏等词语仍可以指幻灯。如1902年12月11日《申报》载《影戏奇观》一文,称"昨日西国技师就张园安恺第洋房"搬演影戏[1],从文章描述内容可以判断其为幻灯。

坚持徐园影戏为电影的辩护者,大多依赖的是徐园后人的口述材料,2004年11月28日《新民晚报》有徐凌云的外孙臧增嘉回忆祖父对他的讲述:"放的是黑白无声电影,一架放映机,一块幕布,与现在没啥不同,但放映机光源用的不是电灯,而是明火灯,胶片的质地是硝酸纤维,燃点很低。为防不测,放映机旁一溜排放着几只盛满水的大缸,放映中,还有人一盆盆往幕布上泼水,为的是靠水珠反光增加银幕亮度,那阵势,活像是云南傣族的泼水节。"[2]学者侯凯认为这段话证明徐园影戏使用了胶片和幕布,"这足以证明它并不是幻灯而确实是电影"。[3]另有徐凌云的孙子徐希博称,"当年我曾祖父(徐棣山)是通过怡和洋行购买的电影机进行的放映,还附带了十卷胶片。……我曾祖父是做丝绸生意的,一直和怡和洋行有生意往来,所以购买电影机也是通过它来实现。……因为摄影机的使用非常复杂,当年放映是花了大力气的,以至于第一次都没有成功。……当时电影的光源不是用电,是用的汽灯……房顶吊一块大的白布,下面放几口大缸,缸里装满水,然后将水不停地泼在白布上,一是为了防火,二来泼了水,让白布上黑白反差更加清楚。……放映的内容就是火车站,人上火车,下火车。"[4]刘小磊认为:"无论是往幕布上泼水,还是用汽灯代替电影光源,都证明这应该是一次'电影放映'的尝试。"[5]徐园后人回忆此次放映为徐棣山向国外购买电影机进行自主放映,不是西商来华放映。但本文对此仍然持怀疑态度,若无其他客观材料支

[1]《影戏奇观》,《申报》1902年12月11日。
[2] 姚泓婷、黄建新:《玩电影的"老克拉"》,《新民晚报》2004年11月28日。
[3] 侯凯:《电影传入中国的问题再考》,《电影艺术》2011年第5期。
[4] 转引自刘小磊:《"影"的界定与电影在传入中国伊始的再考辨》,《电影艺术》2011年第5期。
[5] 刘小磊:《"影"的界定与电影在传入中国伊始的再考辨》,《电影艺术》2011年第5期。

持,口述材料的可靠性是需要打折扣的。

我们可以看到,在另外的场合,徐希博的叙述是有差异的:"听祖父徐凌云说,徐鸿逵与儿子凌云从怡和洋行买进了法国电影放映机,同时还附有十盘每盘可放3至5分钟35毫米的胶片。"[1]在赵惠康对徐希博的采访中,也强调"通过怡和洋行到法国订购"。[2]这里"电影机"被明确为"法国电影机",而事实上,在1896年6月这个时间,法国卢米埃尔的电影放映机根本不可能来到中国。根据萨杜尔的著作,在1895年12月28日巴黎首次公映之后,卢米埃尔兄弟并没有开放其电影机的出售权,而是派二十几位经过训练的操作师到全球放映经营其产品。直到1897年,卢米埃尔才开始对外出售他们的发明。[3]因此徐园主人不可能在1896年通过怡和洋行买到"法国电影机"。刘小磊根据前段"电影机"引文进行推论分析,推断徐园放映使用的是英国Robort William Paul发明的Animatographe,这就与徐希博另外的叙述"法国电影机"相矛盾了。[4]徐希博还有另一段叙述,"社会上误传徐园看电影会着火,所以备着几缸水,于是起初在徐园看电影,前面两排总是空着的。其实,看过之后大家明白这水是往幕布上泼的,靠水珠反光增加银幕亮度、对比度,使影片更清晰。"[5]与前面叙述"泼水"情节的引文相比,这里否定了胶片燃火的危险,而是明白地说备水是为增加银幕亮度。

即使口述材料之可靠性不打折扣,这些叙述中的"幕布""明火灯""汽灯""泼水",甚至"活动影像"等被学者突出的关键要素也仍然不能保证其为电影。如果我们了解近代幻灯放映的情况,就会明

[1] 丁鉴:《上海徐园忆往》,中航传媒(2012年6月4日),http://www.airchinanews.com/imerl/article/20120604/26374_13.shtml
[2] 赵惠康:《徐园"又一村"——中国电影起源新探究》,《当代电影》2011年第11期。
[3] 萨杜尔:《电影通史》(第一卷),忠培译,北京:中国电影出版社1983年版,第305—308页。
[4] 刘小磊:《"影"的界定与电影在传入中国伊始的再考辨》,《电影艺术》2011年第5期。
[5] 丁鉴:《上海徐园忆往》,中航传媒(2012年6月4日),http://www.airchinanews.com/imerl/article/20120604/26374_13.shtml

白这些要素同样是新式幻灯放映的条件。

幻灯这种视觉技术于1659年由荷兰物理学家惠更斯（Christiaan Huygens）发明。[1]这种技术使用光源将透光的玻璃画片内容投射到白墙或幕布上。到19世纪，幻灯技术已相当成熟，成为一种流行的大众娱乐方式。王韬在1860年代漫游欧洲，就曾在巴黎观幻灯。[2]幻灯传入中国甚早，早在清代初中期由传教士带入中国，首先在宫廷皇室流行，后在民间广受欢迎，苏州等地甚至有了成熟的包括幻灯在内的光学机具制造产业。一些电影史学者认为1875年中国才有了幻灯放映，是不了解科技史研究成果的误解。[3]在清代，关于幻灯的记录主要是西洋传教士和郑光复、顾禄、孙云球等清代格致学家的科学著作，同时还有各种诗词文字。而在晚清，随着现代报刊的出现，各种幻灯放映的广告、技术解说和观感报道更为丰富。[4]到19世纪中叶，幻灯技术不断发展，主要是光源的改进，明亮清晰的图像加之各种联动特技，使得新式幻灯在上海等晚清中国城市非常流行。[5]

前引口述材料所强调的"幕布"自然是新式幻灯使用的技术和材

[1] 参见Laurent Mannoni, *The Great Art of Light and Shadow: Archeology of the Cinema,* Richard Crangle trans., Exeter: The University of Exeter Press, 2000.

[2] 王韬：《漫游随录图记》，济南：山东画报出版社2004年版。

[3] 如黄德泉：《电影初到上海考》，《电影艺术》2007年第3期。刘小磊：《"影"的界定与电影在传入中国伊始的再考辨》，《电影艺术》2011年第5期。

[4] 比如，1873年《中西见闻录》刊载长文《镜影灯说》，此文重刊于1881年第10卷《格致汇编》更名为《影戏灯说》。1874年5月28日《申报》载广告《丹桂茶园改演西戏》。1874年12月28日《申报》载文《影戏述略》。1875年3月18日《申报》载广告《开演影戏》。1875年3月19日《申报》载广告《新到外国戏》。1875年3月23日《申报》载广告《美商发伦现借大马路富春茶园演术》和《叠演影戏》。1875年3月26日《申报》载文《观演影戏记》。1876年第419期《万国公报》载文《观镜影灯记》。1880年第589期《万国公报》载《镜影灯说略》。1887年10月17日《申报》载文《丹桂园观影戏志略》。1887年12月14日《申报》载文《影戏奇观》。1887年12月17日《申报》载文《影戏述闻》。1887年12月21日《申报》载文《观影戏记二》。1887年12月27日《申报》载广告《复演影戏》。1889年8月29日《申报》载文《观影戏记》。笔者通过内容可以判断这些文字所描述的为西式幻灯放映。

[5] 段海龙、冯立昇：《幻灯技术的传入与相关知识在清代的传播》，《内蒙古师范大学学报（自然科学汉文版）》2013年第6期。

料。晚清报刊记载幻灯放映的文字常介绍影戏装置，并明确提及接收图像的平面。如《丹桂园观影戏志略》一文称："……上礼拜六丹桂园又演影戏，台上设布幄，洁白无纤尘，俄尔电光发射，现种种景色，颇有匣剑帷灯之妙……"[1]洁白的幕布是幻灯放映的常见设施，参见如下记述："影戏灯者西国之戏具也，能将画影射于墙壁或屏帷之上。"[2]"堂中张素布"[3]，"正对堂上屏风，屏上悬洁白洋布一幅，大小与屏齐"[4]。甚至往幕布上"泼水"也是幻灯放映中的常见手段，目的一样是为了提升银幕的亮度。在晚清上海著名的导游书《沪游杂记》中有一条《外国影戏》，称："西人影戏，台前张白布大幔一，以水湿之，中藏灯匣，匣面置洋画，更番叠换，光射布上，则山水树木楼阁人物鸟兽虫鱼，光怪陆离，诸状毕现。"[5]

而"灯"更是幻灯技术的根本，幻灯在早年除被称为"影戏"外，常见的名字还有"影灯"[6]/"镜影灯"[7]/"影戏灯"[8]/"灯下画景"[9]，都在突出"灯"的重要。前引口述材料均强调徐园影戏使用的光源不是电而是"明火灯"/"汽灯"，而这正是其时幻灯放映的主要光源手段。1873年《中西见闻录》上一篇长文，介绍西式幻灯知识，其中重点讲述幻灯光源的制作，"今所用之灯约分三种，一为油灯，一为轻养石灰灯，一为电气灯。"[10]油灯效果不好已基本淘汰，后

[1]《丹桂园观影戏志略》，《申报》1887年10月17日。
[2]《影戏灯说》，《格致汇编》1880年秋季。
[3]《观镜影灯记》，《万国公报》1876年第419期。
[4]《观影戏记》，《申报》1885年11月23日。
[5] 葛元煦：《沪游杂记》，上海：上海书店出版社2006年版，第135页。
[6]《日本第五回劝业博览会预约出品目录》，《大公报》1903年5月4日。《中国青年第二次影灯演说》，《申报》1908年5月30日。《寰球学生会映演新式影灯》，《申报》1918年3月19日，内容是吴稚晖使用非透光玻璃的幻灯片。
[7]《观镜影灯记》，《万国公报》1876年第419期。
[8]《美国博物大会》，《格致汇编》1892年冬季。"日本亦赛斯会送物颇多，前有西人绕行地球，随携影戏灯与各院画片，抵日本，觐其皇上与其皇后，为演影戏以庆良宵。"
[9]《上海新报》1866年10月31日。"礼拜日晚六点钟时，在沪城同文馆内，观西士带来灯下画景数十套，掀空玲珑，无美不备。其小套如名花异卉、人物山水、奇禽异兽固已，目不给赏，他如英国京都城池屋宇，以及冰洋凝结，更有引人入胜之妙。"
[10]《镜影灯说》，《中西见闻录》1873年第9期。

两者为光源改进的成果，均为汽灯种类。所谓"轻养石灰灯"为氢气氧气混合与石灰燃烧而形成明亮火焰，而"电气灯"也并非后来的电灯，而是通过电气点燃其他气体如煤气[1]，仍是明火灯，其光亮度更高。在记载幻灯放映的报刊文字当中，很多都提及此新物中光的特殊性，如"于二月十六夜起开演外国奇巧影戏，演出各国景园并雪景火山百鸟朝王等，其火用电气引来故格外明亮比众不同"[2]；"富春茶园亦于今晚起开演奇巧影戏，并用电气引火格外光明"[3]。实际上，在电影的发明过程当中，传统的幻灯技术为电影提供了放映手段，电影与幻灯共享一套放映原理与放映系统[4]，光源技术的进步同时体现在幻灯与电影的发展当中。随着技术发展，幻灯放映也可使用电力，前引《丹桂园观影戏志略》称"电光发射"，与后来描绘电影的语句，如"九江城内近到有美国电光影戏，假化善堂开演，其所演各戏，系用电光照出，无不惟妙惟肖栩栩如生"[5]，"都城又到一美国影戏，亦系电光映射"[6]等，并无不同。

从放映原理上来看，幻灯的基本结构包括四个部分——光源、镜头、图像和接受图像的平面，这与电影的基本原理是大体一致的。1914年《东方杂志》载文《活动影戏滥觞中国与其发明之历史》，认为活动影戏"由旧之影灯而出"，"活动影戏与影灯，新旧虽不同，其理则一。"[7]在中国最早的电影批评文章之一《观美国影戏记》中，作者先言幻灯而后言电影，"曾见东洋影灯，以白布作障，对面置一器，如照相具，燃以电光，以小玻璃片插入其中，影射于障，山水则峰峦万叠，人物则须眉并现，衣服玩具无不一一如真，然亦大类西洋画片

[1] "基内灯光虽由电气所引然必与煤气相合乃能照耀"，《观演影戏记》，《申报》1875年3月26日。
[2] 《美商发伦现借大马路富春茶园演术》，《申报》1875年3月23日。
[3] 《叠演影戏》，《申报》1875年3月23日。
[4] 萨杜尔：《电影通史》（第一卷），忠培译，北京：中国电影出版社1983年版，第247—255页。
[5] 《影戏到浔》，《湘报》1898年第174号。
[6] 《又一影戏》，《大公报》1903年12月4日。
[7] 《活动影戏滥觞中国与其发明之历史》，《东方杂志》1914年第11卷第6号。

图1 使用玻璃圆盘表现运动影像的幻灯机（1685年），Anne Friedberg, *The Virtual Window: From Alberti to Microsoft*, MIT Press, 2009, p. 69

不能变动也。近有美国电光影戏，制同影灯，而奇巧幻化皆出人意料之外。"[1]文章强调电影"制同影灯"，但差别在于影灯"不能变动"。而实际上，幻灯从很早就可以凭借各种机械手段实现活动影像的放映。

当普拉托发现人眼的视觉留存现象之后，人们便明白分解的动作图像被快速放映后就可在人眼中形成连续的运动幻觉。幻灯使用可以容纳四个甚至更多图像的长条玻璃片或玻璃圆盘，通过推拉或旋转就可形成运动影像，还可以通过双镜头甚至多镜头来实现更复杂的运动设计（图1、2）。当摄影术发明后，照片更成为幻灯图像的重要来源，进而快照实现后，放映活动照片就成为幻灯的新卖点。[2]《镜影灯说》一文已经介绍了活动图像的放映："复有带机撬者，又有带辘轳者，有带轮转者，能使其物影活泼如生，今画其机撬两种影片……其影是将一物之形画于两玻片之上，将一片乃嵌于木框之中，一片乃活

[1]《观美国影戏记》，《游戏报》1897年9月5日。

[2] 参见萨杜尔：《电影通史》（第一卷），忠培译，北京：中国电影出版社1983年版，第247—255页。李铭：《电影从幻灯学到了什么》，《北京电影学院学报》2011年第4期。

图 2 使用双镜头的幻灯放映，Hal Foster ed., *Vision and Visuality*, Seatle: Bay Press, 1988, p. 57

按之，可以抽取更待，能使其鼓翅摇翎。"[1] 这里的描述正是前面说的两种运动模式。前引《西洋影戏》文中描述此次放映内容有两类，一类为静态图像，另一类则为"可以活动之大戏片"，"其戏片多运以机巧，可以拨动，故有左右转顾者，上下其手者，无不伸缩自如，倏坐倏立忽隐忽现，变动异常。有人骑一马身向前探，陡然往后一仆，偃卧马背落帽于地，反接两手以拾之。"[2] 放映活动的图像，在幻灯那里已经实现。幻灯所放之活动影像自然是简单粗糙的，而当存储影像的媒介进一步发展，快照与胶片结合，活生生地再现自然的电影终于出现了。但人类创造和欣赏运动影像放映的娱乐活动已经持续了半个多世纪，这里也包括在电影传入之前的晚清中国口岸城市的居民。[3]

前引徐园后人的口述材料中，还出现了"胶片"和"火车进站"

[1]《镜影灯说》，《中西见闻录》1873 年第 11 期。
[2]《西洋影戏》，《申报》1875 年 5 月 1 日。
[3] 除幕布、灯光、泼水、运动等与电影共享的要素外，幻灯放映中的讲解和现场配乐等传统（见《观演影戏记》，《申报》1875 年 3 月 26 日。《影戏奇观》，《申报》1887 年 12 月 14 日），后来也延伸到了电影放映当中。而电影放映中夹杂幻灯放映，更成为早期电影乃至 1949 年以后中国农村电影放映的惯常做法。

第九章 虚拟影像：近代电影媒介考古

的影片内容，这些自然与幻灯无关，不过口述极有可能出现时间误植。我推断，徐园后人之口述有可能是对晚一些发生在徐园的电影放映的回忆。所谓"法国电影机"的购买当在1898年之后，徐园在此年开始了自主的电影放映。[1]

将西洋幻灯误认为电影的错误在另一本权威的香港电影史中同样存在。余慕云根据香港《华字日报》1896年1月18日的一则名为《战仗画景奇观》的广告，判断电影于1896年1月由法国传入香港。该广告如下："兹由西国带来各国战争形图，令看者俨然随影观战，及各国奇巧故事数百套，无不具备，每日摆列六十套，日夜更换，本班在中环大道旧域多利酒店开演，为关心时务者急宜快睹以广见识。"[2] 依据这则文字，并无法判断其为电影而非他种视觉媒介。"画景""各国战争形图""各国奇巧故事数百套"和"每日摆列六十套"中的"画景""图""套"等用语，都是典型的幻灯放映用语，如"观西士带来灯下画景数十套"[3] "并演戏法影戏各套，极其巧妙变化无穷"[4]，"今借金桂轩戏园演戏，其中变化无穷，兼能演各国地方山川海景禽兽百鸟全图，宛然如绘。"[5] 尽管初期电影放映也确实借用幻灯词汇，如"此影戏新由美国寄到……其中如庚子之大沽水战图、非律宾之美日交战，以及各种戏术变幻诸图，令人笑乐驾奇观玩不释"[6]。但包含战争场景的数百套影片在1896年1月出现实为不可能。[7] 加之几天后《华字日报》上的另一篇文字《映画奇观》，称"旧域多利酒楼新设油画数十幅，以灯映之各景毕肖"[8]，基本可以肯定此次放映

[1] 赵莹莹：《"寄居篱下"——上海早期电影传播（1897—1908）》，《电影艺术》2014年第1期。

[2] 《战仗画景奇观》，《华字日报》1896年1月18日。

[3] 《上海新报》1866年10月31日。

[4] 《丹桂茶园改演西戏》，《申报》1874年5月28日。

[5] 《新到外国戏》，《申报》1875年3月19日。

[6] 《华辉电光活动影戏》，《大公报》1903年6月24日。

[7] 刘小磊：《"影"的界定与电影在传入中国伊始的再考辨》，《电影艺术》2011年第5期。
侯凯：《电影传入中国的问题再考》，《电影艺术》2011年第5期。

[8] 《映画奇观》，《华字日报》1896年1月30日。

为幻灯。

以上凭借大量报刊材料，我们在辨析1896年徐园"西洋影戏"和徐园后人口述材料的同时，也描画了一幅西洋幻灯在近代中国城市放映的繁荣景象。在凭借镜头和光源投射清晰而逼真的影像方面，幻灯确属电影前身，为人们提供着现代虚拟影像的娱乐。

二、《点石斋画报》中的"影戏同观"

早期的放映活动，无论是幻灯还是电影，留下影像资料的少之又少，电影史学者大部分工作只能依赖文字考证，因此1886年《点石斋画报》上的一组表现幻灯放映的图画就格外珍贵，值得挖掘和分析。

1885年11月至12月，为助赈南方水灾，华人牧师颜永京在上海格致书院举行其环球旅行的幻灯放映会，此次赈灾助演在《申报》上有持续的报道和广告，留下了不少的文字记载，表明该活动在沪上产生了一定影响。而图像方面，颜永京的"影戏画片"似乎已不存世，只有事后《点石斋画报》"特倩吴君友如一手绘成十六幅传留此雪泥鸿爪与海内君子同观焉"[1]，1886年2月巳六期以整本刊物的篇幅报道了这次放映（图3）。文字叙述颜永京在格致书院"出其遍历海外各国名胜画片为影戏"，"图凡一百数十幅，颜君一一指示之曰，某山也，某水也，某洲之某国，某国之某埠也，形形色色，一瞬万变，不能遍记，而亦不尽遗忘，凡足以恢眼界资学识者，斟酌去留，得图十有六。"之后介绍了十六幅图的题目和颜永京环球旅行的线路。

这组图画内容属于点石斋常见的主题之一，即世界风俗奇闻，比如赤道附近岛屿的生民、奉猴为神明的寺庙、埃及金字塔和狮身人面

[1]《六十六号画报出售》，《申报》1886年2月9日至18日。

像、苏黎世运河、对鱼弹琴、水城威尼斯、忠犬救主、美洲黑人、东京风景等。现有资料尚不能判断吴友如是否亲临了幻灯会，或者是直接临摹这些"名胜画片"。从图像上来看，绘图手法依然是传统线描，除最后两幅表现东京和天坛的图画外，其余皆比较粗糙，不像是有洋画或照片参照。但《狮庙千年》图对埃及金字塔的错误表现，倒是与西方长久以来的错误一致——顶端画得过于尖锐。

图 3 《点石斋画报》(巳六)

关于图像,首先需要探究的问题是,颜永京之"影戏画片"是什么性质的图像,是照片还是图画?该"影戏"是怎样的放映或展示方法?在这组图像的最后有一张名为《影戏同观》的图画,表现了活动的现场(图4)。从画面来看可以判定,这是一场放映活动。画面右上方是一块圆形幕布,上面隐约显示出一个地球的形状,旁边一个人在手持长棍指点,当为颜君的指示与解说。画面下方为坐在长椅上的观众,近处也有站立者,杂有西人、妇女和小孩。室内环境,几盏灯笼上书"影戏""助赈",左上角有几排玻璃柜子,里面隐约可见一些仪器与器皿,表明格致书院的科学环境。值得注意的是画面左下角,出现一个站在方凳上的人物,他在操作旁边一架长方盒子形状的机器,此机器当为放映机,画面甚至还表现一束光从机器中朝着幕布的方向打出来。这张图画表明此影戏助赈活动当为一场西式幻灯放映会。 对照《申报》上的文字记载,这一点会看得更清楚。1885年11月23日,在第一次影戏会后两天,《申报》刊载了一篇《观影戏记》:

> ……携轻装附轮舶,环游地球一周,以扩闻见,历十数寒暑始返,则行囊中贮画片百余幅,皆图绘各国之风俗人情礼乐刑政以及舟车屋宇城郭冠裳山川花鸟,绝妙写生,罔不曲肖。暇时以轻养气灯映之,五色相宣,历历如睹,俗谓之影戏。……

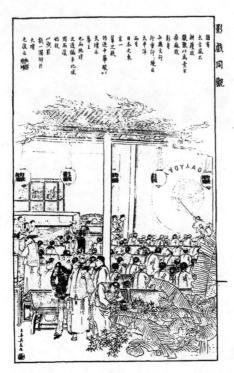

图4 《影戏同观》,《点石斋画报》(巳六)

……堂上灯烛辉煌,无殊白昼,颜君方偕吴君虹玉安置机器,跋来报往,趾不能停。其机器式四方,高三四尺,上有一烟囱,中置小灯一盏,安置小方桌上,正对堂上屏风,屏上悬洁白洋布一幅,大小与屏齐。少迟,灯忽灭,如处漆室中,昏黑不见一物。颜君立机器旁,一经点拨,忽布上现一圆形,光耀如月,一美人捧长方牌,上书"群贤毕集"四字,含睇宜笑,婉转如生。洎美人过,而又一天官出,绛袍乌帽,弈弈有神,所捧之牌与美人无异,惟字则易为"中外同庆"矣。由是而现一圆地球,由是而现一平地球。颜君具口讲指画,不惮纷烦,人皆屏息以听,无敢哗者。……[1]

[1]《观影戏记》,《申报》1885年11月23日。

由此可知，点石斋图画中放映者为吴虹玉。文字对放映机的描述与图画中的细节一模一样，并指明使用的光源为轻养气灯（氢氧气灯）。幕布上出现地球，也与图画一致。文字描述放映过程，突出"灯忽灭""忽现布上"等特点。《申报》广告称之为"西法影戏"[1]，后续报道称"未多装电气故不能多演"[2]。这些都显示出此影戏为幻灯放映。近五十年后《申报》上一篇文章回忆这次放映，也称"所谓影戏，当系幻灯无疑"[3]。

这篇《观影戏记》后面记述颜永京的环游行程和画片内容，与点石斋图画的内容相当一致，包括了《番舆异制》《赤道媚神》《庙蓄驯猴》《驼营百物》《狮庙千年》《阿崇回教》《河濆苏黎》《雪岭救人》八图的内容，涵盖点石斋此组图像的三分之二。甚至一些细节都反映在了图画中，比如印属格拉巴岛生民抬轿，"一女子半身微露，虽黑如黟漆，而拈花一笑"；印庙奉猴子为神明，"适英太子游行至此，长身玉立身衣浅红衣，印员咸陪侍焉"；埃及"有一石像人首狮其身，颜君曰是亦古庙人从口中出入"。此文过后两天（1885年11月25日），《申报》又刊载一篇《观影戏后记》，补充前记略而不详者。此《后记》叙述的内容又包括了《有鳄知音》《墨境土番》，同时还有点石斋图画中未表现的内容。[4]从《申报》广告和报道来看，颜永京幻灯放映会从1885年11月21日起至12月25日，陆续进行至少八次，内容时常更新。次年2月，《点石斋画报》刊出组图记载此次活动，此时颜君的放映活动已结束两月。吴友如是否观看过幻灯不可知，不过图像风格确实不像参照临摹洋画或照片。而点石斋图画与《申报》文字的内容如此一致，由此我猜想吴友如可能是根据这些文字记述而作画的。

[1]《影戏助赈》广告，《申报》1885年11月23日。《重演影戏》广告，《申报》1885年11月28日。
[2]《影戏胜语》，《申报》1885年11月30日。
[3]《四十九年前的上海影戏谈》，《申报》1934年3月6日。
[4]《观影戏后记》，《申报》1885年11月25日。

但颜永京的幻灯片是图画还是照片？幻灯放映的对象可以是照片也可以是图画，二者都可以制成透光的玻璃幻灯片。由于这些幻灯片似已不存世，我们无法直接判断其图像性质，但可根据文字记载来大致推断。点石斋配图文字称"画片""图"；《观影戏记》称颜君"行囊中贮画片百余幅，皆图绘各国之风俗……"，"画片""图绘"二语并用，大致表明幻灯片为图画而非摄影[1]；在后来的《申报》相关文字中，还使用了"影戏图"[2]"新绘"[3]等词语。这些词语基本表明这些幻灯片为图画而非照片。同时，所放映的一些戏剧性的场面如《雪岭救人》《有鳄知音》等，在当时的摄影条件下，也不太可能为照片。

由于申报馆的积极参与，颜永京幻灯会留下了丰富的图文记录，在《申报》另一篇记叙颜君第三次幻灯放映的文章中，我们可以判断此次放映使用了活动图画：

> 英都伦敦富丽甲天下，商贾之所辐辏，车马之所往来，肩相摩踵相擦也，有一人自乡曲来者，佝偻徐步，大摇大摆，若不知身之在城市也，忽有马车自后飞驰而至，其人急回首则马头已与人面相向，其人不觉失色张目吐舌若甚惊慌。伦敦多雪，有一穷人子，日持曲帚在三岔路扫雪以便行人，见衣裳华美者则将帽脱下，向之乞钱。此二事皆不足为奇，所奇者，乡人方前行而转瞬即已回首，穷人方扫雪而转瞬即已脱帽。顷刻变幻并不见移动之迹，石火电光不足喻其速，移花接木不足喻其奇。俄又现一花状如菊花心，忽现忽隐忽卷忽舒，变化离奇不可方物，戏术之妙无过于此。[4]

这已经是对运动影像的描述。如前所述，在电影之前人们已经开

[1] 摄影在彼时常被称为"照相""小照""小影""影片""真像"等。
[2] 《影戏助赈》广告，《申报》1885年11月19日。
[3] 《影戏志略》广告，《申报》1885年12月25日。
[4] 《影戏胜语》，《申报》1885年11月30日。

始了对运动影像进行各种尝试与追求,比如"费纳奇镜"、"幻盘"(thaumatrope)等,这些技巧又可以与幻灯放映相结合,实现在幕布上的运动影像的放映。这篇文章所述的效果应当是一张绘有几个连续动作画面的长条幻灯片,通过推拉放映而形成运动错觉。"乡人方前行而转瞬即已回首,穷人方扫雪而转瞬即已脱帽。顷刻变幻并不见移动之迹"。仔细辨别这句话,可以看出这里并不是真正的运动影像,"不见移动之迹",只是"顷刻变幻"。最后"俄又现一花状如菊花心,忽现忽隐忽卷忽舒"的文字,像是描述万花筒的效果。

那么,《点石斋画报》如何表现这种视觉效果呢?作为线描石印图像,点石斋当然无法表现逼真变幻,更别提运动,但它仍然力图通过体式的不同来体现幻灯的不同特点。如本书第二章所述,点石斋的画师们可以用丰富的想象力力图模拟其他种类的视觉形态,比如摄影和全景油画。就这组图像来说,它们在体式上与画报绝大多数其他图画非常不同。首先,通常《点石斋画报》每一期图画与图画之间并无内容上的联系,而《影戏助赈》为同一主题的系列图像,图像之间内容相关,具有连续性。《点石斋画报》上确实偶见这种专题系列图画,比如"朝鲜乱略"(丙七)和"英女王五十诞辰庆祝"(癸十一)等,点石斋称这种处理为"续图演说"[1]。其次,《点石斋画报》每一期通常的体制为九幅图画,首和尾两张为单页画面,中间七张为左右两页连在一起形成一个画面。每幅图画有自己的配图文字,图画的题目在画面内部,冠为配图文字的标题。而《影戏助赈》的配图文字是连续的,在图画上方,从第一幅图一直连续到最后一幅,这样显然加强了图画的连续性,表明这是一组系列图像。在视觉形态上,就是引导读者将画面组合连续起来。同时,每幅图画的题目也不在画面内部,而是列在画框之外、页面边缘。而最为突出的不同是,《影戏助赈》共十六幅图,每图都是单页画面,而非左右页合为一图。这样,每页为

[1]《点石斋画报·柔物风土》(丁六,四十二、四十三)介绍南亚风土,"爰为续图演说,世之好奇者见之不啻亲历其境目观其人矣"。

不同的图画，这期画报的容量更大，画面变换更多、更频繁，就仿佛是在模仿一张张幻灯片的切换，"一瞬万变"，"光怪陆离"。而连续的配图文字则仿佛是颜永京的解说，在幻灯放映的同时配以连贯的语言说明。这些不同的设计显然是吴友如有意为之，它力图通过特别的笔法、技术和体例安排等手段来再现其他视觉媒介形态，传达他种视觉经验。这是《点石斋画报》视觉性的一个重要创造。

三、幻灯/电影：虚奇美学

前文所辨析的幻灯与电影的混淆，除了早期名称通用的原因，更根本在于二者同为西来，在西式图像内容与机器放映方式两方面具有共性，前者作为电影前史，提供了电影出现之前的虚拟影像的视觉体验。研究多认为，对中国人来说电影作为一种全新的视觉技术带来了崭新的视觉体验，这种体验是前所未有的视觉感受与冲击。而实际上，若关注幻灯放映的历史，就会看到一种类电影的视觉经验在电影技术之前已经展开，电影是19世纪多种多样的视觉发明中的一种，是此前众多机器、机巧、技术、活动、实验累积而达的顶点。[1]对于近代上海的时髦市民来说，在真正的电影进入之前，人们已经在幻灯、万花筒、西洋景、诡盘等奇巧玩意儿那里，感受了一种古所未有的逼真而运动变幻的影像。

幻灯放映带来了与传统中国的戏曲、皮影戏等不同的新的视觉体验。它依靠机器、环境黑暗、影像硕大逼真、快速变换，让人有身处幻境之感。前引颜永京幻灯会的《观影戏记》一文强调了黑暗观影，如"灯忽灭，如处漆室中，昏黑不见一物"，"我独惜是戏演于黑室中，不能操管综纪，致其中之议院王宫火山雪领山川瀑布竹树烟波，

[1] 参见萨杜尔：《电影通史》（第一卷），忠培译，北京：中国电影出版社1983年版。Jonathan Crary, *The Techniques of the Observer: On Vision and Modernity in the Nineteenth Century*, Cambridge: MIT Press, 1996.

仅如电光之过，事后多不克记忆。"[1]黑暗中忽现光芒影像，没有旁骛，影像抓住观者全部感官。"如电光之过"的丰富内容表明幻灯片变换快速、方便，让人有目不暇接之感，这与点石斋配图文字中"一瞬万变，不能遍记，而亦不尽遗忘"的感受是同样的。这一点在其他观影文章中也有表达，"神妙变化，光怪陆离，大有可观"[2]，"精美奇异，变化无穷，诚为巨观"[3]，丰富的内容与多样的变化是此次幻灯会观众的重要感受。同时影像逼真，"英德法美日本等处京都即沿途名胜地方，如在目前，不啻身历其境"[4]，"见者不啻身历其境，不止作宗少文之卧游已也"[5]，让人觉得仿佛直接进入了幻灯图像所展现的世界。

正是在这几方面，幻灯的视觉效果与电影有了深刻的相似之处——公众放映，黑暗之中被放大的影像，形成一种剥夺性的画面效果，影像逼真并且变幻无穷，观众静坐而在一个框架中观赏图像的运动。对比中国早期最著名的电影评论文字之一《观美国影戏记》：

> ……近有美国电光影戏，制同影灯，而奇妙幻化皆出人意料之外者。昨夕雨后新凉，携友人往奇园观焉。座客既集，停灯开演。旋见现一影，两西女做跳舞状，黄发蓬蓬，憨态可掬；又一影，两西人作角抵戏……又为一火轮车，电卷风驰，满屋震眩，如是数转，车轮乍停，车上座客蜂拥而下，左右东西，分头各散，男女纷错，老少异状，不下数百人，观者方目给不暇，一瞬而灭。观者至此几疑身如其中，无不眉为之飞，色为之舞。忽灯光一明，万象俱灭。其他尚多，不能悉记，旬奇观也！观毕，因叹曰，天地之间，千变万化，如海市蜃楼，与过影何以异？自电

[1]《观影戏记》，《申报》1885年11月23日。
[2]《影戏助赈》广告，《申报》1885年11月19日。
[3]《影戏助赈》广告，《申报》1885年11月23日。
[4]《影戏助赈》广告，《申报》1885年11月23日。
[5]《影戏助赈》广告，《申报》1885年11月19日。

> 法既创，开古今未有之奇，泄造物无穷之秘。如影戏者，数万里在咫尺，不必求缩地之方，千百状而纷呈，何殊乎铸鼎之像，乍隐乍现，人生真梦幻泡影耳，皆可作如是观。[1]

影像在黑暗中"千变万化"，丰富奇幻不能遍记，万里咫尺，身临其境，真境与幻影难辨。这些感受与前引颜君幻灯会的观感文章非常相似。

与此前的图像传统相比，幻灯和电影的特性在于它们是一种虚拟影像（virtual image）的投射，其被观赏的图像并不具有物质载体，其所再现的对象并不在那里，本质是缺席的，这是幻灯影像与电影影像的根本一致之处。虚拟一词经过安妮·弗莱伯格的阐发，已不仅指称数字技术之后的当代图像生产，而是具有更广的历史应用，包括种种不依靠物理载体的视觉媒介效果，可以看见但无法被测量，比如镜中影、暗箱影像、记忆影像等。虚拟影像是经过光学技术中介过的视觉形态，比如各种镜头之下的影像，是一种非物质形式的影像，但也可以被赋予物质载体。[2] 幻灯和电影的银幕上的种种奇幻影像灼人耳目，但灯光一亮而万物皆消，是一种虚拟影像，在这一点上，根本不同于传统的绘画、戏剧等视觉活动。观影者身体不动处于固定的空间当中，观看的却是虚拟的运动的影像。

因而这种虚拟性在近代中国观众那里形成一种突出的虚幻之感。前引电影评论文章《观美国影戏记》最后发出感叹，"如影戏者，数万里在咫尺，不必求缩地之方，千百状而纷呈，何殊乎铸鼎之像，乍隐乍现，人生真梦幻泡影耳，皆可作如是观。""人生梦幻"的虚幻感受在幻灯放映中同样非常突出，如前引材料中"神妙变化，光怪陆离"的描述，再如：

[1]《观美国影戏记》，《游戏报》第74号，1897年9月5日。
[2] Anne Friedberg, *The Virtual Window: From Alberti to Microsoft*, MIT Press, 2009, pp. 11-17.

> ……上礼拜六丹桂园又演影戏，台上设布幄，洁白无纤尘，俄尔电光发射，现种种景色，颇有匣剑帷灯之妙，其中如英皇太子宰相及德国君臣各像，无不奕奕有神历历在目，又有土耳其京城、英国海岛、中国天坛及燕京各处胜迹，令观者心目为之一爽，几如宗少文之卧游，抚弦动操欲令众山皆响。他如人物之变幻、日月之吞吐，沙×风帆之出没，珍禽怪兽之往来，一转瞬间而仪态百变，嗟乎，白云苍狗、沧海桑田，大千世界何不可作如是观哉。……[1]

> ……种种用物俱极精巧，难以缕述，并有中国东洋诸戏式与本埠各戏园所演无异，其中景象逼视皆真，惟是影里乾坤幻中之幻，殊令人叹可望不可及耳。[2]

> 初五晚间新到外国影戏，借园开演一晚，其小者则鸭能浮水、鱼能穿波、鼠能跳梁、马能啮草，其大者轮舟坏事、洋房延烧、西人驾船、洋女走索，时或雪花飞舞，时或月影横斜，倏忽变幻，景象如真，真有目迷五色、意动神移者……[3]

可以看到，早期观影文字通常把影像内容与观影感受并陈，变幻无穷的影像让人感叹"白云苍狗、沧海桑田""影里乾坤幻中之幻"。新式的虚拟影像技术与传统的佛老之说结合起来，人们用传统的观念来解释新鲜的感受，"佛言一粒粟中现大千世界，是镜也亦粟之一粒欤？"[4]

仔细分辨这些虚幻观感，观者慨叹眼前景象变幻迷离，既是"逼视皆真"，又是"幻中之幻"，这种真—幻的悖论实际源于虚拟影

[1] ×表示无法识别的文字。《丹桂园观影戏志略》，《申报》1887年10月17日。
[2] 《西洋影戏》，《申报》1875年5月1日。
[3] 《影戏述略》，《申报》1874年12月28日。
[4] 《影戏奇观》，《申报》1887年12月14日。

像所带来的一种"缺席的在场"。汉斯·贝尔廷（Hans Belting）将摄影与电影的虚拟性阐发为一种"缺席的在场"（the presence of an absence），指影像可见/在场，但其所再现的对象却是缺席的/不可见的，图像的存在恰恰证明了其所再现、使在场、使可见的对象本质上的缺席。影像以一种虚拟的在场，将不在场的事物呈现出来。[1] 早期中国观众们慨叹幻灯和电影中的景象如此真实，令人仿佛身临其境，亲眼所见，但一个景象出现马上又消失，代之以另一景象，瞬间变换，目不暇接，让人频生虚幻之感，明白银幕上的影像不过是真实事物的虚拟，后者并不在场，在场的只是影像。《味莼园观影戏记》的作者在观影结束后与精通摄影的友人探讨电影原理，提到摄影为人留影，形去而影留，是摄影之奇，因此电影能保存运动之影，可为国家政治和家庭纪念服务。这类似于巴赞的"木乃伊"理念。将不在场的事物呈现出来，这是现代影的技术区别于日影镜影之处，也是现代虚拟性视觉的根本。

要注意的是，这种幻灯和电影在早期中国观众那里引发的虚幻之感除了来源于虚拟影像的放映技术，也来自西洋图像内容。近代幻灯与电影的放映内容基本为西方场景，对于晚清中国人来说，这些内容本身就构成了新奇的异域幻境。上面三段文字描述的幻灯内容主体均是西洋物景。前引颜永京幻灯会的观影文字两次提到"不啻身历其境"，《观美国影戏记》作者也慨叹"观者至此几疑身如其中"，二者都强调现代视觉技术将异域奇观带到目前。不过"幻"并不等于"假"，相反，"逼真"倒是两种视觉技术的突出效果，通过一种虚拟技术而真实地将幻境呈现出来。"夫戏，幻也，影亦幻也，影戏而能以幻为真，技也，而进于道矣。"[2] 新奇的域外景象加深了幻灯和电影的虚幻之感，也更加沟通了这两种新式视觉娱乐技术。这种"奇"和由"奇"而来的"虚/幻"是近代中国视觉文化的重要特征之一，我

[1] Hans Belting, *An Anthropology of Images: Picture, Medium, Body*, Thomas Dunlap trans., Princeton: Princeton University Press, 2011, p. 6.
[2] 《味莼园观影戏记》（续前稿），《新闻报》1897年6月13日。

将之概括为一种"虚""奇"美学。这种"虚奇美学"同时体现在早期电影放映中,《味莼园观影戏记》《观美国影戏记》和《徐园记游叙》这几篇最早的电影评论文字,介绍影片内容大致如西人舞蹈、洗浴、戏法、角斗、操练、火车、轮船、马路、自行车、跑马、餐饮等内容,"通观前后各戏,水陆舟车、起居饮食无所不备"[1]。西洋景观之"水陆舟车、起居饮食"对于晚清国人来说,无非新奇与幻境。这种虚奇美学既是技术上与形式上的(虚拟影像,逼真神奇),又是内容上的(异域题材,奇观幻境)。而这种形式和内容上的双重相似,更容易使时人不那么区分幻灯和电影,至少将它们看作类似性质的视觉娱乐活动,而非今人截然区分二者。

在这里,可以进一步思考初期中国人观影的感受与西方电影观众的感受不尽一致的问题。虚奇美学当然也是西方早期电影观感的核心,学者们分别以震惊(shock)[2]、吸引力(attraction)和惊奇(astonishment)[3]来概括,但这种惊奇的对象更多不是影片的内容,而是电影这种使影像如此鲜活生动的视觉技术。冈宁用"吸引力电影"的概念区分早期电影与好莱坞经典电影,认为前者无论是卢米埃尔提供给第一批观众的真实的运动幻觉,还是梅里爱铸造的魔术幻觉,其本质都是一种视觉性的展示和呈现,而非讲故事。这种视觉呈现之灵动逼真甚至使人们看到迎面而来的火车而惊吓离座。[4]与中国人在银幕上欣赏虚奇的域外风光不同,早期西方观众恰恰对日常平凡生活在电影中的完美复现大加赞叹。萨杜尔在《电影通史》第一卷中分析卢米埃尔电影在电影发明竞赛中最终获胜的

[1]《味莼园观影戏记》(续前稿),《新闻报》1897年6月13日。
[2] 本雅明:《机械复制时代的艺术作品》,汉娜·阿伦特编:《启迪:本雅明文选》,张旭东、王斑译,北京:生活·读书·新知三联书店2008年版。
[3] Tom Gunning, "An Aesthetics of Astonishment: Early Cinema and the (In) Credulous Spectator", *Art & Text* 1989, no. 34. Tom Gunning, "The cinema of attractions: early cinema, its spectator, and the avant-garde", in T. Elsaesser Ed., *Early Cinema: Space, Frame, Narrative*, London: British Film Institute, 1990.
[4] Tom Gunning, "An Aesthetics of Astonishment: Early Cinema and the (In) Credulous Spectator", *Art & Text* 1989, no. 34.

原因，不仅在其机器之完备，更在于他们为其机器制作了一系列成功的影片。这些影片如《工厂大门》《婴儿午餐》《火车进站》等，秉承的基本原则就是"再现生活"。梅里爱在二十年后这样回忆卢米埃尔的第一次放映："看到一匹拉着卡车的马向我们走来，后面跟着别的车辆，紧接着是一些过路的人。总之，一切街头的活动情况都出现了。我们对这个情景看得目瞪口呆，惊奇到非一切言辞所能形容的地步。接着映出的是《拆墙》(它在灰土的烟雾里倒塌)，《火车到站》，《婴孩喝汤》(它以在风里摇摆着的树叶作为背景)。再下去是《卢米埃尔工厂的大门》，最后是有名的《水浇园丁》。放映终了时，全场都出神了，每个人都为这样的效果惊叹不止。"[1]这里"在灰土的烟雾里倒塌"和"以在风里摇摆着的树叶作为背景"的细节描述，突出了观众对于电影具有的对自然细腻纹理的真实捕捉能力的感受。在安德烈·盖伊对更早一场放映会的描述中，细节更突出，"在《铁匠》一片中有一些看去和真的一样的铁匠在打铁。我们看到铁块在火里变红，在铁匠们的锤击下逐渐伸长，当他们把它投入水中时，就冒出一团蒸汽，蒸汽慢慢上升，一阵风忽然又把它吹散。这种景象，用封登纳尔的话来说，就是'实地捕获的自然景象'。……给人多么深刻的真实感和生命感。"[2]蒸汽效果成为后来许多影片的卖点，而"实地捕获的自然景象"后来甚至成为人们表达对卢米埃尔电影观感的惯用语。这种自然景象，当它们表现的是人们非常熟悉的"日常生活小景"时，尤其能够直接感动观众的心灵。[3]《婴儿午餐》中在风中晃动的树叶和占据整个银幕的一家三口的脸，这个日常景象的复现对于观众来说是那么具有吸引力。正是在卢米埃尔记录电影的基础上，克拉考尔将"电影的本性"定义

[1] 转引自萨杜尔：《电影通史》(第一卷)，忠培译，北京：中国电影出版社1983年版，第307—308页。

[2] 转引自萨杜尔：《电影通史》(第一卷)，忠培译，北京：中国电影出版社1983年版，第314—316页。

[3] 萨杜尔：《电影通史》(第一卷)，忠培译，北京：中国电影出版社1983年版，第305—321页。

为"物质现实的复原","电影热衷于描绘转瞬即逝的具体生活——倏忽犹如朝露的生活现象、街上的人群、不自觉的手势和其他飘忽无常的印象,是电影的真正食粮。卢米埃尔的同时代人称赞他的影片表现了'风吹树叶,自成波浪',这句话最好表现了电影的本性。"[1]升腾的烟雾与不停晃动的树叶,最好地区分了电影与之前的种种粗糙的表现简单重复动作的活动图画与活动照片。自然场景与日常生活被活生生再现,也在很大程度上不同于之前的走马盘与幻灯片的常见题材(比如戏法、拳击、舞蹈、重复动作等),这种再现本身成为"吸引力"或"震惊",而主要并非其再现的内容。

然而,这种对于生活复现、自然捕捉的感叹,在电影刚刚传入时期的中国早期观众那里绝少出现,也鲜见对于蒸汽升腾、树叶飘动等类似的自然真实的细腻把握。[2]早期观影文字,主要都是对放映内容的复述,对西洋场景的新鲜感受,对精妙戏术的赞叹等,"忽见……又现……"为基本句式。如《味莼园观影戏记》记述影片内容:

> ……但见第一为闹市行者,骑者、提筐而负物者交错于道,有肩摩毂击气象;第二为陆操,西兵一队,擎枪鹄立,忽鱼贯成排,屈单膝装药,作举放状;第三为铁路,下铺轨道上护铁栏,站夫执旗伺道,左火车衔尾而至,男女童稚纷纷下车,有相逢脱帽者,随手掩门者;第四为大餐,宾客团坐既定,一妇出行酒,几下有犬俯首帖耳立焉;第五为马路,丛树夹道,车马驰骤其间,有一马二马三马并架之车,车顶并载行李箱笼重物;第六为雨景,诸童嬉戏水边,风生浪激,以手向空承接舞蹈,不可言状;

[1] 克拉考尔:《电影的本性》,邵牧君译,北京:中国电影出版社1982年版,第3页。
[2] 晚清文人孙宝瑄在观看1897年6月张园的电影放映后,在日记中记述道:"夜,诣味莼园,览电光影戏。观者蚁聚,俄,群灯熄,白布间映车马人物,变动如生,极奇。能作水腾烟起,使人忘其为幻影。"[孙宝瑄:《望山庐日记》(上),上海:上海古籍出版社1983年版,第102页]这里孙宝瑄提到了"水腾烟起",描述电影表现的蒸汽效果,如此逼真,而使人难分真幻。这是余目所及的谈及"蒸汽"的唯一文字。但这里主要将此看作电影奇技的效果,而非对影片内容题材的自然性与日常生活属性的发现。

第七为海岸，惊涛骇浪，波沫溅天，如置身重洋中，令人目悸心骇；第八为内室，壁安德律风，一西妇侧坐，闻铃声起而持筒与人问答；第九为酒店，一人过门，买醉当垆，黄发陪座侑觞，突一妇掩入，以伞击饮者，饮者抱头窜，以意测之殆即所谓河东狮子也；第十为脚踏车，旋折如意，追逐如风。观至此，灯火复明，西乐停奏，座中男女无不伸颈侧目微笑默叹而以为妙觉也。……

……通观前后各戏，水陆舟车，起居饮食无所不备。忽而坐状，忽而立状，忽而跪状，忽而行状，忽而驰状，忽而谈笑状，忽而打骂状，忽而熙熙攘攘状，忽而纷纷扰扰状，又忽而百千枪炮整军状，百千轮蹄争道状，其中尤以海浪险状，使人惊骇欲绝，以一妇启门急状，一人脱帽快状，使人忍俊不禁。人不一人之状不一状，凡所应有无所不有，虽人有百手，手有百指，不能指其一端，人有百口，口有百舌，不能名其一处也，观止矣，蔑以加矣……〔1〕

近代中国人同样赞叹电影真实再现事物能力的神奇，但主要是对影像灵活运动的质感与影片丰富内容的赞叹，却不是对日常生活搬演、自然细节真实复现的发现。前引《观美国影戏记》称"种种诡异，不可名状"也是如此。对于晚清中国人来说，电影中的日常生活是西洋人的日常生活，而非自己的生活现实，洋人之"水陆舟车、起居饮食"都是奇观。早期影片主要包括两类题材——日常场景与戏法杂耍，而这两类题材在中国人的接受当中属于同一性质，即都是西洋景观。早期影片内容的性质，对于欧美电影观众与对于中国电影观众来说，是有着巨大差别的。西洋景观内容的新奇性与电影影像技巧的新奇性，如果前者并不大于后者，它们也至少是同等重要的。

在中西早期电影观众那里，我们确实看到了不同的态度与感受。法国卢米埃尔的观众在电影那里看到了前所未有的自然真实，自然与

〔1〕《味莼园观影戏记》（续前稿），《新闻报》1897年6月13日。

人类社会的一切现在可以真切、自然、鲜活、灵动地再现于幕布之上。人类有了最逼真的模仿的艺术。柏拉图以来源远流长的关于艺术模仿的观念，依然适于理解电影，"风吹树叶，自成波浪"，人类掌握了再现运动的方法，变动的世界被自然真实地呈现出来。无论是卢米埃尔的"记录"还是梅里爱的"搬演"，对象的呈现本身是真切自然的。这种自然真实之感在晚清中国观众那里被一种虚奇美学所取代，电影所提供的总体说来是一种奇观幻景，而不是真切的自然。新奇一方面是源自陌生的西洋物事，另一方面却也符合中国的影戏传统，舞台上的"戏"，程式化、夸张化的一哭一笑，与其说是模仿生活，不如说是将生活奇观化／陌生化／间离化（defamilarization）。在中国古典叙事传统中，尤其是小说戏曲，向来少有"平淡近真"之风格，相反，奇书美学才是价值褒扬，"自然真切"作为一种美学价值尚待新文化运动提出并尊崇。晚清中国的市民观众，面对幕布上呈现的千变万化的"电光影戏"，用"奇"来赞叹，符合古老的价值理解。在中国早期观影的记录中，并没有看到火车驰来而惊吓离座的神话，似乎说明中国观众在区分影像与现实方面如果不高于也绝不低于其西方同人，戏为"奇"的传统观念使得舞台或幕布上的一切与台下的观众现实只见有着清楚的界限。中国人最早拍摄的电影就是戏曲记录，表明电影与戏曲之间的紧密关系，戏曲观念确实影响着中国人对电影的接受。[1]

[1] 另外的问题是中国人从何时开始对电影的记录属性和自然真实属性有自觉意识？这个问题尚无细致的考察，但1903年7月2日《大公报》上一篇文章《再纪活动影戏》记述观影感受如下："此次电光影戏观者皆叹为得未曾有，其间如火车邮站中行客来往纷杂，或上车或下车或由车上往车下运物，其步履其动作一如真人，而且行走时或回首旁观，或掉臂直行，或逢人脱帽为礼，无不活动如生，所欠缺者言语与呼吸耳。又如美军大战斐律宾图，其兵队或起或伏或直置前进或纷纷后退，枪炮齐施浓烟滚滚，其美国旗或舒或卷回旋飘荡，其兵官或来或往，各路指挥，观者一如身临战场，其他如夜半遇鬼、如勇夫斗力、如村女照像、如小孩翻筋斗、如法京风景、如英皇加冕盛会等等。"这里对车站行人具体形态与动作的观察，称其"步履其动作一如真人"，"无不活泼如生"，对战场"浓烟滚滚"和国旗"或舒或卷回旋飘荡"的描写，表明作者认识到了电影真切自然地记录运动的属性。自然真实的记录，成为作者对电影的深刻印象，这是1903年，电影传入中国后六年。

回到本章前面讨论的问题，电影和幻灯在题材内容上有着极大的相似性，因此，作为呈现鲜活西洋景观的电影与展现同样内容的幻灯，在国人的接受中，性质就是比较接近的。这种接受中的一致性也许比西方的情况要更强。1922年，管际安在《影戏输入中国后的变迁》一文中说："影戏是从哪一年输入中国，我不敢乱说。大约又有二三十年了。不过起初来的，都是死片，只能叫作幻灯。现在还有谁愿意请教？当时却算它又新鲜又别致的外国玩意儿，看的人倒也轰动一时。不多时活动影片到了，中国人才觉得幻灯没有什么好玩，大家把欢迎幻灯的热度，移到活动影片上去了。"[1] 这段引文当然是在说电影比幻灯先进，但也明白无误地告诉我们，二者是被看作同一性质的视觉媒介（影戏），只不过幻灯是早期产品，电影则是更先进的技术。事实上，早期电影放映时常夹杂幻灯片、万花筒等他种视觉娱乐，它们通常是作为电影开场的预热或换片的间歇表演。对于早期观众来说，这确实是一种共通而连续的视觉表现。

早期电影观感文章，在描述影片内容和赞叹奇幻逼真的视觉效果之外，也常会对电影的技术与原理进行讨论，这种讨论会进行溯源，将摄影、幻灯等影像技术联系起来。《观美国影戏记》开篇就将电影与中国传统的皮影戏和新式幻灯联系起来。《味莼园观影戏记》的作者则在文中记述自己与精通照相的友人探讨电影原理，提到摄影、跑马镜/快镜等电影出现的技术条件，甚至提到X光，更说出了电影运动感的原理。所谓电影考古学并不新鲜，实际上，时人对此从不疑惑，只是后人患有健忘症。发掘电影前史，并非仅仅是一种科技史的视野，而更蕴藏一种视觉现代性的问题意识。探讨早期电影尤其是电影发生初期的状态，必然无法使用电影成熟时期的经典电影史研究方法，而需更加关注宽泛的电影文化，还原电影尚未成熟、尚未被识别为一种具有长远前途的艺术种类时期的粗糙而杂糅的状态。早期电影尚未发展出经典好莱坞的叙事模式，其神

[1] 管际安：《影戏输入中国后的变迁》，《戏杂志》尝试号，1922年。

奇的艺术能力尚未被全部发现，卢米埃尔兄弟以为他们的新产品很快就会丧失生命力、被人们所厌倦，因此趁新鲜赶快推销，他知道更新鲜的技术——X射线已经出现，以为电影很快就会被取代。在电影诞生初期，人们对它的期待与更早一点的各种视觉玩意儿所激起的期待相比，并不更高，人们对其接受的态度也并非面对一种伟大的艺术。因此，将早期电影还原为一种新式视觉技术、娱乐机巧，由电影史转换问题至现代视觉文化，是更适切的态度与方法。视觉文化研究则具有跨学科、跨媒介的基本属性，在不同性质的媒介与活动中探究共通而根本的视觉性问题。需要讨论的是电影的视觉性问题，询问电影提供给人何种感受，如何作用于现代人，带来何种现代视觉，如何在历史现代性的宏大进程中与各种其他视觉媒介共同参与构造一种视觉的现代性？而回答视觉现代性的问题，共通比差异重要。现代视觉文化当然包含各类视觉媒介，其间的差异在回答现代性这一共同问题时就没那么重要了。这就是所谓的早期电影研究的"现代性与感官文化学派"。[1] 还有对暗箱、幻灯等的研究，也成为近年来英语学界电影史研究的热点[2]，力求实现一种对电影前史的溯源与对现代视觉经验的展开。

在娱乐文化丰富的晚清口岸城市中，早期电影的观众同时是画报读者、公园的游览者和各种新式娱乐活动如赛马、马戏等的参与者，当然同时仍是传统的诗酒文人，不过他的书架上早已摆放了各类西史与新式格致之书，如同《味莼园观影戏记》的那位时髦作者，也如同高官士绅孙宝瑄在《望山庐日记》中记述的日常生活。正是在这种视觉现代性的思路下，本书展开了一种对电影前史的挖掘，如幻灯或他种虚拟影像，展现电影传入中国之前和同时，口岸

[1] 参见 Leo Charney and Vanessa R. Schwartz eds., "Introduction", in *Cinema and the Invention of Modern Life*, University of California Press, 1995。张英进：《阅读早期电影理论：集体感官机制与白话现代主义》，《当代电影》2005年第1期。

[2] 参见 L. Mannoni, *The Great Art of Light and Shadow: Archeology of the Cinema*, Richard Crangle trans., Exeter: The University of Exeter Press, 2000; D. Rossell, *Living Pictures: The Origins of the Movies*, New York: State University of New York Press, 1998。

城市的时髦居民所分享的视觉经验。晚清中国的电影观众并非原始观众，他们已经在幻灯、西洋景等娱乐中培养出了一种接受虚拟影像的美学，而电影的到来，最终将这种虚奇美学推向了顶点。

第十章 影像—媒介：康有为与近代媒介世界观

本章以康有为观普法战争影戏而思考共通感的事件为例，分析物、影像与媒介的关系。康有为记述的几段技术化观视经验，呈现出物—媒介—影像之间的现代性脱域本质。媒介是形象得以形成和传播的物质实践系统，但究其本质，影即为投影，再现即为复制，媒介成为影像的脱域与再域的物质实践。这可以解释米歇尔所力图证明的形象的生命/欲望的问题，因为媒介构成了形象的身体，形象就成为了物/世界本身。所以康有为才会将情感与媒介紧密结合，将桑塔格所思考的"他者痛苦"的问题及古老的"不忍之心"归结为媒介问题——摄影、幻灯、以太。我们借此思考"图像是什么""图像的作用"等重要问题。

一、康有为的媒介世界观：全球、血球、影戏、以太

本书开篇曾引康有为《大同书》中的文字。1898年，康有为流亡日本，继续进行著书与政治活动，《大同书》的集中撰写与最终成书便发生在此时与随后的海外流亡时间（1898—1902年），但其基本思想与观念则在更早的万木草堂时期（1884年）已经开始形成。[1]

[1]《大同书》的成书过程学界一直有不同意见，这里以通行意见为准。

此书《绪言》开篇阐释"人有不忍之心",设立了一个宏大而又精微的世界观。

> 康有为生于大地之上,为英帝印度之岁,传少农知县府君及劳太夫人之种体者,吾地二十六周于日有余矣。当大地凝结百数十万年之后,幸远过大鸟大兽之期,际开辟文明之运。居于赤道北温带之地,国于昆仑西南、带江河、临大平海之中华,游学于南海滨之百粤都会曰羊城,乡于四樵山之北曰银塘,得氏于周文王之子曰康叔,为士人者十三世,盖积中国羲、农、黄帝、尧、舜、禹、汤、文王、周公、孔子及汉、唐、宋、明五千年之文明而尽吸饮之。又当大地之交通,万国之并会,荟东西诸哲之心肝精英而酣饫之,神游于诸天之外,想入于血轮之中,于时登白云山摩星岭之巅,荡荡乎其骛于八极也。[1]

这里,全球世界、文明历史与个体生命,乃至血轮(白细胞)[2]被放置在一起,近代以来空间的全球化意识与显微科学视野中的人体构造被结合在一起,至宏阔至精微,康有为的世界观囊括"诸天之外"与"血轮之中"。无论是全球地理意识,还是微观人体世界,这里都显示出一种视觉性,因为无论是星球还是血球,都是望远与显微等现代性技术化观视的视野。

[1] 康有为:《大同书》,沈阳:辽宁人民出版社1994年版,第1—2页。
[2] 本书前章已经分析过细菌、白细胞等医学知识在近代所具有的民族国家斗争的比喻意义。19世纪末20世纪初西方医学关于细菌、白细胞、免疫系统等的知识广泛被中国知识分子如陈独秀、胡适等接受,并与民族国家这一范畴形成比喻关系。白细胞等人体免疫系统抵抗外来的细菌侵入,正如民族国家抵抗外来的侵略;新鲜的血液更替腐败的细胞,正如新的青年对于国家的意义。Larissa N. Heinrich, *The Afterlife of Images: Translating the Pathological Body between China and the West*, Durham and London, Duke University Press, 2008, pp. 151-156. Bridie Jane Andrews, *The Making of Modern Chinese Medicine, 1895-1937*, PhD dissertation, University of Cambridge, 1996. Carlos Rojas, "Of Canons and Cannibalism: A Psycho Immunological Reading of '*Diary of a Madman*'", *Modern Chinese Literature and Culture*, 2011 Spring, pp. 47-72.

康有为确实是对视觉现代性有充分自觉意识的人，本书第六章讨论过其大同思想与显微镜这一视觉装置之间的密切联系。康有为将显微镜的微观世界与佛老的传统观念如齐物论等结合在一起，形成一种相对主义的世界观。显微世界、"电机光线"，新的技术和媒介昭示出一个以往未见的世界，原本空无的空间由新的传媒介质填满，无限的信息、影像、感知（perception）、情动（affect）在其中涌动，世界与人类有所沟通。这一对影像与媒介的敏锐感受，在《大同书》中还有更明晰的表述。

在构筑了一个宏阔而精微的世界图景之后，康有为开始描述世界与人类的各种苦难。战争、女人、孩子、疾病、贫苦……"盖全世界皆忧患之世也……，苍苍者天，抟抟者地，不过一场大杀场大牢狱而已。"

> 康子凄楚伤怀，日月噫欷，不绝于心。何为感我如是哉？是何朕欤？吾自为身，彼身自困苦，与我无关，而恻恻沈详，行忧坐念，若是者何哉？是其为觉耶非欤？使我无知无觉，则草木妖妖，杀斩不知，而何有于他物为？我果有觉耶？则今诸星人种之争国，其百千万亿于白起之坑长平卒四十万，项羽之坑新安卒二十万者，不可胜数也，而我何为不干感怆于予心哉？
>
> 且俾士麦之火烧法师丹也，我年已十余，未有所哀感也，及观影戏，则尸横草木，火焚室屋，而愯然动矣。非我无觉，患我不见也。夫见见觉觉者，凄凄形声于彼，传送于目耳，冲触于魂气，凄凄怆怆，袭我之阳，冥冥岑岑，入我之阴，犹犹然而不能自已者，其何朕耶？其欧人所谓以太耶？其古所谓不忍之心耶？其人人皆有此不忍之心耶？宁我独有耶？而我何为深深感朕？[1]

在这段话中，康有为先提出了一个"我为何可以感受到他人的痛苦"

[1] 康有为：《大同书》，沈阳：辽宁人民出版社1994年版，第3页。

的问题,"吾自为身,彼身自困苦,与我无关,而恻恻沈详,行忧坐念,若是者何哉?"人无法与他人沟通肉体感受,但为何依然会体会到他人的痛苦?康有为给出的答案是人有"觉",即一种"不忍之心"。但这种"觉"与"不忍之心"是有条件的,它们与视觉相关,"觉"源自"见"。康有为叙述普法战争并没有让十余岁的自己产生哀感,直到观看了一场展现"尸横草木,火焚室屋"的普鲁士攻占色当的"影戏"(应当为摄影或绘画的幻灯展示),才感到巨大的冲击。"非我无觉,患我不见也。"他描述这种震惊效果甚至从耳目而至于魂气、阴阳内心。

康有为思考人类社会,从共通感走向政治乌托邦,一方面复苏古之"不忍之心"与"大同世界",另一方面则赋予这种思想、感受和治理策略等虚事以现代科学或物质层面的基础,比如新式视觉技术和西方近代物理概念的物质"以太"(Ether)。无论是幻灯还是以太,在康有为这里,都被理解为一种传播图像,进而传递情感、激发共情、形成情感共同体的媒介。在这样的基础之上,康有为开始思考人心相通的条件、不忍之心的基础与大同世界的可能。

文字直接将幻灯所形成的影像与一种古老而又新近的物理概念"以太"相联系,这反映出康有为的一种独特的媒介世界观,即影像同以太、气、光、光波、电、无线电、声波等一样,是填充于世界空间的特殊物质,其为物质,而又不可见,只有当它获得一个"身体"(body)时才外化显现出来(比如在幕布上投影,在纸张上画出波动线条),将这种特殊的物质称为传播介质最为合适。在康有为的大同世界图景中,包含着一种独特的媒介世界观,这种世界大同的想象,首先表现为一种物质媒介的沟通,无论其为气,还是以太,或者影像,媒介将彼此隔断的身体相通,那基于身体的痛感或快感才得以沟通,同情、共通感建立在身体与沟通身体的媒介基础上,这是情动的本质。

> 康子乃曰:若无吾身耶,吾何有知而何有亲?吾既有身,则与并身之所通气于天,通质于地,通息于人者,其能绝乎?其不能绝乎?其能绝也,抽刀可断水也;其不能绝也,则如气之塞于

空而无不有也,如电之行于气而无不通也……孔子曰:地载神气,神气风霆,风霆流形,庶物露生。神者有知之电也,光电能无所不传,神气能无所不感……无物无电,无物无神。夫神者知气也,魂知也,精爽也,灵明也,明德也。数者异名而同实。有觉知则有吸摄。磁石犹然,何况于人。不忍者,吸摄之力也。

这里康有为说得非常明确,身体是感知与情动的条件,而不同的身体之间依靠媒介进行沟通,如气、电、光,还有以太和影像。康有为明确说,仁、神、电、光、以太、气等,"数者异名而同实",都是传播与沟通的媒介。在《孟子微》(1901年)中,他也明确指出,"不忍人之心,仁也,电也,以太也,人人皆有之,故谓人性皆善。"[1] 康有为给感应他者痛苦的问题以一个物质媒介性的回答,媒介沟通人类,作为一种情动媒介,不只传递信息和形象,还可以传递身体感知,人与人之间的"觉知"与"不忍"仿佛"吸摄",是必然发生的。这样,康为自己的大同世界与人类共通感信念奠立了一种带有科学性、物质性和观念性的媒介基石。

我们今天似乎难以接受这样的媒介世界观了,而媒介考古学则建议我们以一种新的态度来对待历史上的种种边缘的、被遗忘的媒介想象与实践。"以太"在西方是个古老的概念,古希腊这一词语主要表示天空、空气等,在19世纪随着光学和电学等物理科学的进展,尤其是光波、电磁场等理论的出现,以太概念复兴,被理解为是传播光和电的媒介,具有物质性,却又看不见摸不着,充塞于空间之内。后来由于相对论与量子力学的确立,以太论逐渐被抛弃。这一概念在19世纪中叶传入中国,迅速在知识界获得广泛传播与认可,并成为近代政治哲学中的重要内容。

谭嗣同是对以太说最具兴趣的人,在《仁学》(1897年)和《以太说》(1898年)中,他对这一概念做了独特而充分的阐发。与康有

[1] 康有为:《孟子微》,北京:中华书局1987年版,第9页。

为类似，谭嗣同也将以太与儒、道的"气"概念结合起来，并连通光、电等物理学进展，由此将西方近代科学、基督教观念、儒家思想与佛学观念熔于一炉。[1] 在《仁学》中，谭嗣同说：

> 遍法界、虚空界、众生界，有至大至精微，无所不谬粘、不贯洽、不笑络而充满之一物焉，目不得而色，耳不得而声，口鼻不得而嗅味，无以名之，名之曰以太。其显于用也，孔谓之仁，谓之无，谓之性；墨谓之兼爱；佛谓之性诲，谓之慈悲；耶谓之灵魂，谓之爱人如己，视敌如友；格致家谓之爱力、吸力，咸是物也。法界由是生，虚空由是立，众生由是出。夫人之至切近者莫如身，身之骨二百有奇，其筋肉血脉脏腑又若干有奇。所以成是而粘砌是不使散去者，曰惟以太。由一身而有夫妇，有父子，有兄弟，有君臣朋友；由一身而有家，有国，有天下，而相维系不散去者，曰惟以太。[2]

谭嗣同用以太来说明一切自然现象、精神现象和社会现象，把整个世界建立在以太基础之上。以太是世界万物的最小单位，也是世界万物维系在一起的基本动力。从人的血肉身体，到家国集体的聚合，乃至地球、太阳系、银河系以及大千世界，甚至一滴水、一微尘乃至微生物，都是以太的组织和吸引力作用的结果。在1898年发表于《湘报》的《以太说》一文中，谭嗣同更为详细地解释并重申了以太对于宇宙万物的主宰作用，他声称，大自地球、小至微生物都离不开以太的维系和主宰，由此将以太说成是力背后的力，最终使作为力之力的以太

[1] 关于谭嗣同的仁学和以太学说思想，参见魏义霞的系列研究：《从以太与仁的关系看谭嗣同哲学的性质》，《求是学刊》2017年第5期。《论谭嗣同的以太说》，《福建师范大学学报（哲学社会科学版）》2017年第2期。《平等与自然科学——以康有为、谭嗣同的思想为中心》，《哲学研究》2010年第7期。

[2] 谭嗣同：《仁学——谭嗣同集》，加润国选注，沈阳：辽宁人民出版社1994年版，第10页。

成为整个宇宙的真正主宰。[1]于是,谭嗣同将以太与孔子之"仁"、墨家之"兼爱"、佛教之"慈悲"、基督教之"灵魂""博爱"、科学的"引力"等概念联通起来,以太成为兼具物质性和精神性的重要本源性概念。这一概念之所以具有如此的阐释空间,是由于其媒介性的本质。以太是联通、吸引、统摄、沟通的"媒介物",在其基础上,人、社会、自然与世界万物得以构成,并相通、相互作用。

1928年,科普刊物《学生杂志》刊登《物质与以太的关系》长文,基本是谭嗣同以太说的通俗解说版。"不是同在一处的物质,要能互相发生动作,空间必须有一种媒介物,来传递这种动作,……所需要的只是空间的以太。"宇宙引力就是以太作用的表现。"没有以太,宇宙间的物质必不能联系起来",就像磁石吸引铁质的作用。更进一步,物质与精神的沟通也源自以太的作用。"生命与精神并不直接联属于物质,但是借着以太与物质间接联系,生命与精神最初所附丽的就是以太,不过我们的感官并不能觉察以太,只有一部分以太与另一部分改变了的以太——我们叫作物质——相联属的时候,我们才能感觉到。""精神与物质之间的连锁是什么呢?这个连锁就是以太。"[2]此文明确称"以太媒介物",认为以太就是"连接各物质质点的媒介物"。在谭嗣同那里,以太的媒介属性也是开宗明义的。"仁以通为第一义。以太也,电也,心力也,皆指出所以通之具。"[3]"仁"的本质是"通",而以太、电、心力都是实现"通"的工具。而"通",沟通、共通、连通,正是媒介的基本属性。非常明确,在以康谭为代表的中国第一代启蒙知识分子那里,以太是一种沟通性的媒介,是社会凝聚力的物质基础和哲学本原,能够传递遥远时空的思想、形象乃至身体感受,从而形成一种共通的社会与组织。更重要的

[1] 魏义霞:《论谭嗣同的以太说》,《福建师范大学学报(哲学社会科学版)》2017年第2期。
[2] 邵子枫:《物质与以太的关系》,《学生杂志》1928年第15卷第4期。
[3] 谭嗣同:《仁学——谭嗣同集》,加润国选注,沈阳:辽宁人民出版社1994年版,第7页。

是，这种媒介物具有"力"的能量，并进一步将以太说成是宇宙间"司其动""使其荡""为其传""主其牵""令其引"和"任其吸"的力量。[1]"引力""吸摄"是具体说明以太作用时的常用词语。这里可见，康有为、谭嗣同对媒介的理解与运动、变化息息相关，因而与其维新变法思想相联系。在近代知识分子的媒介世界观中，媒介被理解为动词，媒介不仅仅是个中介物，更是整个中介、联通、聚合的动态实践过程，这是作为 mediation 的媒介观念。而"通之象为平等"[2]，人类相通，平等、大同的集群社会才有可能。在近代中国，以太从来不是单纯的科学概念，而是一种具有动能的媒介，具有强烈的伦理和政治意味，成为一种潜在的社会力量与道德力量。

包卫红将这种沟通身体和情感的媒介称为"情动媒介"，而最有效的情动媒介莫过于影像。前引康有为的文字做了这种连接，将以太和幻灯影像联系在一起，而1940年代的一篇电影理论文章也做了类似的比拟。包卫红曾分析李丽水1941年发表于《电影纪事报》上的一篇文章《电影无限大》。作者认为电影是一种无极限的媒介，它超越了之前的所有媒介以及之后的任何艺术的极限。因为电影本身具有一种特殊的"能"，这种"能"可以在时间和空间中放射、广播，以至超越任何界线。"电影有一个巨大的身体（指它的活动领域）存在于茫茫的无极，……和茫茫无极的以太结合在一起"，"电影是一种以地球为出发点运动于无限领域中的艺术"——"空中的波动艺术"。李丽水设想电影是一种即时传播和共时扩散的技术，一种情动媒介（medium of affect）。她将无线技术理解为是超越了任何一种单一的物质技术，使我们可以更好地理解影像放映和人类的银幕经验。她强调"电影能在同一的时间里放映到不同的空间里去"，"这就是电影的同时性和无限性"。同时，"人类有着共同的心灵，也有着共同的爱和恨，愤怒和悲戚的感情，这就是电影无限大的一个主要基点"。通过电影连续不断的

[1] 谭嗣同：《以太说》，《湘报》1898年第53号。
[2] 谭嗣同：《仁学——谭嗣同集》，加润国选注，沈阳：辽宁人民出版社1994年版，第7页。

传播，以情感做基础，语言的极限将会被突破，最后，电影不仅会成为"全国性的大众语"，而且也会是"全世界性的大众语"。李丽水关注传播的力量和人类共通的情感，认为这是电影无限的能力。[1]

而我们知道，在更早的时候，康有为已经明确将以太与影像放映联系在一起了。这种媒介世界观、这种奇怪的认识与想象，需要被理解吗？被理解是仅作为一种偶然出现随即被放弃的历史之物，还是它具有一种值得理解的另类可能？康有为的、谭嗣同的、李丽水的，他们的经验、感受和判断有什么意义？在我看来，这种被遗忘的媒介世界观也许提供了一种理解图像作用的思路。康有为为什么说"觉"来自"见"呢？看见是什么呢？为什么看见就可以感受了呢？下面我们借此思考米歇尔提出的"图像的欲望""图像是什么""图像的作用如何产生"等问题。关于以太的媒介想象启发我们这样思考，影像作为物的传播媒介，实现了物的脱域与再域，投影将遥远事物的形象传递到目前，以一种特殊的方式获得了一个"身体"，重新具有"生命"。影像感人，因为它像以太一样可以实现身体之间的沟通，它是物的新身体，尽管以一种"缺席的在场"的方式出现，但"知觉的激情"是真实的。所以，"看见"是重要的，看见的是影像，同时也是再域化的身体，所以特别能够引发情动。这似乎可以解释图像的神秘力量，那种无法区分形象与实体的于今仍在的前现代图像崇拜，在图像作为媒介可以连通身体这种理解之下，似乎可以得到一些解释。

二、影的考古：脱域与再域

康有为看到的到底是什么呢？普法战争发生于1870—1871年间，对于欧洲政治与地理格局影响深远，对于中国来说，这场战争主要由于王韬的《普法战记》而在知识群体中产生广泛影响，王韬在《循环

[1] 包卫红等：《"空中的波动艺术"——电影、以太和战时重庆的电影宣传理论》，《当代电影》2016年第8期。

日报》上连载战争报道，随后被《申报》等大陆主流报刊广泛转载。按照康有为的自述，彼时他十二三岁，对此并无感觉，直到思考大同书思想时期（1884年前后），看到表现火烧色当的影戏，而深受触动。康有为看到的是什么呢？没有明确的记录，我们只能根据当时的图像环境与媒介环境进行想象。作为一场近代战争，彼时新闻画报已经很成熟，摄影也有了广泛的应用，普法战争留下丰富的图像资料，包括画报图像和摄影照片，比如盖蒂（Getty）图像库中的相关图像。彼时摄影技术条件有限，战地摄影主要停留在对事前事后的静态的场面的记录，而难以对战场本身进行捕捉。但即便如此，看到分享对象真实性的光影凝结成的影像，整装待发的士兵与武器、火焚之后的房屋建筑，还是让人深感触动。康有为看到的是新闻绘画还是摄影的幻灯放映，我们不得而知，我愿意相信是二者都有，这里真正重要的是幻灯这一投影装置。

上一章已经对幻灯这种视觉技术做过分析。幻灯放映带来了与传统中国的戏曲、皮影戏等不同的新的视觉体验。它依靠机器、环境黑暗、影像硕大逼真、快速变换，让人有身处幻境之感。康有为说"憯然动矣"，"凄凄形声于彼，传送于目耳，冲触于魂气，凄凄怆怆，袭我之阳，冥冥岑岑，入我之阴，犹犹然而不能自已者。"这种强烈的感受，是建立于"身历其境"的真实感与"变化奇异"的震惊感基础上的。

影戏、影灯、影画、摄影、电影……在中国视觉文化中，"影"成为表达某种视觉性的最主要的词根。幻灯和电影被归属于影戏传统，表明中国观众对这两种影像性质的基本认识——它们是一种不同于有物质载体之图像的虚拟的视觉，即虚拟影像。1980年代，中国电影史学者重提"影戏"概念，将"影戏论"视为中国民族电影理论的特性。[1] 由此，将电影与皮影戏、京剧等民族艺术形式联系

[1] 如钟大丰：《论"影戏"》，《北京电影学院学报》1985年第2期。陈犀禾：《中国电影美学的再认识——评〈影戏剧本作法〉》，《当代电影》1986年第1期。

起来,并由对"影戏"之"戏"的侧重,判断中国电影创作遵从于对戏剧的理解,以戏剧性为主要追求。"在中国初期的电影工作者看来,电影既不是对自然的简单摹写,也不是与内容无关的纯学术游戏,而认为它是一种戏剧。"[1]也许此种戏剧说符合1930年代之后中国电影创作与接受的状况,但若对应早期电影的放映与接受状况,则无法契合。在我看来,中国早期观众将电影纳入影戏传统,并非对电影戏剧性的认同,而更在于对"影"的识别,是将电影放入"影"之表演与展示的文化实践传统中,由此建立电影与皮影戏、幻灯等中国"影"之传统的联系。影戏、影灯、影画、摄影、电影……一系列词语的选择,鲜明体现出中国人对一系列现代视觉媒介技术的"影"之属性的认识。正如叶月瑜所说:"若是留意'影戏'这词语的前半部分,即'影'一字所投射出来的光晕,我们可以把'影'置放在电影设置(cinema dispositif)的结构中,把眼光放在电影机器(拍摄、制作和放映)所制定的观赏条件、氛围与收视等要件上,从而衍生出另一种电影文化景观。"[2]我们需要另一个方向的想象,在这个方向上对"影"进行考古,尝试理解作为光学知识、媒介技术、艺术表演、影像呈现与感知经验的"影"。

"影"不是物,尽管可以与物逼肖,却并不具有实体。幻灯和电影的视觉,正是此种"影"的虚拟性,其被观赏的图像并不具有物质载体,其所再现的对象并不在那里,本质是缺席的,这是幻灯影像与电影影像的根本一致之处,即虚拟影。幻灯和电影银幕上的种种奇幻影像灼人耳目,但灯光一亮而万物皆消,是一种虚拟影像,在这一点上,根本不同于传统的绘画、戏剧等视觉活动。虚拟影像与传统图像之间的差别,类似于米歇尔"图像理论"对image(影像)和picture(图像)所做的区分。在米歇尔那里,image涵盖极广,包含绘画形象、光学形象、感知形象、精神形象、语言形象等,既指物理

[1] 钟大丰:《论"影戏"》,《北京电影学院学报》1985年第2期。
[2] 叶月瑜:《演绎"影戏":华语电影系谱与早期香港电影》,收于叶月瑜、冯筱才、刘辉编:《走出上海:早期电影的另类景观》,北京:北京大学出版社2016年版,第52页。

性的客体，又指精神性的、想象性的形象，包括梦中、记忆中、感知中的视觉性内容。而 picture 则指一幅画、一尊雕塑、一张照片等有可感的材料性和物质性的图片。影像（image）是光学或意识的产物，没有物质性，同时，同一个影像可由不同的媒介呈现，获得不同的物质载体，而形成不同的图像。图像就是影像加上它的载体。虚拟影像概念用虚拟（virtual）一词进一步强调了影像（image）与图像（picture）之间的区别。幻灯与电影作为现代虚拟影像，其本质正在于实现了物、影像与媒介之间的脱域（deterritorialize）与再域（reterritorialize）。

无论在中国还是西方，关于"影像"都有丰富的思考传统。不透明的物体在光的作用下会产生影子，这是最早的形象生产，事物自动性地产生自己的形象，复制自身，无须人手的中介。在西方，人们对事物影子进行描绘被认为是绘画的起源。人类有着再现事物的深刻心理需求，从柏拉图开始，艺术就被看作对世界的模仿，同镜中影像、水中倒影一样，艺术再现/复制（represent）真实事物为虚假的形象。[1] 于是，绘画成为人类再现事物形象的主要方式。而对形象、图像、影像之自动性、机械性的生成，则是人类再现心理的长久需求，人们希望摆脱手的中介，让事物直接复制自身为形象，于是小孔成像、暗箱、明箱、面屏（velo）等光学乃至数学的原理和装置被发现或发明。通过小孔、窗格或镜头，事物自动生成出自己的影像（image）。物在自己身上榨取出一个副本，此分身实现了物的脱域，将事物从特定空间中解放出来。这里，我们把再现/复制理解为传播，把影像理解为媒介。按照皮尔斯所划分的三种符号类型，此影像既是图像（icon），又是索引（index），即它不仅与事物相像，更与事物有物理性相关。不过也因此，尽管带来了物的脱域，但影像无法根本性地脱离物而存在，物离影消。因此，如何通过某种媒介将影像保存下来，成为 19 世纪各种实验发明的重心。最终，化学的进展

[1] 柏拉图：《理想国》第十卷，北京：商务印书馆 2003 年版，第 387—409 页。

与光学的进展相结合，人们发现了合适的显影材料，找到了一种媒介，实现了影像的保存，形成一张照片（picture），这就是摄影的出现。Picture 将 image 再域化，赋予其一个身体，进而实现了影像与物的分离。而当幻灯和电影在幕布上进行投射放映，经由镜头的中介，image 再次从图像和胶片（picture/film）中释放出来，形成被放映的虚拟影像。但这一影像终也需要一个媒介身体——银幕，才会使自己可见。人们观看"光怪陆离、一瞬万变"的虚拟影像，"影"脱离了物，在另外的时空显影于陌生人的眼前。终于，事物之影像脱离了物，获得了自由的传播，物不可移动（或者说移动的成本比较高），其影则可以自由流通，传播物的形象。如前引幻灯观感所称："英德法美日本等处京都即沿途名胜地方，如在目前，不啻身历其境。"[1]

这样，在幻灯和电影的虚拟影像中，物与影的关系形成了一种"缺席的在场"[2]。这是影像的悖论，也是麦茨电影符号学理论的根本。电影是"想象的能指"，是在场与不在场的奇妙混合。电影尽管具有最细致的真实，却是银幕上的虚拟影像，真实的演员与事物已经不在场，在场的是它们的影像/分身。"它所包含的知觉活动是真实的（电影不是幻觉），但是，那被知觉的并不是真实的物体，而是在一种新式镜子中所展现出来的它的影子、它的虚像、它的幽灵、它的复制品。"所以，电影就是能指本身。[3]

经由百余年的发展，我们对现代影像的理解已经不太倾向于还原其作为"影"的一面。"影"的传统似乎被遗忘。而在中国传统思想与视觉文化中，对于"影"的认识和表现是很丰富的。一方面是思想观念中，影之虚幻性特别与禅宗佛学相互发明；另一方面，中国传统的光学知识对于影有很充分的认识，并形成了丰富的视觉文化实

[1]《影戏助赈》广告，《申报》1885 年 11 月 23 日。
[2] Hans Belting, *An Anthropology of Images: Picture, Medium, Body*, Thomas Dunlap trans., Princeton: Princeton University Press, 2011, p. 6.
[3] 麦茨：《想象的能指》，载吴琼编：《凝视的快感：电影文本的精神分析》，北京：中国人民大学出版社 2005 年版，第 36 页。

践。尽管与西方模仿论的主导不同，但中国绘画同样形成了对影的理解与运用。郑板桥"依影画竹"，类似于西方绘画起源的神话，他在《画竹》中写道："凡吾画竹，无所师承，多得于纸窗粉壁日光月影中可。"明代徐渭也曾提到，"万物贵取影，写竹更宜然。"日光月影下，竹子投影于纸窗粉壁，特别符合传统中国水墨的形象和气韵。这也启发了当代艺术家徐冰的系列装置作品《背后的故事》，用光使稻草、塑料等现成物在毛玻璃上投影出形象，正面看就仿佛是传统中国水墨画，徐冰将之称为"光的绘画"。尽管光影效果基本并不存在于中国古代绘画的画面之中，但物与其影之符号关系（既是图像［icon］又是索引［index］）在画家"师法自然"的观念中被理解，影作为物象的体现，又特别与水墨媒材效果相一致。同时，另一方面，中国传统的影观念主要是将影与物影传播、影像放映相联系。从墨子对影和小孔成像等光学现象的理解开始，到沈括、徐光启等对光学知识的发展，中国古典科学形成了悠久而独特的光学知识和视觉理解。尤其是基于对小孔成像、投影等的认识，中国形成了对图像投影及影像移动与传播的充分理解和应用，成为光学媒介发展的先驱。17世纪中叶欧洲博学家惠更斯和基歇尔（Athanasius Kircher）发明幻灯的过程，实实在在受到了中国光学知识和设备的启发，此后，影像移动和投影设备在欧洲宣扬开来。也是在此时，中国和欧洲两种光学知识和视觉理解开始相互作用。[1]而后，西式幻灯传入中国，加入了中国人的图像投影、影像放映的媒介与实践之中，广受欢迎。事实上，中国源远流长、蔚为大观的影戏传统其本质仍为投影。

在这样的"影"之文化传统中，近代中国人特别感叹幻灯和电影这类现代虚拟影像实现了影的脱域。与传统影戏不同，影与物分离，遥远时空之物的影像，现在可以展现于目前，各种域外风光人物纷至沓来，令人目不暇接，但观者又很清楚其为虚影。"虚拟影像"与

[1] 此段关于中西光学知识关系的论述，参考了Jennifer Purtle在第34届世界艺术史大会上发表的论文"Optical Media in Postglobal Perspective"。

"缺席的在场"之属性,在早期中国影像经验中格外突出。《味莼园观影戏记》的作者在观影结束后与精通摄影的友人探讨电影原理,首先提到此影戏的发明者爱迪生曾发明留声机,可以记录声音,如今又发明电影记录运动影像,之后开始讨论摄影和电影对于"影"的发展:

> 大凡照相之法,影之可留者,皆其有形者也,影附形而成,形随身去,而影不去斯,已奇已如,谓影在而形身俱在,影留而形身常留,是不奇而又奇乎。照相之时,人而具有五官则影中犹是五官也,人而具有四体则影中犹是四体也,固形而怒者,影亦勃然奋然,形而喜者,影亦怡然焕然,形而悲者,影亦愀然黯然,必凝静不动而后可以须眉毕现,宛如其人神妙。至于行动俯仰,伸缩转侧,其已奇已如。谓前日一举动之影即今日一举动之影,今日一举动之影即他日一举动之影也,是不奇而又奇乎?此与小影放作大影,一影化作无数影,更得入室之奥矣。[1]

作者慨叹摄影使得物去而影留,这很奇巧(形随身去,而影不去斯,已奇已如),不过更奇巧的是由于影被保存下来,物的形象就永远存留下来(影在而形身俱在,影留而形身常留,是不奇而又奇乎);照相做到了影与物的精准对应,甚至包括了物之运动,这很奇巧,但更加奇巧的是,电影使得过去的运动之物被记录下来,是对已逝的时间和运动的保留(前日一举动之影即今日一举动之影,今日一举动之影即他日一举动之影也,是不奇而又奇乎)。在这里,作者对摄影和电影特性的理解,更强调的是影对物的留存,影实现了物的脱域,虚拟影像展现"缺席的在场"。在新的媒介中,经由幻灯和电影的投射放映,影被释放出来,其所指涉的物复现,这让传统影戏经验中的晚清观众无限感佩。随后作者还提到了跑马镜和X光,并以致用观念指出,凭借记忆与复现,这些现代影像媒介可以为国家政治和家庭纪念

[1]《味莼园观影戏记》(续前稿),《新闻报》1897年6月13日。

服务。克拉考尔与巴的电影理论确认电影的记录性，"物质现实的复原"是电影的本性。不只于电影，人类现代媒介的全部追求就在于对信息、图像、声音、影像实现自动性的生产、存储与传播，从古登堡印刷术、暗箱、幻灯到打字机、摄影、留声机、电影，从光学、声学到书写，人最终变成从制作信息与图像的手工者变成自动媒介的操作者。[1]

影像之复现带来复杂的知觉感受。在《味莼园观影戏记》的最后，作者发出如下慨叹："夫戏，幻也，影亦幻也，影戏而能以幻为真，技也，而进于道矣。"前引材料描述的虚幻观感与此类似，观者慨叹眼前景象变幻迷离，既是"逼视皆真"，又是"幻中之幻"，这种真—幻的悖论正是虚拟影像之"缺席的在场""知觉的激情"的魅力。"以幻为真"概括出了早期观众对于电影之媒介特性及其所带来的视觉特性的感知，无论在中国还是西方，这都是早期电影观众感官经验的核心。冈宁曾经解构了电影第一次放映时的神话——观众面对卢米埃尔电影迎面疾驰的火车而惊吓离座，这种震惊并非是早期观众误将影像当作实物，而是来源于如此灵动逼真的电影媒介本身。[2] 媒介是作用于人之感知的装置，"以幻为真"，并不是观众无法分辨真与幻，而是现代虚拟影像的媒介属性，观者的震惊与惊叹，恰恰是源于充分知觉于这种幻与真、缺席与在场的辩证关系，观众知道这是虚幻的影像，但却如此真正地相信、真实地感受、充分地知觉于此种幻影，这正是"知觉的激情"，也是康有为为何会"憬然动矣"。

经由媒介的操作，无论其为小孔还是镜头，影像得以形成和传播。米歇尔说，媒介是形象得以形成和传播的物质实践系统，而"形成"其实也是"传播"，我们可以把形象的形成理解为形象从物身上

[1] 基特勒：《留声机、电影、打字机》，邢春丽译，上海：复旦大学出版社2017年版。参见吕黎：《"打字机"的前世今生——2017年媒介考古学著作举隅》，《中国图书评论》2018年第2期。

[2] Tom Gunning, "An Aesthetics of Astonishment: Early Film and the (In) Credulous Spectator", *Art & Text* 1989, no. 34.

脱域出来，再域化到另外的媒介身上。同时，"媒介的内容不过是另一种媒介"，所以影像也是物的传播媒介，它实现了物的脱域与再域，投影将遥远事物的形象传递到眼前。这一系列的媒介实践、脱域再域的游戏，最终使得观者的虚拟影像银幕经验，不同于任何传统的视觉感知。最终是一个新的物像身体，影像加媒介所形成的对象，具有物质性又不具有物质性，这是一个脱域又再域后的"身体"，重新具有"生命"，所以影像才像以太一样，仿佛是流动、充溢的介质，可以实现身体之间的沟通。

贝尔廷的图像人类学就建立在对图像—媒介—身体三者之间关系的分析基础上，他认为媒介使得形象可见，绘画、照片、银幕等媒介就仿佛是图像的身体，即使是精神形象也需要人的头脑身体作为媒介。图像的媒介性涉及双重的身体指涉。首先，是观者身体的想象力把图像从它的媒介中抽取激活出来，毕竟不是媒介而是观众在其自身内部生成图像。其次，我们将媒介设想为一种虚拟的身体。"图像总是指向身体，占据身体的位置，当身体缺席时，就会出现一种在场，这就是图像。缺席和在场在图像中可以重演身体经验（另一个身体的可见性，以及在缺乏可见性时希望看到一个图像替代品的愿望），但却不能要求对符号作出这种反应。""媒介的概念补充了图像与身体的概念。……媒介帮助我们认识到，图像既不等同于有生命的身体也不等同于无生命的物体。""图像具有脸的一些特征，如表情和目光。它们可以反过来看我们，而符号则不能。在图像中存在着生命与媒介之间的两歧性。这种两歧性与符号的可解读性形成了区别，并且需要我们进行激活。两歧性也意味着图像与身体世界之间的边界是开放的。而符号和意义之间，也即指涉与指涉对象之间的界限是截然分明的。"[1]只有理解了现代影像之虚拟性与身体性之间的悖论，才能解释它为何会具有强大的力量和作用，它是物的新身体，所以才会有图像

[1] Hans Belting, *An Anthropology of Images: Picture, Medium, Body*, Chapter 1&4, trans. by Thomas Dunlap, Princeton University Press, 2011, pp. 11, 17-18.

崇拜或者反图像崇拜，所以面对一张早期照片，本雅明称为"光晕的最后散发"，巴特称为人物发出的小小幻影，康有为称"由见而觉"，《味莼园观影戏记》的作者称"影留而形身常留"。摄影电影等虚拟影像既是 icon 也是 index，其真实性来自与对象物的肖似，更来自其分享对象的真实性，即其真实性来自一种身体性。因此，形象总是具有一种 uncanny 的诡异力量，形象具有身体性，观者"以幻为真"（同时更知道幻非真），并非是无法区分实体与形象的原始思维，而是形象的本质。在新与旧、陌生与熟悉之间，uncanny 经常在主体内部引起一种认知混乱。如，怀疑"是否显然有生命的人真的活着，或者反过来说，是否无生命的物体事实上可能活着"[1]，另外，"当想象与现实的分界消失的时候，当我们一直以为是想象中的某物突然变为我们面前现实中的东西的时候，或者当一个符号发挥了它所象征的东西的全部功能的时候，uncanny 的可怖之感就很容易产生了。"[2]仿真娃娃、蜡像等给人带来的不正是一种生命的复制品等同于生命的 uncanny 感受吗？但这不是生命图像（biopictures）的新特质，而是图像的本质属性之一。在图像与其对象世界之间，无论是皮尔斯所说的基于 icon 的相似性关系、基于 index 的相关性关系，还是基于 symbol 的约定性关系，图像的双重性注定带来 uncanny 的心理效果。这是图像与实体之间的神秘关系，无法区分图像与实体、认为作用于图像便可作用于实体，这不仅是原始人的迷信认识，而是基本的图像心理。

所以，米歇尔思考图像的欲望问题，回答长久以来困扰人类的图像的双重意识问题，即图像不是活的却好像具有生命，我们相信形象可以影响人。这种对形象的魅化理解在前现代和现代世界同样存在，形象具有生命，就像我们不能用针去扎照片中人的眼睛一样。米

[1] Sigmund Freud, "The 'Uncanny'" [J]. *The Standard Edition of the Complete Psychological Works of Sigmund Freud* [C]. Trans. & Ed. by James Strachey, Vol. XVII, London: Hogarth, 1955: 226.

[2] Sigmund Freud, "The 'Uncanny'" [J]. *The Standard Edition of the Complete Psychological Works of Sigmund Freud* [C]. Trans. & Ed. by James Strachey, Vol. XVII, London: Hogarth, 1955: 244.

歇尔思考"形象何以看上去是活的,并有所求",将之当作一个欲望的而不是意义的或权力的问题提出。这是客体的主体性,物的人性的问题,图像展示物质的和虚拟的身体。它们呈现的不仅是一个表面,而是一张脸,面对观者的一张脸。所以米歇尔复活了古典的对待图像的态度——把图像视为一种磁力和引力,图像的欲望是一种吸引的欲望。康有为和谭嗣同不正是这样说的吗?气—光—电—以太—影像具有一种"吸摄力",正是这种吸力,沟通不同的身体,通约人类感受,通向大同的可能。李丽水不也是这样说的吗?电影无限大,实现同时性传播,成为全球性的语言。这种媒介世界观,并不是随着启蒙、现代化就被扬弃;相反,它让我们正视图像的意义。

三、媒介考古:新与旧的悖论

前文曾讨论过费正清的教学幻灯片,这些印制在玻璃片上的黑白或彩色画面,曾经投影于学生的面前,如今则静静地躺在图书馆的档案库里,再也没机会被释放出来。旧媒介被遗忘,但并没有消亡。在写作这本书之时,我每周在课堂上给学生上课,使用现代电子教学设备,比如电脑、投影和PPT。幕布上投映出电脑生成的数字影像,这些影像不再依赖于物理光学,而是像素,是0和1。在媒介考古学的视野下,古老的影像放映机制被再媒介于当代数字文化之中,旧的新媒介和新的旧媒介,安辨雌雄?

上一章和本章对摄影、幻灯、电影等现代影像媒介进行一种综合性的研究,探究它们作为现代虚拟影像的视觉性。这样一种考察力图对既有的分门别类、界限清晰、进化论式的线性的艺术/媒介/技术的历史叙述进行重新讲述,对人类媒介的历史地层进行考掘,重新理解媒介之间的关系和位置,进而对媒介自身产生新的认识。这正是一种媒介考古学的研究。当我们将电影放置于现代影像的整体媒介环境中,看到电影与幻灯、摄影和其他彼时视觉媒介的共生关系,看到观

众接受的共时性,那么我们对电影的理解就会发生很大变化。电影最初的诞生,并非作为一种全新的艺术形式,而是人类漫长虚拟影像经验的最新表现,来自人对于物与影之间脱域关系的长久需求。晚清中国的影像经验更有助于我们看清这一点,第一批观众将电影放置于人类影像的产生、存留、放映、传播与接受的漫长历史中进行理解。

媒介考古学力图建构一个被压抑、忽略和遗忘的媒介的另类历史,在这种叙述中,媒介的发展并非沿着目的论的进步方向走向一种"完善状态"。相反,死胡同、失败者以及从未付诸实物的发明背后都隐含着重要的故事。[1]媒介考古学注重挖掘和重建已经被埋没的早期大众媒介,那些"死掉的媒介""没有得到采纳的思想","那样一些发明创造,它们在出现不久就又消失掉了,它们一经走入了死胡同就没有再得到进一步的发展"[2],而在这样一种考古式的工作中,探析我们今天媒介环境的根由。这种历史态度,使得媒介考古学以一种特别的方式理解"新"与"旧"的关系,新在旧中产生,旧也是其时的新,媒介并不会真正消失,而是转化、附着、再媒介化为新的媒介,旧媒介一直伴随着新媒介的形成。在媒介考古学的视野中,"新"一层层剥落,仿佛考古学发现的地层,媒介考古将媒介文化视为沉积的、层累的,视其为时间与物质的交叠空间,在这里,过去也许会被突然翻新,而新的技术也会日益迅速地陈旧下去。[3]这种新旧错时错地的并置在类似于藤幡正树(Masaki Fujihata)这样的新媒介艺术家的作品中得到自觉呈现。在藤幡正树的作品中,历史并不是作为单纯的借鉴资源,而是艺术家使他的早期作品与当今的图像和通信技术相遇,这样,旧的作品得到了新的再阐释。

麦克卢汉曾言:"一种媒介的内容是另一种媒介",这句话最好

[1] E.Huhtamo & J. Parikka eds., "Introduction: An Archaeology of Media Archaeology", in *Media Archaeology: Approaches, Applications, and Implications*, Los Angeles: University of California Press, 2011.

[2] 齐林斯基:《媒体考古学》,荣震华译,北京:商务印书馆2006年版,第2页。

[3] J. Parikka, *What is Media Archeology?*, Cambridge: Polity Press, 2012, pp. 2-3.

地描述了媒介之间的新与旧的关系，强调媒介之间的关联、转译和融合。如前所述，杰·博尔特和理查德·格鲁辛提出了"再媒介"（remediation）的概念，将再媒介定义为一种媒介在另一种媒介中的再现。电影正是用这样的方式，将暗箱、摄影、幻灯等过时的媒介叠加、转化为一种更加真切、高效的超级媒介，将对象物仿佛透明般地真实递送到观者眼前。

那么，在这样一种新旧交融、边缘与主流瓦解的历史态度中，该如何寻找叙述的起点？不同于正统媒介史从过去的某种媒介开始，也不同于新媒介研究者从最新的电子媒介开始，媒介考古学倾向于从旧与新的连接点、过去与现在的交界处开始，因此，"媒介考古学是关于过去与未来之书，是过去的未来和未来的过去。"[1]"考古学必须在当下与过去之间上下求索：必须在当下的引导下沿着痕迹进入过去，因此才能理解当下怎样以它的痕迹所表明的方式追随着现在已经失去的起源。"[2]在这种间隙、交界、断裂、连接之处进入，媒介考古学将一种媒介的形成与发展理解为媒介与媒介之间的交融、竞争、转化、吞并之关系，以"间奏"来理解媒介发展，而非"始终"。齐林斯基的著作《视与听：作为历史间奏曲的电影与电视》（1989年）用"间奏"的概念来媒介发展。[3]媒介考古学所描画的历史图景，类似于本雅明的历史哲学。本书第一章讨论过本雅明的"星丛"比喻和"辩证意象"。天空中的星聚合在一起，看起来仿佛一个平整的平面，但实际却包含了巨量的时空差异，星丛形成了时间和空间的奇妙聚合，不同的过去、过去与现在被并置地挤压在一起，"曾在"与"当下"相互照亮，"当下"这一真实时刻赋予"曾在"以意义，相反也是如此，让"曾在"与"当下"在凝固的瞬间发生现实的、辩证的交错。星丛的比喻将时间转换为空间，瓦解了惯常的线性历史。在媒介

[1] J. Parikka, *What is Media Archeology?*, Cambridge: Polity Press, 2012, p. 5.
[2] 张正平：《论手指与物：开场白》，《文学与文化》2016年第3期。
[3] Siegfried Zielinski, *Audiovisions: Cinema and Television as Entr'actes in History*, trans. by Gloria Custance, Amsterdam: Amsterdam University Press, 1999.

考古学所提供的更广阔的视觉和媒体景观中，历史中的媒介仿佛"星丛"，电影这个20世纪最主要的媒介产品不再被惯性地看作一种全新的独立的伟大艺术，并且也不是人类影像的终点，而仅仅被当作一种"间奏"来理解，被当作再媒介来理解。更多样的生产和观看虚拟影像的技术，早于电影出现，并且在电影发明之后仍然存在、流行了很长一段时间。由于诸多媒介考古学的成果，突然之间，那些像电影和摄影这样最广为人知的重要发明，仅仅成为媒介发展变化的一个分支。在这种辩证的错置中，媒介考古学研究者要做的并不是将已知的放置入某种既定框架中，"而是去寻找那些未知的，或在一个完全不同的语境中发现某个已知事物，并将其置于媒介学语境中"。在历时和共时、垂直和水平的运动"之间"穿梭往复，产生传统线性媒介史所无法包容的东西，齐林斯基将之称为"媒介的无考古学"（anarchaeology of media）。[1] 埃尔塞瑟则称之为"退化的诗学"（poetics of obsolescence）。[2]

电影考古学自然成为媒介考古学最重要的部分。电影考古学趋势的形成来源于两股合力。首先是新电影史的研究者。这种研究趋向来源于近三十年来西方早期电影史研究的进展，以汤姆·冈宁、米莲姆·汉森（Miriam Hansen）、玛丽·多恩（Mary Anne Doane）[3]、安妮·弗莱伯格、吉丽娜·布鲁诺等为代表的学者，重新理解好莱坞经典叙事电影之前的美国早期电影，用"吸引力"（attractions）、"震惊"（astonishment）、"白话现代主义"（vernacular modernism）等关键词取代叙事来理解早期电影的内容、视觉性、放映环境与放映制度

[1] 齐林斯基、唐宏峰：《媒介考古学：概念与方法——西格弗里德·齐林斯基访谈》，《电影艺术》2020年第1期。

[2] Thomas Elsaesser, "Media Archaeology as Poetics of Obsolescence", in *Film History as Media Archaeology: Tracking Digital Cinema*, Amsterdam: Amsterdam University Press, 2016.

[3] 参见 Mary Anne Doane, *The Emergence of Cinematic Time: Modernity, Contingency, Archive*, Cambridge & London: Harvard University Press, 2002。

等各个方面。[1] 此种研究注重电影与其他媒介之间的互动关系，在一种更广泛的视觉文化的层面上考察尚在生成过程之中的早期电影，注重考察早期电影与其观众之间的不同于后来时期的崭新关系，注重考察电影作为一种新视觉技术所给早期观众带来的新的视觉经验与感官体验。埃尔塞瑟在《作为媒介考古学的新电影史》一文中这样说：

> 以声音为例，既然默片几乎从未沉默，那么为何留声机的历史没有被列为另一条支线？以及，我们现在将电影理解为多媒体环境的一部分，那么作为不可或缺之技术的电话呢？无线电波、电磁场、航空史又如何呢？我们难道要摒弃巴比奇（Babbage）的差分机、塔尔伯特（Henry Fox-Talbot）的卡罗式照相法（Calotypes），或达盖尔的敏化铜质底片？这些问题本身显示出我们对电影的观念——也许甚至是我们对电影的定义——发生了多大变化……[2]

在这里，作为一种试听媒介的电影远比"电影艺术"要丰富复杂得多。于是，"电影考古学"的称谓在另一种脱胎于这一早期电影研究新范式、同时又更受到媒介考古学影响的具体研究中被固定下来。曼瑙尼（L. Mannoni）、罗塞尔（D. Rossell）等学者集中于对电影生成时期前后的媒介与技术环境进行考察，描画出一幅包括幻灯、立体视镜、走马灯和电影等各式视觉娱乐在内的19世纪下半叶的西方视觉图景。[3] 不

[1] 参见 Tom Gunning, "An Aesthetics of Astonishment: Early Film and the (In) Credulous Spectator", in *Art & Text* 1989, no. 34; Tom Gunning, "The cinema of attractions: early cinema, its spectator, and the avant-garde", in T. Elsaesser ed., *Early Cinema: Space, Frame, Narrative*, London: British Film Institute, 1990。

[2] Thomas Elsaesser, "The New Film History as Media Archaeology," *Cinémas* 14, nos. 2-3, 2004, p. 86.

[3] 参见 L. Mannoni, *The Great Art of Light and Shadow: Archeology of the Cinema*, Richard Crangle trans., Exeter: The University of Exeter Press, 2000; D. Rossell, *Living Pictures: The Origins of the Movies*, New York: State University of New York Press, 1998; Jonathan Crary, *The Techniques of the Observer: On Vision and Modernity in the Nineteenth Century*, Cambridge: MIT Press, 1996。

同于传统的电影技术发展史、科技史、视觉媒介史的思路,电影考古学以"媒介""视觉性"和"感官经验"为问题意识,作为理论与方法,有助于我们的研究超越传统的媒介历史、视听历史、电影史的研究藩篱,在更广阔的视觉媒介、技术、装置、活动、文本、科学等的范围内,打捞那些向被淹没的事物与经验,由此探究视觉、感知、经验、美学与政治。

在回应媒介考古学引发的相关争议时,埃尔塞瑟将"何为媒介考古学"的问题替换为"我们为何需要媒介考古学",并且充分阐发了电影史如何在其进入之后变得更丰富。第一,重新发现早期电影是繁复的视觉文化的一部分,有着自己的传统、规则与逻辑,呈现着不同的"认识"。如果仅用着接下来的演变(比如说古典叙事电影的"史前史")来理解早期电影,将会有着完全错误的认识。第二,现下的状况也提供第二个对于媒体考古学有利的场域,毕竟数字媒体同时也让我们迫切需要历史学"矫正的观点",面对许多断裂与差异的情境。第三,另一个媒体考古学的场域则是进入到博物馆、画廊与艺术空间的影像艺术。[1]于是,我们看到媒介考古学常常是连接历史的两端——最早的与最当下,最边缘的与最先锋的。我理解这是媒介考古学的现实批判潜能,如果我们对当代同质、僵化的主流媒介保持警惕,那么回溯历史上的边缘物恰恰会为这种反思和警惕提供资源。这也是为什么,恰恰是在种种新媒介繁盛的今天,媒介考古学反而成为学术研究的中心。

齐林斯基在各种场合中反复肯定了媒介考古学所具有的乌托邦色彩,他甚至最新提出"未来考古学"(prospective archaeology)这样的概念。媒介考古学提供了一种新的可能性,"这种可能性是能够通过对过去的'现时'进行思考、梦想、草拟和配置,使之进入未来的'现时'(through past presents into those of the future)。……这种空间既是思想的,同时也是实践的。如此,未来考古学既是一种生成性

[1] 埃尔塞瑟:《媒体考古学作为征兆》(上),《电影艺术》2017年第1期。

的（poietic），也是一种认知—思辨式的实践方式。""如果只是因为旧事物中的那些多样和特殊之物已经不存在，而去寻找它们，就很单调乏味，并且不可避免地导致一种巨大的忧伤。但如果是为了未来的现时，而习得异质性、从往昔星丛的财富中获得，则是一种诱人的挑战。只有这样，我们的实验时间机器才能成为惊异发生器（generator of surprises）。"[1]于是，媒介考古学所勾画出的19世纪视觉媒介场域的丰富性与多重性，反过来提示我们对任何时代的同质化的媒介状况保持警惕。齐林斯基的研究经常是在两端进行工作，一端是历史上多义的、边缘的、变化的媒介资源，另一端则是当代前沿的媒介艺术家及其作品。这两端在齐林斯基的非线性时空观中构成奇妙的耦合，过去的另类媒介文化与当下激进的媒介艺术实践形成一种亲缘关系，在媒介考古挖掘的宝藏中，包含了打破僵化同质的主流媒介形式的资源。[2]正如冈宁在早期电影中发掘的"吸引力"质素，在好莱坞经典电影占主流之后，依然在一些先锋电影中偶现灵光，并在当下的电影大片、3D、VR等技术中凸显出来。在当下，随着各类数字新媒体的发展，电影一方面仍在影院中吸引观众，另一方面则在各种屏幕上以各种形态出现，电脑、手机、网络视频、美术馆电影、录像艺术、监控录像、动图、PPT、手机摄影、高清、低画质……面对这种"后电影"状态，人们无法再定义什么是电影，而是将问题转换为思考"影在哪里""影在何时出现"。后电影与晚清中国的影像经验，不正形成了历史的映照？在媒介考古学的视野中，不存在固定的电影形态或任一种媒介形态，只有媒介间的交融、流淌、变化，本文讨论中国早期电影媒介经验，不只为重塑历史，也是为开拓当下乃至想象未来。

〔1〕齐林斯基：《未来考古学：在媒介的深层时间中旅行》，唐宏峰、吕凯源译，《当代电影》2020年第4期。
〔2〕Siegfried Zielinski, *Deep Time of the Media: Toward an Archaeology of Hearing and Seeing by Technical Means*, Cambridge: MIT Press, 2008.

第十一章 透明的文学
——风景描写的发生

当我们思考视觉文化的时候,文学可以带给我们什么?本书的研究已经提供了部分答案——文学记录了人之视觉经验,并将这种视觉经验带入感知、情感、伦理甚至政治与意识形态之中。不过,除此之外,本章希望进一步探讨文学与视觉的另一种关系——文学文本本身所具有的视觉性,这是文字与视觉的内在关系。本章的研究会告诉我们,在一种视觉现代性的条件之下,文字会发生什么变化,现代视觉机器会给文字本身带来什么。

本章具体以风景描写为考察对象。小说中的风景描写不是简单的点缀,而是一个重要的美学问题。风景、风俗、社会背景、物质环境等,是晚清以来批评者一再强调的文学要素。"描写"这一手法从传统的相对不重要到现代的中心位置的变化,实际是小说现代性发生的重要标志。

1922年《小说月报》载瞿世英长篇论文《小说的研究》,其中概括"中国小说的病全由于两句话,即'能记载而不能描写,能叙述而不能刻画'。……中国小说中成功的作品都是能于'描写'上见长的"[1]。在这里,"描写"和"刻画"成为衡量小说成就高低的标准。

[1] 严家炎编:《二十世纪中国小说理论资料》(第二卷),北京:北京大学出版社1997年版,第274页。

且不说这里"以西例律小说"的观念明显在发挥作用——西方小说重环境、背景的性质使人对中国小说传统感到不足,单看这种小说所匮乏的"描写",如何在晚清真正"发生",并成为日后新文学的重要标志。这里的描写,是用新鲜的白话来描记景色、风物、物质布景(setting)等内容,描写成为小说之标志,乃是一个现代事件。描写的发生,与晚清海外游记传统、白话/语体文的发展、科学精神的传播、摄影等物质媒介的进入等因素,有着密切的关系。

一、"实地的描写":《老残游记》之风景描写如何成为一个美学问题?

1930年代以降,《老残游记》第二回大明湖风景和明湖居听说书、第十二回黄河打冰和雪月交辉等四个片段,已经被选入中学的教科书中。这几个著名片段在"描写"方面所取得的极高成就,时常掩盖了小说思想意蕴上的追求,可见刘鹗风景描写的功力。我们以情景交融、最能动人的"雪月交辉"为例:老残在访东昌府柳家收藏未遇后,欲回济南府,因黄河结冰而滞留齐河县城。老残在客栈安顿好行李之后,出门到河堤上,"看见那黄河从西南上下来"。

> 若以此刻河水而论,也不过百把丈宽的光景,只是面前的冰,插的重重叠叠的,高出水面有七八寸厚。再望上游走了一二百步,之间那上流的冰,还一块一块的慢慢价来,到此地,被前头的拦住,走不动就站住了。那后来的冰赶上他,只挤得嗤嗤价响。后冰被这溜冰逼的紧了,就窜到前冰上头去;前冰被压,就渐渐低下去了。看那河身不过百十丈宽,当中大溜约莫不过二三十丈,两边俱是平水。这平水之上早已有冰结满,冰面却是平的,被吹来的尘土盖住,却像沙滩一般。中间的一道大溜,却仍然奔腾澎湃,有声有势,将那走不过去的冰挤的两边乱窜。

那两边平水上的冰,被当众乱冰挤破了,往岸上跑,那冰能挤到岸上有五六尺远。许多碎冰被挤的站起来,像个小插屏似的。看了有点把钟工夫,这一截子的冰又挤死不动了。老残复行往下游走去。过了原来的地方,再往下走,只见有两只船。船上有十来个人都拿着木杵打冰,望前打些时,又望后打。河的对岸,也有两只船,也是这们打。看看天色渐渐昏了,打算回店。再看那堤上柳树,一棵一棵的影子,都已照在地下,一丝一丝的摇动,原来月光已经放出光亮来了。

老残看了一会儿,到天昏,便回店用晚饭,饭后又到堤上闲步。

看那南面的山,一条雪白,映着月光分外好看。一层一层的山岭,却不大分辨得出,又有几片白云夹在里面,所以看不出是云是山。及至定神看去,方才看出来那是云,那是山来。虽然云也是白的,山也是白的,云也有亮光,山也有亮光,只因为月在云上,云在月下,所以云的亮光是从背面透过来的;那山却不然,山上的亮光是有月光照到山上,被那山上的雪反射过来,所以光是两样子的。然只就稍近的地方如此,那山往东去,越望越远,渐渐的天也是白的,山也是白的,云也是白的,就分辨不出什么来了。

老残对着雪月交辉的景致,想起谢灵运的诗,"明月照积雪,朔风劲且哀"两句,若非经历北方苦寒景象,哪里知道"朔风劲且哀"的个"哀"字下的好呢。这时月光照的满地灼亮,抬起头来,天上的星一个也看不见,只有北边北斗七星,开阳摇光,像几个淡白点子一样,还看得清楚。那北斗正斜倚在紫微垣的西边上面,杓在上,魁在下。心里想道:"岁月如流,眼见斗杓又将东指了,人又要添一岁了。一年一年这样瞎混下去,如何是个了局呢?"又想到《诗经》上说的"维北有斗,不可以挹酒浆。"——"现在国家正当多事之秋,那王公大臣只是恐怕耽处

分，多一事不如少一事，弄的百事俱废，将来又是怎样个了局？国是如此，丈夫何以家为！"想到此地，不觉滴下泪来，也就无心观玩景致，慢慢回店去了。一面走着，觉得脸上有样物件附着似的，用手一摸，原来两边着了两条滴滑的冰。初起不懂什么缘故，既而想起，自己也就笑了。原来就是方才流的泪，天寒，立刻就冻住了，地下必定还有几多冰珠子呢。闷闷的回到店里，也就睡了。

连续引述这样长的文字，不想打断小说细致、连贯、视觉性很强的景物描写，和在这描写中蕴蓄的深沉、自然、充盈的情绪流动。在这一片景物与情绪描写中，《老残游记》描写的特点和成绩得到清晰的展现。

 胡适对章回白话小说素有研究的兴趣，这种兴趣建立在为五四新文学提供前史和根基的意念上。在《〈老残游记〉序》（1925年）中，胡适认为《老残游记》对文学史的最大贡献不在思想，而在"描写风景"的能力，这种能力在旧小说里简直没有。胡适在这里提出的是一个值得重视而仍未真正解决的重要的小说美学问题，就是为何古典小说中缺乏好的风景描写，为何风景描写在刘鹗这里取得如此高的成绩？他把这种匮乏的原因归结为两点：一是古代文人少出门，因而"缺乏实物实景的观察"；二是文言中滥调套语的限制。[1]第一点显然是不正确的，从杜甫、李白到柳宗元、苏东坡都是游览天下之人，即使是小说家如施耐庵、冯梦龙、金圣叹等，也不能说是足不出户之人。第二点确实是点中了要害，"白话小说里主要承担风景描写任务的，并不是白话散文句式，而是引入的骈文诗词曲赋等韵文形式"[2]，这类"描写"是胡适眼中的陈词滥调。确实，如果我们对比《水浒

[1] 胡适：《〈老残游记〉序》，见刘德隆等编：《刘鹗及老残游记资料》，成都：四川人民出版社1985年版，第383页。
[2] 王一川：《中国现代性体验的发生》，北京：北京师范大学出版社2001年版，第309页。

传》中描写浔阳楼江上风景的文字：

> 宋江便上楼来，去靠江占一座阁子里坐了，凭栏举目看时，端的好座酒楼。但见：雕檐映日，画栋飞云。碧栏杆低接轩窗，翠帘幕高悬户牖。吹笙品笛，尽都是公子王孙；执盏擎壶，摆列着歌姬舞女。消磨醉眼，倚青天万叠云山；勾惹吟魂，翻瑞雪一江烟水。白蘋渡口，时闻渔父鸣榔；红蓼滩头，每见钓翁击楫。楼畔绿槐啼野鸟，门前翠柳系花骢。宋江看罢，喝彩不已。

这段风景描写的文字，比起刘鹗笔下的黄河结冰与雪月交辉，确实差了一大截。小说中的风景描写已经成为一种程式和套子，四六骈文，一到写景的关头便出现，实在不能给人真实新鲜的感受。

与之相反，胡适称赞《老残游记》"无论写人写景，作者都不肯用套语滥调，总想熔铸新词，作实地的描写。在这一点上，这部书可算是前无古人了"，"这种白描的功夫真不容易学，只有精细的观察能供给这种描写的底子；只有朴素新鲜的活文字能供给这种描写的工具"。[1] 与前面批评匮乏的两点原因相对应，胡适认为刘鹗之成功全在于两点，一是"实地的观察"，二是建立在这种观察基础上，用新鲜活泼的白话表达出来。

胡适对白话语言的敏感，使他提出了一个重要的问题，我们才注意到刘鹗的风景描写确实可以说是"前无古人"。这当然不是说，中国古典文学缺少对自然山水的关注，恰恰相反，中国传统有蔚为大观的山水诗文、小品游记，但它们与《老残游记》的写景片段，不是在一个系统里。刘鹗以白话而达到真切挚诚的描写，开创了现代描写文的先河，其后才有鲁迅、朱自清、汪曾祺等大家。

[1] 胡适：《〈老残游记〉序》，见刘德隆等编：《刘鹗及老残游记资料》，成都：四川人民出版社1985年版，第384、388页。

二、言文一致里的风景

《老残游记》中的风景描写,在第一个层面来看,首先是一个语言问题。从晚清开始的白话文运动,是《老残游记》描写成就出现的基础。在"言文一致"的认识论装置中,新的风景开始出现。

1. 生动白话与韵文套语

刘鹗前辈的白话小说家们,在进行风景描写时,骈文韵句自动性地出现,在其中很少见创造,比如前文所引浔阳楼风景。可以说,小说家们看到的并不是真实的风景,而是前人文学中的风景。宋江"但见",宋江"看罢",在这所谓的"看"中间,没有视角、没有顺序、没有主人公的眼光与心绪。"雕檐画栋""万叠云山",在无数次的因袭重复后,把所有明媚喜人之景色,统一成一个面目模糊的空白。

而实际上,这种承袭套语,并没有继承中国山水游记散文的真精神,相反倒是在刘鹗那里,以《永州八记》和明人小品文为代表的山水游记的韵味和精神得到了继承。刘鹗在小说第三回自评中不无得意地说:"第二卷前半,可当《大明湖记》读。此卷前半,可当《济南名泉记》读"[1],他希望读者把这些写景片段当作游记小品来读。《永州八记》——记述柳宗元发现永州西山各处小景的过程,同时精细地描写山水的特色,构建出幽深清远的境界,更重要的是其中蕴蓄着强烈的主体情绪——永州美妙山水的不为人知,正恰似游者的怀才不遇。《老残游记》充分吸收了这种游记散文的笔法,写景真切生动,更重要的是融入了主体的情趣与感怀。"雪月交辉"一段,真正做到了情景交融,"棋局已残,吾人将老"的苍凉无奈的主体情绪富于感染力。实际上,夏志清的判断是正确的,刘鹗"似乎仰赖自然诗人和

[1] 刘鹗:《〈老残游记〉自评》,见刘德隆等编:《刘鹗及老残游记资料》,成都:四川人民出版社1985年版,第75页。

小品文家，远多于传统的小说家"[1]，古典游记散文笔法的渗入，使得小说远离了情节中心的传统，而有意于一种心绪思想的贯连与抒发。刘鹗得了游记传统的精义，而用新鲜的白话散文实现，远远高于此前和同辈小说家笔下包裹在骈文套语里的风景。

前文所引"黄河结冰"和"雪月交辉"的段落，白话精细描写的能力体现无疑。刘鹗通过一系列相近而有区别的动词，仔细描摹大河流水结冰的情状，"插""价来""拦住""站住""赶上""挤""逼""窜""压""跑"，同时使用叠语，如"重重叠叠""慢慢""嗤嗤""一棵一棵""一丝一丝"等。刘鹗有意识地描摹和刻画，并在自评中提醒读者欣赏这一段的好处："止水结冰是何情状？流水结冰是何情状？小河结冰是何情状？大河结冰是何情状？河南黄河结冰是何情状？山东黄河结冰是何情状？须知前一卷所写是山东黄河结冰。"[2]可见他对景物的个性和特色的重视。"雪月交辉"一段中，刘鹗借助老残的眼光，仔细区分"云白""雪白"和"山白"的区别，云的亮光乃是月光从背面投过来，山的亮光是由雪反射而来，相似而有不同。天边的北斗，像"几个淡白点子"，斗杓指东，引发岁月匆促之叹，"一年一年这样瞎混下去，如何是个了局呢？"这些语言，不愧胡适常用的"活文字"一语，白话/语体文的表现能力，在早于五四一代作家的刘鹗这里先兆式地充分表现了一回。

如果我们把"黄河结冰""雪月交辉"的白话描写，与这一回最后的五言古诗做一对比，就会看得更清楚。老残遇到黄人瑞后，两人共饭夜话，黄人瑞请老残作诗，老残下笔题壁：

地裂北风号，长冰蔽河下。后冰逐前冰，相陵复相亚。河曲易为塞，嵯峨银桥架。归人长咨嗟，旅客空叹咤。盈盈一水间，

[1] 夏志清：《〈老残游记〉新论》，见刘德隆等编：《刘鹗及老残游记资料》，成都：四川人民出版社1985年版，第480页。

[2] 刘鹗：《〈老残游记〉自评》，见刘德隆等编：《刘鹗及老残游记资料》，成都：四川人民出版社1985年版，第78页。

轩车不得驾。锦筵招妓乐,乱此凄其夜。

这首写景记实的古诗随后引发了翠环对此前文人咏妓诗的奚落。这首五言古诗,把此回书前面所记述描写的内容以诗的形式表达出来,语言平实凝练,但显然不具有前文那些细致如在眼前的描写所能达到的效果。

如果我们再对比同时期其他小说中的风景描写,更会看出刘鹗用白话散文精细描写的可贵。曾朴的叙述与议论能力非同一般,然而描写能力则逊色很多,无论是风景还是环境,在他笔下都显不出个性与特色,曾朴主要靠人物思想、行动与议论的光彩,来刻画时代的氛围与变化。比如《孽海花》第十二回关于"缔尔园"的一段风景描写:

园中马路,四通八达。雕楼杰阁,曲廊洞房,锦簇花团,云谲波诡,琪花瑶草,四时常开,珈馆酒楼,到处可坐。每日里钿车如水,裙屐如云,热闹异常。园中有座三层楼,画栋飞云,雕盘承露,尤为全园之中心点。其最上一层,有精舍四五,无不金釭衔壁,明月缀帷,塌护绣褥,地铺锦蘥,为贵绅仕女登眺之所,寻常人不能攀跻。

这段描写,充满了四字套语,无论是德国柏林的花园,还是六回后举办谈瀛会的上海公园,传递的都是一个模糊的面目,建筑一概雕梁画栋、花朵一概缤纷斗艳、游人一概兴致勃勃。在这里完全看不到老残那种浸润着主体情绪的对自然界的描绘。这其实也跟谴责小说常常无意于风景描写有关,《二十年目睹之怪现状》第三十八回回评说:"他种小说,于游历名胜,必有许多铺张景致之处。此独略之者,以此书专注于怪现状,故不以此为意也。"而同样是缔尔园,二十五年后朱自清笔下的景致则亲切可人得多:

> 那空阔，那望不到头的绿树，便是梯尔园。这是柏林最大的公园，东西六里，南北约二里。地势天然生得好，加上树种得非常巧妙，小湖小溪，或隐或显，也安排的是地方。大道像轮子的辐，凑向轴心去。道旁齐齐地排着葱郁的高树；树下有时候排着些白石雕像，在深绿的背景上越显得洁白。小道像树叶上的脉络，不知有多少。跟着道走，总有好地方，不辜负你。园子里花坛也不少。罗森花坛是出名的一个，玫瑰最好。一座天然的围墙，圆圆地绕着，上面密密地厚厚地长着绿的小圆叶子；墙顶参差不齐。坛中有两个小方池，满飘着雪白的水莲花，玲珑地托在叶子上，像惺忪的星眼。两池之间是一个皇后的雕像；四周的花香花色好像她的供养。（朱自清《欧游杂记》，1933年）

朱自清的散文可谓现代描写文的经典，现代汉语的生动、灵活为我们展现出一幅活的柏林最著名的花园景象。

2．透明的"文"：观察的过程

描写是一个语言问题，同时也是一个在语言问题所形成的认识性装置下（言文一致），现代人开始形成的看待世界的不同方式。刘鹗用"透明"的语言描写风景和内心，用这种语言再现主体观察的过程，同时放弃全知视角，从人物的视点出发，描写因此开始成为主观主义的重要表现。"风景的发现"是柄谷行人《日本现代文学的起源》一书中的核心议题，"风景"在他那里既是现代以来自然风景的发现（西洋风景画的风景，而非传统山绘画的风景），更是一种隐喻，比喻所有"促使现代文学成为不证自明的那种基础条件"。"言文一致"正是现代性制度所以形成的一个基本的认识性装置，在这个装置中，风景、内面、疾病等现代文学的基本要素得以确立，并被忘记了起源，被当作亘古如斯的东西。在言文一致的装置中，"'文'对内在的观念来说不过是一种透明的手段……，这个'文'的创立是内在主体的创生，同时也

是客观对象的创出,由此产生了自我表现及写实等"。[1]言文一致(现代制度),同时创造了需要表白的内心和可以描写的自然。

言文一致的呼声,从晚清便开始,在民族危机与对西方语言文学发展的片面理解的压力下,中国言文分离的事实被视为社会改良进步的障碍。晚清报刊、演说等种种新的传播形式,使得一种浅近文言和口语形式得到发展,前者以梁启超的新文体/报章体为代表,后者以秋瑾的演说稿为代表。"1897—1911年出版的完全采用白话的报刊,至少有130余种。"[2]白话在大量的报刊、教科书、白话小说中取得了前所未有的声势。"我手写我口",这实际是一种文字对语言的完全信赖。晚清人倡导白话虽然意在白话之浅俗利于启蒙宣传,但从深层次看,是对文字根本性质的一种重新认识。人们从看重文字的稳定性,转而追求文字对多变的现实生活的适应,追求文字对细致入微的内心思想与情绪的完整表达。胡适曾评价晚清翻译运动为失败,认为究其原因为用古文翻译,"古文不能翻译外国近代文学的复杂文句和细致描写"。[3]胡适所点明的不仅仅是一个翻译的困境,实际更是古文在新的时代与言论环境中的困境。外国文学,或者说是外国思想,在近现代中国表征的是一种新的社会现实,大量新名词、日式句法、欧美句法的出现,确实暗示了文言系统在新时代的表达危机。木山英雄解释周作人的语言选择时说:"周作人不满于旧士大夫固定格式的诗文和庶民荒诞的故事,为了表现细微的感情和合理的批评精神,不得不暂且弃绝所有即成文体,而创造出以古希腊、英、日译文为媒介的质直的口语文体。"[4]晚清五四一代的作家一方面是发现白话,一方面是创造白话。从此这种语言成为文学语言的主体,人们相信文字

[1] 柄谷行人:《日本现代文学的起源》英文版作者序,赵京华译,北京:生活·读书·新知三联书店2003年版,第10页。
[2] 夏晓虹:《晚清白话文运动》,载《文史知识》1996年第9期。
[3] 胡适:《新文学的建设理论》,见《中国新文学大系导论集》,上海:上海书店1982年版,第18页。
[4] 木山英雄:《文学复古与文学革命——木山英雄中国现代文学思想论集》,赵京华编译,北京:北京大学出版社2004年版,第121页。

在靠近口语的过程中,可以达到一种透明的状态,运用白话/语体文可以完整真实地传达思想、描绘世界、表达内心。

所以现代白话的根本是要追求一种写实主义,"文"成为无障碍地进行叙述、描写和书写内面的透明的手段。按照柄谷行人的解释,写实主义是"试图在人的感受性或者语言与事物之间,建立一种新鲜而具有活力的关系之'渴望'的表现"[1]。文字与语言之间、语言与事物之间的距离被逐渐拉近,并消失于无形。于是在明治以后的日本,人们只能抛弃自古以来所习见的俳句,而带着笔记本奔向自然与社会进行写生。

前引《老残游记》的描写文字中,无论是景色还是心理,刘鹗想要达到的都是一种近乎透明的状态,真实展现北方的苦寒之景与忧心国是的心境。在这里,语言与风景、语言与观景者的眼光、观察的过程,叠合在一起。老残对结冰黄河、落雪之山的描写,均清晰可见主体观察的视角、顺序和心态。老残站在河堤上,目光首先落在"面前的冰"上,看到冰"插的重重叠叠",之后"再望上游走了一二百步",看到上游的冰不断积压上来、前冰后冰"相逐复相压"的情形,再看河边两岸的"平水"结冰,如何被中间仍在奔腾的河水不断挤上岸,后来老残"复行往下游走去",看到打冰的船,最后月光照出柳树影子的时候,回客栈晚饭。"雪月交辉"一段更可见出老残的目光移动。从"南面的山"上望山上白雪,接着顺着山势向东望去,之后满地灼亮的月光使他"抬起头来",看见北斗七星的斗杓指东,心忧国是,滴泪成冰。这些描写完全出自老残的主体目光,小说用语言文字传达一种观察的过程。

这种以语言来再现完整的主体观察的过程、再现主体内心思考、情绪流动的细微过程,实际是现代汉语的本质特征与能力。鲁迅《秋夜》的开篇:

[1] 江藤淳:《写实主义源流》,转引自柄谷行人:《日本现代文学的起源》,赵京华译,北京:生活·读书·新知三联书店2003年版,第21页。

> 在我的后园,可以看见墙外有两株树,一株是枣树,还有一株也是枣树。

对这段"两株枣树"的名文的解释的关键在于"看见"二字。鲁迅没有直说"在我的后园有两株枣树",而采取"一株……还有一株……"的表述,是想要传达出一种主体的目光。这是白话文学运动发轫之际的一种独特要求:作者有意识地透过描述程序展现观察程序,为了使作者对世界的观察活动能够准确无误地复印在读者的心象之中,描述的目的便不只在告诉读者"看什么",而是"怎么看",鲁迅的奇怪而冗赘的句子不是让读者看到两株枣树,而是暗示读者以适当的速度在后院中向墙外转移目光,经过一株枣树,再经过一株枣树,然后延展向一片"奇怪而高"的夜空。[1] 刘鹗的描写也是这样的努力,在山白云白之间移动目光,而文字也紧紧地追随、再现这一观察程序。

这样的笔法,与前引《水浒传》中浔阳楼风景的差异是巨大的。虽然小说也用"但见""看罢",但中间的风景描写中丝毫不见观察者宋江的目光,雕梁画栋、云山烟水,完全是一幅全景式的图画。前引《孽海花》的部分也是如此。或者说在这些小说当中,风景描写并不具备独立的价值,无论宋江还是傅彩云,小说都没有让他们的目光真正在风景上停留,当然便不可能在描写中再现观察的过程。刘鹗从不这样描写风景,小说开头大明湖游记的段落,情趣上与传统游记散文最为接近,也是严格依照旅人的脚步,走一步观一景。老残先从鹊华桥下船,游过历下亭,才至铁公祠。到了铁公祠门前,先望见对面如数十里屏风的千佛山,又低头观赏澄净如同镜子的明湖,再平视南岸的街市,转身裁剪"四面荷花三面柳,一城山色半城湖"的对联。仍旧上船才见两边荷花将船夹住,水鸟被人惊起,终于吃着莲蓬又回到鹊华桥畔。整段描写没有一个自然呈现的全景镜头,都是随着老残的脚步和眼睛,不单写出了明湖景致,更写出了老残游湖的情趣。

[1] 张大春:《小说稗类》,桂林:广西师范大学出版社2004年版,第27页。

刘鹗的遗产被充分地继承，鲁迅等五四一代作家显示出白话文在彼时作家的笔下洋溢着新鲜感，具有巨大的、得以成功复写整个世界（无论外在或内在世界）的能力。于是有了郁达夫"大胆的描写"：

> 呆呆的看了好久，他忽然觉得背上有一阵紫色的气息吹来，息索的一响，道傍的一枝小草，竟把他的梦境打破了，他回转头来一看，那枝小草还是颠摇不已，一阵带着紫罗兰气息的和风，温微微的哼到他那苍白的脸上来。在这清和的早秋的世界里，在这澄清透明的以太中，他的身体觉得同陶醉似的酥软起来。他好像是睡在慈母怀里的样子。他好像是梦到了桃花源里的样子。他好像是在南欧的海岸，躺在情人膝上，在那里贪午睡的样子。（《沉沦》，1921年）

一株小草，成为风景的中心，小草和周围的一切都在主人公的目光与情绪中，"他忽然觉得"，"他回转头来一看"，颠摇不已的小草、紫罗兰气息的风。在这种环境中，小说用一系列浓烈的比喻、绚烂的句子，铺展出一个纤弱爱幻想的主人公形象。小说更发出"我所要求的就是异性的爱情"这样赤裸的自白，而这样的自白只能经由透明的"白话文"宣泄出来。

而风景小品在朱自清的名文《荷塘月色》那里达到高潮，在我看来《荷塘月色》是承袭而光大了《老残游记》风景描写所开创的现代描写文的传统。郁达夫与朱自清笔下的文字是典型地作为"中国文言文法，欧洲文法，日本文法和现代白话以及古代白话杂凑起来的一种文字"[1]的五四白话文，整个气息都是新鲜的。《老残游记》与《荷塘月色》在描写上的成就，大半要归功于彼时正在形成的白话／语体文，

[1] 瞿秋白：《大众文艺的问题》，载《瞿秋白选集》，北京：人民出版社1985年版，第492页。

这种语言，为晚清五四时期有才华的文人作家带来了极为宽阔的天地。

三、发现"风景"

《老残游记》中风景的另一卓异之处在于，它所描绘的风景在此前很少被当作值得描绘的风景来看，刘鹗笔下的山水真正具有一种现代意味。

按照柄谷行人的分析，风景是在现代由内面的人所发现的。风景不同于名胜古迹，被歌咏了无数次的传统名胜，已经成为文字组成的世界。这类似于康德所论美与崇高。美是给人愉悦的东西，比如宋江眼中的浔阳楼、《红楼梦》中的大观园，而崇高则是"不那么让人愉快的东西"，"通过主观能动性来发现其合目的性而获得的一种快感"，比如阻挡老残前行的结冰的黄河、苍茫一片的远山，让鲁迅心痛的"萧索的荒村"，然而正是后者成了风景。崇高来自不能引起快感的对象之中，而将此转化为一种快感的是主观能动性。然而人们常常以为崇高仿佛是对象本身而非主观性之中。所以在柄谷行人看来，现代的风景恰恰是内面性的人发现的。[1]

实际上，描写的发生，与单纯的描写外界有着某种本质区别，我们必须首先要发现这个外部世界本身。描写并不是要描写事物，描写存在于事物本身的出现中，这是事物与语言之间的一种新的关系。阿尔卑斯山脉作为风景出现而非危险障碍，仅仅是近代以来的事情。只有在现代性的认识装置中，风景才被发现，千年文字积累的名胜古迹淡出，作为环境、客观对象本身的自然、风土、社会才真正作为对象而被突出。"环境和景物并不是客观存在的，它只能存在于某一套叙事话语中。只有人不在'环境'与'景物'之中的时候，人才可能去

[1] 柄谷行人：《日本现代文学的起源》中文版作者序，赵京华译，北京：生活·读书·新知三联书店2003年版，第1、2页。

客观描述它，而认为人能够站在环境、历史之外的观点，是一种典型的黑格尔式的现代叙事。"[1]这是现代性的个人主体与环境的关系。

浸润于古典精神传统中的钱穆曾强调"从读书中懂得游山，始是真游山，乃可有真乐"，又记其1933年游泰山济南，说"山水胜境，必经前人描述歌咏，人文相续，乃益显其活处。若如西方人，仅以冒险探幽投迹人类未到处，有天地，无人物。即如踏上月球，亦不如一丘一壑，一溪一池，身履其地，而发思古之幽情者，所能同日语也"。[2]中国人传统之游山在一定程度上乃是在文字间游山历水，发思古幽情，感叹的是一个浸润在浩渺的文字情感中的世界。由这种厚重的审美积淀，中国人望月怎样也免不了千年文化传统，但在近代，另外的可能确实出现了。黄遵宪《八月十五日夜太平洋舟中望月作歌》（1885年），已经感叹"大千世界共此月，世人不共中秋节"，表露出"传统审美方式在现代性因子冲击下的被迫变形、肢解或转型情况"[3]。吕碧城《北戴河游记》（1913年）中的风景已与传统山水游记大为不同，大海、山林、月色，都脱离了传统的笔调和情感模式，作者欣赏的是纯粹之自然。比如写月："座谈既久，不觉皓月东升。时值六月既望，晓珠斗大，破出沧溟，银辉烂然，海面径可十丈。此又为余生平月之奇遇。同此月也，隐约天阴，照耀深院，不过照骚客之悲，引春闺之怨而已，安有此异彩，以辟吾眼界耶！"[4]此月已摆脱了千年传统所赋予的情感模式，不再是"骚客之悲""春闺之怨"，也与思乡无关，纯然是明月异彩本身，引发人的美感体验。晚清以来，钱穆所不屑的西人之探险于无人之境，也已成为中国人的重要旅行经验，并且是国人有意追求向往的经验。

[1] 李杨：《抗争宿命之路》，北京：时代文艺出版社1993年版，第98—99页。
[2] 钱穆：《八十忆双亲·师友杂忆》，北京：生活·读书·新知三联书店1998年版，第245、198页。
[3] 对黄遵宪此诗现代性意义的分析，参见王一川：《中国现代性体验的发生》，北京：北京师范大学出版社2001年版，第281—290页。
[4] 吕碧城：《北戴河游记》，《古今游记丛钞》（第一册卷三），上海：上海中华书局1924年版，第33页。

正是这种意识，使刘鹗笔下的可爱山河区别于古典的名胜古迹。老残不断地被周遭事物所吸引，在黄河边，面对现实的阻碍（因冻冰而无法过河），老残却很快超离了利害关系的层面，而进入审美层面。他被冰冻的黄河与河上打冰的人迷住了，先后连续三次来到河堤，看流动的黄河结冰和覆盖了白雪的远山。这样的风景，与传统名胜是完全不同的。老残是一个主体性的人，正是他丰富的内面，使得这种风景之呈现成为可能，人之将老而国事不堪，外部之苍茫风景与内在之对无定命运的深切感受，相辅相成。刘鹗的描写首先是发现，一种纯粹的风景从此出现在现代文学当中。比如鲁迅笔下的故乡：

> 时候既然是深冬；渐近故乡时，天气又阴晦了，冷风吹进船舱中，呜呜的响，从缝隙向外一望，苍黄的天底下，远近横着几个萧索的荒村，没有一些活气。我的心禁不住悲凉起来了。这不是我二十年来时时记得的故乡？（《故乡》，1921年）

再比如萧红笔下的北方故土：

> 山上的雪被风吹着像要埋蔽这傍山的小房似的。大树号叫。风雪向小房遮蒙下来。一株山边斜歪着的大树，倒折下来。寒月怕被一切声音扑碎似的，退缩到天边去了！这时候隔壁透出来的声音，更哀楚。（《生死场》，1935年）
>
> 山羊嘴嚼榆树皮，黏沫从山羊的胡子流延着。被刮起的这些黏沫，仿佛是胰子的泡沫，又像粗重浮游着的丝条；黏沫挂满羊腿。榆树显然是生了疮疖，榆树带着若大的疤痕。山羊却睡在荫中，白囊一样的肚皮起起落落。（《呼兰河传》，1940年）

这样的苍凉、粗粝的自然，能够成为风景进入文学，是一个现代性的事件。描写的发生，首先是风景的发现。柄谷行人曾举柳田国男《纪行文集》为例说明游记内容的变化，《文集》收录"近世著名旅行家

游记",包括以前的"诗歌美文的排列"和近代的旅行者基于事实的自然记录、观察风土之类。从中可见从传统美之山水,到近代自然风土的变化。[1] 从《老残游记》到鲁迅、萧红,这一变化即"风景的发现",在中国现代文学中也有着明晰的线索。

即使是《老残游记》第二回传统性的大明湖游记,在明媚风光、寺庙街景中,老残也有着具有独异意味的观察。在鹊华桥,老残上岸,看到街上人烟稠密:

>……也有挑担子的,也有推小车子的,也有坐二人抬小蓝呢轿子的。轿子后面,一个跟班的戴个红缨帽子,膀子底下夹个护书,拼命价奔,一面用手巾擦汗,一面低着头跑。街上五六岁的孩子不知避人,被那轿夫无意踢倒一个,他便哇哇的哭起。他的母亲赶忙跑来问:"谁碰倒你的?谁碰倒你的?"那个孩子只是哇哇的哭,并不说话。问了半天,才带哭说了一句道:"抬轿子的!"他母亲抬头看时,轿子早已跑的有二里多远了。那妇人牵了孩子,嘴里不住咭咭咕咕的骂着,就回去了。

看到这热闹的街景后,老残缓缓向小布政司街走去,看到了明湖居说书的预告,这个摔倒的孩子和他的母亲再没有出现过。本书第一章对此曾做过简短分析,这里值得再重复一下。这样一个街上即景,生动真实,把济南城活的一面展示出来。但这里有某种对于小说来说令人不安的东西。这个摔倒的孩子,仿佛是戏剧舞台上一支没有放响的枪,就那样出现了,又那样消失了,在情节中没有作用,只作为一个即兴的场景出现,毫无其他的意义。这里,具体的人作为风景而出现,作为环境而出现,这在传统小说中是极为少见的。传统小说中,每一个成分都是故事的有效组成部分,为情节发展而服务,对旁枝旁蔓、对环境风景,都缺少耐心,更不用提这样闲散淡定的注视。如果

[1] 柄谷行人:《日本现代文学的起源》,赵京华译,北京:生活·读书·新知三联书店2003年版,第42页。

这个孩子出现在《水浒传》中，或者是《文明小史》中，必定成为启动一段故事的引子。

这里显示出了环境的真正凸显，不只是静态的风景、事物、风土构成环境，人也构成环境，并且不是整体的抽象的人（比如挑担子的、推小车的），而是具体活泼的人（受了委屈的可爱孩子和护子的普通母亲）。这个具体的人第一次被褪掉了情节的功能，而单纯成为点亮环境的要素，镶嵌在环境布景中，不随着小说故事走，而就停留在那儿。在什么样的条件下，这样的环境成为可能？老残主体的目光尤为重要，他把自己与环境剥离，在环境之外实行注目，才可能形成这样的关系。小说中，老残时常自视，也被朋友看作"圈子外的人"（第十三回）、"方外人"（第十五、十九回），他与周遭的社会环境和自然环境都处于一种相对松弛的关系状态。

四、科学精神与视觉技术

阿英解释《老残游记》的描写成就，不赞同胡适提出的"实物实景的观察"和"语言文字上的关系"两点原因，而是认为这是刘鹗"头脑科学化"的结果。刘鹗的科学精神，反映到小说描写上，就形成"科学的写实"。[1] 阿英的判断与胡适的说法其实不矛盾，但也不是说"科学精神"与"实地观察"是完全相等的一回事，刘鹗的描写，在实地观察的基础上，已经初步或者说是朦胧地显示出了一种科学化描写的形态。

刘鹗对科学与实业的兴趣不必多说，观其一生行迹，治杂学、治黄、办实业、办铁路、兴矿务，与洋务、维新人物保持良好的交游与合作等行为，都体现出他对科学、物质、新文明的热切态度。在小说开篇的危船寓言中，老残等送上去的是一只"外国罗盘"，期望借此

[1] 阿英：《晚清小说史》，北京：东方出版社1996年版，第30—32页。

为船主指引方向,拯救全船百姓。可见刘鹗对西洋科学技术的借重。晚清五四时期西方科学思想的传播,对文学的影响,不只是作为一种思想资源的赛先生成为知识分子的真理与启蒙的武器,同时也深切影响了文学的形式。写实主义与科学精神密不可分。刘鹗的风景描写已经初步体现了这一点。

刘厚泽强调刘鹗"着重在实际观察和生活体验的情况下才落笔","实情实景据实写来"[1],黄河结冰一段如果没有刘鹗在山东河南两地河工上数年工作的实地的观察,是不可能写出来的。小说对北方苦寒风俗的描写,比如在寒风中摇曳的破碎的窗纸,灯油、墨砚如何因结冰需暖化才可用,店伙计如何缩手缩脚地进出,这些生动的描写,根基建立在刘鹗的北方生活经验之上,有着强烈的真实感。不过这还不能说是一种科学精神,只能说这是一种朴素的写实。但当小说进入最动人的黄河打冰、雪月交辉的段落时,一种朦胧的科学意识显现出来。刘鹗仔细辨别"止水结冰"与"流水结冰"、"河南黄河结冰"与"山东黄河结冰"的区别;仔细区分"云白""雪白"和"山白"的区别,指出云的亮光乃是月光从背面投过来,山的亮光是由雪反射而来,相似而有不同。这种甚至有些过于细致的辨别,确实体现了一种科学化的精确意识。

虽然刘鹗身上浸透了传统文化素养的精神,但有证据表明他在较早的时候就接触到了西洋文学。刘鹗日记显示壬寅年(1902年)三月二十四日傍晚,刘鹗拜客归寓,"读《十五小豪杰传》,写书签"[2]。《十五小豪杰》是梁启超、罗孝高译凡尔纳的科学小说,原题名为

[1] 刘厚泽:《刘鹗与〈老残游记〉》,见刘德隆等编:《刘鹗及老残游记资料》,成都:四川人民出版社1985年版,第37页。

[2] 刘德隆等编:《刘鹗及老残游记资料》,成都:四川人民出版社1985年版,第160页。刘德隆等在《刘鹗及老残游记资料》的注释(第208页,注35)中推论,是梁启超把译好的稿子送给他看,请其题签书名,根据是此书1903年才由横滨新民社刊行。但事实上小说当时已在《新民丛报》上连载(第2—24号)。不过刘鹗看此书时,尚未连载完毕,所以梁启超请其审稿并题签的推论还是可信的,何况刘鹗一直与梁启超、宋伯鲁等维新派人士有着良好的交往(这一点参见陈俊启:《徘徊于传统与现代之间——晚清文人刘鹗的一个思想史个案考察》,《编译馆馆刊》第30卷第1、2期,2001年)。

《两年假期》，小说讲述了漂流到一荒岛上的十五个少年在那里顽强地生活两年又重返故里的故事。这一事实至少说明了刘鹗在写作《老残游记》之前接触过西洋科学小说。而侦探小说这一类别更直接反映在其小说创作中，小说借白子寿之口称老残为福尔摩斯、请其查访贾家冤案。这样说并不是为了坐实《老残游记》如何受到西洋小说技法的影响，而是为了突出刘鹗对于科学实证思维的关注。刘鹗对止水流水结冰、云白还是山白的细致描摹的文字，真不是传统的说部、话本里的白话所能容纳的。我必须说这是现代汉语最初的形态之一。

《老残游记》的风景、风俗、环境的描写，在总体上显示出浓厚的写实主义风格。但这种实写在描写中特显，在叙述和议论中就不那么突出，老残几次勇闯公堂、侦破冤案显神威，显然就没那么写实，桃花山的异人异论，也充满了理想色彩。刘鹗的写实与科学精神基本都是集中在描写段落中，也就是说，刘鹗注重的是环境的真实。从刘鹗开始，小说力图把故事放在一个具体而真实的背景中。同时这种对环境的描写，特别需要细节，显现一种科学化的观察力。五四时期的小说论者，常常由强调环境背景而强调小说的地方色彩，比如前引瞿世英强调"地方色彩在小说中是极为重要的一件事"；郁达夫在《小说论》（1926年）中专列《小说的背景》一章，明确指出："自从文艺复兴以后的科学精神，浸入于近代人的心脑以后，小说作家注意于背景的真实现实之点，很明显的在诸作品中可以看出。""近代小说中背景发达得最盛的，是小说的地方色彩（local colour）。"[1]《老残游记》营造出的浓重的山东地区从初秋到寒冬的自然状况氛围，其中或秀丽、或苍凉的自然，苦难而平静的百姓，朴实的风土人情，都历历在目。

柄谷行人指出，风景和民俗学总是联系在一起的。在民俗学的装置中，才有了值得记录研究的常民、平凡的景物与环境，民俗学的意识要求记录自然、人之自然状态、社会之自然发展。《老残游记》对地

[1] 郁达夫：《小说论》，见严家炎编：《二十世纪中国小说理论资料》（第二卷）北京：北京大学出版社1997年版，第444页。

方、风俗、土地、平民的关注，本身就显现出一种现代科学、人类学、民俗学的意识。只有在这样的认识装置中，自然、常民才会被发现。前面所分析过的作为街景的被碰倒的孩子及其母亲，客栈里缩手缩脚进进出出的伙计，都是作为一种风景而存在，作为一个镶嵌在环境和风景中的组成部分。"'民'在作为'风景'的'民'出现之前，乃是作为儒教的'经世济民'的民而存在的。"[1]这种区别是深刻的，古代文人官士走访民间，体察民间疾苦，穷苦百姓进入诗文，但是作为被关心疾苦的对象，而不是作为风景的自足的"民"。后者在现代才具备了值得记录的独立价值，并被看作历史与社会发展的肌理的真正载体。在《老残游记》这里，作为纯粹风景的大众、平凡的生活者出现了，尽管这当然还不是五四以后意识明确的"民粹"与"民间"。《老残游记》中的风俗与风景，一方面是古典的游记散文传统，但另一方面，一种新的科学意识甚至更为重要的民俗学的意识也显露出来。

一个值得进一步考察的问题是，《老残游记》的细微观察与如实描绘，与晚清以来人们对于视觉真实的追求是否有关？与现代视觉技术是否有关？现代以来，文字描写的最高成就常以一种视觉性来衡量，朱自清就曾用"逼真与如画"来规定描写的效果。

《文明小史》最后一回，叙述者总结全书道："诸君的平日行事，一个个都被《文明小史》上搜罗了进去，做了六十回的资料，比泰西的照相还要照得清楚些，比油画还要画的透露些。"曾朴在自白《孽海花》创作手法时，说希望"合拢"种种大事的"侧影或远景和相联系的一些细节事，收摄在我笔头的摄影机上，叫它自然地一幕一幕地展现，印象上不啻目击了大事的全景一般"[2]。前者提到照相和油画，后者则提到了电影，这些新的视觉技术，除了油画更早外，都是在晚清传入中国，并逐渐引起了人们看的方式的变化。晚清小说家们面对

[1] 柄谷行人：《日本现代文学的起源》，赵京华译，北京：生活·读书·新知三联书店2003年版，第23页。
[2] 曾朴：《修改后要说的几句话》(1927年)，见魏绍昌编：《孽海花资料》，上海：上海古籍出版社1982年版，第131页。

各种新进的视觉技术，产生了要与之竞争的意识，纷纷声称小说不亚于这些技术，它们都可以揭露社会的真相。狄楚卿曾说："小说乃文学之最上乘，社会之 X 光线也，具有支配人道的特殊力量。"[1]将小说与 X 光进行比较，甚至出现直接以 X 光为题名的作品，前文第六章列举了 X 光作为文学修辞的种种表现。

随着西方文化的传播，西洋绘画、新式幻灯、摄影、电影、X 光等新式视觉技术进入中国。从 1897 年电影第一次在中国放映，到曾朴写下上面引文的 1927 年，中国电影已经有了初步的发展。曾朴用自己的文字比拟放映中的电影，侧影、远景、细节，都一幕幕展现，实现全景的效果，以解释自己的作品的叙事手法。李伯元也用自己的小说与油画、照相相比，认为小说在真实生动性上，丝毫不输。

这种文字与影像相比较、竞争的状况，确实是晚清以来的新现实。晚清以来，在新的视觉技术和复制技术的条件下，一种视觉文化悄然兴起。画报不同于传统的风俗画或者景物略，其本质为新闻，必定充满了动感和事件感，其要点在于快速记录事件、反映生活，它实际上表明，人们开始习惯于用一种视觉性形式来表现身处其中的现代社会与日常生活。画报比起文字报道的优势在于：

> 譬如有一件新闻，要徒用笔墨述说，任你怎样儿齐全，也不能够把当时的情景，说的分毫不差。要是把他画出来，实时的景致，当场的事况，以及人穿什么衣裳，怎么样打扮，高矮胖瘦，全能毕露纸上。您看完了上头所以纪的事情，再一看所画的图，简直的如同当场眼见一个样，岂不比徒纪事情强的多么？[2]

[1] 狄楚卿：《论文学上小说之位置》，陈平原、夏晓虹编：《二十世纪中国小说理论资料》（第一卷），北京：北京大学出版社 1997 年版，第 80 页。

[2] 玉仲莹：《贺〈燕都时事画报〉出版并论其利益》，原载《燕都时事画报》1909 年第 7—8 号，转引自陈平原《城阙、街景与风情——晚清画报中的帝京想象》，载《北京社会科学》2007 年第 2 期。

图1 摄影暗箱（camera obscura）示意图

在这里，图像之真实性大于文字似乎是无可争辩的，图文并茂被认为是表现新闻的最佳手法。画报将图像插于文字与客观事物之间，此类杂志邀请读者对图像的回应方式也仿佛它们就是存在世界的实物。随着摄影术的普及，图画在新闻中的位置逐渐被更具视觉真实感的照片所取代，照片所具有的超级真实感，把远距离远时间的事物带到眼前，令人不得不信服。如前所述，画报的画师在绘制外国情形时，时常也是临摹照片。摄影术由辅助素描写生的绘画工具发展而来，利用光线所形成的事物的影像，素描者在其上加以简单描摹就可得到一幅相对精准的图画，后来技术发明者希望能够完全除去素描者笨拙的手与眼，达到对象无中介的直接的呈现，于是底片出现、摄影术正式发明出来。由此可见，摄影从一开始就力图建立一个透明的、无中介的达到对象真实的方式与观念。[1] 如图1和图2，表示作为摄影观念前身的暗箱/明箱最初是如何作为使人可以客观地、真实地、透明地描绘对象的手段而出现的。

大众传播的图画、摄影以视觉真实进一步巩固了客体世界之客观性。尤其对于中国人来说，这是一种全新的观看方式，一般说来，中

[1] 南希·阿姆斯壮:《何谓写实主义中的写真》，见刘纪蕙编:《文化的视觉系统Ⅰ：帝国、亚洲、主体性》，台北：麦田出版公司2006年版，第21—23页。

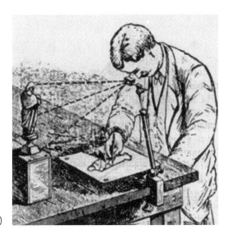

图 2　摄影明箱（camera lucida）

国哲学传统下的观，乃是以心观物，以气观物，强调物我同一，而不强调主客二分，因此也就不会有一个用以观察的固定的透视一点，不会计较对象之形状、比例、明暗。文学描写中，风景也是一个美文、韵语、典故、比喻、情绪堆积的世界，这种传统形成一种强大的文化规定性。言文一致打碎了这个规定性的第一层，新的观看方式则帮助建立了另一种规定性。事物的视觉次序逐渐成为事物本身的次序，传递出眼睛观察的过程，才是最大限度传达了对象的真实。刘鹗笔下的风景，正是在这样的观念下达到所欲求的真实。"写实主义与摄影是同一文化计划中的伙伴"，"我们现在成为写实主义的书写提供视觉资讯的方式会令读者感到这个资讯的确是物体与世人本身的一部分"。[1] 新的图像方式，影响了小说的写实观念和描写的技术，描写是最与视觉感官相关联的部分了。"描"与"写"是中国传统画论中的词语，本身即表明一种依据外部对象描摹成形的意思。描写就是要求用语言文字刻画出形象，达到栩栩如生的效果，题意就有一种视觉性的要求。

在这样一种大众视觉文化的环境中，一种视觉真实的要求渐渐成为理所当然的要求。这才有了文学需要跟油画、照相、电影相比

[1] 南希·阿姆斯壮：《何谓写实主义中的写真》，见刘纪蕙编：《文化的视觉系统Ⅰ：帝国、亚洲、主体性》，台北：麦田出版公司 2006 年版，第 35—36 页。

较、相比拟的需求。《孽海花》与《文明小史》都是为晚清写当代变迁史，他们自信于自身表达真实的能力，类似于照片影像的透明性。同时，进一步，新的视觉技术是否会对文学形式本身产生影响？韩南（Patrick Hanan）曾分析鲁迅小说所具有的强烈的视觉性，比如《示众》对于围观砍头的庸众的场景化描写：

> 长子弯了腰，要从垂下的草帽檐去赏识白背心的脸，但不知道为什么忽又站直了。于是他背后的人们又须竭力伸长了脖子；有一个瘦子竟至于连嘴都张得很大，像一条死鲈鱼。
>
> 巡警，突然间，将脚一提，大家又愕然，赶紧都看他的脚；然而他又放稳了，于是又看白背心。长子忽又弯了弯腰，还要从垂下的草帽檐下去窥测，但即刻也就立直，擎起一只手来拼命搔头皮。

文字中可见一种电影镜头感——没有前因后果、没有一笔介绍，全部是对众的动作、形态的外表化的描述。"对鲁迅来说，视觉艺术和文学差不多具有同等意义。如果说他对这两个领域的趣味毫无联系，那倒是奇怪的事。他对漫画、动画、木刻的提倡肯定超过了它们的实际效果。他的短篇小说的深刻的单纯和表现方法的曲折也许正可以和这些艺术形式单纯的线条及表现的曲折相比美。"[1]

新的视觉技术手段——油画、石印图画、版画、电影等确实对文字的运用产生了影响，而描写是完成这种视觉性的最主要的承担者。周蕾在《原初的激情》一书中也非常明确地指出中国现代文学内在的视觉性，在幻灯片、摄影、电影等现代视觉技术的压迫下，鲁迅等小说家选择以文学文字来规避这种视觉震惊，但对视觉的敏感与营造却深深嵌入他们的写作当中。短篇小说这种"压缩的、意指的""人生断面式的"形式本身就具有视觉性。萧红、茅盾、巴金、郁达夫作品

[1] 韩南：《鲁迅小说的技巧》，见《韩南中国小说论集》，北京：北京大学出版社2008年版，第341—382页。

中的"缩略、截断、聚焦"等手法,即使跟电影和摄影没有直接的关系,也都是在一种大的"技术化观视"的背景中。[1]

当然,刘鹗的时代,视觉性之强度远逊于鲁迅的时代,尤其是电影尚未进入普遍的公众视野,但《老残游记》中逼真、细致、生动的风景描写,表达出一种面向视觉真实的努力。照相、油画所具有的高度的视觉真实感,大大不同于中国美术追求写意的传统,它追求透视、阴影、立体、高低、光线、色彩。当风景和人物第一次以这样的表征形态进入人们的视野,看的方式真的变了。人们开始注意光线、明暗、比例,当画报的画师以照片或者西人图画为摹本的时候,图画便有了透视和阴影,明显与自己创作的图画不同。刘鹗辨别云白、山白,细致描摹前冰逐后冰的动态,那种态度与手笔,仿佛是在进行一幅素描写生,而非传统的山水写意。"摄影赋予小说在描写某些角色、背景、物体时表达真实的能力,这样表达真实的能力类似照片透明性的特性。"[2]

《新石头记》第二十八回描述了文明境界中经过改良了的照相技术。宝玉猎取大鹏后成为新闻人物,人们纷纷前来观看其人,令宝玉不胜其烦。于是拍照,把照片挂在院里,以满足众人瞻望"明星"的需求。而且文明境界的照相机已达到彩色照片、一次成像、立等复制的水准。照片取代真人,满足了人们的视觉需求,宝玉因此得以轻松离开。吴趼人的照片曾在他所主持的《月月小说》上刊登,应该也是一个类似的举动吧。这是典型的本雅明所诊断的机械复制时代的艺术,如此丰富的表征形式,令文字也发生变化。

这种科学化、透明化的言文一致的描写,不只体现在风景描写中,而是显现在许多描述性的文字当中,形成了一种技术性的描写风格。比如吴趼人《新石头记》中宝玉对于文明境界中飞车的观察:

[1] Rey Chow, *Primitive Passions: Visuality, Sexuality, Ethnography, and Contemporary Chinese Cinema*, New York: Columbia University Press, 1995, pp. 4-18.
[2] 南希·阿姆斯壮:《何谓写实主义中的写真》,见刘纪蕙编:《文化的视觉系统Ⅰ:帝国、亚洲、主体性》,台北:麦田出版公司 2006 年版,第 37 页。

> 却说那飞车本来取像于鸟,并不用车轮。起先是在两旁装成两翼,车内安置机轮,用电气转动,两翼便迎风而起,进退自如。后来因为两翼展开,过于阔大,恐怕碰撞误事,经科学名家改良了,免去两翼,在车顶上装了一个升降机,车后装了一个进退机,车的四面都装上机簧。纵然两车相碰,也不过相擦而过,绝无碰撞之虞。

类似于此,晚清小说中许多对于器物的描写,充满了技术性,不只是描绘器物的外观形态,同时解释其原理——从组成到工作机理,仿佛是物品的说明书。同样,不少小说对于洋装、火柴、路灯、消防、鸦片鬼、妓院等的描述,是一种放大了的细致的描摹,仿佛拆开来,条分缕析地展示其内部。

这种技术性的、细节性的描写,给晚清小说带来一种细致的、昂扬的、富于科学色彩的美学面貌,这是新小说美学的一个重要面向。所谓"新小说美学"是指"小说界革命"以来蓬勃发展的晚清"新小说"在美感形态上所具有的一种大体共同的倾向。这种带有科学主义色彩的风格,不只存在于显而易见的科学小说与理想小说当中,在社会小说、侦探小说、写情小说中都有体现。社会小说如《二十年目睹之怪现状》《文明小史》;侦探小说更是典型的科学主义的产物,依靠逻辑、推理、细节和证据来得出结论,表象永远不可靠,真相永远隐藏在背后;写情小说在晚清也开始一种道理上的探究,比如《恨海》开篇的议论,讨论何为真正的"情",《禽海石》探讨男女悲剧的根源,得出结论是孟子"父母之命、媒妁之言"一语所形成的社会力量。晚清以来,科学思想的传播使人们习惯于探究事物与现象形成的原理,对事物的根由、世界运转的制度等深层的东西充满兴趣。晚清小说所带有的科学主义色彩,根本上服务于它的启蒙主义理想,小说作者急于把自己对于社会与世界的理解及其过程展现给大众。落实到语言和风格上,科学与视觉相互支撑,在自然科学、民俗意识、视觉技术等所形成的透明的世界中,描写发生了。

结语 （不）透明：图像—媒介的双重性

试图对中国现代视觉性给出一个固定而准确的定义或概括是很难的，并且这一要求本身也未必合理，叙事的惯例总是期待一个明晰稳定的结论，但本书相反，希望能够借由结语再次打开近代中国视觉文化中的丰富、多义与矛盾性所在。

一、一个更为复杂的故事

在本书的框架中，我所处理之中国视觉现代性主要集中于晚清民初新出现的视觉形态，而对于古老而长久的相对传统的形态——文人画、院体画、民间写真、版画、戏曲剧场等——则没有充分讨论。这些形态或变或不变，广泛存在于近代中国人的视觉世界，按着自身的逻辑（同时也接受了外来的影响）发展演化。

美术史学界对近代中国美术史的认识早已不再是伟大传统衰落、新生现代阙如的判断，而是充分理解晚清民初绘画与更广泛的视觉文化的丰富与发展。万青力在《并非衰落的百年》一书中指出19世纪中国绘画"实现了审美观念和时代风格"的"又一次转变"，而其根本动力并非源自西方文化的进入，而是"中国绘画传统的内部在审美

意识和时代风格上的变革"。[1]这种源自中国美术传统内部的现代动力及其结果，最重要的内容之一莫过于晚清"金石之风"的盛行。清代学术从注重义理的宋学转向偏向考据、小学、训诂、格致的汉学，因此金石之学盛行。求实的清学具有科学性的倾向，这种倾向源自汉宋之争这一中国自身的古学传统与近代社会现实政治风潮的结合，一方面是考据求实的追求，一方面则是今文经学的经世致用，而这二者同时也呼应着西学的引入。金石学作为中国传统学问进入19世纪绘画，在原始古风的再发现中，孕育着新的时代审美观念。

肯定中国艺术史传统自身的新变动力，将之视为中国视觉现代性内核，反对西方冲击的认识，是近代思想史关于整个中国现代性进程的动力来源、生成过程这一问题的新理解的体现。在后殖民理论和多元或另类现代性（multiple modernities/ alternative modernity）等反思西方现代性的理论资源启示下，中国研究者开始有意识地在中国传统内部寻找现代性的动力，描画现代性进程中在显在西方现代性之外的被忽视然而同样丰富、具有更为复杂的运转机制的广泛的非中心地带，反思中国现代历史对西方现代性话语的不反思，反思在西方现代性话语的强势下，中国自身传统话语的强制被遗忘，而这原本可以导向一种不同于西方现代性然而具有同样价值甚至更高价值的"现代"。柯文（Paul A. Cohen）《在中国发现历史》、查克拉巴蒂（Dipesh Chakrabarty）《把欧洲地方化》（*Provincializing Europe*）、艾尔曼（Benjamin A. Elman）《从理学到朴学》、刘禾（Lydia Liu）《帝国的冲突》（*The Clash of Empires*）、孟悦《上海与帝国的边缘》（*Shanghai and the Edges of Empires*）、汪晖《现代中国思想的兴起》、龚鹏程《近代思潮与人物》、柄谷行人《日本现代文学的起源》、王德威《被压抑的现代性》等著作，是这方面的典型。正如胡志德（Theodore D. Huters）所说，"现代性会揭示自身的无限多样性，允许我们寻找那

[1] 万青力：《并非衰落的百年——19世纪中国绘画史》，桂林：广西师范大学出版社2008年版，第7—8页。

些潜藏的本有可能成为现实的可能性。"[1]

这种思路无疑具有重要意义,启发人们重新思考中国现代历史,满足中国人一个多世纪以来的面对自身传统与西方价值之间进行选择的基本焦虑。这种对于中国现代历史的重新理解、建构,实际是一种对于可能的、未实现的中国的想象,这个中国更丰富、更完整、更有活力。经过许多海外汉学的工作,这个中国想象,包括了独特而先进的科学、技术、学术、社团、学院制度;合乎自然因而更先进的农业生产;有发达的商业系统、海外贸易系统,并不抑商,也不封闭;常有着世界主义的情怀,而不是天朝老大的心态;文学和艺术系统也包含了丰富的可能性,完全可以发展出高于五四写实主义律令的另类现代性。这个中国可以提供一个不同于西方的现代性。重新挖掘它们,可以有引申向未来的东西。

这一思路引发了很多讨论,坚持西方动力的学者认为启蒙大业尚未完成,对中国自身传统的反思在优先度上高于对西方现代性的反思。本书无力展开这一争论,也无意于在自发现代性(中国传统动力)和继发现代性(西方冲击动力)之间争辩出一个唯一的立场,而是更加注重这一争论对现代性议题的拓展,消解现代性的地域归属,消解中心与边缘、原发与继发的等级差异,将现代性视为一个全球互动的历史过程,弱化中国/西方、被殖民/殖民的二分对立,即使是在殖民与半殖民的状态下,被殖民者依旧在创造一种有别的现代性。巴娄(Tani Barlow)《东亚殖民现代性的形成》(*The Formation of Colonial Modernity in East Asian*)主张在东亚发现现代性,但并不是要在东亚发现"西方"的"现代性"的等价物,而是将殖民现代性作为一项世界性的历史工程,西方、东亚,以及其他的地区和国家,都是生产这种现代性的主体,没有殖民地就没有宗主国的现代性,没有宗主国也不会有殖民地的现代性。从这个意义上讲,巴娄强调的是

[1] Theodore Huters, *Bring the World Home: Appropriating the West in Late Qing and Early Republican China*, Honolulu: University of Hawaii Press, 2005, p. 5.

"现代"观念在宗主国和殖民地之间的生成、复制、传播、修正和再传播的过程，而这样的观念的旅行并不是从宗主国到殖民地的强制的单向的流动，而是相互的、多方的。这种理解试图消解地域区分，消解与之相关的现代性归属，以及消解基于现代性归属的帝国权力中心与边缘的界限，还原现代性概念在古今维度上的时间性，从古典到现代，不管作用因素如何源自自身传统或外来冲击，不同民族文化在多重合力之下经历了从多样的古典到多样的现代的历史过程。

本书希望呈现的正是晚清视觉现代性所包含的复杂来源、丰富内容与含混的杂糅的内涵。这一面貌的形成是传统中国审美、思想、精神、媒介、技术，西方引进之审美、思想、精神、媒介、技术，与晚清社会现实、政治风潮、思想观念、感觉结构等共同之合力作用的结果。具体到每一个具体问题，则需要具体问题具体分析，多重批判、辩证求真得来的判断比立场更重要。本书前文所讨论的各种现象和问题，涉及各种西式媒介技术，勾连于中国视觉传统，牵扯进近代社会现实，努力描画出中国视觉现代性的内在肌理，诸如电影的早期传入与中国影的传统，镜像图像与晚清政治状况和心理感受等。就前文引入的金石绘画来说，根据冯葳对晚清拓本博物画的研究，清代古物文化在复制媒介的作用下，以从实物到拓片的变化，表现出从北宋格物、雅赏相结合的整体认知，到晚清偏审美化的金石雅赏的转变。这种转变在拓本博古画这里体现得更为明显，技艺的进步使得画家可以轻而易举地以罕见古物的"复本"为媒介进行补绘创作，"画家与拓工用实物造像的'副本'和写实的人物形象相配合，营造了一个虚拟的场景，引发了视觉误差，观者其实是在一个真实界面中观看虚拟的场景，这正是晚清视觉文化在一定程度上呈现出现代性的表征之一"。[1] 晚清古物文化体现出从"格物"到"审美"、从"空间"到"视觉"的转变，这种变化如果可以命名，那大概是一种朝向现代的转变，这种转变处在一种总体的现代氛围、精神、感受之中，从宗教的、礼仪

〔1〕 冯葳：《晚清古物的视觉性呈现——以全形拓为研究核心》，《美术观察》2022 年第 2 期。

的、转向世俗的、视觉的。其发生一方面内在于绘画观念的演进与佛学思想的变化,一方面也处于近代世界整体的科学化、世俗化的、审美化的氛围与精神气质之中。关于西学与中学在近代纠缠的复杂状况,思想史学者龚鹏程指出,西学的刺激,激发了士人对自身传统的重新发掘,因此晚清古学复兴,诸子之学、佛学等各种小传统复兴。而复古并非保守,以复古求解放是近代知识人的普遍选择。溯求前一文化世代的行动可以被理解为,在传统的主流之外寻找旁支,以此来批判主流达成文化变迁,结果是传统中出现了新的内容。[1]在章太炎、康有为、严复那里,西法乃是古学的补充,谭嗣同"势不得不酌取西法,以补吾中国古法之亡"。对于他们来说,传播西学大概真正的用意并非欲传授西学以变中国,而是旨在丰富中国的传统以适变。晚清文化的面貌绝非反传统以西化的简单模式,整个晚清,久成绝学的今文经学、久遭淡忘的先秦诸子学、久已沉寂的佛学、久遭排抑的陆王心学、宋诗等等,都得以复兴。这样的认识有利于我们不简单化地理解晚清以来的西化思潮,而是看到在晚清中国的现代性进程中,伴随西学传播的是传统的更新、盘活、深化,传统自身的批判力与促动思想变革的更新格外兴盛。

在结语之处延展这些问题,希望将本书对诸多具体对象和内容的处理,放置于一些未涉及的更复杂辩证的思想史语境中,以弥补本书所论的局限。

二、(不)透明:图像—媒介的双重性

在如上所描画的诸多图景与语境的驳杂氛围中,本书挂一漏万,在充分承认各种丰富内涵的同时,仍然尝试梳理出一条并非具有很强概括力的视觉现代性的主线,将之名为"透明"。从带来"不夜天"

[1] 龚鹏程:《近代思潮与人物》,北京:中华书局2007年版,第114—118页。

的路灯、透明的玻璃，到图像描绘的世界图景；从《点石斋画报》上的再媒介实践，到印刷图像资本主义；从"看客"与鲁迅的幻灯片经验，到镜像图像所包含的近代国人"故鬼重来"的荒芜感受；从近代虚拟影像、知识分子的媒介世界观与影的考古，到透明的现代汉语与文学描写，本书尝试描画一幅从1870年代到1910年代的近代中国视觉文化图景，这幅图景昭示出中国视觉现代性的发生，一种透明的图像与视觉经验的出现。

正如导论所言，"透明"在本书用语使用中具有特别的语义。由"透"而"明"，包含了一种内在的媒介技术性及其效果。透过某种媒介而观看，形成一种技术化观视，达至最大化程度的可见。"透"本身具有一种透过、穿透、由一端达至另一端的中介性含义，即"媒介"。"透明"这一表述显示出近代世界日益加强的媒介性，而这种媒介性与图像、视觉（视—觉，可见可感）密切相关，在本书结尾，我希望进一步提出"图像—媒介"这一概念，用以对视觉现代性的含义做进一步的理论概括。图像—媒介，在图像和媒介之间以连接符相连，表明一种"图像作为媒介"和"媒介作为图像"的互为表里、相互说明、相互定义的双重关系——对象世界媒介化为图像，图像作为媒介中介着对象世界。近代世界的日益媒介化，在媒介操作（mediation）的双重逻辑作用下，形成一种透明/不透明的双重视觉效果。在此，我将"透明"转化为"（不）透明"，表明视觉现代性的辩证双重性——一方面是图像—媒介带来的最大化的可见，另一方面则是图像—媒介成为隔绝人与世界的不透明的屏幕。

为了理解近代世界的媒介性，首先需要从人类学的意义上打开媒介的含义，不应把媒介简单理解为各种具体的媒介物，更非各种大众传播媒体，要理解媒介作为人类的一种基本行为，具有实践性。媒介是具有无限延伸性的中间物，总是能将看似在它范围之外的东西包含进来。媒介其实并不在发送者和接受者中间，它包括并构成这二者。而这一层面的媒介，就"由作为实体的媒介转变为作为媒介操作过程（mediation）的媒介"。"媒介实际上是一种普遍的媒介

性（mediality），正是因为它，人类才变成了'生物技术'形式的生命个体"[1]，所以媒介就具有了人类本体的意义，媒介操作是人类存在与实践发展的主要途径，在人之为人的全部历史实践中，媒介实践是基本行为。人通过媒介与对象世界形成关联，完成主体与客体之间相互的实践改造。在人与世界的距离中，人是要通过媒介来与对象世界发生关系的。而图像是早于文字的最基本的媒介。图像是世界与人之间的中介，人类无法直接理解世界，需要经由图像的抽象而理解世界。[2] 在阿比·瓦尔堡《记忆女神图集》导言的极为俭省的文字表述中，"距离"却成为首要的关键概念。"对自身和外部世界之间的距离的自觉创造，或许可被视为构建人类文明的基本行为。一旦这种间隙［Zwischenraum］成为艺术生产的先决条件，距离意识就能够发挥持久的社会作用……"[3] 瓦尔堡将艺术／图像的根本定位为协调人与对象世界之间的距离。人与对象世界的关系是人类哲学与实践中最基本的问题，在人与世界的两种极端距离（"迷入对象"即完全同一，或"超然克制"即彻底疏离）的中间地带，存在的是"图像—媒介"的种种中介／间隙的辩证力量。瓦尔堡的艺术史哲学将图像和生产图像的天才定位为在种种极点的间隙中进行摆荡的力量。

媒介是距离的符号（通过克服距离，反而显示了距离的存在），这一距离可以是时间的（通过媒介完成跨时间传递），也可以是空间的（通过媒介完成跨空间传播）。恰恰是由于"距离"问题在近现代世界的凸显，媒介才成为现代性的核心问题。第一章在讨论费正清教学幻灯片时已经对现代全球流通系统做过描述，脱域与再域都需要通

[1] 米歇尔、马克·B. N. 汉森主编：《媒介研究批评术语集》，肖腊梅、胡晓华译，南京：南京大学出版社2019年版，第2页。

[2] 弗鲁塞尔（Vilem Flusser）以高度的概括力总结了人类历史的五级抽象过程。1. 人与世界不分割；2. 人与世界区别开来；3. 世界抽象为图像；4. 图像抽象为文字；5. 文字抽象为技术图像。弗鲁塞尔：《技术图像的宇宙》，李一君译，上海：复旦大学出版社2021年版，第1—5页。

[3] 瓦尔堡：《往昔表现价值的汲取——〈记忆女神图集〉导言》，周诗岩译，《新美术》2017年第9期。

过图像—媒介来实现，如风景在风景的印刷图像中散播。在这里又不在这里，事物通过媒介跨越一定的距离以某种副本样态出现，这是人类文化的一种基本形态，这种形态在现代以来各种新的媒介条件之下被凸显出来。有世界，但是还要有对世界的模仿、再现、反映、符号、复制品、图像、影像、图像—媒介……，是距离、空间、速度导致了媒介的产生，距离越远，对远距离的媒介沟通就越多。图像—媒介是最根本的人类本体问题，也是最当下的社会文化问题。

在人类学的实践性的意义之外，媒介本意包含着一种内在的辩证性。无论中文"媒介"还是英文 medium/media，本义都是中介、之间、连通、传递，意味着连通原本不连通者。媒介的意义在于通过自身导向对象，它同时是自身和对自身的否定，是对自身的超越。这种辩证性来自媒介所具有的物质性（materiality）和媒介性（mediality）的双重逻辑。物质性指媒介是具有一定物质形态的存在，媒介物自身具有独立性，但媒介的辩证在于媒介恰恰要通过自身的物质性来达到媒介性，即通过自身、超越自身，导向到对象那里，使自身成为对象的中介，而一旦完成对对象的中介（媒介性），其自身就没有意义了（物质性），作为透明的通路被遗忘。物质性与媒介性相互支撑、相互否定。为了媒介性，需要物质性，而一旦媒介性实现，物质性就被否定；即使反过来，媒介凸显自身的物质存在，仿佛不再只是透明的工具而具有了自设的独立性，但是物质性凸显的代价是损伤媒介性，媒介物自身彰显，便不再能顺利地导向对象，其便不再是媒介，不再作为媒介存在。

这种物质性和媒介性的双重逻辑，即媒介的辩证性，在媒介的实践性中有充分体现——在媒介操作（mediation）与再媒介操作（remediation）中，为了实现更好的媒介性，就需要更多更复杂的媒介物进行中介。本书第二章已经讨论过再媒介的概念，这是现代媒介文化的基本特征，经过复杂的媒介套叠达成最有效的传播效果，媒介操作总是多重的再媒介过程。而再媒介的本质正是物质性与媒介性的双重逻辑，一方面是透明的无媒介（immediacy），即媒介性——完善

的中介效果;另一方面则是多重的超级媒介(hypermediacy),即物质性——媒介物自身的存在,问题在于,"我们的文化总是既希望将媒介多重化,又希望消除各种媒介中介的痕迹,而最理想的情况恰恰是通过多重化媒介来达到透明的无中介的效果"[1],即通过超级媒介达到透明的无媒介,通过物质性达到媒介性。

现代社会造就了愈远的距离和对此距离的克服,从实际的物质流通——航运系统、火车汽车、货物与人群全球交通,到抽象的符号流通——无线电、摄影、电话、电影、计算机,声音与图像远距离交换,各种的新媒介层出不穷,超级媒介,完成着这一切,带来无限沟通的透明的世界。"超级媒介"/物质性与"透明的无媒介"/媒介性构成了相反相成的两面。现代世界发明了无数的各式各样的媒介技术,现代人身处于一个庞大的媒介系统之中,世界成为被媒介中介或转译了的世界。在晚清民初的近代中国,一切刚刚开始,现代报刊系统、新闻画报、摄影照片、印刷图像、幻灯、电影、无线电……世界在前所未有的庞大的媒介系统中被充分打开,那个举着望远镜眺望方尖碑的中国人(第一章图6),之所以能在遥远的东方看见巴黎的著名建筑,自然不是真的通过一架望远镜,望远镜在这里象征着所有帮助实现了这一点的媒介系统。后面的故事我们再熟悉不过,超级媒介、媒介的物质性凸显,最终人类拥有的最大的物变成了媒介物,最复杂的机器技术就是媒介技术——从摄影电影直到计算机。而图像—媒介一旦成为世界的中介,反过来进而由传递直接的透明的玻璃变成隔绝世界的"毛玻璃",使得世界再也无法直接呈现,透明的媒介最终成为不透明的屏幕,我们只拥有经由媒介转译之后的世界。媒介转译之后,图像成为永恒,世界死亡。这是典型的技术性图像,其本质是更高程度的抽象。[2]人不再破解图像,而是把图像投射成为没

[1] Jay David Bolter and Richard Grusin, *Remediation: Understanding New Media*, Cambridge: MIT Press, 1999, p. 5.
[2] 弗鲁塞尔:《摄影哲学的思考》,毛卫东译,北京:中国民族摄影艺术出版社2017年版,第18—20页。

有进行破解的外在世界，世界本身具有了图像性。居伊·德波（Guy Debord）和鲍德里亚（Jean Baudrillard）通过"景观"（spectacle）、拟像（simulacrum）、超级真实（hyperreality）等概念对这个媒介世界进行了最深刻的分析与批判。就近代中国来说，这一辩证性的"（不）透明"体现在从石印画报到摄影画报对社会奇闻和世界境况的呈现，体现在漫画图像对政治的想象，体现在透视媒介对国民性的凝视，体现在绘画对文人精神或市民趣味的象征……

德布雷提出人有两种方式抵抗图像—屏幕。一是减弱图像的媒介性/象征性，提高图像的个人性、抽象性，图像成为独立性的艺术，从偶像魔法到艺术自律，从膜拜价值到展示价值，从象征到形式。突出图像媒材的物性，降低媒介性。在图像中删除世界，切断图像—世界之间的连接符。二是完全相反，让图像等同于世界，在世界中删除图像，即艺术回归生活的趋势，如现成品、取消画框、大地艺术、贫穷艺术等，把物与名融合在一起，地图与地域融为一体，观众与戏剧融为一体，风景和画幅结合在一起。[1]这两种方式是现代艺术以来审美自律和先锋派的两条相反路径，但都在试图取消图像与世界之间的转化关系。不过显然，将解放之途寄托于取消图像—媒介的中介只能是艺术领域的创造，在更广泛的社会生活领域，图像—媒介是世界的基本构成方式。图像是无法被简单超越或抛弃的，以建立跟真实和存在的关系，图像是世界构成的方式，而不仅仅是世界的反映。（不）透明性，是图像—媒介本身的内在属性，一体两面，并非可以排除坏的不透明的图像，保留好的透明的图像，恰恰是透明的图像本身构成不透明的屏障。图像—媒介的在物质性与媒介性、超级媒介与无媒介、透明与不透明之间的辩证性，恰恰是图像—世界的存在方式。本书第一章对《日之方中》的讨论，在图像—世界与文本—世界的对举中提出了世界3的可能，图像包含了对自身透明性的怀疑，在貌似完

[1] 德布雷：《图像的生与死》，黄讯余、黄建华译，上海：华东师范大学出版社2014年版，第50—52页。

满的再现中，图像以明显的空白、无序、循环辩证……昭示着不完满与不透明，图像—媒介在克服"距离"的同时，更在提示着距离的存在，媒介在隐匿自身、凸显对象世界的同时，也以自身的存在明白无误地宣称世界的不可把握。在透明/不透明的拉扯中，图像产生了自反性，显示出内爆的潜能，具有更强自反性的图像也许是撕开"世界图像"的铜墙铁壁的裂口。那些惯例性的、窠臼陈规的图像（如本书讨论过的大量砍头图像等）则在透明中封闭了世界；而图像（按照德布雷的意见）如果彻底放弃了对世界的中介，走向纯粹抽象或者走向生活，则实际上是封闭了图像自身。在我看来，恰恰是保留这种图像—媒介性，在多面的双重逻辑的摆荡中，停留在之间、中间中的一个不断滑动的位置，才是人在现代图像—世界、媒介—世界中自觉存在的有效途径。

这是一个没有终点的故事。本书讲述了开端，从晚清民初的海量视觉文化材料中梳理中国视觉现代性的发生线索，这个故事的后半部分是20世纪上半叶现代美术、电影生产流通、民间图像、都市娱乐文化、左翼与抗战视觉文化等构成的丰富面貌；是新中国社会主义革命与建设含括所有文艺媒介构筑出的社会主义现实主义图景；是1980年代至今天，在当代艺术与图像转向的时代，全球后现代景观与中国古典传统、社会主义传统和20世纪现代传统的杂糅拼盘。视觉现代性是中国波澜壮阔、丰富复杂的现代历史进程中的重要内容，可观可感，润物无声，以感觉的方式作用于人的思想观念，进而以观念感觉的方式内化在人的实践选择之中，帮助我们理解我们的历史来路，理解一个"可观"的现代中国。

主要参考文献

一、中文研究著作

万青力. 并非衰落的百年——19世纪中国绘画史［M］. 桂林：广西师范大学出版社，2008.

李　超. 上海油画史［M］. 上海：上海人民美术出版社，1995.

李伟铭. 传统与变革：中国近代美术史事考论［M］. 北京：商务印书馆，2015.

孔令伟. 风尚与思潮：清末民国初中国美术史的流行观念［M］. 杭州：中国美术学院出版社，2008.

吕　澎. 20世纪中国艺术史［M］. 北京：新星出版社，2013.

潘公凯. 中国现代美术之路［G］. 北京：北京大学出版社，2012.

上海书画出版社. 海派绘画研究文集［G］. 上海：上海书画出版社，2001.

龚产兴. 任伯年研究［G］. 天津：天津人民美术出版社，1982.

梁　超. 时代与艺术：关于清末与民国"海派"艺术的社会学诠释［M］. 杭州：中国美术学院出版社，2008.

石　莉. 任伯年［M］. 南昌：江西美术出版社，2012.

吴嘉陵. 清末民初的绘画教育与画家［M］. 台北：秀威资讯科技股份有限公司，2006.

李道新. 中国电影史研究专题［M］. 北京：北京大学出版社，2006.

石　川. 电影史学新视野［M］. 上海：学林出版社，2003.

程季华. 中国电影发展史（第一卷）[M]. 北京：中国电影出版社，1980.

黄德泉. 中国早期电影史事考证[M]. 北京：中国电影出版社，2012.

刘小磊. "影"的界定与电影在传入中国伊始的再考辨[J]. 电影艺术，2011（5）.

侯　凯. 电影传入中国的问题再考[J]. 电影艺术，2011（5）.

马运增，陈申，胡志川，钱章表，彭永祥. 中国摄影史（1840—1937）[M]. 北京：中国摄影出版社，1987.

仝冰雪. 中国照相馆史[M]. 北京：中国摄影出版社，2016.

陈平原. 左图右史与西学东渐——晚清画报研究[M]. 北京：生活·读书·新知三联书店，2019.

瓦格纳. 进入全球想象图景：上海的《点石斋画报》[J]. 中国学术，第八辑，2001（4）.

阿　英. 晚清文艺报刊述略[M]. 北京：古典文学出版社，1958.

方汉奇. 中国近代报刊史[M]. 太原：山西教育出版社，1991.

张秀民. 中国印刷史[M]. 杭州：浙江古籍出版社，2006.

吴盛青. 旅行的图像与文本[G]. 上海：复旦大学出版社，2016.

王德威. 被压抑的现代性：晚清小说新论[M]. 台北：麦田出版公司，2003.

王德威. 从头谈起——鲁迅、沈从文与砍头[M]//小说中国. 台北：麦田出版公司，1993.

鲁迅·日本东北大学留学百周年史编辑委员会. 鲁迅留学日本东北大学一百周年　鲁迅与仙台[M]. 解泽春译. 北京：中国大百科全书出版社，2005.

黄克武. 画中有话：近代中国的视觉表述与文化构图[M]. 台北："中央研究院"近代史研究所，2003.

张历君. 战争、技术媒体与传统经验的破灭[M]//薛毅，孙晓忠. 鲁迅与竹内好. 上海：上海书店出版社，2008.

李欧梵. 再从"头"谈起——缘起鲁迅的国民性随想[J]. 现代中文学刊，2010（1）.

史书美. 现代的诱惑——书写半殖民地中国的现代主义（1917—1937）[M]. 何恬译. 南京：江苏人民出版社，2007.

刘　禾. 跨语际实践——文学，民族文化与被译介的现代性（中国，1900—

1937)[M].宋伟杰等译.北京:生活·读书·新知三联书店,2002.

罗岗,徐展雄.幻灯片 翻译官 主体性——重释"幻灯片事件"兼及鲁迅的"历史意识"[J].杭州师范大学学报,2011(5).

苗延威.从视觉科技看清末缠足[J]."中央研究院"近代史研究所集刊,2007(55).

陈平原,夏晓虹.二十世纪中国小说理论资料(第一卷)[M].北京:北京大学出版社,1997.

严家炎.二十世纪中国小说理论资料(第二卷)[M].北京:北京大学出版社,1997.

王一川.中国现代性体验的发生[M].北京:北京师范大学出版社,2001.

木山英雄,赵京华编译.文学复古与文学革命——木山英雄中国现代文学思想论集[M].北京:北京大学出版社,2004.

吴琼.视觉文化的奇观——视觉文化总论[M].北京:中国人民大学出版社,2005.

刘纪蕙.文化的视觉系统Ⅰ:帝国、亚洲、主体性[M].台北:麦田出版公司,2006.

吴琼.雅克·拉康:阅读你的症状[M].北京:中国人民大学出版社,2011.

罗岗,顾铮.视觉文化读本[M].桂林:广西师范大学出版社,2003.

王儒年.《申报》广告与上海市民的消费主义意识形态——1920—1930年代《申报》广告研究[D].上海师范大学,2004.

张慧瑜.视觉呈现与主体位置——比较文学视野下的文化重读[D].北京大学,2009.

吕文翠."观""看"新视界:视觉现代性与晚清上海城市叙事[J]."中央大学"人文学报,2008,10(36).

周樑楷.玻璃与近代西方人文思维[J].当代,1995,8(112).

陈建华.凝视与窥视:李渔《夏宜楼》与明清视觉文化[C]//古今与跨界:中国文学文化研究.复旦大学出版社,2013.

罗岗.性别移动与上海流动空间的建构——从《海上花列传》中的"马车"谈开去[J].华东师范大学学报(哲学社会科学版),2003(1).

二、中文翻译著作

本雅明. 摄影小史 机械复制时代的艺术作品 [M]. 王才勇译. 南京：江苏人民出版社，2006.

本雅明. 启迪：本雅明文选 [G]. 张旭东，王斑译. 北京：生活·读书·新知三联书店，2008.

海德格尔. 世界图像的时代 [M] // 林中路，孙周兴译. 上海：上海译文出版社，1997.

米尔佐夫. 视觉文化导论 [M]. 倪伟译. 南京：江苏人民出版社，2006.

埃尔金斯. 视觉研究：怀疑式导读 [M]. 雷鑫译. 南京：江苏美术出版社，2010.

布列逊. 注视与绘画 [M]. 郭杨译. 杭州：浙江摄影出版社，2004.

齐林斯基. 媒体考古学：探索视听技术的深层时间 [M]. 荣震华译. 北京：商务印书馆，2006.

伊夫·瓦岱. 文学与现代性 [M]. 田庆生译. 北京：北京大学出版社，2001.

安德森. 想象的共同体：民族主义的起源与散布 [M]. 吴叡人译. 上海：上海人民出版社，2003.

劳拉·穆尔维. 视觉快感与叙事电影 [G]. 周传基译 // 李恒基，杨远婴. 外国电影理论文选. 北京：生活·读书·新知三联书店，2006.

约翰·伯格. 观看之道 [M]. 戴行钺译. 桂林：广西师范大学出版社，2015.

丹尼尔·贝尔. 资本主义文化矛盾 [M]. 赵一凡，蒲隆，任晓晋译. 上海：三联书店，1992.

罗兰·巴特. 明室 [M]. 赵克非译. 北京：中国人民大学出版社，2011.

柄谷行人. 日本现代文学的起源 [M]. 上海：上海译文出版社，2003.

苏珊·桑塔格. 论摄影 [M]. 艾红华，毛建雄译. 长沙：湖南美术出版社，1999.

何伟亚. 英国的课业：19世纪中国的帝国主义教程 [M]. 刘天路译. 北京：社会科学文献出版社，2007.

竹内好. 近代的超克 [M]. 李冬木，赵京华，孙歌译. 北京：生活·读

书·新知三联书店，2005.

伊藤虎丸. 鲁迅与终末论——近代现实主义的成立（第三部）[M]. 李冬木译. 北京：生活·读书·新知三联书店，2008.

萨杜尔. 电影通史（第一卷）[M]. 忠培译. 北京：中国电影出版社，1983.

克拉考尔. 电影的本性 [M]. 邵牧君译. 北京：中国电影出版社，1982.

玛丽·法克哈，裴开瑞. 影戏：一门新的中国电影的考古学 [J]. 刘宇清译. 电影艺术，2009（1）.

贝内特. 中国摄影史（中国摄影师，1844—1879）[M]. 徐婷婷译. 北京：中国摄影出版社，2014.

贝内特. 中国摄影史（西方摄影师，1861—1879）[M]. 徐婷婷译. 北京：中国摄影出版社，2013.

三、英文著作

Sigmund Freud, "The 'Uncanny'" [G]// *The Standard Edition of the Complete Psychological Works of Sigmund Freud*, Trans. & Ed. by James Strachey. Vol. XVII, London: Hogarth, 1955.

Giuliana Bruno. *Atlas of Emotion: Journeys in Art, Architecture and Film* [M]. Verso, 2007.

Friedrich Kittler. "Preface", "Technologies of Fine Arts" [M]// *Optical Media*, translated by Anthony Enns, Malden: Polity Press, 2012.

Margaret Dikovitskaya. *Visual Culture: The Study of the Visual after the Cultural Turn* [M]. Cambridge: The MIT Press, 2006.

Hal Foster, eds. *Vision and Visuality* [G]. Seatle: Bay Press,1988.

Jacques Ranciere. *The Politics of Aesthetics* [M]. London & NY: Continuum International Publishing Group, 2011.

Jonathan Crary. *The Techniques of the Observer: On Vision and Modernity in the Nineteenth Century* [M]. Cambridge: MIT Press, 1996.

Lisa Cartwright. *Screening the Body: Tracing Medicine's Visual Culture* [M]. University of Minnesota Press, 1995.

Larissa Heinrich. *The Afterlife of Images: Translating the Pathological Body between*

China and the West [M]. Duke University Press, 2008.

Rey Chow. *Primitive Passions: Visuality, Sexuality, Ethnography, and Contemporary Chinese Cinema* [M]. New York: Columbia University Press, 1995.

Laikwan Pang, *The Distorting Mirror: Visual Modernity in China* [M]. Honolulu: University of Hawaii Press, 2007.

Bruno Latour. "Visualization and Cognition: Thinking with Eyes and Hands" [G]//Robert Jones & H. Kuklick eds., *Knowledge and Society: Studies in the Sociology of Culture Past and Present* Vol. 6, New York: JAI Press, 1986.

Jay David Bolter, Richard Grusin. *Remediation: Understanding New Media* [M]. Cambridge: MIT Press, 1999.

W. Schivelbusch. *The Railway Journey: The Industrialization of Time and Space in the 19th Century* [M]. University of California Press, 1986.

Jay Leyda. *Dianying/Electronic Shadows, An Account of Films and Film Audience in China* [M]. Cambridge: MIT Press, 1972.

James Hevia. "The Photography Complex: Exposing Boxer-Ear China, Making Civilization" [G]// Rosalind C. Morris, ed. *Photographies East: The Camera and Its Histories in East and Southeast Asia*. Durham & London: Duke University Press, 2009.

Timothy Brook, Jerome Bourgon, Gregory Blue. *Death by a Thousand Cuts: the Intercultural History of Chinese Execution* [M].Cambridge: Harvard University Press, 2008.

Lydia Liu. *Translingual Practice: Literature, National Culture, and Translated Modernity-China, 1900-1937* [M]. Stanford: Stanford University Press, 1995.

Lydia Liu. *The Clashes of Empires: The Invention of China in Modern World Making* [M]. Cambridge: Harvard University Press, 2004.

Christoper S.Wood. "Indoor-outdoor: The Studio around 1500" [C]// in *Inventions of the Studio*, ed. Michael Cole and Mary Pardo, Chapel Hill & London: University of North Carolina Press, 2005.

Michael Baxandall. *Painting and Experience in Fifteenth-Century Italy* [M]. Oxford: Oxford University Press, 1988.

T. Elsaesser ed. *Early Cinema: Space, Frame, Narrative* [G]. London: British Film

Institute, 1990.

Tom Gunning. An Aesthetics of Astonishment: Early Film and the (In)Credulous Spectator [J]. *Art & Text*, 1989 (34).

Tom Gunning. "Tracing the Individual Body: Photography, Detectives, and Early Cinema" [G]//Leo Charney, Vanessa R. Schwartz eds., *Cinema and the Invention of Modern Life*, Los Angeles: University of California Press, 1995.

E. Huhtamo & J. Parikka eds. *Media Archaeology: Approaches, Applications, and Implications* [M]. Los Angeles: University of California Press, 2011.

L. Mannoni. *The Great Art of Light and Shadow: Archeology of the Cinema* [M]. Richard Cragle trans. Exeter: The University of Exeter Press, 2000.

Zhen Zhang. *An Amorous History of the Silver Screen: Shanghai Cinema, 1896-1937* [M]. University of Chicago Press, 2005.

Weihong Bao. *Baptism by Fire: Aesthetic Affect and Spectatorship in Chinese Cinema from Shanghai to Chongqing* [D]. University of Chicago, 2005.

Jeffrey W. Cody. *Brush and Shutter: Early Photography in China* [G]. The Getty Research Institute, 2011.

Catherine Yeh. *Shanghai Love: Courtesans, Intellectuals, and Entertainment Culture, 1850-1910* [M]. University of Washington Press, 2006.

Weihong Bao. "A Panoramic Worldview: Probing Visuality in Dianshizhai huabao" [J]. *Journal of Modern Chinese Literature*, Vol. 32 (March 2005).

Julia Henningsmeier. "The Foreign Sources of Dianshizhai Huabao, A Nineteenth Century Shanghai Illustrated Magazine" [J]. *Mingqing Yanjiu*, 1998: 59-91.

Hongxing Zhang. *Wu Youru's "The Victory Over the Taiping": Painting and Censorship in 1886 China* [D]. PhD dissertation, University of London, 1999.

Carlos Rojas."Of Canons and Cannibalism: A Psycho-Immunological Reading of *'Diary of a Madman'*"[J]. *Modern Chinese Literature and Culture*, 2011, Spring: 47-72.

后 记

本书的研究持续了有十年，谈不上十年磨一剑，其间蹉跎了太多时间，低效、兴趣的迁移和琐事的延宕，致使出版拖延至今。本书源自 2011 年申报的国家社科基金项目"近代中国视觉文化研究"，主体内容在 2017 年初完成，并提交结项。其后没有直接交付出版，因希望再做修改补充和完善，但学术研究是没有尽头的，同时因 2018 年调入北大后研究重点转向理论，本书的修改补充工作推进缓慢，直到今天。衷心感谢本书的编辑唐明星老师，感谢她的信赖与耐心。

我的研究领域包括理论和历史两方面，两方面带来不同的满足，历史研究在材料中穿针引线求索事实，有饱满的实在感；理论研究从概念到概念，让人体味抽象思维与智性的快乐。两方面的兴趣都来自于我的恩师王一川教授的指引，从博论研究晚清小说开始，清末民初中国的思想文化、文学艺术、图像媒介等便一直作为我研究的中心世界，而长期的理论训练也为历史材料阅读带来穿透性的洞见。师恩深重，这么多年，已经习惯了每当自己取得任何一点进展，都会等待他的肯定或者批评，之后才能踏实地走下去。还要感谢叶朗先生、彭锋院长，调入北大后，我获得了很多支持和帮助，自己得到的太多，而天资和努力都不够，回馈甚少，经常心生愧疚。

本书的形成还要感谢很多人。2011—2012 年我获得哈佛燕京学社资助，成为哈燕艺术史项目的访问学者，在汪悦进教授的指导下进

行学习研究。那是一段过分自由愉快的时光,在哈燕图书馆旁边的办公室里,在哈佛各种图书馆的阅览室内,在汪老师美妙的家中,在海量博物馆美术馆的展厅里,在无数次听课、阅读、研讨、聊天中,我从文学进入美术和图像的世界,学会如何把握一张图像的表面,耐心对待画面形式与感官质量,进行一种内在的视觉分析。衷心感谢汪老师无私的教导、信赖与支持,感谢同期的哈燕师友——李军、吴雪杉、蔡涛和潘律等,无数次切磋琢磨、论辩问难,我学到和得到了太多。如果没有这一切,我不会顺利进入如此迷人的美术史与视觉文化研究的世界。还要深深感谢巫鸿老师,幸运有机缘与巫老师交流学习,他作为中国美术史执牛耳者,鸿儒耆宿,却如此奖掖后学,慨然允序,对我是最大的鼓励。

我们在哈燕的办公室正对着王德威和裴宜理(Elizabeth J. Perry)两位教授的办公室,一左一右,彰显着哈佛在北美中国研究领域的中心地位,当代中国的思想硝烟、近现代中国历史道路选择的论争,都弥漫在那里。本书所深入的晚清民初的大变动时代,已经内含了20世纪中国历史进程在古今—中西、启蒙—救亡、精英—大众、精神—现实、保守—激进、美学—政治之间的诸多面向,在文学艺术、视觉听觉的感性经验领域,也是如此。艺术和普通感觉经验的世界如何理解现实、调节政治;维固观念的稳定,或者促生变化;创造新的精神形式,或者抚慰和延续向来如此的心灵家园。我们作为历史的后来者,进入历史,不仅是一种求是的历史事实揭示,更是理解我们自身的来处,理解我们缘何如此,进而产生历史自觉意识和主动精神。

宏大而纷扰的历史,落在一个个具体的人身上,是微小而偶然的,一个个偶然的微小串联起来,也构成了历史的晶体。在我敲字的此刻,母亲正在做饭,女儿在玩她的彩泥。我自己出生于改革开放的起点1979年。我的母亲出生于新中国诞生之初的1951年,她拥有中国传统妇女的美德——善良、吃苦耐劳、接受命运从不抱怨。她11岁时全家从土地产出不足以喂饱人口的山东来到冰天雪地的长白山林区,24岁时接受城市招工来到吉林市,成为一名纺织女工。她的

婆婆——一个出生于1920年、家庭富裕、接受了良好教育、性格强势、"文革"中受批斗、离了两次婚最终独自带大俩孩子（还有一个孩子在1948年于长春夭折）的女人，给了她无尽的痛苦。直到这个强大的女人去世，母亲开始发福，之后下岗，摆摊，供养无休止读书升学的我。在我家里，男性基本是缺席的，女性柔弱而强大，工作创造、支撑家庭、养育后代，她们的生命史是20世纪中国历史在个体身上弹奏的颤音。历史书写中充斥着男性（遗憾我的书也是如此），可以想象无数如我奶奶和母亲的柔弱而强大的女人，如何在历史中被埋没。百余年前，女人还没有受教育的权利，而我出生于2013年北京海淀的女儿，正在课内课外的知识海洋中遨游/挣扎。她的未来难以想象，我不知会送她到哪里，不知在她的未来，怎样做中国人。在她的时代，这本小书也许早已不合时宜，但我期待那是一个更美好、更光亮的世界。

2022年3月5日